艺术与科学文丛

艺术与科学文丛

编委会

(以姓氏笔画为序)

孔　燕　石云里　汤书昆
孙　越　陈履生　周荣庭
钮卫星　梁　琰　褚建勋

艺术与科学 文丛 2

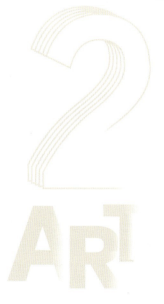

主　　编｜陈履生
执行主编｜梁　琰
副 主 编｜孙　越
编　　委｜马子颂　王文怡
　　　　　方　颖　刘　慧
　　　　　李雅彤　张　跃
　　　　　张　薇　徐若雅
　　　　　凌齐贤　黄剑良
　　　　　焦雨辰

中国科学技术大学出版社

内 容 简 介

艺术与科学是一门新兴的交叉学科,集中体现了多学科交叉融合的特点。本书汇集了国内外关于艺术与科学交叉领域的经典文献和前沿研究成果,介绍了国内外学者在该领域的探索经历和实践成果,研究了艺术与科学的具体含义和发展沿革,并对该研究领域作出一定的前景展望,旨在帮助国内研究者建立该领域的理论基础,明确艺术与科学的含义和研究方向,并希望能为"新文科"提供一定的启示和帮助。

本书适用于对艺术与科学这一交叉领域和学科感兴趣的学生、专家、艺术工作者和科研工作者,对广大的艺术与科学爱好者也有着积极的启发作用。

图书在版编目(CIP)数据

艺术与科学文丛. 2 / 陈履生主编. -- 合肥:中国科学技术大学出版社,2025.2

ISBN 978-7-312-05966-7

Ⅰ. 艺… Ⅱ. 陈… Ⅲ. 艺术学—文集 Ⅳ. J0-53

中国国家版本馆 CIP 数据核字(2024)第 082118 号

艺术与科学文丛(2)
YISHU YU KEXUE WENCONG (2)

出版	中国科学技术大学出版社
	安徽省合肥市金寨路 96 号,230026
	http://press.ustc.edu.cn
	https://zgkxjsdxcbs.tmall.com
印刷	安徽省瑞隆印务有限公司
发行	中国科学技术大学出版社
开本	710 mm×1000 mm 1/16
印张	17.5
插页	2
字数	307 千
版次	2025 年 2 月第 1 版
印次	2025 年 2 月第 1 次印刷
定价	68.00 元

前　　言

《艺术与科学文丛(1)》于2022年12月出版,这是中国科学技术大学艺术与科学研究中心成立以来对这一学科的一点贡献。我们希望《艺术与科学文丛》能够探究艺术与科学的概念,研讨艺术与科学的关系,梳理艺术史、科学史的源流,关注艺术与科学传播的互动,追踪艺术与科技创新等方面的当下问题,在此基础上选编和推荐艺术与科学交叉学科相关的研究成果。显然,"艺术与科学"近年来已成为热门话题,并在学科化的推动下越来越受到人们的广泛关注,但对于学界,特别是艺术界和科学界,依然是陌生而新鲜的新学科。因此,无论是概念的阐释、历史的溯源,抑或是当下的问题,都需要专家对理论的关注和探索。

《艺术与科学文丛(2)》收录论文21篇。其中有中文论文5篇,翻译论文16篇。分为5个版块:艺术与科学的关系、学校教育中的艺术与科学、多元的科技艺术、艺术与科学的跨界实践探索、美育与科普。

在"艺术与科学的关系"版块,探讨艺术与科学的关系,并细化到了创造力、美学、设计学3个不同的角度。从中可以清晰地看到站在不同立场的学者对于艺术与科学学科分合历程的多元化认知,从而启发人们在推动艺术与科学协作、探索交叉学科未来发展的过程中,不断反思自身立场,以期找到更有效的处理方式,创造有价值的成果。

在这一版块之外,针对学校教育中的艺术与科学、多元的科技艺术、艺术与科学的跨界实践探索以及美育与科普4个版块,选编和翻译了一批论文,把对"艺术与科学"这一新兴交叉学科的研究成果的推介,扩展到了更为具象化的层面。其中有介绍艺术与科学这一学科在

海外学校教育中的现状、艺术家与科学家合作创作科技艺术的多元化成果呈现、跨学科实践探索在历史上的冲突与机遇，还有兼具美育与科普属性和价值的多学科交叉形式与启示的研究。在"多元的科技艺术"版块，融合了科技史与艺术史的内容，介绍了海内外在机械艺术、生物艺术、信息/数字艺术、海洋艺术、环保艺术、光影艺术等多元化科技艺术方面的实践案例、历史文献及理论成果，探讨了机器人科学、生物学、信息技术、生态科技等当下热门科技领域与艺术合作的现状、形式、影响与重要案例，进一步佐证了艺术与科学融合的重要性。"美育与科普"版块探索的主要是社会公共教育问题，从教育活动、展览、表演、科学可视化4个层面分别介绍了美育与科普融合的艺术与科学交叉学科项目具体实施形式、成效和启示。

 本辑中的论文在艺术与科学的史论层面以及社会化实践的多个方面——包含高等教育与研究、科学创新、艺术创作、社会公共教育等——进行了概括性介绍，它们中的丰富多彩的案例，有助于开阔研究者的学术视野，为人们提供有关如何发展这一交叉学科的想象力和经验，更能让我们直观地"看见"艺术与科学的交叉融合对于科技创新、教育革新、公众提升和社会进步能产生怎样的效用，从而帮助人们获得对于"艺术与科学"交叉学科的研究与实践探索中的借鉴，也帮助读者进一步理解艺术与科学的关系和真正的科艺融合之所指。

陈履生

目　　录

前言 / i

第一编　艺术与科学的关系

设计:科学技术与艺术的统一与整合　李砚祖 / 002
科学和艺术作为创造力的催化剂　埃莉诺·盖茨-斯图尔特　张　阮
　　马特·阿德考克　杰·布拉德利　马修·莫雷尔
　　大卫·罗杰·洛弗尔 / 012
艺术与科学碰撞的世界　阿瑟·米勒 / 017
科学美学理论纲要　古斯塔沃·罗梅罗 / 020

第二编　学校教育中的艺术与科学

探索艺术、解剖学、生物学、医学、微生物学和公共卫生界限的科学艺术
　　硕士研究项目(2016—2020年)展示　马克·罗夫利 / 036
艺术与科学在本科教育中的融合　丹尼尔·格农
　　朱利安·沃斯·安德里亚　雅各布·斯坦利 / 045
"大鸿沟":艺术如何为科学和科学教育作出贡献　马丁·布劳德
　　迈克尔·赖斯 / 052
将艺术融入科学教育:对科学教师实践的调查　雅科·图尔卡
　　奥蒂·哈泰宁　迈贾·阿克塞拉 / 072

第三编　多元的科技艺术

艺术与科技的变奏:从机器美学到生物艺术　刘　琼 / 092

信息艺术与信息科学：是时候合二为一了？
　　穆拉特·卡拉穆夫图格鲁 / 108
生物艺术：生物学和艺术的融合提高了人们对科学的认识，
　　也对科学提出了挑战　安东尼·金 / 132
为了艺术的科学　史蒂夫·纳迪斯 / 140
灾害与气候变化艺术马拉松：在危机信息学下策划艺术与科学的合作
　　罗伯特·索登　佩里恩·哈梅尔　大卫·拉勒曼
　　詹姆斯·皮尔斯 / 146
从玩器到科学：欧洲光学玩具在清朝的流传与影响　石云里 / 172

第四编　艺术与科学的跨界实践探索

画布上的实验室：维米尔的艺术与17世纪的科学圈　郭亮 / 194
混合问题：作为新认识论的艺术与科学　达里亚·华纳 / 209
艺术科学合作的组织层面视角：与艺术家合作的平台的机遇和挑战
　　克劳迪娅·施努格　宋贝贝 / 214

第五编　美育与科普

科学、艺术和写作计划（SAW）：打破艺术与科学之间的壁垒
　　安妮·奥斯伯恩 / 240
科学艺术展览对公众兴趣和学生理解疾病生态学研究的影响
　　凯拉·里奇　本杰明·麦克劳克林　杰西卡·华 / 248
PERFORM项目：利用表演艺术来增加对科学的参与和理解
　　詹姆斯·琼 / 262
世界顶级科技期刊封面艺术学研究及对我国的启示　崔之进 / 267

第一编

艺术与科学的关系

　　本编以"艺术与科学的关系"为主题,包括4篇论文。它一方面延续了《艺术与科学文丛(1)》第一编对"艺术与科学的关系"的讨论;另一方面,又将对艺术与科学关系的探讨细化到了创造力、美学、设计学3个不同的角度。从中能清晰地看到站在不同立场的学者对于艺术与科学学科分合历程的多元化认知,从而启发读者在推动艺术科学协作、探索交叉学科未来的过程中,不断反思自身立场,以期找到更有效的处理方式,创造有价值的成果。

设计：科学技术与艺术的统一与整合

李砚祖

技术与艺术是紧密结合在一起的。不仅实用艺术与技术有着密不可分的关系，纯艺术与一定的技术也有着密不可分的联系，这种联系的历史与艺术的历史一样久远，技术发展到一定阶段时总是需要更高层次的艺术观念来引导和互助，这样才能使技术融入艺术之中。科学技术与艺术的结合是在不断发展的层面上开展和提升的。随着21世纪高科技的日益发展，两者的结合表现得更加紧密，并走向新的整合。设计艺术将以艺术与科学的结合为己任，并以之为手段和工具来创造为人所用的一切产品，它能够克服两者之间的不协调和矛盾，并将两者有机地整合与统一。

一、艺术中的技术与技术中的艺术

技术与艺术是两个不同的概念，技术往往是一种方式、过程和手段；艺术既可以是方式、过程和手段，又可以指艺术品、艺术现象。技术和艺术虽同为"术"，但一是"技"之术，一是"艺"之术，属性不同，其目的和存在方式也不同。把艺术混同为技术，或把技术混同为艺术，无疑是把目的和手段、过程与终极目标的位置给颠倒了。而"技艺"一词包含了上述两个方面的因素。"技术""艺术""技艺"这些不同的各有所指的词，有着一种内在的连接性。从艺术的本质和艺术的发展来看，艺术与技术犹如一张纸的两面，技术是艺术不可分离的属性，或者说是艺术存在的最高形态。在艺术中，如绘画、雕塑、音乐、诗歌、戏剧等形式中，都需要有特定的技术或者说技巧作为支撑，用技巧来建构艺术形式，来达到艺术"作品"之目的。技术可以说是艺术须臾不可分离的本质属性之一，这在那些认为艺术是表现、是符号的学者那里也是得到肯定的。苏珊·朗格认为："所有表现形式的创造都是一种技

李砚祖，清华大学美术学院教授。

术,所以艺术发展的一般进程与实际技艺——建筑、制陶、纺织、雕刻以及通常文明人难以理解其重要性的巫术活动——紧密相关。技术是创造表现形式的手段、创造感觉符号的手段。技术过程是达到以上目的而对人类技能的某种应用。"[1]苏珊·朗格的艺术观属于表现主义,但现代艺术中技术本质的存在和强化,使得她不得不关注到这一层面,发现艺术中技术的重要价值。当然,注意到这一点的不仅有苏珊·朗格,较早对"美的艺术"作出美学理论解释的席勒,从形式分析的角度对艺术中的技术也作出了真实的表述,在《美育书简》中,他写道:"表明某一规律的形式可以称作技艺的或技巧的形式。只有对象的技巧的形式才促使知性去寻求造成结果的根据以及造成被规定者的规定的东西。""自由只有借助于技巧才能被感性地表现出来……为了在现象的王国把我们导向自由,也需要技巧的表现……现象中的自由虽然是美的根据,但技巧是自由表现的必要条件。"[2]艺术与技术的关系,可以说表现在艺术过程和艺术形式的许多层面上,艺术品类、风格的不同往往是不同的艺术技巧所决定的。艺术中的技术赋予物质材料以形式的过程是一个比艺术作品物质方面更有意义的领域,作为艺术风格的基本和决定性因素,它不仅是一种手段,而且具有服务于和赋予形式及象征的功能。

在艺术中,不仅实用艺术与技术有着密不可分的关系,纯艺术与一定的技术也有着密不可分的联系,这种联系的历史与艺术的历史一样久远。千万年来,艺术与技术总是携手共进的,技术是艺术存在的真正基础,艺术也是在技术中发展起来的。世界文明史和艺术史上的一些伟大杰作,如金字塔、巴特农神庙、拜占庭的圆顶教堂、哥特式圣殿等都是伟大艺术的典范,又都是当时最新技术、伟大技术的产物。中国工艺美术史上的彩陶、蛋壳陶、青铜器、瓷器、丝绸等,也都是杰出的艺术品,同时又都是那些时代科学技术的结晶和代表。

在古代,艺人们既是工匠、建筑师,又是技术专家和艺术家。从设计到绘画、装饰乃至制作产品的全过程往往都集中于一人,艺术与技术常常是高度一致的。中世纪细密画各流派所用的颜料都是画家自己配制的,画家们各有各的配方计划,他们如同工匠、技师一般注意从新发现的植物、矿物中研制新的绘画材料,并对这些材料保持浓厚的兴趣,将其与绘画上的重要成就融为一体,因而更重视其中的技术把握。中世纪欧洲的画家归属于药剂师行会,而发现新的色彩调制技法的人常常是伟大的画家。

从古代到近代,在艺术与技术的统一中,技术本质机制存在价值的确定

是以艺术的完成度来进行的。汉代张衡制造的浑天仪和地动仪，从科学角度说是一种科学测量或演示仪器，在艺术上看同样是一种工艺技术与艺术融于一体的杰作。西方古代的哥特式天体观测仪也表现出这种特征，既是天文测定仪又是艺术雕刻的杰作。在古代工艺与艺术综合的时空环境中，依靠技术的装置得到的科学成就的正确性及其意义，往往与其装置作为美术品同美结合在一起是互为依存的，人们也许确信最高的美同支配宇宙的法则之间有着内在的对应关系。

在手工艺为主的时代里，艺术家与技术家的关系是一种互融而协调的关系。手工的方法是纯艺术与纯技术、实用价值与美的艺术价值之间的媒介。艺术和技术的结合，导致两者在制作过程上的完全统一，即在手工艺的基础上统一起来，在相当长的时期内，这种统一不是拼凑式的，而是有机的结合与服从。因此，技术常常服从于艺术的需要。

如前文所述，艺术与技术之间的分离始现于17世纪初期，分离的最初动因来自技术方面。随着文艺复兴以来近代自然科学从萌芽到发展的过程，科学显示了日益强大的力量，并渗透到技术领域，技术走向了与成长着的自然科学结合的道路，开始了与艺术分离的进程。技术的这种转变不仅对于艺术来说是深刻的，对技术本身而言也同样是深刻的，它从对自然的改造利用变为从自然中学习，以自然科学为基础、为目的。这使近代的人们意识到技术的先师不是人类实践经验的传统，而是自然的观念，以致产生了认为手工经验以及依据直觉判断的技术是有误有害的技术，而依据自然科学的技术才是真正的技术的思想。因此，技术开始具有了近代科学的素养和色彩，加速了与手工性美术的分离。在这种分离中，技术的一部分走向了科学，一部分走向了艺术。有学者认为，18世纪初期开始在英国出现的机械也许是人类用手制造的物品之中有意识地放弃美的最初产物。[3]人们在新的创造面前所关心的只是机械的功能效率而不是其他，这种态势与走向高度技巧的手工艺艺术和走向纯精神化的艺术形成了极为明显的对照，也形成了对抗。进入19世纪，以煤、铁、钢的使用为基础的工业技术飞速发展，整个社会处于巨大的变革之中，科学技术步入社会生活的前台。随着法国1791年中世纪同业公会的解散和1795年理工科大学的设立，开始培养现代意义的工学技术人才，这标志着中世纪以来工匠、职人制度的解体，以及手工业向机械工业转移的开始。当原有的实用工艺部类的家具、日用器具由机器大批量生产后，手工艺的劳作被机械所替代，手工艺工匠阶层亦开始解体转向，这种解体从另一侧面引起美术与劳动的分离，美术由此从18世纪

后半叶起离开实际生活而完全与美拴结在一起。自19世纪起,艺术便力求摒弃一切非艺术的杂物,包括道德、宗教这些东西,追求绝对的美、艺术的美,而不是与善结为一体和闪着真实光辉的美。从这种自律性的要求出发,发展为各门艺术对自身纯粹性的追求,绘画力求排除构筑的、雕塑性的因素,雕塑则力求扬弃绘画性的、构筑的因素,建筑则追求无装饰、无象征性的风格,最终引发了20世纪的现代艺术革命。

从机器制品尤其是生活用品的生产上来看,由于引导机械力量的不是工匠艺人,而是与实业家结合的现代技术工作者,在"为生产而生产"、为利润为数量而生产思想的指导下,大量粗制滥造的制品涌入人的生活,导致了艺术界与产业的联合和工业艺术设计业的兴起。从事物发展的规律而论,工业设计的兴起,是人类社会文明发展到一定阶段的必然产物。这种必然性包括了技术与艺术异向发展最终仍将走向统合的必然性在内。我们无论检视以莫里斯为首的手工艺术运动和以格罗皮乌斯为代表的包豪斯设计运动以及其后所有的设计艺术运动,其宗旨或内在性都是强调艺术与技术的高度统一。包豪斯在宣言中明确提出:艺术不是一种专门职业。艺术家和工匠之间没有根本的区别,艺术家只是一个高级的工匠。让我们建立一个新的设计家组织,在这个组织里面,绝对没有那种足以使工匠与艺术家之间树立起自大障壁的职业阶级观念。同时,让我们创造出一幢建筑、雕刻和绘画结合成三位一体的新的未来的殿堂,并用千百万艺术工作者的双手将之矗立在云霄高处,变成为一种新信念的鲜明标志。[4]追求新形式新风格的后现代主义设计,在本质上仍是采用最新的科学技术与艺术相统一的方法而创造艺术新形式的。这种艺术形式一方面可以说是艺术化了的技术形式,另一方面也可以说是技术化了的艺术形式;准确地说是一种不能简单区分什么是艺术什么是技术,而是技术就是艺术、艺术就是技术、艺术与技术高度结合统一的形式。

在设计艺术以及在工艺美术中,技术与艺术具有统一性。工艺技术与工艺艺术之间的统一性或同一性,只有在精熟的技术与艺术的理想企图取得和谐和高度一致的情况下才能出现或趋于完美;我们强调技术与艺术间的根本联系,并不意味着否定或轻视艺术设计或者产品设计中艺术的重要价值和能动作用,也许现代设计与传统工艺的根本区别不在于技术成分的变化,而在于艺术观念和艺术表达方式的区别;技术对于现代设计,仅是基础和必须具备的起码条件,没有对现代艺术的深切理解和对艺术方式的把握,无论多么高超的技艺也不可能创造出好的现代性作品来。因此,技术发

展到一定阶段时总是需要更高层次的艺术观念来导引和互助,这样才能使技术融入艺术之中。设计技术、工艺技术的最高境界应当是与艺术的完全交融而不留痕迹,即"大匠不雕"的自由境界。只有在这种自由境界中,创意和创造之外的精神追求才有可能,也只有在这种自由境界中,才能把技术理解为或上升为一种精神理想的完善,即所谓"技进乎道"。一旦设计艺术中的技术能够不留痕迹地幻化为一种艺术,那应该说是设计艺术达到了一种较高的境界。

科学技术与艺术的结合是在不断发展的层面上开展和提升的。当代更高层次上的整合,导致了整体设计观的建立与发展,设计师必须全面关注从产品的科技功能、材料到美学形式和价值的所有方面。如书籍设计,从单一的封面设计、插图设计到版式设计、字体设计发展为包括封面、环衬、版式、插图、字体、纸张、色彩、开本在内的整体设计;工业产品设计更是建立在现代科学技术所提供的材料和生产条件基础上的设计。科学技术既给艺术设计提供了诸多条件,又提出了诸多限制和更多的功能与形式方面的美学要求,实际上是对设计中艺术与科学的整合提出了更高的要求,使两者更有机地结合在一起,通过设计,将科学技术艺术化地物化在产品中。

整体设计的产生是艺术与科学技术进一步整合的产物,其发展又要求艺术与科学技术的进一步整合,在更深的层次上取得统一。如环境艺术设计,从最初的室内设计发展到室内、外环境兼顾的设计,包括公共空间环境的设计;从公共空间环境的设计到区域设计进而与城市设计相连;城市设计已不仅是对城市街道、建筑、绿化等作具体的艺术设计,进行所谓的美的设计与改造,而是成为在一个地区乃至整个国家范围内配置空间的艺术,这是一门复杂的艺术,它既包括建筑学、景观设计学这一类的艺术美学因素,又依赖一定的科学技术,依赖多学科的综合与配合。当然,艺术的美学因素作为其最重要的因素,它是贮存于一定的审美形式即艺术形式之中的东西,这不是附加的可有可无的,它是一个中介和通道,通过艺术的美学形式而唤起、激发人的情感,并使这种情感与城市的存在、城市社区的发展规划乃至国家的发展相联系;在这里,作为空间配置的艺术,它以艺术的存在在最深刻的层次上影响着个体,并将个体情感的激发集合形成共鸣,形成实在的公共空间、区域空间乃至城市空间中的交流与沟通。而这一切都应当建立在科学技术的基础之上,建立在艺术与科学在更高层次上的整合之中。

艺术与科学的整合最具现代性和革命意义的事件是电脑进入设计领域,自20世纪七八十年代起,电脑逐渐成为设计的主要工具,它导致了一场

深刻的设计革命。这场革命的价值和意义表现在许多方面：首先，是为大多数设计师所认识到的"工具变换"即所谓"换笔"，它带来了便捷与高效率。随着各种绘图软件的出现，设计师的设计创意都能通过计算机表现出来，不仅可以表达各种手绘的效果，而且以往手绘所达不到的要求和画面效果也可以轻松地达到；电脑似乎有能力按需要绘制任何形象，无论是整体的还是局部的，侧面的还是横截面的；设计所需要的平面图形和立体图形的任意转换和并存方式，使复杂设计趋于简单。其次，是在电脑所建构的信息空间中，设计师与设计对象、设计之物与非物质设计、功能性与物质性、表现与再现、真实空间与信息空间的诸多关系发生了变化，产生了一种全新的关系和设计观念。

信息空间即所谓"电子空间"，不同于我们生活在其中的真实的环境空间，它是一种虚拟空间，是以数字化方式构成的通过网络、电脑而存在于其中的空间，艺术设计师使用电脑进行设计，实际上是用程序的语言方式在虚拟的信息空间中创建艺术形象，进行设计。与过去设计师使用绘图、绘画工具进行设计，使用物质材料制作模型相比，这种设计是虚拟的、数字化的。设计师使用数字化的编码程序和指令创作形象和结构。从表现的意义上看，数字化的虚拟方式是人类的一种新的表达或表现的中介，与人类已有的主要的语言文字符号的中介方式相比，这一中介更高级、更抽象。语言文字符号的中介方式，它指称意义对象的关系，是一种现实关系的表述和创造；而数字化的虚拟方式，以虚拟为中介，"它指向不可能的可能，使不可能的可能在人类历史上第一次成为一种真实性"。有学者将数字化方式的虚拟分为三种形式：一是对实有事物的虚拟，即对象性的虚拟或现实性的虚拟，这是一种最低级的虚拟，在一定意义上是模拟或与模拟相似，在电子空间中的艺术设计大多数可以归于这种虚拟；二是对现实超越性的虚拟，即对可能性和可能性空间的虚拟，这是一种较低级的虚拟，它与现实性相关，又超越现实性，即这种虚拟是虚拟现实的各种可能性，为现实中的选择奠定更合理的基础，使现实性的进行有更广阔的空间和可选择性、可比性；三是对现实背离的虚拟，即对现实的不可能的虚拟，一种对现实而言是悖论的或荒诞的虚拟。虚拟的意义和价值由此表现得最为充分和彻底。例如在现实中不可能对核电站进行真正的核反应堆的破坏性爆炸事故试验，但在电子空间中，用数字化的方式则完全能够虚拟这种试验。因此，虚拟的"真正含义是在虚拟空间中形成对于现实性来说那种不可能的可能性"。在信息空间中，虚拟具有一定意义上的真实性，即虚拟以自己独有的方式展开了其他未被选择或

未能成为现实的可能性,"并在虚拟中使其成为虚拟空间的真实,这便大大开拓了人的选择空间"[5]。

在信息空间中,艺术设计成为一种具体化的虚拟方式,或者说,艺术设计以数字化的虚拟为中介,创造和构思艺术形象,设计作品。无论是在真实空间还是在信息空间中,艺术设计总是一种形象的创造或表现。在真实空间中,艺术设计师直接描绘形象;在信息空间中,艺术家是通过数字化的方式、通过程序来创造形象。同一形象的表达与创造,其中介方式迥然有别,前者直接使用艺术符号,后者使用程序。虽然艺术设计师在使用电脑和程序制作形象、设计作品时并没有意识到信息空间中形象的产生和获得与传统的手工绘制形象有多么大的差别,但实际上电子空间中创建和生成形象的中介方式——虚拟方式的产生和存在对人类而言其意义是极为深刻的。它既是人类有史以来的又一次中介方式的革命和生存方式的革命,又是人类艺术设计方式的一次革命。

二、走向新的整合

在21世纪,日益发展的科学技术将对我们生存的世界,对这个世界中的一切,无论是政治、经济、军事、文化还是艺术,都将带来巨大而深刻的变化。艺术与科学的整合处在一种必然性之中,这种必然性来自艺术与科学两方面发展的内在性要求。在21世纪,这种整合必然在新的层面上,在前所未有的广阔领域中展开,也必将产生新的创造和形式,具备新的价值和意义。

艺术与科学都是人类最高心智的产物。科学不断发明创新,不断进步,不断否定和发展已有的东西,它以积累为特征,呈现上升形态,任何一个有成就的科学家都是在已有的科学成就的基础上进一步开拓的;艺术则以其独创性集中、典型地反映当时人类所达到的最高心智和情感深度,它不是积累型的而是突变型的,有时则成为"不可企及"的东西,高峰突现,倏然而去,甚至"空前绝后"。两者各有所长又必然各有其短,只有互补才能更好地服务于人类自身。尤其是在人类生存的高级阶段,需要艺术与科学的携手与整合,这是两者发展的内在要求,又是人类进步、文明发展的必然要求,是艺术与科学两者自觉的产物。早在1392年,意大利建筑大师让·维诺特就曾提出:"放弃科学等于失去真正的艺术。"600多年过去了,维诺特的这句名言在今天也许有了更深刻的含义。艺术不是孤立和封闭的,它的开放结构甚至于它的本质之中都应有其他元素的参与;在科学诞生之后,艺术需要科学,犹如科学需要艺术一样。科学在一定意义上早已成为艺术发展的内在

属性之一，因此，"放弃科学等于失去真正的艺术"，即真正的艺术是与科学整合、具有科学内蕴的艺术。"科学与艺术是不能分割的。它们的关系是与智慧和情感的二元性密切关联的。伟大艺术的美学鉴赏和伟大科学观念的理解都需要智慧。艺术和科学事实上是一个硬币的两面。它们源于人类活动最高尚的部分，都追求着深刻性、普遍性、永恒和富有意义。"[6]

在艺术存在的意义上，艺术与科学技术的整合使艺术的存在具有了一种新质和动力学的内容。一方面，艺术与科学技术的整合，形成新的艺术存在方式和形式，这种新艺术方式与形式不是取代，而是在已有的艺术方式和形式之外开拓新的生存空间，涉及新的领域，建构新的艺术存在方式和形式，不仅丰富了原有艺术的存在形式，而且以新方式、新形式的创造使艺术的结构形式发生变化；另一方面，艺术与科学技术的整合永远是一个过程，是两者的相互作用不断发生的过程，因此，新的艺术方式和形式将随着时代、时间的延展和科技内容的更新发展而有新的生成。它不仅赋予了艺术在新时代发展的可能性和动力学根基，而且揭示了艺术与科学技术两者整合过程中的艺术是一种多种张力交叉、多种可能性并存、有巨大可变性、发展性的艺术；这种艺术具有多元化的特征，其多元化的特征使各要素之间的相对独立性和相互作用的结构模式具备一种不确定性，即表现为传统艺术规范的缓解和新领域的拓展。

从科学技术存在的意义上看，与世界上任何事物存在的两面性、矛盾性一样，科学技术也具有两面性。它一方面给人类造福，使人类的生存状况得到了重要的改变；另一方面，它又不可避免地存在负面的影响。工业化是科学技术发展的直接产物，而工业化所造成的生态危机、环境问题，现在已日益使人们意识到其严重性。这些问题虽然不能说是科学技术发展的必然结果，但与其有关系是可以肯定的。除了可见的负面影响外，还有一些深层次的矛盾，随着科学的技术化和技术科学化即科学技术一体化的实现，科学技术正趋向于成为一个自主的系统，而独立于科学家、研究者。自主系统的形成，导致和加剧了科学技术系统与传统文化、价值等体系之间的矛盾关系，造成普遍的信仰体系包括宗教、神学等传统文化与科学的对立与排斥，甚至导致表达系统的瓦解和自主系统本身的封闭。诚如法国学者让·拉特利尔所指出的那样："科学对文化的直接影响看来确实在于将认识系统与其他系统特别是价值系统分开，于是就在文化中引进了二元论或多元论，这与它的融合能力是背道而驰的。我们必须考虑的问题是，是否并且怎样可以形成新的融合，或者我们是否必须在一个以分裂为标志的新型文化之中凑凑合

合。"[7]对文化而言,无论是传统文化还是以科学技术为主要特征的当代文化,文化的融合能力是本质性的,"一种文化的存在价值就相应于其融合的程度,以及能在多大程度上通过其规范结构保证各项社会活动的紧密联系"[7]。当代文化更应是一种开放性的文化,它应具有比传统文化更强的融合性。文化整合应当是实现文化融合的关键。因此,无论对艺术还是对科学技术而言,整合都具有必然性,它实际上既是一种趋势,又是一种来自两者内在的和时代的共同要求。整合意味着两种力的共同作用:一是外在的力,我们将时代科技的发展和人类社会新的需要作为艺术发展的外在因素;把艺术本身内在的需要作为内在的动力,即将适应社会环境的变革和要求作为艺术本质的内在规定性之一,而使艺术在与科技的整合中具有一种主动性,即内在的动力学因素。艺术本质上是开放的,不排斥科学技术诸因素的影响和参与,正是这种本质的体现。

整合是事物新生和发展的必由之路。整合因具有内外两种因素和力的存在,而不可能失去自我。艺术与科技的整合也是如此,它不可能因整合而使科学技术对艺术取而代之或使其失去自我,而只能是成为一种变革的动力和变革的方式,并渗入艺术存在的本质之中。艺术与科学技术的整合具有一种必然性,但这种必然性是建立在两者的矛盾性基础上的。这种矛盾在设计艺术中也同样存在,因此,设计实际上是整合两者的设计,设计的过程是克服和消解两者之间的矛盾,使两者走向统一的过程。

设计艺术的整合,如同艺术与科学一样经历着合—分—合的过程。如前文所述,艺术与科学的分野是从18世纪后期法国大革命后开始的,在此之前的相当长的历史时期内,艺术与技术乃至与科学都处在一种混沌的状态中。设计也是如此,设计艺术中对艺术与科学技术的整合的意识也是含糊的、非自觉的;18世纪工业革命以后,艺术与科学技术的分野,在设计上的反映就是"为生产的生产",在工业产品的生产中基本上抛弃了艺术,而艺术则走上了"为艺术而艺术"的道路。这是两者矛盾处于极端化的产物。消解这种矛盾,是从英国艺术与手工艺术运动开始的,在威廉·莫里斯等人的努力下,首先通过设计、通过生活所需要的产品生产将艺术与科学技术整合起来,这直接导致了现代设计艺术的产生。

从设计发展史来看,这种整合处于不同的阶段和层面上,有成功也有失败,有完美的统一,也有机械的拼凑。事实说明,设计艺术中的艺术与科学技术的整合不是天生的,而是人努力追求的结果,设计水平的高低实际上就是整合能力高低的反映,整合与统一的程度是检验设计水准的尺度。现代

设计是科学技术与艺术结合的产物，也是两者结合创造的当代艺术的新形式，它不仅具有科学技术和艺术两个方面的特性，并且整合两者、超越两者，成为新的一极。诚如马克·第亚尼所说："设计在后工业社会中似乎可以变成向各自单方面发展的科学技术文化和人文文化之间一个基本的和必要的链条或第三要素。"[8]

设计以自身的创造性的智慧，将艺术与科学整合在一起，为人类的生活服务。其强大的整合力来自人类的需求，来自人类对艺术与科学统一的向往与呼唤。为人所用的产品作为设计的产物，也是艺术与科学结合的产物。自人类造物以来，这种艺术与技术乃至与科学的结合就早已本质性地存在了，但从存在方式和形式来看，因科学技术的发展和变革，其存在形态是不一样的，其结合的程度和深刻性也是不一样的。在手工业时代，两者的结合主要是在物质层面上、在技艺的层面上；在机器工业时代，也主要在产品的物质层面和造型的层面上；在刚刚开始的信息时代，两者的结合已进入非物质层面，进入哲学层面上，因此，这种结合将更深刻，更具文化意义，也更具挑战性。

设计艺术的目的和存在的价值，内在性地规定了它将以艺术与科学的结合为己任，并以其为手段和工具来创造为人所用的一切产品，这是设计艺术的价值之所在，也是其不同凡响之处。艺术设计的伟大，也正在于它能够克服两者之间的不协调和矛盾，并将两者有机地整合和统一。

参 考 文 献

[1] 苏珊·朗格.情感与形式[M].刘大基，等译.北京：中国社会科学出版社，1986.
[2] 席勒.美育书简[M].徐恒醇，译.北京：中国文联出版公司，1984.
[3] 利功光.造型艺术与机械技术[M]//竹内敏雄.艺术和技术.东京：日本美术出版社，1976.
[4] 弗兰克·惠特福德.包豪斯[M].林鹤，译.北京：生活·读书·新知三联书店，2001.
[5] 陈志良.虚拟：哲学必须面对的课题[N].光明日报，2000-01-18.
[6] 李政道.李政道文录[M].杭州：浙江文艺出版社，1999.
[7] 让·拉特利尔.科学和技术对文化的挑战[M].吕及基，等译.北京：商务印书馆，1997.
[8] 马克·第亚尼.非物质社会：后工业世界的设计、文化与技术[M].腾守尧，译.成都：四川人民出版社，1998.

（原文出自：李砚祖.设计：科学技术与艺术的统一与整合[J].南阳师范学院学报，2004，3(1)：6.DOI：10.3969/j.issn.1671-6132.2004.01.019.）

科学和艺术作为创造力的催化剂

埃莉诺·盖茨-斯图尔特　张　阮　马特·阿德考克
杰·布拉德利　马修·莫雷尔　大卫·罗杰·洛弗尔

　　科学、艺术以及科学艺术合作通常是从作品层面来呈现和为人理解的。但我们认为,科学艺术的过程本身可以成为这类合作一个重要甚至是主要的益处,尽管对除合作者以外的人而言,这种益处在很大程度上难以看见。澳大利亚联邦科学与工业研究组织(CSIRO)主办的堪培拉科学艺术委托项目百年纪念活动表明,虽然科学和艺术追求的创造力和创新维度是互相垂直的,但合作者可以把这两个方向结合起来,进入想象力和想法的新领域。

　　本文是科学艺术委托项目的副产物,艺术委员会召集我们(作者)一起"为堪培拉百年纪念制作和展示一件新的艺术作品,象征着该提案中的科学成就"[1]。虽然项目委托授予了堪培拉艺术家埃莉诺·盖茨-斯图尔特(Eleanor Gates-Stuart)的提案"星镜"(StellrScopε),并明确规定基于此创作一个产品,但这一过程将我们所有人都带入了新的创意领域。我们的目标是捕捉和表达科学艺术的某些方面,只有通过共同工作和亲身的互动经历,这些方面才能变得显然可见,如果科学家和艺术家各自独立创作,此类想法和创新将无法涌现。

埃莉诺·盖茨-斯图尔特(Eleanor Gates-Stuart),埃迪斯科文大学艺术与人文学院名誉教授,查尔斯特大学艺术与教育学院兼职教授。
张阮(Chuong V. Nguyen),澳大利亚联邦科学与工业研究组织研究科学家。
马特·阿德考克(Matt Adcock),澳大利亚联邦科学与工业研究组织实验科学家。
杰·布拉德利(Jay Bradley),格拉斯哥艺术学院研究员。
马修·莫雷尔(Matthew Morell),国际水稻研究所所长兼首席执行官。
大卫·罗杰·洛弗尔(David Roger Lovell),昆士兰科技大学数据科学中心和计算机科学学院教授。
本文译者:徐若雅,中国科学技术大学艺术与科学研究中心研究生。

一、背景

委托的性质(艺术)和主办机构(科学)为创造性的连接(科学艺术)提供了机会。星镜聚焦于小麦的科学和历史,这种植物的进化与我们自身的发展相交织,它的历史也与堪培拉地区紧密相连,直到今天CSIRO的研究。CSIRO在堪培拉具有很大的影响力,致力于小麦的研究和开发,长期以来一直通过委托作品、展览和活动来促进科学和艺术的有效互动。

二、合作

尽管埃莉诺·盖茨-斯图尔特在CSIRO的艺术家驻留是围绕聚焦于小麦的委托展开的,但其中一些成果(图1)与小麦的相关性并不明显。两者间的关联存在于合作的过程之中,而且,与研究成果[2]类似,我们提到的案例研究表明:"在创造性的工作中,探索性的思想和行为常常在过程中涌现,它们有时是附加效应,而非当时明确追求的目标。"

图1 (从上到下,从左到右)钛金属虫(Titanium Bugs)、隐形泡(Invisible Bubbles)、面包人(Bread Man)概念图、星光/河豚穹顶(StellrLumé/PufferDome)概念图

埃莉诺在CSIRO时对科学多样性最初的探索包括当时由张阮博士负责开发的自然色彩3D数字化系统。[3]在当时,这一系统还处于早期阶段,通常的研究路径是不断对其进行完善,直到精确度足以在科学期刊上发表。然而,埃莉诺和张阮都看到了该模型可供原型捕捉的艺术潜力,且模型的重建精度对艺术创作而言已经足够了。这一艺术与科学的相互作用催生了许多大规模的作品,被成千上万的人看到。[4]与其他许多研究组织一样,

CSIRO希望提高公众对科学的认知,但科学文化非常重视发表经过同行评审的期刊文章,使得文章的读者较为集中且相对有限。而在这样的合作中,艺术和科学催化了有艺术价值的作品,让科学研究得以获取更广泛的受众。

昆虫在世界主要粮食作物之一的生产中占据着重要地位。埃莉诺与研究象鼻虫的齐默尔曼(Zimmerman)和罗尔夫·奥博普里勒(Rolf Oberprieler)博士着重讨论了小麦谷象(Sitophilus granarius)对储存中的谷物的影响。这又导向了与CSIRO的X射线与同步辐射科学和仪器团队的联系;他们慷慨地在澳大利亚同步加速器中为我们扫描了一个标本。人们在CSIRO内部的社交媒体上讨论扫描结果,并建议用金属钛将模型3D打印出来。简而言之,埃莉诺促成了一次涉及昆虫学、同步辐射科学、计算机视觉、三维重建和钛金属打印的合作。

在小麦及其制品方面,埃莉诺面临着来自未来谷物主题负责人和星镜赞助人马修·莫雷尔博士的挑战——把"看不见的宇宙"转化进我们的感官领域:马修要求埃莉诺呈现"孔隙的图像……面包中最重要的部分之一"。埃莉诺的答卷促成了CSIRO不同小组之间的合作,他们使用X射线CT来深入探究面团发酵过程中形成的空隙,这些空隙决定了面包的质地、密度和烘焙特性。[5]这也导向了"面包人"的诞生——一个具备真人大小和形状的面包,其切片能够展现人类消化系统的各个方面。

当本文还在起草阶段时,我们已经解决了"面包人"全身三维模型的获取问题,但直到文章发表后,埃莉诺才明白该如何"烘培"这个"人"——使用膨胀的聚苯乙烯泡沫,而不是真实的面团。

埃莉诺驻留期间促成的最后一次合作是星镜的核心部分,以及一个与大范围的国内和国际投影专家讨论得出的概念。通过这些对话,我们开始确立星光(StellrLumé)的构想:在半透明的半球内投影,半球的大小足够让人们站在周围,甚至与之互动。我们了解到了河豚鱼有限公司(Pufferfish Ltd.),一家位于爱丁堡、专门设计交互式球形显示器(PufferSphere)的公司。但我们仍然面临着一个重大挑战:如何传达可供人们(可能是很多人)互动的内容?马特·阿德科克提出了一个有创新性且实用的方案,深化了埃莉诺在分层图像和信息方面的艺术实践。一个悬空的Kinect深度相机会传递放置在半球上的物体(例如手)的信息;目前这种"虚拟阴影"数据将被用于遮盖投影在半球上的视频流,以显示第二个不同的视频流。事实上,人们能够在半球上投下影子,但这些影子并不会导致照明的缺失,而是展现出一个新的、精确显示和同步化的图像层。

三、概念化

我们在星镜的科学艺术合作过程中的体验是非常积极的。这一过程让那些本不会见面的人走到了一起;激发了本不会被注意到的洞察;它似乎解放了人们的思想,让他们得以用本不会想到的方式思考。科学家和艺术家们都感受到了这些体验。

当我们探究这种情况,寻找其为什么能发生的线索时,我们感到自己经历了科学创造力与艺术创造力之间的建设性互动,并对这个模型进行了概念化,如图2所示。我们的模型提出,在各自孤立时,科学和艺术过程追求的创造力"方向"是正交的,但在彼此结合时,它们允许参与者进入想法、想象力和创新的新领域。我们注意到,科学与艺术的成功合作还需要一些图2中没有明确显示的因素:合作者正确的方法和态度。

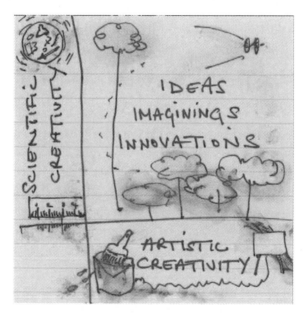

图2 我们的艺术创造力(涉及主观解释)和科学创造力(涉及客观解释)之间的建设性互动概念模型

当这些创造力的正交维度在科学艺术中相互联通时,合作者们将进入想法、想象力和创新的新领域。

四、评价

这一模型与戈尔德(Gold)[6]所阐明的观点一致,他写道,"艺术家就像科学家一样,寻找着真理,即使只是个人的真理",并且对他们来说,"科学文

化和人文文化之间的知识分隔根本不存在(斯诺1963年的著作提出)"。我们的经验,尤其是在CSIRO这样的跨学科环境中,需要关注的文化远不止两种。维贝尔(Weibel)[7]指出了这一点,他写道:"……不仅仅有两个世界,还有 n 个世界,化学、数学……科学的宇宙被细分为多个子宇宙,与艺术和科学的分隔非常相似。"

在星镜中,艺术就像是通往多种科学文化的门票和护照,如植物科学、昆虫学、材料科学、计算机视觉、生物信息学和X射线成像等。可以说,这类合作是在科学和研究组织中自然发生的,因为出现的问题需要多学科的解决方案。但我们一次又一次地看到,艺术家是如何用一种独特且让人放下戒备的方式让信念不同的科学家参与进来的。那种回应其他科学家时可能会出现的警惕和"是的……你想(从我这里)得到什么"的想法被生动热情的讨论所取代,这些讨论往往以"我能提供什么帮助"的询问作为结束。诚然,这说明艺术家的方法很有效,但谈论艺术和科学的机会似乎引发了科学家的兴趣和参与,其水平值得被任何希望促进多学科研究的个人或是机构关注。

参 考 文 献

[1] Centenary of Canberra Unit. Request for proposal: CENT: 2011. 18258.110[C]. Centenary Science Art Commission on behalf of the Centenary of Canberra, 2011.

[2] Edmonds E A, Weakley A, Candy L, et al. The studio as laboratory: Combining creative practice and digital technology research[J]. International Journal of Human-Computer Studies, 2005, 63(4/5): 452-481.

[3] Nguyen C V, Lovell D R, Adcock M, et al. Capturing natural-colour 3D models of insects for species discovery and diagnostics[J]. PloS One, 2014, 9(4): e94346.

[4] Canberra Enlighten Festival. Projection artists|enlighten, Mar. 2013[EB/OL]. [2014-12-12]. http://enlightencanberra.com.au/projection-artists.

[5] CSIRO. Insect of the week: Attack of the Giant Bugs. http://csironewsblog.com/2013/03/07/insect-of-the-week-attack-of-the-giant-bugs.

[6] Gold R. The plenitude: Creativity, innovation, and making stuff[M]. Cambridge: MIT Press, 2007.

[7] Weibel P. The unreasonable effectiveness of the methodological convergence of art and science[M]. NewYork: Springer, 1998.

(原文出自:Gates-Stuart E, Nguyen C, Adcock M, et al. Art and science as creative catalysts[J]. Leonardo, 2016, 49(5): 452-453.)

艺术与科学碰撞的世界

阿瑟·米勒

与人们的普遍认知相悖,艺术、科学和技术总是在相互博弈的。

"艺术与科学之间存在的任何区别都在变得越来越无关紧要。"阿伦·科布林(Aaron Koblin)如是说。作为数据可视化艺术领域的先驱,他也是谷歌数据艺术团队的前任创意总监。本文中提到的艺术家们例证了他这一论断。

回溯历史,想到那些既是艺术家又是科学家并证明了艺术与科学一直相互影响着的人时,两个名字立刻跃入我的脑海:列奥纳多·达·芬奇(Leonardo da Vinci)和伽利略(Galileo)。列奥纳多的解剖素描既是艺术杰作,同时也是对人体结构的科学研究,伽利略曾学习艺术以便于更准确地去描绘他自望远镜中之所窥。这些艺术与科学中的共生被艾萨克·牛顿(Isaac Newton)于 1687 年出版的《自然哲学的数学原理》(《Philosophice Naturalis Principia Mathematica》)暂时打断了,此书为新物理学奠定了基础。到启蒙运动时期,许多人都认为科学才是瞥见物理现实的关键,而艺术不过是无关痛痒的。然而,从 19 世纪中叶开始,这两个领域再度开始融合。

20 世纪开始了戏剧性的和解征兆。像艺术家一样思考的爱因斯坦(Einstein),致力于让物理方程式反映他在自然界中看到的美和对称性。通过这种方式,他发现了相对论,同时对称性也成为物理研究的指南。像科学家一样思考的毕加索(Picasso),他转而借用数学和科学技术的发展创造了立体主义,旨在将自然界简化为可以同时从各个角度观看的几何形状。他

阿瑟·米勒(Arthur I. Miller),伦敦大学历史与科技哲学系名誉教授。
本文译者:李雅彤,中国科学技术大学艺术与科学研究中心研究生。

们这些创造性的努力显示出在这些发现萌芽的时刻，艺术与科学之间的区别已开始模糊。

在20世纪上半叶，艺术家们使用了科学的思想而非材料。这种情况在20世纪下半叶开始发生了变化，当时除了计算机的发展之外，还出现了大量的电子产品。

这个时代出现了一个令人难忘的产物，即1996年的活动——"9夜：戏剧和工程"（9 Evenings：Theatre and Engineering），这是艺术家、工程师和科学家之间的首次大规模合作，每一个参与其中的人都一致认为他们见识到了一场崭新的艺术活动。这是比利·克鲁弗（Billy Klüver）的主意，他是一名工程师，身处思想的温床中——位于新泽西州默里山的贝尔实验室，他的兴趣横跨艺术和科学两大领域。在这场运动中，最引人注目的是艺术家罗伯特·劳森伯格（Robert Rauschenberg）的一件装置，他用最先进的电子设备颠覆了一场网球比赛；还有前沿音乐家约翰·凯奇（John Cage）用复杂的电子器件创造出了"新"的声音。

"9夜：戏剧和工程"启发了伦敦的策展人贾西亚·赖查特（Jasia Reichardt）策划了"控制论艺术的意外发现"，该展览展示了创造力和技术之间的关系。无线电控制的机器人在大厅里游荡，停下来亲吻好奇的人，并即兴演奏那些路人们对着麦克风吹口哨的曲子。另外一个受欢迎的展览是控制论学者和心理学家戈登·帕克斯（Gordon Pask）策划的"运动的对话"（Colloquy of Mobiles），展现了由电子元件组成的装置如何在没有人类干涉的情况下，通过交换信号来进行互相交流和学习。

上述作品在很大程度上是通过科学影响艺术来实现的，这种方式仍主宰着艺术和科学界。时至今日，这种作品往往只出现在专业画廊中。更多标准画廊的持有者倾向于避免这类作品，很大程度上是因为他们缺乏对科学和技术的了解，除此之外还有作品可销售性的问题。

然而，反过来说，另一个方向也是存在的，即通过艺术来影响科学。立体主义对丹麦物理学家尼尔斯·玻尔（Niels Bohr）发现量子物理学的互补原理起到了重要作用；哈罗德·克鲁托（Harold Kroto）担任平面设计师的经历引导他发现碳-60（C-60）的结构。最近，另一个前进方向是艺术、科学、技术和人工智能（AI）之间的交互循环，位于此间的混合型艺术家是艺术家、科学家和技术专家的集合体。

如今最先锋的艺术是由AI创造的，其所生成的离奇图像是前人难以想象的，因为它代表了机器如何看待他们所处的世界，这是崭新的先锋艺术。

典型的例子是这样一些图像，它们先由计算机视觉程序 DeepDream 创造出来，然后由人工智能进行了令人激动的延展，即生成式对抗网络及其衍生产品 Pix2Pix 和 CycleGAN，以及一种创造了新艺术风格的算法——创造性对抗网络。由这些机器创造的艺术品开始受到艺术界的关注。它们已经登上佳士得拍卖会，成为拍卖品，其中一件以令人瞠目结舌的43.25万美元成交，苏富比拍卖会和迈阿密艺术周上也出现了这样的作品。

这一切引发了直指人类与机器创造力核心的问题。这是艺术吗？该用什么标准来评估它？我们能否用评价人类艺术的标准来评价它？机器有权被视为艺术家吗？在这个勇敢的新世界里，什么是美学？人工智能艺术可以成为新的艺术形式吗？

对一名科学家来说，这一时刻是令人兴奋的，因为科学的范围扩大到了囊括艺术。反之，又可以导向人们对无形世界的更深刻理解。毫无疑问，创造出重大科学进展的人，是那些超越对狭义科学的好奇心，进入了哲学、音乐和艺术领域的人。

（原文出自：Miller A I. The colliding worlds of art and science[J]. Nature Nanotechnology, 2019, 14(5): 400.）

科学美学理论纲要

古斯塔沃·罗梅罗

我提出了一种基于科学的艺术理论。和其他人类活动一样,我认为艺术可以借助科学的工具来研究。这并不意味着艺术是科学的,但美学这一艺术理论,则能根据我们的科学知识来制定。我对审美经验、艺术、艺术作品、艺术运动等概念进行了阐释,并从科学哲学的角度探讨了艺术作品的本体论地位。

一、前言

当我们认为或感觉到对象和过程对自己有益时,便会重视它们。在我看来,如果它们能满足某种需要,那就是好的。价值无法独立地存在,也无法在被评价的对象中寻得,因为它并不在那里,而是在我们的大脑里。说某一事物是好的,其实是一种表达我们对其有所需的便捷方式。同样,我认为并不存在美丽的东西,有的只是某些人在某些时间、某些背景下视为美丽的东西。而事物被认为是美的,是因为其在个人身上产生了积极的审美经验。美学的任务是阐明这种体验的性质,以及审美欣赏、艺术、艺术作品和其他元艺术等相关概念。

艺术是人类活动的结果。作为人类活动的任一产品,艺术可以用科学和哲学的工具进行研究,其结果则是科学美学。诚然,艺术并非科学,但其研究却可以是科学的。在下文中,我将概述一种艺术理论,这一理论可能被

古斯塔沃·罗梅罗(Gustavo E. Romero),拉普拉塔大学相对论天体物理学教授,阿根廷国家研究委员会高级研究员。

本文译者:黄剑良,中国科学技术大学艺术与科学研究中心研究生。

视为科学哲学的另一个分支。① 接下来,我将从审美经验开始,因其是我们评价艺术的一切根源。

二、审美经验

所有关于审美经验的说明,都必须至少解决以下两个问题:X 作为一种经验意味着什么? X 作为一种审美经验又意味着什么?

和其他人类经验一样,审美经验是在大脑中发生的过程。这些过程是由与物体(艺术品或自然事物)的互动所触发的,并取决于物体的客观属性、个体的艺术知识、他的情感与语用状态、环境条件和主体的处置。其余因素将会被不断深入的神经学研究所揭示,这些研究基于在受试者接触不同类型的艺术作品和审美欣赏对象时所拍摄到的功能磁共振、脑磁图和脑电图。截至目前,审美经验似乎涉及大脑的感觉运动区,以及核心情感中枢和奖赏相关中枢的激活。[2,9]审美经验似乎是一个多层次且复杂的过程,它超越了对艺术品的单纯认知和感官分析,并依赖观看者具有主要情感中枢的内脏运动和体感运动,如脑岛和杏仁体。经验的性质和深度在很大程度上取决于主体的知识、教育背景和生活方式,以及外部物理条件(环境、光照、环境温度)。因此,审美经验是由具有知觉的主体、对象及它们所处语境之间的关系而产生的。[19]

审美经验和审美价值这两个概念是通过以下的逻辑必然性而相互联系的[11]:当且仅当某经验赋予对象一种价值,且该价值是审美性的时候,对该对象的体验才是审美经验。任何无法拥有审美体验的人都会对审美判断无动于衷。美不是被发现的,而是被体验的。

三、美

对不同类型对象的审美欣赏导致了审美判断。当且仅当一个物体、事件或过程在我们身上产生了一种特殊的积极审美经验时,我们认为其是美丽的。如果在理想的条件下,一种经验能使主体感觉良好,并使其产生继续或重复这种经验的愿望,那就可以说它是积极的。具体而言,当且仅当 a 在 c 中产生积极的审美经验时,一个物品 a 在 d 情况下,且基于知识体系 f,其 b 方面对有机体 c 来说是有审美价值的。

① 我主要聚焦在科学美学的理论方面。实验美学涉及艺术鉴赏的心理学研究,这里不作讨论。然而,实验研究的结果对检验我所介绍的理论概念是至关重要的(Berlyne,1971; Funch,1999)。

我注意到，个体可能会有积极的审美经验，但其原因可能不被认为是美好的。例如，一些对象可能会引起厌恶甚至排斥，尽管如此，但它们可能会催生那些被个人视为具有美学价值和积极意义的认知和其他大脑过程[①]。因此，积极的审美经验和与美之间的关系并非一一对应的。对个体而言，美只是所有可能性的积极审美经验的一个子集。该子集元素的显著特征则是：它们诱发的经验不仅被认为是积极的，而且对主体来说也是令人愉悦的。

审美判断涉及 $Vabcd\cdots n$ 形式的变量关系。倘若对审美价值量化成功，那么这种关系就变成了一个从对象的 n 元组到数字的函数。例如，$V(a,b,c,d,u)=v$，其中 u 是对应的单位，v 则是 c 在知识 f 和立场 d 的基础上，从 a 的 b 方面所取得值。

代表审美价值的实数函数的一般形式是 $V: A \times B \times \cdots \times N \times U \to \mathbf{R}$，其中 A 是对象的集合，B 是个体的集合，笛卡儿乘积中的其余因素，直到 N，可能是事物、属性、状态或过程的集合，而 U 是一个单位的集合，\mathbf{R} 是实数的集合。与在伦理学中的情况一样，可量化的审美价值是例外的。[3] 通常情况下，只有艺术评论家和美学家才会关心做这样的量化分配。由不同的背景知识或条件和其他变量的差异所形成的集合 B 分区，解释了不同批评者对同一对象的价值判断存在差异。

美是指在给定的瞬间 t 和条件 c 下，个体 b 认为的所有美丽事物的集合 B。在社会 C 中，由个体 $i=1,\cdots,n$ 形成群体 G，其中 x 类物体所形成的交集 Bi 是该群体中 x 理想的美。

不只是艺术作品可以有审美价值，风景、人脸、自然物、动物、技术工艺品、科学理论，以及许多其他的物也都可以被视为审美对象。

四、艺术与艺术作品

"艺术"作为一个多义词，有着多种指称对象。它既可被用来指代艺术作品，又能用来描述艺术家的活动、对艺术作品的评估、发行流通、展览等。这些活动大多与机构、基金会、学校和商业组织有关。艺术的概念显然是多层次且复杂的。由于被视为艺术的活动种类繁多（音乐、舞蹈、摄影、雕塑、绘画、素描、电影、戏剧、诗歌等），因此为某 X 即"艺术"找到充要条件的尝试

[①] 这方面的例子包括亚历山大雕塑，法国现实主义、自然主义和颓废主义文学，一些杰出的法国、德国和奥地利作家在 20 世纪 20 年代写的反战小说，其主要目的是引起反感，而不是愉悦，以及当代的许多造型艺术和其他许多例子。

往往是不完善的。此外,在任一具体的艺术中均可发现许多不同,甚至在方法和内容上都是相反的运动。共有元素的发现只能以过度简化作为代价,这样一种方式也总能找到相应的反例(例如,见文献[8]、[20])。

在我看来,给艺术下定义的最佳方法则是开始观察那些我们认为是艺术的活动,发现其更突出的特征,然后总结出一个临时性的特征。因此,我提出的定义是具有临时性、描述性和可完善性的。如有必要,这一定义应稍作改进以适应事实,而这也是我们对其他复杂的人类产品,如科学和技术所采用的方法。类似的观点可见文献[19]的相关研究。

首先我要指明:不论艺术是什么,它都是人类活动的结果。这些活动涉及艺术家,即经历特别训练和具备特殊技能的人,而且他们能够创造出那些(从物质和观念两个方面)被其他人诸如专家和至少部分公众判断为艺术的手工制品。一件艺术作品可能不被部分公众认可,甚至可能被一些专家否定,有时还会催生不同流派和艺术运动。由于运动比一般的艺术更具有同质性,为此我将试图对前者先进行定性。

一个具体的艺术运动 A_i 可以由 11 个组成部分来表示,如下:

$$A_i = \langle C_i, S, D_i, F_i, O_i, B_i, T_i, M_i, E_i, P_i, V \rangle \tag{1}$$

其中,C_i 是一个艺术家的社群,他们能够设计和构造一些被称为艺术品的人造物品(观念性的或物质性的),或者表演艺术品的代表作。S 是一个接纳(或至少不敌视)成员 C_i 的社团,D_i 是艺术作品的集合。F_i 是成员 C_i 可获得物质资源的集合,这些资源均被用于创作、展示和出售交易或展演其作品(资源包括工作室、剧院、艺术馆、博物馆等)。O_i 是成员 C_i 艺术目标的集合,B_i 是 C_i 中个人为实现其目标可获得的所有知识,T_i 是成员 C_i 中个人可获得的具体技术手段(包括乐器、书写设备、电影业、绘画技术等等)。M_i 是成员 C_i 针对艺术运动 A_i 所采用的规则、规定、惯例和说明的集合。E_i 是专家的集合,他们根据规则 M_i 对艺术品 D_i 中的对象作出审美判断。P_i 是那些受到 C_i 集合中艺术家("公众")所创作艺术作品影响的个体集合。V 是 C_i 集合中成员所采用的价值体系(公理),而该体系所基于的是社团 S 中所公认的道德规范。

一些评论是有必要的。根据我们的表征,一场艺术运动就是一个物质社会系统。艺术运动可以与一个社会的其他子系统进行互动,并在塑造历史的进程中发挥积极作用。艺术家、批评家和一般公众是通过复杂的关系联系在一起的,这种关系并不限于纯粹的艺术作品生产和被动感知。艺术思想可以渗透社会中具有影响力的群体,在某些历史时期还有助于塑造大

型社会系统的世界观,浪漫主义便是如此。浪漫主义起源于18世纪末的欧洲,不仅是一场关乎艺术、文学和音乐的运动,还是一种对艺术领域里启蒙运动和古典主义的反应。它影响着知识生活的方方面面,就连科学家们也都深受约翰·戈特利布·费希特(Johann Gottlieb Fichte)版本的自然哲学的影响,这也将促使德国理想主义和黑格尔(Hegel)的出现。而黑格尔反过来又对恩格斯(Engels)和马克思(Marx)产生了强烈的影响,并产生了随后的社会和历史影响。另一个突出的、具有全球影响力的艺术运动案例,便是文艺复兴,它作为一场广泛的文化运动已超越了艺术,影响了人类社会的所有方面。

与任何物质系统一样,艺术运动也会伴随时间的推移而发展。因此严格来说,所提艺术系统表征中的组成部分只有在固定的时刻 t 上,才能成为集合。否则,它们仅仅是个体的合集,而非正式的集合。

专家群体的存在对于艺术运动的出现、巩固、制造、分配和总体动态均至关重要,同时在艺术家及其作品的正当化方面也扮演着重要角色。他们对于艺术品的评估、流通、展示和助长,均是不可或缺的。专家是(或应该是)对艺术公约有充分了解的,因而有助于艺术运动的自我规范。但应注意到:除了个体之外,专家也可以是机构。在那些极富创新精神的艺术家们的理念和创作不被多数公众认可为艺术的情况下,专家们往往能对新趋势的确立或否决作出决定性的贡献。

被称为"公众"的个体群组才是艺术品的终端接收人。他们中的一些人在面对艺术品时,都具备审美经验。在有限的情况下,这个集合 P_i 有且只有一个元素:艺术家。如果公众只由艺术家组成,但并没有专家认识到该艺术品的艺术性,那么便不能客观地称该人工制品为一件艺术品。其只能被"艺术家"自己称为一件艺术品,但他的观点则完全是主观的。

惯例和规则所组成的集合 M_i,规范并指导着艺术品的生产。这些惯例通常是不明确的,因此专家们的一部分任务就是去阐释它们。鉴于规则的常规性,特殊的艺术创作者通过打破这些规则,从而产生各种结果。而当这些实验结果在一个重要群体中催生了全新的审美经验时,便会形成一场带来新惯例的艺术新运动。

艺术作品是人工制品,即人类的构造物(见后文)。它们既能是物质的,如绘画和雕塑,又可以是概念性的,如文学作品、音乐或舞台剧。概念性艺术作品包括小说等虚构作品,以及现场展览、戏剧展示等表演。所有的艺术品都是由艺术家在某种目标(O_i)下所创作的。这个目标与艺术家寻求在公

众中催生的审美经验有着密切关系。这些经验不一定是积极的,在这一意义上,一些艺术家可能会在有效的审美背景下(如电影),试图在公众中制造焦虑、担忧。

从我们对一个艺术运动的表征中可知,审美陈述和判断可以是完全客观的,但总是相对于某种审美评价体系而言,而这种评价体系是传统的。换言之,艺术品不存在任何审美属性;相对于往往隐晦的评价体系,我们应赋予某种人工制品的属性以审美价值。诚然,如果这些价值体系是以明确且一致的方式制定的,并可供公众监督,那就更合适不过了。美学研究的任务就是去赋予每个艺术运动以一套明确的惯例,使得客观的、可对比的价值声明成为可能。若要讨论诸如一首诗的文学价值或一部电影的文化重要性,这就是唯一的途径。同一文化产品在不同的评价体系中会有不同的客观审美价值。如果能同时阐明这些价值与评价,那么就有可能实现审美问题的客观交流。随后,还应开发一种元美学,以便在不同的美学体系中提供选择标准。

一旦掌握了艺术运动的暂定定义,我们就可以把艺术定义为所有艺术运动的集合:

$$\mathscr{A} = \{x \mid x = A_i, i = 1, \cdots, n\}$$

因而,艺术作为一个概念,并非是一个物质系统,至少在我本文所阐述的美学理论中是如此的。艺术研究是对艺术系统,即艺术运动的研究。每种运动都各具特点,有特定的艺术作品、规则和惯例、公众、专家等。它们的共同点是上述表述式(1)中所定义的基本结构。

五、艺术本体论

应该存在何种的实体,才能正当合理地说一个特定的社会中存在着艺术?倘若答案里有"艺术品"这一项,那什么样的实体才能算得上艺术品呢?它是实物、理想的种类、想象的实体,还是别的什么?舞台表演、小说、交响乐和绘画等不同的对象之间有何共同之处?艺术品的本体论类型又有多少?这些都是艺术本体论中的核心问题。正如有关的可能答案中大量观点所显示的那般,回答此类问题并非易事。[26]

我们或许开始考虑表述式(1)中所示艺术概念的参考类。在我们对艺术运动(以及艺术特征)的表征中所出现的谓词参数集合,包含了人(艺术家、专家和批评家)、艺术品、物质对象(如仪器、相机和服饰)、概念构造(作为规则、公理体系和惯例)、社会和大脑过程(如思想、知识和意志行为)。如

果我们接受一个概念的本体就是它的参考类,那么所有这些类别便融合成了艺术的本体。然而,大多数的创作者只关注艺术作品本身。

关乎艺术作品的本体论性质,传统的观点可分为三大类:一是认为艺术品本质上就是实物性的物件[28],二是认为艺术品是精神的或想象的[6,23],三是将艺术品视为抽象的实体[7]。正如托马森[25-26]所指出的,这些观点与常识性的信念和有关艺术的常规做法是相左的。尤其是与传统的抽象实体概念相背离,艺术品是在明确的时刻才显现的(例如,路德维希·凡·贝多芬写于1798年的《C小调第八钢琴奏鸣曲》(第13号),通常被称为《悲怆奏鸣曲》),并且只存在于地球之上。但与纯粹的物理对象相反,艺术品可能仅仅作为大脑过程而存在(我想到了豪尔赫·路易斯·博尔赫斯的短篇小说《秘密奇迹》①)。我赞同托马森[25]提出的:艺术品是文化的人造物,即人类为了产生审美经验而创造出的有意构造(无论是物质的还是概念的)。因此,艺术作品并不独立于人类,因为它们是通过有意的活动创造出来的,并且只在社会文化行为者意识到它们的时候才存在。譬如,音乐和文学作品是作者在特定的时间和背景下所创造出来的,再借助各种方式实现再生产,包括印刷书籍、PDF文件、音频书籍、乐谱、表演、朗诵等方式。艺术品将持续到当乐谱、录音、印刷或对它的记忆被抹去或遗忘的最后一刻。

简而言之,当且仅当一些物质实体相互作用时,艺术才有可能存在。其中还有我们提及的那些创造艺术品的艺术家、公众和专家。创造和互动的过程也需要物质途径,如剧院、绘画、画廊、书籍、乐器等等。艺术品是人类的产物,是文化的人造物,一旦创造出来就可以独立于其创造者而存在,但不独立于所有的人类。艺术若要存在,既需要艺术家的意图,又需要公众的感受力。

六、三个案例

根据我提出的理论,追踪对不同类型的审美对象之间的相似之处,或许是有用的。在这一部分中,我讨论了三个案例:一个普遍认可的艺术品,如贝

① 故事的主角是一位名叫雅罗米尔·赫拉迪克(Jaromir Hladik)的剧作家,他生活在二战期间被纳粹占领的布拉格。赫拉迪克被逮捕后,被指控为犹太人和反对德国吞并奥地利,最终被判处枪决。在被处决期间,上帝给予他一整年的主观时间,而剩下的一切包括身体,都保持不动。根据记忆,赫拉迪克在精神上撰写、扩展和编排了一部戏剧,这是他人生的一部艺术品,其中塑造了他满意十足的所有细节。最后,经过一年的努力,他完成了这部作品;只剩下一个简单的诨名仍未落款,然而他选择了:时间重新开始,小队的步枪将他射杀。不会有人知道他完成了他的工作,并创作了这出戏。

多芬的第九交响曲,马丁·斯科塞斯的现代电影杰作,以及一个重要的科学理论,如爱因斯坦的广义相对论。这些例子都将有助于阐明该理论的应用情况。

贝多芬的《D 小调第九交响曲》(第 125 号),是古典音乐中著名的作品。它几乎被今天的评论家普遍认为是贝多芬最伟大的作品之一,同时许多人也认为它是西方音乐经典中最伟大的作品之一。

这部交响曲分为四个乐章。著名的合唱终曲是贝多芬在音乐上对博爱之情的表达。在这最后的合唱中,贝多芬借用了弗里德里希·席勒的一首长诗《欢乐颂》(1785)。通过这个合唱,贝多芬表达了他基于启蒙运动理想的深层政治观点。他是第一位在交响乐中加入人声的大作曲家。

急板终曲以一个刺耳且疯狂的段落作为开场,之后是大提琴和贝斯的"宣叙调"(在乐谱中相当明显)。前三个乐章中重复了每个乐章开篇主题的几节片段但剔除了这些重复片段中的弦乐部分。在这段奇怪的、延长的宣叙调之后是咏叹调:"欢乐颂"的旋律,稍后将会加入歌词。约莫七分钟后,乐章继续。接着,在经历了一系列持续的变化后,合唱团和四位声乐独唱者担起"欢乐"的主题。音乐以一个新的主题达到高潮:"拥抱吧,数以百万计的人!弟兄们,在繁星点点的华盖之上,一定住着一位慈爱的父亲",随后与欢乐主题的对位相结合,最终形成一个狂热的尾声。

该乐章今天几乎得到了全世界的赞誉。然而在第一次表演时,收到的反馈却是困惑、不屑,在某些情况下甚至是被排斥。让我们看看几个例子[24]:

在我看来,第四乐章是如此的怪异和乏味,而且就其对席勒"颂歌"的把握而言,是那么的微不足道,以至于我无法理解像贝多芬这样的天才是如何写出来的。我在其中找到了另一个证据,证实了我早在维也纳就留意到的,那便是贝多芬缺乏审美感觉和对美的感知。

——路易斯·斯波尔,与贝多芬同时代的作曲家

贝多芬这位非凡的天才,在其一生中的最后十年里完全失聪;在此期间,他的作品呈现出最令人难以理解的野性。贝多芬的想象力似乎已经耗尽了他的敏感器官。

——威廉·加迪纳,《大自然的音乐》,伦敦,1837 年

《阿尔法与欧米茄》是贝多芬的第九交响曲,前三个乐章异常精彩,但最后一个乐章却非常糟糕。第一乐章的崇高性是无人能及的,但要想写出像最后一个乐章那样糟糕的声乐,则是易如反掌。

——朱塞佩·威尔第(Giuseppe Verdi),1878 年

甚至对于维也纳世纪末风格(fin de siècle),也能看到如下的批评:

我们最近在波士顿听到了贝多芬的第九交响曲。这场演出在技术上是最令人钦佩的……但该交响曲所推崇的难道不就是拜物教吗?著名的"谐谑曲"不会啰嗦到让人难受吗?终曲呢……对我来说,绝大部分都是沉闷和丑陋的……我承认"更不用说上帝面前的天使"这段话倒是挺宏大的,以及"亿万人民团结起来!"的效果也很好!但天呐,怎么满纸都是愚蠢和无望的粗俗音乐!主曲那里的"欢乐!欢乐!"真的是有种难以言喻的廉价。

——菲利普·黑尔,《音乐记录》,波士顿,1899年6月1日

在本文所揭示的理论背景下,就能很好理解这些反应了。贝多芬的第九交响曲出现在其美备受认可的时期,大众也早已为贝多芬交响乐风格划好了界限。然而,贝多芬突破了公认的边界,以至于大多数批评家无法即时用他们自己的评判标准去对标新作品。这解释了以上对最后一个乐章的负面反应。即便如此,第九交响曲依然对公众产生了强烈的情感影响,在那些不受限于现有艺术运动惯例的人群中激起了同情和热情。随着时间的推移,这些惯例发生了变化,评论家们的意见有所软化,并最终发生了逆转。这正好阐明了我们的假设,即审美价值(以及艺术运动的其他组成部分)会伴随时间和艺术欣赏者的状态而演变。一件相同的艺术品,会因观众对一套惯例的妥协以及他们的音乐、文化背景,而获得不同的接受。

另一个有争议的艺术作品但截然不同的例子,便是1976年上映的《出租车司机》。该片由马丁·斯科塞斯导演,保罗·施拉德(Paul Schrader)编剧。电影以纽约市为背景,由罗伯特·德·尼罗主演,朱迪·福斯特、哈维·基特尔、斯碧尔·谢波德、彼得·博伊尔和阿尔伯特·布鲁克斯参演。

特拉维斯·比克尔(Travis Bickle,罗伯特·德·尼罗饰),是一个来自其他地方的独行侠,晚上开着曼哈顿的出租车。白天他会睡个短暂的午觉,吃药去平静下来,一杯杯地痛饮白兰地,有时还会倒在他的早餐麦片上,顺带看点电影来放松下。特拉维斯每晚都会到街头闲逛,每当他梦想清理这个肮脏的城市时,便越发脱离现实地寻求某种逃离的方式。他邂逅了一个名叫贝茜(Betsy)(斯碧尔·谢波德饰)的漂亮竞选工作人员,并为建立关系做了一些尝试,却惨遭失败。随后,他痴迷于拯救世界的想法,先是谋划暗杀一位总统候选人,紧接着便将注意力转向拯救12岁的妓女艾瑞丝(Iris)(朱迪·福斯特饰)。

在影片中血腥的高潮部分,比克尔袭击了一家妓院,杀死了艾瑞丝的嫖

客斯波特(Sport)(哈维·基特尔饰)、一名门卫以及一名与艾瑞丝在一块的当地流氓。当武警冲进房间时,他们发现特拉维斯浑身是血,还用手伴作手枪,模拟着自杀。

枪战部分结束后,马丁·斯科塞斯给我们展示了一个妓院的俯视镜头。当镜头慢慢地从走廊上移到街上时,我们看到了血迹斑斑的墙壁,瘫倒在地上的尸体,以及外面聚集的好奇的观众。这是对特拉维斯血腥暴行的一个回顾。然后镜头切到特拉维斯的公寓,墙上贴满了剪报,庆祝特拉维斯成为杀死黑手党老大的英雄。

当镜头扫过墙壁时,我们听到了艾瑞丝父亲的声音,正感谢出租车司机救了他的女儿。独白结束后,我们看到特拉维斯用他的出租车接上贝茜回家。在他们短暂的交谈中,贝茜对差点拒绝特拉维斯表示了悔意。下车时,特拉维斯拒收了她的车费,就开车进入夜色,把贝茜留在了后面。在影片的最后几秒钟,特拉维斯盯着后视镜,看到了自己狂野的眼睛正看着后方。特拉维斯调整了下镜子,便不再看着镜子里的自己了。

与交响乐相反,电影并不常被视为艺术作品。有些电影只是为了娱乐或商业目的而制作,其并没有任何艺术内容的要求或伪装(譬如许多商业片、色情电影和廉价电影)。还有一些电影,虽然导演曾将其设想为某种艺术,但在各个方面的效果都一塌糊涂,以至于批评家和公众都将其视为失败的尝试。《出租车司机》的情况当然大有不同。该电影的技术质量、摄影、音乐、剧本和表演都当下就被评论家们认为很优秀。然而,这部电影的价值在初期却饱受质疑。当这部电影在戛纳电影节首映时,公众反应不一。"一半的观众站起来欢呼。"制片人迈克尔·菲利普斯回忆道,"另一半则是嘘声喝倒彩。"这大概是由于该片对暴力过于真实的描述和主题的疑难所致。

评论家们大多倾向于抵制这部电影,事关他们无法(或不情愿)理解结局的寓意。他们认为,到最后特拉维斯都早已洗心革面了;那么按字面意思理解电影终幕的情节的话,评论家们都在设想影片会有一个传统的大团圆结局。但这种狭隘的看法并没有考量到斯科塞斯对主角特拉维斯性格缺陷和可疑行为的巧妙设定。

从此处讨论的美学理论角度来看,虽说这部电影不算是有"美感"的,但其作为一件艺术品被大众接受,并迅速识别到其余相关的优秀品质,而这些品质又能在观众中产生审美经验。这部电影被认为是对现代社会中异化和孤独的深刻思考。它提供了一个独特的视角,让人们认识到一个无法与同伴接触的个体的生存疑虑。埃伯特[12]评论道:

这部电影可以被看作他尝试与外界联结的一连串失败,每一次都是无望的错误。他约了一个女孩出来后,就带她去看色情电影。他巴结了一位政治候选人,但结果却震惊到他了。他试图与一名特勤局特工进行闲聊;还想和一个童妓交朋友,但却把人家吓跑了。他是如此的孤独,以至于对镜子里的自己说话,问道:"你在和谁说话?"

但凡看几分钟,我们就能意识到摆在面前的电影有着对技术工具的巧妙运用。慢动作、音乐、特写、摄影机运动和摄影:所有这些都结合在一起,暗示着一种主观状态。"斯科塞斯在《出租车司机》中最伟大的成就之一,就是把我们带入了特拉维斯·比克尔的视角。"[12]所有这些因素都有助于创造一种有时可能非常令人不安和痛苦的经验,但美学上则立于不败之地。

对影片整体价值的评价差异,与首映时公众和评论家们的价值体系不无关系。越南战争和"水门事件"之后,已是一个道德疲劳的时代。即使大多数人勇于冒险进入特拉维斯的思想世界,但欣然接受他可能取得胜利的人却屈指可数。出于这种道德感,特拉维斯应该为他的罪行付出代价,也许应在最后的枪战中死去。

然而,少有批评家能摆脱当时的偏见。宝琳·凯尔(Pauline Kael)是第一批在舆论中站到斯科塞斯一边的严肃评论家之一。她在《纽约客》(76-02-09)中写道:

这部电影并不在道德判断的层面上操控特拉维斯的行为,相反,通过将我们带入主角的漩涡中,使我们理解那些处在发狂中乖巧男孩的精神释放。当我们在结尾处看到特拉维斯看起来却异常平和时,这无疑是给了我们一记实实在在的耳光。他已经把怒火发泄出来了——至少目前是这样的——随后他又开始在瑞吉酒店的前面接载乘客了。这并非说他情绪平复了,反而是这个城市比他更疯狂了。

斯科塞斯和施拉德最终也证实了这一观点[27]。这是对影片更微妙和令人难以接受的一种解读。特拉维斯成为他所鄙视城市的偶像,同时也是他祈求雨过天晴的地方。这并不能说明美国的价值观。批评家们花了好些时间来接受这一观点,并消化其对整个美国社会的批评。尽管如此,这部电影还是取得了成功,今天几乎受到了全世界的赞誉(烂番茄网上获得了99%的好评)。

这恰好强调了我的观点:虽然美学声明和判断总是相对于某种评价体系而言的,但它完全可以是客观的。这些价值既不明确也不固定,有时取决于瞬息万变的环境,并且总是随着宣称者的变化而演变。审美现象发生在

艺术品和个体的互动之间,和个体一样是可变化的。

最后的案例让我们觉得,虽然人类的产物并不会被设想成一件艺术品,但其饱含美学特质,这就是阿尔伯特·爱因斯坦的广义相对论。1907年,爱因斯坦写了一篇有关狭义相对论的评论,借此机会讨论了如何将该理论推广到包含加速的物理系统,如此一来,他就能自然地在相对论的背景下讨论引力。他意识到,等价原理应该在建立一般理论中发挥重要作用。这又意味着,新理论应该是一个引力理论。经过七年多的工作和若干失败,爱因斯坦最终在1915年11月得出了新的理论。[22]

广义相对论的核心观点是用弯曲的时空代替引力场。爱因斯坦这样做不仅实现了概念上的重大简化,而且还极大地提高了经典物理学的预测能力。新理论的中心动态方程阐述了时空的几何特性(曲率)与物质特性(能量密度和动量)之间的关系。倘若解开这些方程,就有可能得到时空的尺度,然后得到测试粒子的运动方程。如果曲率不为零,则轨迹是从直线开始的。该理论解决了牛顿引力理论中存在的远距离作用问题,解释了水星的近日点移动,并预测了许多新的效应,如引力透镜效应、辐射的引力红移和引力波。

虽然发展广义相对论的主要动机是科学,但众所周知,美学问题也是爱因斯坦所关切的(如Pais,1982)。最终,他努力得出的结果被理论物理学家一致认为是所有物理理论中最美丽的。[18]甚至连爱因斯坦同时代的人,如洛伦茨(Lorentz)和韦尔(Weyl)也持相同看法。譬如,洛伦茨认为该理论具有"最高程度的美学价值"[15]。狄拉克[10]就有写到广义相对论的"美丽和优雅"。卢瑟福(Rutherford)说:"爱因斯坦的相对论,除了其有效性的任何问题之外,更是一件宏伟的艺术品。"[4]接着爱因斯坦本人在1915年11月提到他的新理论时写道:"就连深谙理论的人都难逃其魅力……"[13]

然而,物理学家们对哪些特征使广义相对论成为具有美学价值的科学理论,依然存在分歧。其中,人们引用了以下部分来解释其美学魅力[4,15]:简单性、对称性、统一强度、基本性、数学美、解释力和逻辑完整性。毋庸置疑,该理论涵盖所有这些特征。从一个只有10个非线性二阶微分方程的系统来看,原则上是可以计算出任何具有特定能量-动量的物理系统的演变过程。与其他理论相反,物质的运动方程和守恒定律都能从爱因斯坦的方程中得到。该理论的对称组仅是最为普通的一个:参考框架里全都有可能变换的组别。该理论统一了空间和时间的概念,并消除了引力,而引力现今被认为是时空的弯曲几何影响的结果。广义相对论也是真正的基本理论,在

此意义上,其不可能在另一个理论的限制条件下得到,至少在经典物理学内是如此的。不会有人否认由黎曼(Riemann)和列维-奇维塔(Levi-Civita)发展而来的数学形式主义,因为其具有数学家最珍视的创造所赋予的全部美学属性。方程的非线性导致了不同种类的预测,而这些预测又派生于不同初始和边界条件的集合。最终,该理论在逻辑和语义上都形成了闭环,并没有引发像量子力学那样强烈的争议性问题。

我们的美学理论并没有规定条件集,使得某一物体具有美学价值的同时还兼具美感,因为这样的条件集取决于物体的种类。某一科学理论倘若能最大限度地呈现所有被列明的美学特征,那么该理论似乎能成为"可能是现有理论中最具美感的"那个。[4] 所有这些理想特征的融合,很可能会在那些有能力理解该理论的人当中,引起一次愉悦非凡的审美经验。

或许广义相对论尚有别的方面能够产生最大的美学影响。但我敢说,这个方面就是它最完美的。爱因斯坦的原话是:

如果不破坏整体的话,那么去修改它(广义相对论)似乎是不太可能的。
——爱因斯坦[14]

如果任何改变都会使某一物体减弱,那我就称其是完美的。在这个意义上,广义相对论与前面两个艺术品的案例是一致的:基本上没有什么改变能再提高它们在我们身上所引发的整体审美经验了。

七、结束语

审美经验是一种发生在某些(进化的)生物体中的大脑过程。它们既取决于一个外部物体(自然的或人工的)所产生的刺激,也取决于生物体的状态。如果这种经验是积极的,那么该物体对生物体来说就是具有美学价值的。某些情况下,如果符合特定的标准,则该物体可能就是美丽的。审美经验是审美评价的根基,其实本身就美丽的事物或事件并不存在:就如同所有的价值一样,审美价值是一些生物体在特定状态下所赋予某些对象的虚构。艺术运动是物质性的社会文化系统,包括艺术家、专家、批评家以及与他们具体活动相关的众多物质和概念物项。艺术只是所有艺术运动的总类别。每一个艺术运动都包括一些艺术判断所依据的惯例。艺术品就是文化艺术品,即在一个社会的文化背景下所产生的人类构造物,其目标是在欣赏者中引起某种审美经验。艺术品可以是物质的,如绘画和雕塑;也可以是概念的,如文学作品、音乐或舞台剧;还可以是混合的,如舞台表演。美学是对艺术的哲学研究,即使艺术不是科学,但美学可以是科学的。

参 考 文 献

[1] Berlyne D E. Aesthetics and psychobiology[J]. New York:Appletoll-Century Crofts,1971.

[2] Brattico E,Pearce M. The neuroaesthetics of music[J]. Psychology of Aesthetics,Creativity,and the Arts,2013,7(1):48.

[3] Bunge M. Treatise on basic philosophy:ethics:the good and the right[M]. Dordrecht:Kluwer,1989.

[4] Chandrasekhar S. The general theory of relativity:Why "It is probably the most beautiful of all existing theories"[J]. Journal of Astrophysics and Astronomy,1984,5:3-11.

[5] Chao W Z. The beauty of general relativity[J]. Foundations of Science,1997,2:61-64.

[6] Collingwood R G. The principles of art[M]. New York:Oxford University Press,1958.

[7] Currie G. An ontology of art[M]. New York:St. Martin's Press,1989.

[8] Davies S. Definitions of art[M]//Gaut B,Lopes D M. The Routledge companion to aesthetics. London:Routledge,2013:213-222.

[9] Dio D C,Gallese V. Neuroaesthetics:a review[J]. Current Opinion in Neurobiology,2009,9:682-687.

[10] Dirac P A M. Why we believe in the Einstein theory[M]//Gruber B,Millman R S. Symmetries in the science. Boston,New York:Plenum Press,1980:1-11.

[11] Dorsch F. The nature of aesthetic experience[D]. London:University College London,2000.

[12] Ebert R. Review of taxi driver[EB/OL]. [2017-05-10]. http://www.rogerebert.com/reviews/great-movie-taxi-driver-1976.

[13] Einstein A. In the collected papers of Albert Einstein,volume 6:the Berlin Years:Writings,1914-1917[M]. Princeton:Princeton University Press,1987.

[14] Einstein A. Out of my later years[M]. New York:Philosophical Library,1950.

[15] Engler G. Einstein and the most beautiful theories in physics[J]. International Studies in the Philosophy of Science,2002,16(1):27-37.

[16] Engler G. Einstein,his theories,and his aesthetic considerations[J]. International Studies in the Philosophy of Science,2005,19(1):21-30.

[17] Funch B S. The psychology of art appreciation[M]. Copenhagen:Museum Tusculanum Press,1999.

[18] Landau L D,Liftshitz E M. The classical theory of fields[M]. Oxford:Pergamon Press,1971.

[19] Langer F. Art theory for (neuro) scientists:bridging the gap[J]. Poetics Today,2016,37(4):497-516.

[20] Meskin A. From defining art to defining the individual arts: the role of theory in the philosophies of arts[M]//New waves in aesthetics. London: Palgrave Macmillan, 2008:125-149.

[21] Pais A. Subtle is the lord: the science and the life of Albert Einstein[M]. Oxford: Oxford University Press,1982.

[22] Renn J, Janssen M, Schemmel M. The genesis of general relativity: Vol. 4[M]. Dordrecht: Springer Science & Business Media,2007.

[23] Sartre J P. The psychology of imagination[M]. New York: Washington Square Press, 1966.

[24] Slonimsky N. Lexicon of musical invective: critical assaults on composers since beethovens time[M]. New York: WW Norton & Company,2000.

[25] Thomasson A L. Fiction and metaphysics[M]. Cambridge: Cambridge University Press,1999.

[26] Thomasson A L. The ontology of art[C]. The Blackwell guide to aesthetics,2004:78-92.

[27] Thompson D. Scorsese on scorsese[M]. London: Faber and Faber,1996.

[28] Wollheim R. Art and its Objects[M]. 2nd ed. Cambridge: Cambridge University Press,1980.

（原文出自：Romero G E. Outline of a theory of scientific aesthetics[J]. Foundations of Science,2018,23:795-807.）

第二编

学校教育中的艺术与科学

　　本编围绕"学校教育中的艺术与科学"这一主题,包括4篇论文,分别从基础教育(案例中所介绍的是K-12教育)、本科教育、研究生教育三种不同层次,介绍海外艺术科学跨学科教育实践经验和理论成果,希望为我国尚在探索阶段的跨学科教育,尤其是艺术与科学融合的教育提供一些借鉴。这些论文以丰富的跨学科教学案例和成果数据为基础,从研究生主题项目、本科教育实施、师资研究等不同角度展开论述,有助于读者直观地了解较为成熟的艺术与科学交叉在各层级学校教育中的开展方式方法,从他者的经验中获得一些启发。

探索艺术、解剖学、生物学、医学、微生物学和公共卫生界限的科学艺术硕士研究项目（2016—2020年）展示

马克·罗夫利

成立于2016年的利物浦约翰摩尔斯大学（LJMU）利物浦艺术与设计学院的科学艺术硕士课程将艺术家和科学家聚集在一起，开展跨学科合作。课程培养面向未来职业机会的专业和可迁移的技能，并且提供跨学科的学习机会，这对那些被单独定义为"艺术家""科学家"或是"研究人员"的人来说并不常见。[1] 这一课程的核心价值观以好奇心和实验为中心，鼓励学生跨越现有的学科边界开展工作。该课程首先介绍了艺术科学的历史和理论，重点通过实践探索的方式将学生带入新的或现有的艺术科学研究中来。随着项目的进行，学生们将参与到当代艺术科学实践当下的辩论和议题中，包括与生物伦理学、生物艺术研究中的人际合作和公众参与相关的议题。学生还与来自利物浦约翰摩尔斯大学以及利物浦城市地区的艺术与科学研究中心的研究者们建立了重要的伙伴关系。这些研究者最终指导了最后研究项目的设计、开发和制作。

这些最后的"重大项目"多种多样，涉及的主题包括通过诗歌和设置在花园小棚中的暗物质森林装置研究暗物质；评估变装艺术家常用的化妆技巧是否能帮助我们避开面部识别系统。除此之外，学生们还利用微小的硅

马克·罗夫利（Mark Roughley），利物浦大学艺术与设计学院研究生。

其他作者为文章中所提到的项目的作者，也是利物浦大学艺术与设计学院的研究生，他们是维托里奥·马内蒂（Vittorio Manetti）、安东尼·佩蒂格鲁（Anthony Pettigrew）、杰西卡·欧文（Jessica Irwin）、加布里埃尔·约克·萨尔蒙（Gabrielle York-Salmon）、索菲亚·查鲁哈斯（Sophia Charuhas）、伊娜拉·赛妮娜（Inara Tsenina）、海伦·伯恩鲍姆（Helen Birnbaum）、埃维·霍尔姆斯（Evie Holmes）、娜塔莎·尼特哈默尔（Natasha Niethamer）。

本文译者：徐若雅，中国科学技术大学艺术与科学研究中心研究生。

藻作为气候变化的传感器,探索沿海的生物多样性,并设计了 3D 打印的珊瑚支架系统,帮助珊瑚群落恢复健康。

从课程的第一年起,许多学生开展了基于实践的研究项目,探索与解剖学、医学和公共卫生相关的主题。下文展示了 2016 年至 2020 年毕业学生研究项目的图片和摘要,这些项目探索了艺术、解剖学、生物学、医学、微生物学和公共健康的边界。

《剖析未来:对推测性演化与后人类的实践探索》

维托里奥·马内蒂的作品《剖析未来:对推测性演化与后人类的实践探索》(2017)(图1)试图通过对超人类主义运动和演化生物学家的理论的调查,探索多种关于各种环境下的人类演化的推测性理论,然后通过一次模拟解剖来展示这些发现。

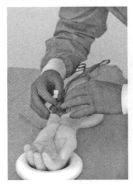
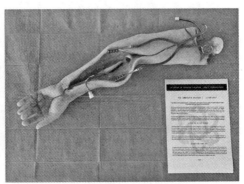

图1　维托里奥·马内蒂的作品《剖析未来:对推测性演化与后人类的实践探索》(2017)表演时的照片

该项目致力于模糊科学、行为艺术和现实之间的界限,这是通过为后人类的解剖赋予制度性的权威感来实现的。这种人类尚不存在,它是基于汇集的一些更可信的人类未来演化的推测性理论而被构想出来的,并通过有形的方式展现了出来。这一项目在英国外科艺术培训机构的总监帕尔塔·瓦伊德(Partha Vaiude)教授的指导下进行。

《面孔和面具:痛苦的变形》

作为神经系统疾病"丛集性头痛"的患者,安东尼·佩蒂格鲁希望调查和分析我们对面孔、面具和它们之间本质联系的理解背后的心理学。基于在特定时间下所处的社会环境,人们会拥有和展示不同的面具。慢性疼痛及其与情感和同理心的联系会改变这些面具,这个研究过程中制作的面具

反映了艺术家对自身痛苦的感知。

《面孔和面具：痛苦的变形》(2017)（图2）使用3D扫描、建模和打印技术，制作了处于疼痛周期不同阶段的3D打印人脸。这些模型可以个性化定制、打印，并用于向医疗行业从业者解释和可视化疼痛。这一项目在利物浦约翰摩尔斯大学的心理生理学教授斯蒂芬·费尔克拉夫（Stephen Fairclough）的指导下完成。

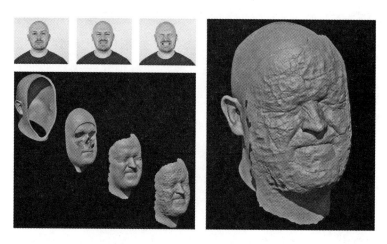

图2 安东尼·佩蒂格鲁的作品《面孔和面具：痛苦的变形》(2017)的照片

《捐还是不捐？这是个问题！》

对一些人来说，围绕生命终结和死亡的对话可能是困难的或禁忌的，这意味着器官和遗体捐献问题并不会被广泛讨论。《捐还是不捐？这是个问题！》(2018)（图3）是杰西卡·欧文创作的漫画作品，旨在鼓励公众就不同选择展开知情讨论，提高公众对捐献的意识，消除对捐献的常见误解。这一作品以图解医学作为向公众传递捐献信息的另一种方法，并展示了漫画媒介如何以易于理解且引人入胜的方式传播遗体捐献信息。《捐还是不捐？这是个问题！》在兰卡斯特大学解剖员和博士研究员席欧娜·尚克兰（Sheona Shankland）的指导下完成。

《海市蜃楼》

干细胞是未分化的细胞，能够分化成身体的任何一种细胞，对人体的生长和修复至关重要。在未来，干细胞也许会被用来培育可供移植的定制化人体器官，但这一过程仍处于发展过程之中。将猪和人类的DNA混合，利用猪作为"孵化器"来培育人体器官是目前解决器官短缺的一个可行方法。

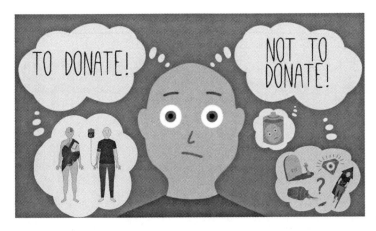

图 3　杰西卡·欧文的漫画《捐还是不捐？这是个问题！》(2018)中的图片

加布里埃尔·约克·萨尔蒙创作的《海市蜃楼》(图 4)对在非人类体内培养人体器官所涉及的伦理和道德困境提出了挑战。她与利物浦约翰摩尔斯大学的干细胞生物学教授克莱尔·斯图尔特(Claire Stewart)合作完成了这一项目。项目展示了一个活体的非人类孵化器，其中生长着一颗跳动的人类心脏(硅胶雕塑，机械泵)，借此引发对培育用于移植的人体器官的替代性方法的讨论。我们会在未来培育器官让自己永生吗？在何种情况下，转基因猪可以被认为是一个人？

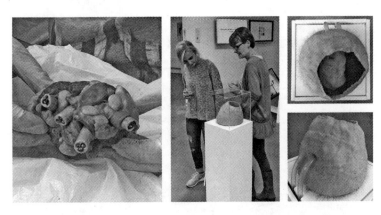

图 4　加布里埃尔·约克·萨尔蒙的雕塑作品《海市蜃楼》(2018)的照片

《微生物心情：探索声音如何影响人体微生物群》

索菲亚·查鲁哈斯的作品《微生物心情：探索声音如何影响人体微生物群》(2019)旨在向公众介绍关于声音对人体中的细菌生长影响的最新科研成果。这一项目由多种元素构成，包括一个原型生物艺术实验和基于该研

究制作的三通道视频装置,该研究表明:细菌会因为特定声波而有不同的生长反应,声音可以通过肠-脑连接来影响人体的微生物群。

生物艺术实验名为"细菌治疗室"(图5),其中包含接种着微生物样本的琼脂片,这些微生物"聆听"的是超声波浴的录音或印度古典歌曲《Raag Kirwani》。三通道视频装置被呈现为"人类治疗室"(图6),包括艺术家本人的微生物群落的微观和宏观图像,并配上了生物艺术实验中使用的音乐。视频对比了低频和高频声音分别对细菌生长和活动产生的积极和破坏性影响。声音是否可以通过影响人体微生物群落来治疗情绪障碍?如果高频噪声能够成功杀死或抑制有害细菌,是否可以将其作为抗生素的替代品?声音疗法可以用于治疗肠道微生物群吗?这一项目是与利物浦约翰摩尔斯大学应用微生物学准教授格林·霍布斯(Glyn Hobbs)博士合作完成的。

图5　索菲亚·查鲁哈斯的作品《微生物心情:探索声音如何影响人体微生物群》(2019)"生物艺术实验"的照片

图6　索菲亚·查鲁哈斯的作品《微生物心情:探索声音如何影响人体微生物群》(2019)"三通道视频装置"的照片

《选择由你：疫苗接种游戏》

一种危险且普遍的误解是，疫苗接种是一种不必要的程序，就算真的有效，也是弊大于利。从历史层面看，这类观念与接种本身一样陈旧，但现代宣传手段已经把这种误解变成了全球公认的对公共健康的真正威胁。

由于社交媒体让任何声音都有机会被听到，并实现病毒式传播，对疫苗的犹豫情绪也在蔓延。再加上一些政治、宗教、社会和心理学因素，反疫苗宣传非常有效，降低了疫苗的接种比例。

互动式参与是一种已经被证明有效的公共卫生工具，而将主题游戏化能够激发人们的积极性，为他们提供沉浸式的学习和知识测试方法。伊娜拉·赛妮娜的作品《选择由你：疫苗接种游戏》（2020）（图7）是一个鼓励事实核查的教育游戏，旨在消弭沟通上的障碍。

图7　伊娜拉·赛妮娜的桌面游戏《选择由你：疫苗接种游戏》（2020）的照片

《陶瓷传染》

由海伦·伯恩鲍姆创作的《陶瓷传染》（2020）（图8）探索了疾病传播的历史。电子声音组件被嵌入可以被触摸激活的陶瓷雕塑中。通过触摸这些雕塑，让人们对疾病和其传播的理论有了更深入的理解和兴趣。它们也是情感的触发器：当听到令人难忘的声音时，情感会被唤起。这些互动通过陶瓷材料、声音、触觉和视觉之间的联系，展现了艺术与科学的关系。

"恶气说"（Bad Air）是一种已经过时的理论，认为传染病是由被污染的空气引起的。当"恶气"被吸入并入侵人体，扰乱其重要的生理功能时，人就可能被感染。气球上印有结核分枝杆菌，暗示其装满了致病空气。检查手腕上的脉搏时，会触发一个呼哧作响的喘息声。

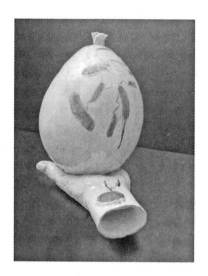

图8　海伦·伯恩鲍姆的《陶瓷传染》(2020)系列作品中的雕塑《恶气》的照片

《能量赤字：为什么减肥如此困难？》

视觉化的健康信息通过网络和社交媒体广泛传播。动画信息图和其他视觉传播形式在向公众解释科学信息方面变得越来越成功，尤其是对那些缺乏相关知识的人而言。埃维·霍尔姆斯创作的动画《能量赤字：为什么减肥如此困难？》(2020)旨在引起人们对利物浦约翰摩尔斯大学运动营养与代谢讲师乔西·阿瑞塔(José Areta)博士研究的关注。其研究聚焦减重、增重以及同时进行锻炼和限制饮食能量时身体的生理学反应(图9、图10)。这一项目还探究了用拟人化角色制作健康图解动画是否适合用来学习这些主题。

图9　埃维·霍尔姆斯的动画《能量赤字：为什么减肥如此困难？》(2020)中的画面之一

图 10　埃维·霍尔姆斯的动画《能量赤字:为什么减肥如此困难?》(2020)中的画面之二

《细菌、未来:拯救休·曼尼迪的互动故事游戏》

抗生素耐药性(AMR)会导致耐药性感染,30 年后,由于抗生素无法治疗的耐药性感染每年可能造成 100 万亿美元的损失,每年导致 1000 万人死亡。世界卫生组织指出,提高公众对这一问题的认识对减缓抗生素耐药性的发展至关重要。

娜塔莎·尼特哈默尔的《细菌、未来:拯救休·曼尼迪的互动故事游戏》(2020)(图 11)是一个正在进行的科学传播研究项目。通过一个可以增长微生物知识的在线文字冒险游戏,该项目探索了一条传播抗生素耐药性公共卫生威胁的新路径。

图 11　娜塔莎·尼特哈默尔的《细菌、未来:拯救休·曼尼迪的互动故事游戏》(2020)的截图

```
<< Take a look inside your provided micro-satchel >>

You reach a noodle to your side and rummage in the satchel you saw earlier.

Inside you see three aerosol canisters, each labelled 'SYNTH ANTIBIO #1423',
along with a fourth, smaller canister with a skull and crossbones printed on it.

<< Here you will find a small amount of synthetic antibiotics that we created
for treating this particular resistant strain.

It is one of the most expensive substances on earth, and so only available in
these microscopic quantities.

Using it here in the past is the only way to stop the contagion before it spreads,
saving countless lives. >>

What about this other, smaller, canister?
```

图 11　娜塔莎·尼特哈默尔的《细菌、未来：拯救休·曼尼迪的互动故事游戏》(2020)的截图(续)

参 考 文 献

[1] Roughley M, Smith K, Wilkinson C. Investigating new areas of art-science practice-based research with the MA Art in Science programme at Liverpool School of Art and Design[J]. Higher Education Pedagogies, 2019, 4(1): 226-243.

（原文出自：Roughley M, Manetti V, Pettigrew A, et al. A showcase of MA art in science research projects (2016—2020) that explore the boundaries of art, anatomy, biology, medicine, microbiology and public health [J]. Journal of Visual Communication in Medicine, 2022, 45(1): 52-58.）

艺术与科学在本科教育中的融合

丹尼尔·格农 朱利安·沃斯·安德里亚 雅各布·斯坦利

本科科学教育的主流理念包括加强科学、技术、工程和数学（STEM）教师之间的合作，并对入门课程进行全面改革。[1-4]但是，如果仅限于STEM范畴，我们是否会忽视艺术和创新科学之间的联系？同样，我们是否错过了一个启发非科学家并向他们传达科学知识的宝贵机会？在此，我们探讨如何将视觉艺术融入科学课程中才能既有助于培养科学想象力，又能吸引非科学家参与。为了说明这一点，我们以艺术家和科学家最近合作的一系列以科学为灵感的雕塑作品创作为例。

一、艺术与科学中的创造力与直觉

长期以来，创新科学一直与追求创造性联系在一起。雅各布斯·亨里克斯·范托夫（Jacobus Hernicus vant Hoff）在100多年前的一场题为"科学中想象的力量"[5]的演讲中列举了几位非常成功的科学家，他们同时也是诗人、艺术家或小说家，其中包括伽利略（Galilei）、牛顿（Newton）和法拉第（Faraday）。范托夫后来获得了首届诺贝尔化学奖，他视拜伦勋爵（Lord Byron）为自己的偶像，并且也写诗。自范托夫的那个时代以来，诺贝尔获奖者的名单已经增加了许多，这就引出了一个问题，即通过艺术来训练创造力是否有助于创新科学家获得成功。事实上，最近的一项研究发现，诺贝尔奖获得者比英国皇家学会和美国国家科学院的院士更有可能去追求艺术事业，而后者追求艺术的可能性又大于"普通"科学家。[6]另一项对几十位科学家职业生涯的回顾发现，虽然很少有科学家从事视觉艺术，但那些从事视觉

丹尼尔·格农（Daniel Gurnon），美国迪堡大学化学与生物化学系教师。
朱利安·沃斯·安德里亚（Julian Voss-Andreae），美国波特兰市专业艺术家。
雅各布·斯坦利（Jacob Stanley），美国林登伍德大学艺术系教师。
本文译者：张跃，中国科学技术大学艺术与科学研究中心研究生。

艺术的科学家往往发表了高影响力、高引用率的研究成果。[7]

事实上,艺术家和科学家的相似之处比通常描述得更多。两者都有一种不可抗拒的驱动力去描述和解释我们的经历,正如范托夫所说,这种动力经常是"追求一种只存在于脑海中的想法……并代表想象力的结果"[5]。艺术家将对美妙事物的热情探索转化为艺术作品,而科学家则将其转化为文字和方程式;但是驱动科学创新的动力与我们深沉的艺术表达欲望是密不可分的。用阿尔伯特·爱因斯坦(Albert Einstein)的话来说,"最伟大的科学家也是艺术家"[8]。爱因斯坦认为,他的洞察力,如同艺术家,更多地来自直觉,而非智力推理。[9]其他成功的科学家也将直觉,即"不经由理性论证过程的本能性认知",视为科学发现的重要组成部分。[10]获得诺贝尔奖的科学家有艺术和手工艺爱好的可能性几乎是其他科学家的三倍[6],原因之一或许就在于直觉在艺术创作过程中是如此重要。

二、用艺术和科学激发灵感

艺术教学是否有助于培养更多的创新科学家?目前,对于艺术与科学结合带来教育益处的看法更多是基于经验的描述。人们普遍认为,学习艺术会使人更有创造力,但令人惊讶的是,很少有人尝试去验证这一假设。[11]虽然视觉艺术可以培养学生的创造力、客观性、毅力、空间推理和观察能力——这些都是科学中的关键技能,但目前尚不清楚通过艺术追求所培养出的技能是否可以运用到其他领域。[11-13]然而,有一些令人信服的报道表示,在K-12(学前教育至高中教育)和专业级别的合作中,不仅观众获得了极大的受益,参与其中的科学家和艺术家也受益匪浅。[14-15]这些项目表明,艺术和科学的结合可以产生变革性的影响。实际上,这种知识转移的不确定性更进一步促使我们去探索那些打破艺术和科学界限的项目。就像在传授科学思维的同时教授读写能力一样[16],将两个传统上独立的学科合并在一起可以产生意想不到的收获。

艺术与科学合作的好处还来自产品本身,它具有激发非科学家灵感的潜力。有关科学教育的报告强调了为所有学生打下坚实科学基础的重要性,但考虑到许多大学生甚至从未完成过一门以上的科学课程,仅依靠传统的课堂教学为他们打下坚实的基础几乎是不可能的。对于那些只把科学当作毕业要求清单上的一项的学生来说,我们必须找到创造性的方法来培养他们对科学探索的持久好奇心和求知欲。毕竟,有许多在线资源致力于免费提供世界一流的科学教育。通过激发好奇心,艺术与科学的合作能够激发人们的学习动力。正如科学作家菲利普·鲍尔(Philip Ball)所说:"这就

是优秀的'科学艺术'所追求的:不单纯为了教育,而是通过一种触动思维并唤醒感官的方式展示科学的细节与质感。"[17]

三、Villin:本科生艺术科学合作项目

在迪堡大学,一年一度的艺术节活动为化学系和雕塑系的师生提供了合作的机会。该项目与一门名为"研究导论"的课程相关联,该课程面向的是迪堡大学科学研究研究员项目的一、二年级学生。虽然课程的设计会因教师而异,但每一版都会涉及传统课堂设置中难以讲解的科学研究内容。在这一版特定的课程中,我们的目标是强调想象力和隐喻在理解和传达现代科学中的重要性。[18-20]学期初,这个由 5 名学生组成的班级每周与生物化学教授丹尼尔·格农一起上 3 个小时的课,将蛋白质结构的速成课程与原始文献的小组讨论相结合。通过协调参观在同一时间段开设的入门雕塑课程(由 Jacob Stanley 授课),我们得以教给学生技术和设计的基本概念以及如何评析视觉艺术。学期末,师生们与一位专业艺术家朱利安·沃斯·安德里亚合作,以蛋白质折叠研究为灵感创作了一件雕塑作品。

Villin 由四个扭曲的钢结构组成。雕塑的每个部分代表了蛋白质从开放链结构转变到天然折叠形态的某个瞬间。为了制作这个雕塑,我们将头部结构域[22]的分子动力学轨迹坐标转换为精确的斜切模板,然后将其应用于 3 英寸(80 毫米)的方形钢管上。我们使用角磨机切割出单个的"氨基酸残基",然后通过类似于组装相框角的方式将它们焊接成三维形状(图 1)。该设计采用了艺术家朱利安·沃斯·安德里亚开发的一种方法,该方法可以准确地将蛋白质主链呈现为斜角切割的形式(图 2)。[22]作为一名前科学利安·沃斯·安德里亚的多件雕塑作品都以这种技术作为基础[23-25],其中包括受斯克里普斯研究所(The Scripps Research Institute)委托创作的一尊 3.66 米高的人类抗体雕塑《西部天使》(《Angel of the West》)。[26]

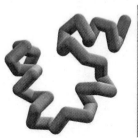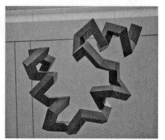

图 1 在学生的帮助下,我们转换了原子坐标(左,渲染)与 UCSF Chimera[27]
家,朱制成非常精确的三维钢雕塑(右,大约 1 米高)

图2 雕塑的每个组成部分都代表了蛋白质从开链(左一、左二)扭曲到天然折叠(左三、左四)时的瞬间

虽然在学期开始之前已经决定采用朱利安·沃斯·安德里亚的建造技术,但某些设计方面仍然参考了学生的建议。在学生们学习蛋白质结构和蛋白质折叠时,我们探讨了是否有一些重要的概念,如能源景观,可以为雕塑设计提供灵感。学生们制作了木制模型(图3),并使用 UCSF Chimera[27]软件包来将他们的想法可视化。在我们所有的讨论中,无论是关于安装、照明,还是使用等离子切割机在钢梁上雕刻符号,颜色的选择始终是最激烈的争议点。一些学生想要用杂乱的颜色尽可能多地表现蛋白质的特征,而另一些学生则希望设计得简单一些。最终,小组决定采用单色调色板,颜色饱和度代表能量:展开的链为红色,折叠的蛋白质为灰色。这一决定部分源于对艺术家先前作品的考虑,还有一部分源于学生自己查找的关于色彩感知的原始文献(例如文献[28])。学期末,学生向同学们展示了他们的作品,他们用自己构建的隐喻来表达物理和时间尺度上的巨大差异,这有助于使艺术和科学变得更有意义。

图3 本科生利用已发表的科学数据帮助设计和制作钢蛋白雕塑

四、艺术科学雕塑作为一种多功能的教学工具

Villin 展示了美学设计与科学知识相结合所带来的教育和传播效果。这个装置吸引了不同的观众,但更重要的是,它能够鼓励人们从不同的角度进行思考。艺术专业的学生参观这些结构时,会讨论公共艺术和三维设计。学生们会对复杂关联背后的系统感到困惑;对这些艺术专业的学生来说,这个作品是一件当代雕塑,借鉴了极简主义历史和康斯坦丁·布朗库西(Constantine Brancusi)的《无尽之柱》(《The Endless Column》)等抽象作品。这些雕塑也激发了学生对基础科学的兴趣;有一次,一名学生问道:"科学家是如何确定蛋白质中的角度的?"

与此相反,生物化学家将 Villin 视为蛋白质主链的一种表现形式(尤其是那些难以忽视的 α-螺旋),在生物化学课上,这件作品促进了对蛋白质结构和动力学的讨论。然而,Villin 显然是一件艺术品,因此它无法像许多课堂上的物理模型那样进行直截了当的分析。讨论的范围扩大到了超越我们直观体验的陌生的分子世界。我们讨论了传达信息的视觉策略,并探讨了科学家们发明的表示分子结构的多种方式。事实上,学生们常常会惊讶地发现,教科书上蛋白质主链的带状模型,就像 400 磅的焊接钢一样,都是对分子世界的抽象,而且他们还会发现,我们所看到的颜色在分子世界中并不存在。

对于制作这件作品的理科学生来说,亲手制作雕塑的经历让他们触摸到了原本只习惯于理论上研究的结构。也许正因为如此,学生们对复杂的蛋白质结构和折叠的概念有了直观的认识。[29]例如,在制作一个最长主链的木制模型时,学生们想知道蛋白质是否会在从核糖体中出来时就开始折叠,从而与他们正在制作的完全展开的结构大相径庭。事实上,我们所用的分子动力学模拟起始于一个人为延长的分子。还有一次,一名大一的学生从一排已完成的结构旁边走过,问蛋白质是否会先皱缩,然后再采用可识别的α 螺旋和 β 折叠——实际上,这个问题在该领域仍然存在争议。[30]

对于有兴趣设计类似项目的人,我们可以提供以下建议:① 将项目与校园大型活动结合会极大增强动力。因为这不仅给出了一个明确的截止日期,而且学生也知道他们的作品将受到整个社区的关注。② 实验室和工作室艺术课程的上课时间经常冲突——这也是为什么很少有理科学生选修艺术课程的部分原因,反之亦然。但时间上的重叠带来了一个机会。在我们的案例中,科学课和雕塑课的时间重叠,使得教师的时间得以高效利用。③ 除了老师和学生的持续努力,来自其他艺术和科学课程的学生志愿者也

是我们能够按时完成项目的关键。④ 在包括施工在内的所有环节中，师生的紧密合作都能引发深入和活跃的讨论。⑤ 类似 Villin 这样的项目在资金支持上可能面临挑战，但它们实际上适合多个资金来源。我们通过整合科学课程预算和专项活动拨款的资金，使我们的项目得以顺利实施。

参 考 文 献

[1] National Research Council. Committee on undergraduate biology education to prepare research scientists for the 21st century[C]. Bio2010: Transforming undergraduate education for future research biologists, 2010.

[2] National Research Council. A new biology for the 21st century[M]. Washington DC: National Academies Press, 2009.

[3] Alberts B. Redefining science education[J]. Science, 2009, 323(5913): 437-437.

[4] Arrison T, Olson S. Rising above the gathering storm: Developing regional innovation environments: A workshop summary[M]. Washington DC: National Academies Press, 2012.

[5] Hoff J H V. J. H. van't Hoff's inaugural lecture: imagination in science[M]. Heidelberg: Springer, 1967.

[6] Root-Bernstein R S, Allen L, Beach L, et al. Arts foster success: Comparison of nobel prize winners, royal society, national academy, and sigma xi members[J]. Journal of the Psychology of Science Technology, 2008, 1(2): 51-63.

[7] Root-Bernstein R S, Bernstein M, Garnier H. Correlations between avocations, scientific style, work habits, and professional impact of scientists[J]. Creativity Research Journal, 1995, 8(2): 115-137.

[8] Calaprice A. The expanded quotable einstein[J]. 2000. DOI: HTTP://DX.DOI.ORG/.

[9] Root-Bernstein M, Root-Bernstein R. Einstein on creative thinking: Music and the intuitive art of scientific imagination[J]. Psychology Today, 2010, 42(1): 1-7.

[10] Neumann C J. Fostering creativity: A model for developing a culture of collective creativity in science[J]. EMBO reports, 2007, 8(3): 202-206.

[11] Moga E, Burger K, Hetland L, et al. Does studying the arts engender creative thinking? Evidence for near but not far transfer[J]. Journal of Aesthetic Education, 2000, 34(3/4): 91-104.

[12] Hetland L, Winner E, Veenema S, et al. Studio thinking: The real benefits of visual arts education[M]. New York: Teachers College Press, 2007.

[13] Sparks S D. Science looks at how to inspire creativity[J]. Education Week, 2011, 31(14): 1-16.

[14] Osbourn A. SAW: Breaking down barriers between art and science[J]. PLoS biology, 2008, 6(8): e211.

[15] Felton M J,Petkewich R A. Scientists create bonds with artists[J]. Analytical Chemistry, 2003,75(7):166A-173A. DOI:10.1021/ac031273q.

[16] Pearson P D,Moje E,Greenleaf C. Literacy and science:Each in the service of the other[J]. Science,2010,328(5977):459-463.

[17] Ball P (2008) The crucible. Chemistry World 5[EB/OL]. [2013-01-28]. http://www.rsc.org/chemistryworld/ Issues/2008/March/ColumnThecrucible.asp.

[18] Goodsell D S,Johnson G T. Filling in the gaps:artistic license in education and outreach[J]. PLoS Biology,2007,5(12):e308.

[19] Wong B. Points of view:Design of data figures[J]. Nature Methods,2010,7(9):665.

[20] Frankel F,DePace A H. Visual strategies:A practical guide to graphics for scientists & engineers[M]. New Haven:Yale University Press,2012.

[21] Freddolino P L,Schulten K. Common structural transitions in explicit-solvent simulations of villin headpiece folding[J]. Biophysical journal,2009,97(8):2338-2347.

[22] Voss-Andreae J. Protein sculptures:Life's building blocks inspire art[J]. Leonardo, 2005,38(1):41-45.

[23] Holden C. Blood and steel[J]. Science,2005,309(5744):2160.

[24] None. Two cultures[J]. Science,2006,311(5633):593d-593. DOI:10.1126/science.130.3373.419.

[25] Voss-Andreae J. Quantum sculpture:Art inspired by the deeper nature of reality[J]. Leonardo,2011,44(1):14-20.

[26] Voss-Andreae J. Unraveling life's building blocks:Sculpture inspired by proteins[J]. Leonardo,2013,46(1):12-17.

[27] Pettersen E F,Goddard T D,Huang C C,et al. UCSF Chimera-a visualization system for exploratory research and analysis[J]. Journal of Computational Chemistry,2004, 25(13):1605-1612.

[28] Huang L,Treisman A,Pashler H. Characterizing the limits of human visual awareness[J]. Science,2007,317(5839):823-825.

[29] Roberts J R,Hagedorn E,Dillenburg P,et al. Physical models enhance molecular three-dimensional literacy in an introductory biochemistry course[J]. Biochemistry and Molecular Biology Education,2005,33(2):105-110.

[30] Dill K A,Ozkan S B,Shell M S,et al. The protein folding problem[J]. Annu. Rev. Biophys.,2008,37:289-316.

（原文出自:Gurnon D,Voss-Andreae J,Stanley J. Integrating art and science in undergraduate education[J]. PLoS Biology,2013,11(2):e1001491.）

"大鸿沟"：艺术如何为科学和科学教育作出贡献

马丁·布劳德　迈克尔·赖斯

近年来，人们对艺术与科学之间联系越来越感兴趣。本文探讨了这一日益加深的关系，并提出如果缺少艺术，科学和科学学习将是不完整的。我们发现艺术可以从三个层面上改善科学教育：首先是宏观层面的，涉及学科（包括艺术和科学）的建构方式，以及为了学习这些学科而提供和整理的选项；其次是在中观层面，指导构建科学课程的方法，如何通过利用STS（科学、技术和社会）语境来吸引学生；最后是微观层面的，可以从艺术中汲取科学和教学的方法。STEAM的推进为21世纪的科学本质增加了新的维度，如果不采纳包括来自艺术的新教学方法，科学很可能会与学校里的科学教育渐行渐远。但若能成功整合，我们或将迎来更真实、更具吸引力并更贴合21世纪需求的科学教育。

近年来，研究艺术与科学之间关系的文献数量有了显著增加。这一趋势的发展和应用体现在一些国家开始考虑从STEM课程转向STEAM课程——换句话说，在"科学、技术、工程和数学"课程之外增加"艺术"课程。[20,30,32]这种转变发生在公众对科学教育效果的持续担忧以及青少年对科学兴趣低迷的背景下。[43-44]本文虽然不是正式的评论文章，但探讨了艺术与科学之间不断发展的关系。文章指出，科学事业和科学学习越来越多地受益于艺术，而没有艺术的科学和科学学习就显得不够完整了。我们需要解决的问题是：

（1）艺术能提供什么东西使科学更完整呢？

（2）在一个许多年轻人不愿学习和参与科学的世界里，我们能从艺术中学到或得到什么，从而改善科学教育？

马丁·布劳德（Martin Braund），约克大学教育系荣誉院士。
迈克尔·赖斯（Michael J. Reiss），伦敦大学学院教育与社会学院教授。
本文译者：张薇，中国科学技术大学艺术与科学研究中心研究生。

正如您稍后会看到的,当我们提到"艺术们"时,其涵盖的范围远不止视觉艺术;同样,我们提到"科学们"时,与"艺术们"相对应,强调科学实际上涵盖了多个学科领域。我们首先提供一个简短的历史概述,以便将我们随后重点关注的当代问题联系起来。我们特别感兴趣的是中小学的科学教育,本文的主要目的是提出这样一个论点,即当代科学教育中科学被感知和被适用于科学教育的方式存在很大的缺陷。

一、文化与文明中的科学与艺术

艺术似乎和人类的存在一样古老。人们普遍认为,具有表现力的视觉形式艺术可以追溯到旧石器时代晚期(约公元前40000年)。随着装饰艺术第一次在陶器上出现,从中石器时代到新石器时代,小雕像、珠子和功能性物品如手柄、器具和简单的饮食容器上也都显而易见地出现了装饰艺术。[32]

随着象形文字的完善和书面语言的出现,叙事和图文并茂的文本艺术开始发展,往往与非洲、阿拉伯、东地中海、中美洲和南美洲、大洋洲和波利尼西亚-密克罗尼西亚等文明非凡的视觉艺术同时发展。语言的发展催生了诗歌、小说和戏剧等新的文学艺术形式。似乎在全球各地,人们都不约而同地把艺术看作文明进步的重要组成部分。如今,我们所说的艺术包括视觉艺术(如绘画、雕塑、电影制作、建筑、摄影、陶艺)、文学艺术(如诗歌、戏剧、散文小说)和表演艺术(戏剧、舞蹈和音乐)。

至于"科学"在文化中的最早表现形式,这些就比较难以确定了。这在一定程度上与"科学"一词有关,直到19世纪早期它才开始普遍使用(至少是按照我们现在的理解方式)。[22]这并不是说科学作为一种独特的活动在史前不存在。例如,从公元前3500年左右的美索不达米亚和巴比伦雕刻的石板上就可以得知地球绕地轴的岁差、太阳年和农历月的观测和计算。[48]

在现代,历史学家和哲学家已经达成共识,认为科学是关于自然世界的经验、理论和实践知识的集合,由那些强调观察、解释和预测现实世界现象的人(科学家)产生。[50]因此,现代经验科学是从亚里士多德时代到18世纪启蒙运动的所谓"自然哲学"和19世纪现代科学作为起源发展而来。源于培根对归纳主义和经验主义的信仰,科学的"方法"被认为是现代(经验)科学的基础,尤其是物理和生物科学。因此,从事科学研究(以及在某种程度上学习科学)的事业经常被(现在仍然是)描述为一个进步的故事,在这个故事里,正确的理论取代了错误的信念。

对科学另一种广义的解释,比如托马斯·库恩(Thomas Kuhn)的解释,

以更细致的术语描绘科学,将其看作在一个包括智识、文化、经济和政治主题的广阔框架中的不同范式或概念系统的竞争,而这些主题被传统的"培根主义者"视为科学之外的内容。[28]不幸的是,对于许多学生来说,建立在培根传统基础上的狭隘科学观,往往导致他们认为科学是一项以事实为导向的事业,与科学存在和服务的文化脱节。这些观点在科学教育史上占了上风。[13]与此同时,幸运的是,如后文所述,有许多教师正尝试为学生提供更具创造性和引人入胜的科学学习体验。我们的观点是,科学(我们指的是自然科学——主要是生物学、化学、物理学和地球科学)的一大优势在于其寻求具有坚实基础的客观可靠知识——例如,在相同环境条件下,化学反应的进行是独立于观察者的。我们非常清楚在科学及其哲学领域中关于观察者如何影响所观察的对象(薛定谔的猫、量子纠缠等)存在争议,但我们的论点并不基于这些问题的具体解答。

二、艺术与科学:艺术如何使科学更加完善

我们在"科学可能因艺术而更加完善"这句话中使用"完善"一词有两层含义。首先,我们是在科学这个领域内独立于教育提出的。我们想要明确的是,我们并不认为科学的存在或发展必然依赖艺术。实际上,在近年来,科学在不显著依赖艺术的情况下也取得了很大的进步。然而,艺术和科学以微妙和隐秘的方式共存并相互依赖(或应该相互依赖)。其中一些方式可以在科学家的个人生活中看到。罗特·伯恩斯坦(Root-Bernstein)等人[42]发现,诺贝尔奖获得者以及国家科学院和皇家学会的成员比其他科学家或一般大众更有可能在艺术方面有爱好或特长。其次,我们的这一说法也是基于科学教学的成功来提出的。

我们现在提出了四个主要假设来论证科学会因科学与艺术的联系变得更加完善。我们用这四个假设来引出第五个假设,即通过艺术来加强科学课程和教学方法的改革,使科学学习变得更加真实和吸引人。

(1)学科边界假设:课程领域(学校学科)之间的划分与所有年龄段学习者的生活经验背道而驰。

(2)认知假设:科学工作既需要创造性思维,也需要批判性思维,这样的思维模式可以推动交流、激发发现与创新,并鼓励冒险尝试。

(3)神经科学假设:科学思维是由艺术活动激发的。

(4)合作与经济假设:艺术和科学之间的合作,反之亦然,是现代经济的核心。

(5)教育学假设:最终的理由源于科学教育本身:调整课程结构以包容科学与艺术,并采用通常与艺术相关联的教学方法,这些都是引导学生更深入地参与学校科学学习、帮助他们更好地学习以及防止年轻人对科学产生反感的有效手段。

我们将更深入地探讨这五个假设的关键内容。我们的关注点集中在科学的教学上,因此我们在那些与科学本身而不是科学教育更相关的假设上,如第四个假设,花费的时间相对较少。然而,我们认为,为了支持教学观点,同时为了改变学校常规教授科学的方式,让教育工作者相信他们仍然忠于科学是很重要的。

三、文化和学科边界

有观点认为,课程中的学科已经逐渐形成了自己的结构和特征,这些结构和特征在它们之间形成了边界,这限制了跨学科合作。[39]事实上,Goldberg[17]认为,1957年苏联人造卫星"斯普特尼克"的发射在美国政府中引起的恐慌,不仅广为人知地催生了一股新的改进学校科学和数学教学的热潮,而且导致教育从原本的培育社会参与者的角色转变为培养具体学科专家的工具。Dillon[12]认为学科边界更多的是知识和创造性的功利性的体现,往往低估了包括创意和表演艺术在内的、与经济生产的主要方式没有直接关联的学科。学科边界通常因学校系统中根深蒂固的问责制和绩效文化而变得更加明晰,这往往不利于推进一个更为开放的课程和知识体系,在这种体系中,合作和创意思维成为推动调查和解决问题的关键。[6,20]

四、科学既需要创造性思维,又需要批判性思维

科学常常被认为主要涉及"批判性"思维,而不是"创造性"思维。这在很大程度上是因为批判性思维被认为是一套垂直操作的认知技能,用于在复杂但合乎逻辑的情况下作出决策,或解决"结构不良"的问题。[29]作为一种元认知工具,批判性思维可以增强科学中的论断和对特定领域的理解。这种对论断作为判断的本质的特殊理解与科学本质的基本要素是一致的,因为科学依赖逻辑来对各种争论进行经验检验,以评估支持这些观点的证据的强度。

这一切似乎都非常合乎逻辑、符合科学,但在许多情况下,科学发现和创新的飞跃是不可能单独通过批判性思维来实现的。例如,尼尔斯·玻尔(Neils Bohr)在1913年提出的原子模型,该模型为一个伟大飞跃铺平了道路:量子物理学。玻尔需要一种新的方法来概念化原子,以解释电子的不规

则行为,这超出了电子在平面椭圆上绕核运行的经典行星模型。他的原子结构模型被认为是受到了当时文学和艺术的变革的启示,比如立体主义。[7] 玻尔坚持认为,电子轨迹的形式取决于你观看它们的方式。它们的本质是我们观察的结果。这意味着电子根本不像小行星。相反,它们就像毕加索(Picasso)或布拉克(Braque)的解构画,只有当你盯着它看足够长的时间时,才能理解它的模糊笔触。我们并不是说,没有立体主义,就不会有玻尔的理论。重要的是,艺术中新的观看世界的方式为有关物理世界如何运作的新思想提供了更大的可能性。

现在使用这种方法的项目越来越多。例如,加州大学戴维斯分校"艺术融合"项目是由加州大学戴维斯分校昆虫学和线虫学系的昆虫学家兼艺术家 Diane Ullman 和陶艺家 Donna Billick 于 2006 年共同创立的,以他们于 1997 年开设的本科课程"艺术、科学和昆虫世界"为基础。该方案被认为是具有变革性的,因为其创新方法有助于促进正式和非正式环境中的学习,并有助于吸引当地社区成员以及学生和学术人员。同样,NSF 的"科学之美"项目也资助了许多艺术与科学交叉的活动。例如,地质学家兼艺术家苏珊·埃里克森(Susan Eriksson)利用金属、木材和矿物创作出独特的作品,这些作品往往受到地质世界的启发。埃里克森指出,她在创作艺术时运用了科学概念。例如,她使用定量技能来分割色调系统,她的金属工艺也融合了多种化学原理。[35]

许多人认为从事科学研究需要严格遵循一系列步骤,几乎没有创造力和灵感(启发)的空间。事实上,许多科学家,如玻尔和上面的例子提及者,都认识到创造性思维是他们拥有的重要的技能之一——无论这种创造力是用来提出不同的假设,或是用于设计新的方法来检验某个想法,抑或是以全新的角度重新审视旧数据。创造力对科学至关重要,与批判性并肩而立,而不是要取代它。

五、大脑与"科学"和"艺术"思维

支持我们主张"艺术融于科学益于科学"的第三个假设来自神经科学,以及关于人类大脑功能的已知研究。一段时间以来,也有观点认为艺术可以促进认知能力的总体发展。早期关于艺术和科学思维与大脑功能相关的观点是基于对大脑分化的假设。有研究表明,大脑皮层的左右半球控制着不同的身体和认知功能。[23,47] 人们认为,分析和顺序推理(在数学和科学中很有用)与左脑功能有关,而右脑则是处理人际关系、想象力和情感思维

的。[23,33]这导致了一种简化的观点,即艺术学习与"右脑"思维有关,科学和数学与"左脑"思维有关。因此,Dorothy Heathcote 等教育家主张艺术教学法,认为戏剧等右脑活动可以培养"左撇子"的认知方式,从而有利于发展科学和逻辑数学推理。[49]

然而,最近的脑生物学对脑功能分离的观点提出了质疑。Morris 在对该领域的综述中指出,大多数认知科学家都赞成"全脑"观点,承认尽可能广泛地刺激大脑无疑会改善大脑功能,尤其是在高阶任务和批判性思维方面。我们在此想要强调的是,艺术活动可能会以传统科学活动所没有的方式刺激大脑。现在有许多探索艺术对神经科学影响的项目,包括 FUSION,它是一个每四周在爱丁堡召开会议的小组。例如,FUSION 艺术家 Michele Marcoux 研究了身份、记忆和感知的片段化本质,为科学家的研究提供了全新的视角。

关于赞成"艺术益于科学"的第三个假设,值得一提的是美国达纳基金会的工作。这个组织支持了许多关于大脑功能的研究。利用功能性磁共振成像(fMRI)的研究显示,那些参与过音乐训练[34]、舞蹈[9]和戏剧或歌剧的人在认知推理上展现出了优势。

六、合作与经济视角

推动现代科技经济发展的 STEAM 时代正在兴起,学校的学科边界显得有些过时。艺术和科学的"资本"(即对艺术和科学事业作出贡献且至关重要的广泛知识和技能的积累)因其之间更密切的合作而得到了增强。在商业领域,艺术与科学的合作带来了大规模的投资和小型创新。罗德岛设计学院(RISD)倡导的一场运动已经在美国引发了将艺术纳入 STEM 教育的全国性趋势,现在被美国各地的机构、公司和个人所采用。该计划的主要目标是聘请艺术家和设计师来推动技术创新,并在所有教育阶段促进艺术与科技学科的融合。与 RISD STEAM 项目的合作案例包括设计专业的学生与海洋生态学家以及海洋学家一起保护沿海地区,自然实验室的实习生制作动画电影,用于教授海洋生态系统的知识,以及与德国的大学合作设计和测试先进的太阳能汽车。其他美国的案例包括斯坦福"艺术 + 科学"项目,聘请艺术家来解决政府机构[37]、时尚界与科学界的合作以及 Janet Echelman 将环境因素纳入考量(包括风、水和阳光)所创作的巨大流动雕塑中的问题。[14]

在英国,有一个名为"知识区"的合作网络,它是一个由 50 多个学术、文

化、研究、科学和媒体组织组成的快速发展的伙伴关系。该网络的中心是位于伦敦的欧洲最大的生物科学实验室——克里克研究所。这个合作网络汇集了从世界上最古老的书籍和手稿的保护（如在大英图书馆）到中央圣马丁学院的时尚和创意设计的独特艺术和科学专长。所有这些领域都与克里克研究所的研究人员有着密切联系。

艺术与科学合作所带来的可能性促进了科学和技术在产品设计和使用方面的新应用。时尚界很快抓住了这个机会。图1展示了一件由伦敦科技时尚品牌CuteCircuit设计的裙子。这条裙子的布料上缝有数千个微型LED灯，允许衣服改变颜色和图案。特别是随着纳米技术的进步，这些"智能纺织品"有可能演变成更引人注目的创作。其中一个经典作品是"动感连衣裙"。这件维多利亚风格的晚礼服在布料上安装了传感器，当穿衣者移动时，它能感知并通过电致发光的刺绣显示出来。移动得越快，刺绣发出的光就越亮，它可以将动态的移动转化为颜色和图案设计。

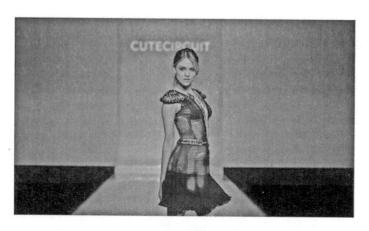

图1　Eiza González穿着埃德加·梅里塔诺的童装

这样的合作有助于增加艺术和科学的经济和知识资本。惠康信托在英国实施的为期10年的SCIART项目旨在加强艺术与科学之间的联系。一份关于SCIART的报告发现，10个案例研究里的艺术成果都得到了广泛的传播，并吸引了大量观众，而且这种观众和专业界的关注具有持久的特点。对科学资本的贡献似乎并不在于改变或发展科学的过程或结果，而是科学家与艺术家的合作鼓励了更具探索性的研究方法，并使他们更加愿意冒险。

七、科学教育如何受益于艺术，艺术如何促进"更好"（更真实、更吸引人）的科学教育

发达国家实行义务教育 100 多年来，人们一直担心学生对学习科学的热情不如其他学科，越来越少的年轻人愿意在高等教育中学习科学或将其作为职业规划。《皇家学会远景报告》（《Royal Society Vision Report》）的一项研究荟萃分析显示，虽然英国在改善学校科学教育、教师培训和专业发展方面投入了大量资金，但在过去 10 年里，学生的态度几乎没有改变。在美国，人们对学生，特别是来自弱势背景的学生，是否对科学教育感兴趣和参与其中表达了类似的担忧。[44]"科学教育的相关性（ROSE）"项目在 40 个国家对 15 岁学生进行了调查，结果发现，虽然所有国家的学生都认识到科学的重要性，但在许多国家，这并没有转化为对学校科学学科的喜爱，尤其是对女生来说。

所以，我们的问题仍然是艺术能够提供什么可以使科学更加完善，我们又能从艺术中学习和借鉴什么来改善科学教育？我们设想艺术影响科学、服务科学和融入科学分别可能的结果。我们对科学教育尤其感兴趣，我们认为艺术可以在三个层面上改善科学教育。第一个是宏观层面的，关注学科（包括艺术和科学）的建构方式，以及为了学习这些学科而提供和整理的选项。第二个是在中观层面，这关系到如何构建可以吸引学习者的科学课程和教学大纲，例如通过利用 STS（科学、技术和社会）背景。第三个是在微观层面，即在科学教学中可以借鉴的来自艺术的教育实践方法。这三个层面并不是完全独立的，特别是中观层面在一端与宏观层面重叠，而在另一端与微观层面重叠。然而，这三个层面为我们提供了一个有益的划分方法。在本文的后半部分，我们将探讨这三个层面，特别关注第三个层面，即科学教学中的艺术实践。

八、宏观层面的艺术与科学：课程设置

各国在学生是否早期进行学科专攻或者在义务教育结束前学习一系列广泛且均衡的科目上存在很大差异。不少国家的学生在艺术、人文或者科学和数学之间被要求选择一个专攻方向。但很少有哪个国家像英国那样对学科进行如此强烈的分化，其中大多数学生从 16 岁开始就只修 3 个学科。

在过去 10 年左右的时间里，为了扩大和多样化学校里的科学，并将其与技术、工程和数学联系起来，英国、美国和一些亚洲国家一直在推动 STEM（科学、技术、工程和数学）的概念。虽然更广的现代经济体带头将这

些发展所需的学科联系起来是有一定意义的,但 STEM 如何对学校的合作与跨学科工作产生实际影响的证据并不充分,尽管跨学科方法的好处得到了广泛认可(Leonardo da Vinci),然而,STEM 的概念在很多情况下对于教师而言似乎仍然模糊不清。例如,在英国,皇家学会委托进行了一系列研究的荟萃分析,作为其 STEM 愿景报告的一部分,其中一项研究考察了 STEM 概念在学校中的实际融入程度及其带来的变化。在他们报告的某一部分,作者援引了多项研究,显示:

STEM 仍然是一个具有误导性的课程概念:据我们所知,世界上任何一所高中都没有真正完整地实施了 STEM 教育,教师也没有很好地理解 STEM 融合。在许多项目中,重点放在了科学和数学上,而忽略了工程和技术。

ASPIRES(10~14 岁青少年的科学和职业志向)项目发现,学生们认为 STEM 科目缺乏创造性,与他们对自己的形象或期望不符。利用艺术来重新激活科学教育可能会带来一种如 Quinn[41]所倡导的、被 Biesta 等哲学家所提及的"后人类"教育。在这种教育、这种认知中,个人在认知中被视为一个更大整体的组成部分,而不仅仅是在一个将知识和信息视为高于个体的认识论中的从属参与者。

一个关于"宏观"整合的例子可以在一个起源于美国的项目中看到,该项目呼吁将 STEM 与艺术整合,形成"STEAM"课程(详见 www.steamedu.com)。韩国政府采纳了这一理念,制定了相关课程和教师培训方案。STEAM 的理念明确地采纳了"智能技术与酷炫设计"的组合,这是已故的史蒂夫·乔布斯曾经倡导的。这 STEAM 课程也许迎合了"环太平洋"国家的议程,这些国家重视以创新为基础的教育改革,以建设竞争力强的知识经济体。在 STEAM 教育提供的金字塔图中(图 2),STEAM 教育工作者提倡"终身全人教育"的理念,作为一个相对于传统的 STEM 和艺术的整合或多学科观念更加前沿和实用的选择。

STEAM 教育工作者提倡一种更先进方案,以取代传统的 STEM 和 Arts(A)的整合或多学科观点。在这种传统观点中,每个学科都保留其独特的身份和与其内容相关的传统框架(例如文献[25]。STEAM 方法始终强调解决一个在地的相关问题的重要性,并自然地融入艺术、人文以及 STEM 的内容来研究和传达解决方案,而不仅仅是基于一个问题或主题,在特定的学科时间内或通过可能产生学科内容之间人为连接的多学科方法进行教学。例如,Herro 和 Quigley 用学校附近的当地住房开发的背景来描述

STEAM 教学。[24] STEM 内容包括隔音、地质和地球物理数据以及成本影响和设计的数学方法。艺术（视觉和传播）和人文（社会科学）被用来阐释美学设计的人文维度，并传达学生对开发商建议的看法。据 Howes 和他的同事们表示，这种针对学校的 STEAM 的教学方法可能会吸引那些对 STEM 没有明显倾向或兴趣的学习者，这可能帮助他们以某种方式与 STEM 保持联系。

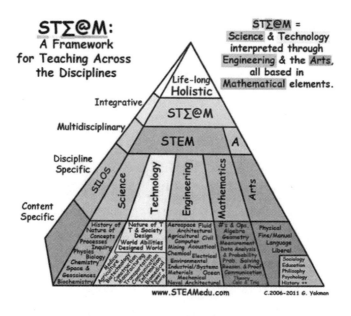

图 2　STEAM 教育的框架

也许我们不应该把这样的学生看作从 STEM "流失"，而应该把他们看成是选择了另一条路径，以后可能会与 STEM 再次邂逅。

九、中观层面的艺术与科学：通过与艺术相关的 STS 环境吸引学习者

在"中观"层面，我们考虑教学场所如何运用课程、教学方案和科学教材来实施教学。虽然教育机构可能会支持重视创造力的教育立场，甚至支持艺术与科学之间的融合，但这种愿望往往会被"强制性的、耗时耗力的打包式课程所打破"[31]。Craft 认为，受评分制度约束的课程限制了包含创造性方法的教学方案，因为它们被认为是耗时的，而且不太可能"达到"教学评估目标。[8]

为了应对学生对科学的疏离感以及有关科学教学无聊且无关的诟病，

科学教育者和教师已经开始设计能将科学置于与实际生活紧密相关的环境中的课程。[16]在美国和其他一些国家,"科学-技术-社会"一词大致等同于基于情境的方法,因此 Aikenhead 提供的这个定义很有帮助:STS 方法……通过各种方式强调科学、技术和社会之间的联系,包括:技术制品、过程或专长;技术与社会的互动;与科学技术相关的社会议题;揭示与科学技术相关的社会议题的社会科学内容;科技领域内的哲学、历史或社会议题。[1]

鉴于上述关于 STEM 与艺术之间更紧密联系的论据,以及科学如何利用并被艺术活动所补充的例子,现在似乎时机成熟了,应该包含 STEAM 的例子,它为 Aikenhead 的 STS 定义提供了"技术制品""过程"和"互动"。如果 STS 的方法更能吸引已经选择了科学课程的学生,那么将科学的艺术应用(如时装、电影、音乐、舞蹈和戏剧)纳入其中,有可能吸引更多起初没有选择科学课程的人,或使人们在以后重新投入科学学习中。在土著知识体系对科学教育有很重要贡献的文化中,借助艺术对学生更广泛地参与科学学习和解决后殖民背景下的课程开发具有普遍意义。在后殖民背景下,土著文化的贡献受到尊重和公平对待。[3]此外,由于 STSE 在科学教育中变得越来越重要[38],并且艺术越来越实质地涉及环境问题所以提及与艺术相关的 STSE(科学、技术、社会和环境)背景变得越来越合适[36]。

十、微观层面中科学教学的艺术:借鉴艺术的教学实践

教科文组织(UNESCO)的"十年教育努力(2005—2014)"侧重于跨学科改革,而非单一学科的变革。2005 年决议的核心是强调整体教学实践,鼓励使用多种教学方法,例如写作、艺术、戏剧和辩论。利用这些方法来解释和使科学更易于理解,这并不是什么新鲜事,从而使科学更容易为科学研究人员所接受。一段时间以来,创意写作、诗歌、物理模型制作和视觉方法(包括绘画、戏剧和角色扮演)已经成为一些科学教师教学手段的一部分。[18]然而,我们认为,随着科学教育(实际上,所有教育领域都是如此)越来越倾向于以考试为导向和标准化问责制,这些方法的应用变得越来越罕见。坚信这些方法的教师可能还会继续使用它们,但他们也面临着持续的压力,因为现有的教育系统在时间上受到限制,更加看重在一小部分学科中的成绩,这些学科仅测试一套狭隘的语言和数学技能,而不是关注学生的全面发展。尽管人们普遍承认,在 21 世纪,我们需要更多的技能。[11]

在许多国家的小学中,小学教师被视为学科融合的专家和领导者。由于他们往往要教授各种学科,因此将科学与艺术和人文学科的内容和方法

相结合来教授似乎更自然。然而,即使对于这些教师,也存在限制全面教学的压力。在英国,这些压力在"新右派"的批评中显现出来,他们反对学科的整合。这种批评在一份由 Alexander、Rose 和 Woodhead 发布关于课程的报告中达到顶峰。[2]他们声称,在那时普遍采用的跨学科主题工作中,具体学科的学习成果往往被掩盖、减弱,而且层次较低。从那以后,英国小学的科学和艺术课程所面临的压力增大,这些学科,连同其他一些学科,经常被边缘化,被压缩到短暂的下午时段,而上午的主要时间则被"识字"和"数学"教学所占据(参见 Access Art 关于艺术课程时间受到压迫的回应)。

我们为什么要认为艺术的方法和手段为学习科学提供了更好的可能性呢?为了回答这个问题,我们不妨看一看科学是如何被建构和传播的。科学使用表征的符号和符号学系统,并为日常词汇赋予特定但不同的含义,使其经常看起来像"学习一门外语"。科学教师使用的数学、化学和物理符号会对学生的学习造成巨大的学科障碍,而这在其他学科中并不常见。因此,采用艺术中的各种视觉、口头和替代书面语言模式(替代书面、说明性文本)提供了打破这些学生难以跨越的障碍的方法。

在加州大学欧文分校医学院,医学生使用凡·高、伦勃朗、康定斯基和达·芬奇的名作来提高临床观察和模式识别能力。[46]另一个(出乎意料的)结果是,参与美术项目的医学生在情感识别、培养同理心、识别故事和叙述以及认识到多种视角等方面表现得更好。

更常见的是,有记录的例子表明,绘画和素描被用作表达方式,使学生能够以创造性的方式发展并传达科学观念。图3来自加利福尼亚的一个艺术化学项目。在"氢燃料电池汽车"的工作坊中,学生们讨论了燃料电池的基本工作原理,然后设计了他们自己的"未来汽车"[19]。与此类似,图4展示了一种食虫植物及其觅食和繁殖适应性,这是一名高中生在研究了查尔斯·达尔文(Charles Darwin)的原始信件后绘制的。这幅图展示了艺术创造力和科学写作的结合。在《为科学教育绘画》这本书中,Phyllis Katz 搜集了大量关于如何在科学教育中使用绘图的国际实例。

也许这些艺术活动之所以有效,是因为它们利用了学习者的视觉思维。人们常说,今天的年轻人生活在一个由电视、电子游戏、电脑、平板电脑、电影等多媒体主导的世界里。也有人认为,视觉思维可以转化为解决问题的能力。视觉思考者可以直观地"看到"他们对问题的答案,使他们能够利用他们的想象力构建完整的信息系统。

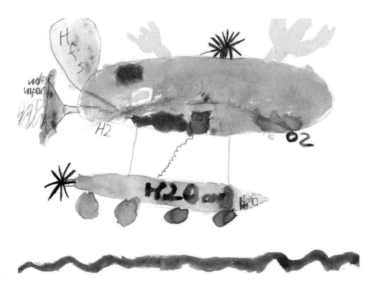

图3 氢燃料电池工作坊期间，一个三年级学生设计的 H_2O 汽车（2004）

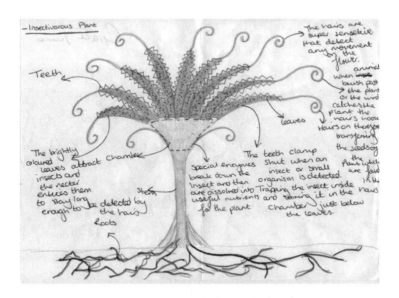

图4 一名高中生在研读了查尔斯·达尔文的原始信件后画的一种食虫植物

通过三维演示，可以加强对结构、过程和概念的理解。在全球许多小学教室里，人们常常可以看到悬挂在天花板上的食物链模型和纸制行星。在中学的化学课上，人们可能会看到用橡皮泥和鸡尾酒棒制作的分子模型，而在生物课上，会看到用塑料袋和墙纸糨糊制作的植物细胞。

如前文所述,艺术方法的吸引力之一,是它们为常规的科学教学提供了替代选择。Begoray 和 Stinner 认为,科学课堂以说明性文本为主,这反映了科学课堂中比较、描述、排序、列举、因果关系和问题解决的主导地位。他们指出,由于叙事文本在学习者的生活经历中更常见(如电影、小说和口述故事),并且在组织知识方面比说明性文本更具体,因此在科学课程中使用叙事文本可以增强与科学的共鸣,并提高认知学习的效果。

可能没有其他任何艺术形式像戏剧那样在提供叙事替代品和实现可视化方面如此出色。戏剧的各种形式(剧本、角色表演、动作、默剧和舞步)通过更积极的参与,使学生对科学思想、理论和过程有了更深入的理解,这在结构主义学习方法中是必要的。[5]另外,科学戏剧模拟科学家如何发表和证明理论,并为讨论科学的社会、政治和文化维度提供了一个有效的平台,这有助于为科学正名,尤其是对于其价值持怀疑态度的学生。

在强化科学学习的戏剧策略中,学生扮演分子、生物细胞组件或模拟如能量或电子在电路中的行为等过程的身体角色具有特殊优势。Scott、Mortimer 和 Ametller 认为,为了学习者在对世界的概念和规范化的科学之间达到理想化的一致,需要区分和整合这两种解释和看待世界的方式。[45]为了达到这种整合,需要使不易见的(如分子、电子、细胞组件)和抽象的概念(如能量、光合作用、熵)对学生来说变得容易理解,避免使用我们之前提到的、用于传达这些思想的科学的象征性或晦涩的语言所带来的障碍。这就是为什么科学老师经常使用比喻和类比来帮助学生理解思想、解释理论。[4]例如,为了解释电路中的电流、电压和电阻,有时会使用房屋的热水系统或滑雪升降机作为类比。对这些方法的批评在于类比本身可能没有被完全理解,或者类比可能会导致学生形成一个与目标概念不完全相符的新观念或理解方式。[21]身体角色扮演在这里提供了一种替代方案,它依然依赖于学习中的类比,但通过身体互动使学生能够更紧密地参与所教授的内容。值得注意的是,任何类比,无论是艺术的还是非艺术的,都只能传达部分真实情况。教师的技能在于,通过讨论为学生提供认知空间,允许学生批判所使用的任何类似模型或方法,这样它们在促进成功的理解和作为科学实际的版本局限性都会变得清晰。[5]

本节描述的艺术教学法以及其他如诗歌[40]、创意写作和音乐[10]等方法,为科学教师提供了一个更丰富的教学工具箱,帮助学生学习科学。科学教学的一个传统是使用实践工作来帮助学生理解思想和教授概念,但这种做法因其过于专注实践和执行预先设定的例程和程序,而不是确保学生理

解正在发生的事情而受到批评。[26]然而,源自艺术的方法可能在强化实践工作中发挥作用。例如,Warner 和 Anderson 研究了不同的班级通过观察和实验研究蜗牛的生物学,其中有些班级进行了学生扮演动物学家的角色。[49]他们注意到,参与角色扮演的学生在写作的准确性和解剖学知识上表现得更好。

十一、结论——利用艺术实现更真实、更吸引人的科学教育

我们认为,当思考艺术可能对科学作出贡献时,尤其是在科学教学方面,从三个层面来看待这种最有益的贡献。它们分别是:宏观层面(各学科,不仅是艺术和科学,如何结构化以及为其提供学习的选择)、中观层面(指导科学课程和教学计划的构建)和微观层面(在教授科学时可以从艺术中汲取的教学实践)。我们认为,并非所有三个层面都必须同时存在才能进行改进。例如,一个充满热情和决心的科学老师可以在微观层面改变他们的教学方法,而不需要在中观或宏观层面作出相应的改变。然而,似乎可以合理地假设,如果在其中两个层面,最好是三个层面,进行适当的改变,收益可能会更大。

在讨论艺术对科学和科学教育可能作出的贡献时,我们并不认为两者应该被完全整合,也不认为艺术和科学的认识论或本体论是一样的。正如文学评论家乔治·斯坦纳(George Steiner)曾声称的那样,艺术和科学的意图、过程和产物从未相同。艺术并不是从一个较为简单、不够完善的世界逐渐走向完善;乔托的画作与德加或波洛克的并无高下之分。科学,虽然(像艺术一样)受文化和社会束缚,但它是不同的,它是通过经验、检验和建立对世界更精确的表达而不断进化。与亚里士多德、托勒密、哥白尼、伽利略、牛顿或爱因斯坦的观点相比,我们今天对宇宙及其起源的认识更完整,尽管永远不可能达到全知。

我们在这篇文章中的主要目的是展示当前科学在科学教育中的认识和应用方式在 21 世纪的科学教育中存在严重不足(请参看加利福尼亚艺术教育联盟(California Alliance for Arts Education)2015 年的示范,展示了我们的许许多多论点如何同样适用于学校的数学教育和科学教育)。艺术视角在这里是有帮助的。1967 年,戏剧导演兼理论家彼得·布鲁克(Peter Brook)发表了一系列主题为《空旷的空间》(《The Empty Space》)的演讲。他用"空旷的空间"这个隐喻批评了他眼中的英国戏剧状态,认为它过于古板,坚持使用过时的交流和展现方法。观众因此渐渐远离戏剧,而布鲁克则

提出并引领了通过戏剧呈现和交流的新方法。他的观点为英国乃至其他地方的戏剧带来了革命性的变化。

布鲁克对20世纪后期戏剧的关切，与当今许多国家的科学教育工作者的担忧相似。他们认识到学生对科学缺乏热情，并且他们进一步选择学习科学或从事科学相关的职业的可能性越来越小。因此，科学教育者的任务是逐渐放弃传统的、非交互式的教学方法，如书籍和板书（甚至某些实践工作），转而看看通过鼓励学生进行更多的合作学习和创新能带来什么益处。[5]我们认为，从艺术中汲取灵感并尝试新的方法会有所帮助。这不仅是说艺术可以吸引和启发学生，更重要的是将艺术作为一种语言来帮助学生理解科学概念是一种强有力的学习方式。

在十多年前写的一篇文章中，我们提出了一个科学和科学教育的演化模型，解释了科学的变化，这些变化扩大了它的领域和运作范围（例如，包括在传统实验室以外的其他地方进行的科学研究）。我们认为，科学的这些变化通常与科学教学方法的进步并不平行，学校科学教育需要更多地关注科学观点的变化和实验室外学习的潜力。这种关注也将有助于促使学校科学从"传统教学"转变为"建构主义学习"。我们的模型表明，现实世界中实践的科学与学校中学习的科学之间的差距越来越大，从而我们认为这对学习科学的学生来说是不利的。

我们还认为，当增加艺术对科学的贡献以及基于艺术的教学法对科学教学的影响时，这个模型就会更加完善（如图5所示）。我们称该模型为"Mark Ⅱ"，图5中有些内容是相对于2006年版本的新增内容。STEAM的驱动因素为21世纪的科学本质增加了新的维度，但也使科学可能更快地与学校科学分道扬镳，除非引入新的包括艺术在内的教学法，来缩小这两者之间的差距，使学习科学的本质更接近真实世界中不断变化的科学（这由点状和虚线箭头表示）。其结果可能是一门更真实、更引人入胜的学校科学，一种更符合21世纪需求的科学。

我们承认，在我们的五个前提的基础上，在图5右边加入新的框架会对教师提出更多要求。并非所有科学教师都会欢迎我们在本文中提出的新教学法。我们也知道有些学生可能也不欢迎这些新方法。尽管如此，我们出于两大主要原因，仍然倡导这些新方法。首先是他们向学生展示了更真实的科学视野。在这一点上，我们认为STEAM可以理解为STEM的当代强化版。如果我们是科学的历史学家或哲学家，这一原因就足够支撑我们的论述。然而，作为科学教育者，我们希望忠实于科学的发展，但我们的主要

目的,正如上文所述,是为学生提供更好的科学教育。这是我们的第二个原因。我们认为,这些新的教学方法和相关的内容调整,可以帮助许多学生从事科学,如果他们还没这么做的话,还能帮助他们更好地学习科学知识。

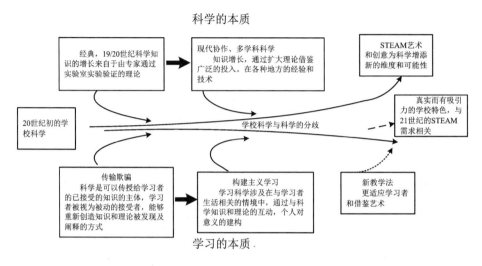

图 5　迈向更真实、更吸引人的学校科学(借鉴 STEAM):一个进化模型(Mark Ⅱ)

我们需要确保我们的科学学生保持他们的创造力。在 21 世纪,接受教育的人们在整个教育过程中都需要学习艺术和科学。人们谈论文化素养,就好像它只意味着接受教育和熟练地使用我们所讲的语言,但还有其他的知识,特别是关于 STEAM 的知识,同样也是我们应该接受教育的一部分。今天和未来的公民都需要艺术和科学,这不仅能培养他们的批判性思维和创造性思维,还能帮助他们培养审美能力和情感能力,这些都是成为全面发展的人所必需的素质。

参 考 文 献

[1] Aikenhead G. What is STS science teaching[J]. STS Education:International Perspectives on Reform,1994,2(12):47-59.

[2] Alexander R J,Rose J,Woodhead C. Curriculum organisation and classroom practice in primary schools: A discussion paper [C]. Department of Education and Science,1992.

[3] Alsop S,Bencze L. Activism! Toward a more radical science and technology education [M]. Dordrecht:Springer Netherlands,2014.

[4] Aubusson P J,Harrison A G,Ritchie S M. Metaphor and analogy:Serious thought in science education[M]//Metaphor and analogy in science education. Dordrecht:

Springer Netherlands,2006:1-9.

[5] Braund M, Reiss M J. The 'great divide': How the arts contribute to science and science education[J]. Canadian Journal of Science, Mathematics and Technology Education,2019,19:219-236.

[6] Breiner J M, Harkness S S, Johnson C C, et al. What is STEM? A discussion about conceptions of STEM in education and partnersh[J]. School Science and Mathematics,2012,112(1):3-11.

[7] Clarke I. How to manage a revolution: Isaac Newton in the early twentieth century[J]. Notes and Records: the Royal Society Journal of the History of Science,2014,68(4): 323-337.

[8] Craft A. The limits to creativity in education: Dilemmas for the educator[J]. British Journal of Educational Studies,2003,51(2):113-127.

[9] Cross E S, Ticini L F. Neuroaesthetics and beyond: new horizons in applying the science of the brain to the art of dance[J]. Phenomenology and the Cognitive Sciences,2012,11: 5-16.

[10] Crowther G. Using science songs to enhance learning: An interdisciplinary approach [J]. CBE-Life Sciences Education,2012,11(1):26-30.

[11] Deming D J, Noray K L. STEM careers and technological change[M]. Cambridge, MA: National Bureau of Economic Research,2018.

[12] Dillon P. A pedagogy of connection and boundary crossings: Methodological and epistemological transactions in working across and between disciplines [J]. Innovations in Education and Teaching International,2008,45(3):255-262.

[13] Driver R, Leach J, Millar R. Young people's images of science[M]. Buckingham: Open LIniversity Press,1996.

[14] Echelman J. Taking imagination seriously[EB/OL]. https://www.ted.com/talks/janet_echelman_taking_imagination_seriously.

[15] Lavoie R. Visual impact: Using images to strengthen learning[M]. Thousand Oaks: Corwin Press,2009.

[16] Gilbert J K, Bulte A M W, Pilot A. Concept development and transfer in context-based science education[J]. International Journal of Science Education,2011,33(6): 817-837.

[17] Goldberg M. Time for revolution: Arts education at the ready. Available at[EB/OL]. [2008-12-09]. https://blog.americansforthearts.org/2008/12/09/time-for-revolution-arts-education-at-the-ready.

[18] Goldberg M. Arts integration: Teaching subject matter through the arts in multicultural settings[M]. 5th ed. London: Routledge,2016.

[19] Halpine S M. Introducing molecular visualization to primary schools in California: The

[20] Harris A, Bruin D L R. Secondary school creativity, teacher practice and STEAM education: An international study[J]. Journal of Educational Change, 2018, 19: 153-179.

[21] Harrison A G, Treagust D F. Teaching and learning with analogies[M]//Aubusson P J, Harrison A G, Ritchie S M. Metaphor and analogy in science education. Dordrecht, NL: Springer, 2006: 11-24.

[22] Heidegger M, Grene M. The age of the world view[J]. Boundary, 1976, 2: 341-355.

[23] Herrmann N. The creative brain[M]. Lake Lure, NC: Brain Books, 1990.

[24] Herro D, Quigley C. Exploring teachers' perceptions of STEAM teaching through professional development: implications for teacher educators[J]. Professional Development in Education, 2016, 43(3): 416-438.

[25] High Tech High. Students projects[EB/OL]. [2019-04-07]. https://www.hightechhigh.org.

[26] Hodson D. Practical work in science: Time for a reappraisal[J]. Studies in Science Education, 1991, 19: 175-184.

[27] Hough B H, Hough S. The play was always the thing: Drama's effect on brain function[J]. Psychology, 2012, 3(6): 454-456.

[28] Kuhn T S. The structure of scientific revolutions[M]. Chicago: University of Chicago press, 2012.

[29] Kuhn D. A developmental model of critical thinking[J]. Educational Researcher, 1999, 28(2): 16-46.

[30] Lunn M, Noble A. Re-visioning Science "Love and Passion in the Scientific Imagination": Art and science[J]. International Journal of Science Education, 2008, 30(6): 793-805.

[31] Manley J. Let's fight for inquiry science! [J]. Science and Children, 2008, 45(8): 36.

[32] Marshall J. Articulate images: Bringing the pictures of science and natural history into the art curriculum[J]. Studies in Art Education, 2004, 45(2): 135-152.

[33] McGilchrist I. The master and his emissary: The divided brain and the making of the western world[M]. New Haven: ALE University Press, 2019.

[34] Moreno S. Can music influence language and cognition? [J]. Contemporary Music Review, 2009, 28(3): 329-345.

[35] National Science Foundation. The art of science[EB/OL]. [2019-04-7]. https://www.nsf.gov/news/news_summ.jsp?cntn_id=115620.

[36] O'Brien P. Art, politics, environment[J]. Circa, 2008 (123): 59-65.

[37] Office of Communications. San Diego Mesa College's fashion students designs featured in Salk Institute's design and discovery fashion showcase[EB/OL]. [2019-04-7]. http://

www.sdmesa.edu/_resources/newsroom/posts/salk_fashion_showcase.php.

[38] Pedretti E, Nazir J. Currents in STSE education: Mapping a complex field, 40 years on[J]. Science Education, 2011, 95(4): 601-626.

[39] Phelan P, Davidson A L, Cao H T. Students' multiple worlds: Negotiating the boundaries of family, peer, and school cultures[J]. Anthropology & Education Quarterly, 1991, 22(3): 224-250.

[40] Pollack A E, Korol D L. The use of haiku to convey complex concepts in neuroscience[J]. Journal of Undergraduate Neuroscience Education, 2013, 12(1): A42.

[41] Quinn J. Theorising learning and nature: Post-human possibilities and problems[J]. Gender and Education, 2013, 25(6): 738-753.

[42] Root-Bernstein R, Allen L, Beach L, et al. Arts foster scientific success: avocations of nobel, national academy, royal society, and sigma xi members[J]. Journal of Psychology of Science and Technology, 2008, 1(2): 51-63.

[43] Royal Society. Vision for science and mathematics education[M]. London: The Royal Society Science Policy Centre, 2014.

[44] Schmidt W H, Burroughs N A, Cogan L S. On the road to reform: K-12 science education in the United States[J]. Bridge, 2013, 43(1): 7-14.

[45] Scott P, Mortimer E, Ametller J. Pedagogical link-making: a fundamental aspect of teaching and learning scientific conceptual knowledge[J]. Studies in Science Education, 2011, 47(1): 3-36.

[46] Shapiro J, Rucker L, Beck J. Training the clinical eye and mind: using the arts to develop medical students' observational and pattern recognition skills[J]. Medical Education, 2006, 40(3): 263-268.

[47] Sperry R W. Hemisphere deconnection and unity in conscious awareness[J]. American Psychologist, 1968, 23(10): 723.

[48] Steele J M. Eclipse prediction in Mesopotamia[J]. Archive for History of Exact Sciences, 2000, 54(5): 421-454.

[49] Warner C D, Andersen C. "Snails are science": Creating context for science inquiry and writing through process drama[J]. Youth Theatre Journal, 2004, 18(1): 68-86.

[50] Whitehead A N. Religion in the making[M]. Cambridge: Cambridge University Press, 2011.

（原文出自：Braund M, Reiss M J. The 'great divide': How the arts contribute to science and science education[J]. Canadian Journal of Science, Mathematics and Technology Education, 2019, 19: 219-236.）

将艺术融入科学教育：对科学教师实践的调查

雅科·图尔卡　奥蒂·哈泰宁　迈贾·阿克塞拉

很多研究都显示，将艺术和科学教育融合，不仅能吸引学生投身创意项目中，还能激励他们用多种手法去呈现科学。但是，我们对日常科学课堂上如何将艺术融入教学还知之甚少。本研究通过电子问卷的方式，对66位科学教师的艺术融入做了探索。通过分析教师们如何融入艺术的实例，我们总结出一个教学模型。在这个模型中，将艺术融入科学，既可以通过内容来实现，又可以通过具体活动来完成。内容融入是建立在科学和艺术的概念、主题或具体器物之间的关联，而活动融入则是将两者在实际操作中连接起来的方式。但值得注意的是，日常课堂中的艺术融入例子往往并不涉及与艺术紧密相关的情感表达。而问卷中的数据也显示，这种融合在实际教学中并不常见。这为科学教育者提供了启示：我们应该为教师提供更多将艺术与科学结合的机会。

一、简介

勇于想象那些看似不可能的事物是艺术家和科学家都珍视的特质。韦氏词典里对"艺术"的定义是"用想象和技巧创造的、美丽的或表达重要思想与感情的事物"。从中我们可以看到，将艺术的元素融入科学中有其深远的意义：首先，科学需要创造力和想象力去构建某些肉眼无法看到的事物，如电子或原子，并将其展现给他人，这对科学的进步至关重要。[21]其次，处理和表达情感以及伦理和道德问题的能力在理解与社会科学问题相关的科学议题[49]和可持续发展[14]中的科学决策和论证过程中都非常重要。多样的表

雅科·图尔卡(Jaakko Turkka)，赫尔辛基大学博士生。
奥蒂·哈泰宁(Outi Haatainen)，赫尔辛基大学博士后研究员。
迈贾·阿克塞拉(Maija Aksela)，赫尔辛基大学化学系教授。
本文译者：王文怡，中国科学技术大学艺术与科学研究中心研究生。

达形式不仅有助于科学教育，还可以为成绩不好的学生开辟科学之路，例如那些语言能力较弱的学生。[35]此外，艺术能够激发灵感和新奇感，促进认知和社交能力的成长，提高创造力，通过新奇感吸引注意力，减少压力，使教学更加愉快。[43]

传统上，我们提到科学融合，往往是指与数学、工程或技术的结合，如美国的 STEM 教育模式。[11]然而，有迹象表明，情况正在发生变化。最近，人们在讨论将艺术纳入 STEM，转变为 STEAM 教育。[43]事实上，与 STEAM 相关的文章中，关于艺术和科学融合的介入性研究数量一直在增加。[17]然而，这些介入性研究通常是在有利于科学与艺术融合的环境中进行的，目标群体主要是小学和大学。在这些环境中，讲师接受了任务培训，并获得了设备和充足的时间来融合艺术与科学。在中学和高中阶段（13~18岁），很少融入艺术的日常科学课程。近些年，一些国家的教育政策促进了艺术与科学融合课程的发展。[15,31]例如，芬兰新发布的国家核心课程，学科融合和多学科学习被设定为共同目标，并强调所有学科教学中的横向能力。此外，每所学校每年须至少组织一个跨学科教学。这使科学教师能够比以往更多地将艺术融入高中的科学教学中。由于课程需要整合更广泛的学科领域，因此需要在学科融合领域开展更多的研究。

虽然许多研究都探讨了艺术与科学结合的前景，但科学教育中艺术融合的现状尚未被讨论。为了实现这些前景，需要更多的研究来设计适合日常科学课程的艺术融合。因此，本研究的目的是了解科学教师如何融入艺术，以便为未来的科学课程设计更具可行性的艺术融合方法。

二、理论背景

教育语境下的融合具有多种含义。[11]在本研究中，融合被概括为艺术与科学之间的一个过程，因此它与跨学科的定义相吻合。Lederman 和 Niess[26]将跨学科定义为不同学科的融合，通过在它们之间建立联系，但这些学科仍然是可以识别的实体。从知识和经验的角度探讨艺术和科学之间的这种关联，可以更好地凸显这两大领域的特性。

知识整合对学习很有价值。知识整合的重要性植根于建构主义学习范式，它的原则是将新的想法整合到现有的知识框架中。在具体的层面上，这意味着在学校学到的抽象概念要与真实的现象、主题或场景相联系来支持学习。知识整合也是课程设计的一个问题。理想情况下，课程融合意味着围绕诸如保护、污染、政治和经济等大概念来组织学习经验，从而将零散的

知识连接起来。[3]此过程中,跨学科的知识联系形成,有助于增强对各个学科的理解。中学和高中阶段,如主题单元、探究或基于问题的学习项目等形式的课程融合便可以得以实施。[7]

知识整合是一个认知过程。Linn、Eylon和Davis[27]建议在科学教育中采用知识整合方法(KI方法)。他们详细阐述了整合过程,阐明在建立联系之前需要先汇聚不同的观点,随后进行自我监控和评估,以筛选并强化最具价值的联系。Shen、Sung和Zhang[40]在他们的跨学科推理和沟通框架中利用KI方法来说明这些整合过程通常带有社交性质。他们的框架通过区分差异整合和共性整合来进一步定义整合。在差异整合中,不同学科的理念以互补的方式组织成一个相互联系的整体。在共性融合中,从多个学科中筛选出共通的知识,可能导致不同概念间的相互竞争,以形成一个共同的核心。

知识和体验在学习中是深深交织在一起的。实用主义者约翰·杜威[24]对体验这一概念做了深入的探讨。基于杜威的理论,A. Y. Kolb和D. A. Kolb[24]创建了一个从体验中学习的理论框架。在体验式学习理论中,体验是在活动中通过身体感官感知得到的。这些感知促使我们进行反思,随后将这些感知转化为可以主动检验的抽象概念。这些形成的抽象概念为后续学习周期提供了更多的可能性。在这个过程中,人们能获得知识和技能。[24]在这里,活动中的感知起到了关键作用。我们的感知会受到诸如教师的指导、以前的经验和学生已有知识的影响。因此,在科学课和艺术课上,对教育对象的感知可能会有很大的不同。比如,观察雪的融化,可以认为是从固体到液体的转变,也可以是从可见到透明的转变。但总体来看,仔细观察无论是对科学[31]还是对艺术的思维方式都很有价值。[48]

如果知识和技能都源于体验,那么一个重要的问题随之浮现:学生是否能够在艺术和科学之间进行学习的迁移?迁移被定义为将知识和技能应用于新场景的能力。[13]原则上,探索迁移的可能性是有价值的,因为在任何领域取得成功都需要具备可迁移的通用技能。[46]然而,由于技能与知识很多时候都是非常具体和特定的[33],迁移对学生来说往往是困难的[6]。Billing[5]提到,通过教授推理的通用原则、自我监督以及提供足够的应用实例和背景,可以促进迁移的发生。Dori和Sasson模型中区分了近距离和远距离的迁移,提出对于支持迁移的需求会根据任务、涉及的学科和所需的认知技能的相似性与差异性而有所变化。[13]因此,如果我们将艺术和科学视为两个迥异的学科,学生在两者之间的迁移就需要更多的帮助。Shen等[40]认为迁移

和融合是深度相互关联的过程。他们进一步明确了融合和迁移的区别,认为在学科融合中,各种观念在同一优先级上进行比较和对照,而在迁移中,"人们从主要学科中提取某种观点或解释模型,并将其应用于其他学科背景"。

关于艺术融合效果的证据表明,不经支持的迁移可能性非常有限。在一项大型回顾中,Hetland 和 Winner[22]研究了这样一个假设,即沉浸在艺术中会影响非艺术技能或知识的学习。其结果在三个不同的因果关系层面上进行了展示:

(1) 明确的因果关系:① 听音乐和空间-时间推理之间;② 学习演奏音乐和空间推理;③ 课堂戏剧和言语技能之间有强烈的相关性。

(2) 轻微的因果关系:① 学习演奏音乐和数学之间;② 舞蹈和非语言推理之间。

(3) 在以下方面没有发现明确的因果关系:① 充满艺术的教育与数学或言语分数的提高;② 充满艺术的教育与创造性思维;③ 学习演奏音乐和阅读能力。

一般来说,艺术和非艺术融合的学习群体在学业表现上没有明显差异。[22]然而,据报道,艺术融合对后进学生有积极影响。[37]

提升对艺术和科学融合的理解的一个重要方面是情感。情感常常被认为是艺术不可或缺的一部分。历史上,艺术的主要目的被视为传达美的感觉。如今,与艺术相关的情感范围更广,从美到愤怒,再到恐惧或厌恶。考虑到与艺术和科学融合的体验相关的情感,我们可以联想到美学。从 Shimamura 和 Palmer 对美学的定义来看,包含知识、感觉和情绪,这与之前对体验和学习的描述特别吻合。然而,美学并非仅仅与艺术有关。它也被应用于理解和丰富科学教育的体验。参考美学,杜威指出艺术可以为我们带来一种特别的"体验",这种体验因为其构建、解决和预期而独具特色,如同戏剧中的情节一样。[34]审美理解被认为有助于理解科学和科学教育[16],事实上,对美和完整性的感觉可以与艺术、自然和(科学)想法等相关联。Lin、Hong、Chen 和 Chou[27]指出,将审美理解融入反思性探究可以促进概念理解和对科学的态度。然而,Pugh 和 Girod[34]提醒我们,时时刻刻都提供变革性的审美体验是困难的,教师应该只专注于以艺术的方式教授一些关键概念。他们进一步建议老师与研究者们应共同探索这种体验的内在机制。

与艺术教育相反,有观点认为[1,50],科学教育经常强调认知方面而忽视

情感,尽管情感和认知在科学教育中是相互关联的。在本研究中,我们遵循Zembylas[50]的观点,使用"情感"这一术语,而非"情感效果",因为情绪强调体验的表演性和身体性,因此能与行动和体验感知方面更好地结合。虽然以前的情绪和科学教育研究一直以态度研究及其对学习的影响为主[1],但也有大量研究专注于直接涉及情感的领域,如焦虑、愉悦、兴趣和困惑的关系。[42]情感在涉及有争议问题的科学教育领域尤为重要[42],如社会科学问题[49]。由于艺术是用来表达感情和想法的,因此在处理科学教育中有争议的问题时,有人建议从艺术中汲取方法也就不足为奇了。例如,Ødegaard[32]提出,通过戏剧,我们不仅可以学习科学概念,还可以了解科学与社会之间的交互以及科学的本质。她指出,在决策过程中,不同的利益和道德冲突是必不可少的,这一点在优秀的戏剧中也有所体现。在可持续发展教育中,注重多元视角、伦理和决策过程是核心。因此,当要把科学教育和可持续发展教育联系起来时,结合艺术和戏剧进行教学自然也被推荐为其中的一个方法。[14]

在这两个领域中,人们普遍观察到融合体验带来的积极情感效果。Czerniak 和 Johnson[11]总结了在科学融合项目中观察到的积极情感效果,这些效果主要关于学生对科学和对学校的兴趣、动机和态度的提升。艺术融合项目的研究则发现,不同的学生群体、老师乃至学校在动机和社交能力上都有所增长。这些研究显示,某些艺术活动有助于提高学生的参与度、自信心、自制力、冲突解决、团队合作、同情心和社交宽容度。[7]其中一种解释是,艺术可以通过多种方式来表达和探索内容。这意味着,那些不太擅长用学科特定方式表达的学生也可以因为他们在艺术中的成果而受到他人的赞赏,这进一步提高了他们的学术动力。[37]这种解释在很大程度上也适用于艺术与科学的融合。

但在考虑艺术融合时,我们需要谨慎。在最近的一篇综述中,Winner等[48]提到,关于艺术教育对学生创造力、批判性思维、毅力、动机和自我认知等方面影响的研究仍然很好,因此很难得出明确的结论。他们总结说,虽然有证据表明艺术教育在艺术背景下可以提高这些技能,但对于艺术教育是否能够转移到其他学科,例如科学,却没有确凿的证据。尽管如此,他们仍然坚信艺术教育本身的价值,因为艺术的思维方式很重要,而且有初步的证据表明艺术对创新很重要。他们得出结论,这些学生的成绩取决于艺术(和科学)的教学方式,并呼吁对与艺术融合相关的教学模式和态度进行更多的研究。

艺术融合涵盖了多种形式，例如文学、绘画、戏剧、音乐和雕塑，这些都可以从多个角度去解读和强调内容。[35]融合不仅可以通过一个艺术形式完成，还可以是多种形式的组合，可以在艺术家或艺术教师的协助下进行。一些艺术融合项目甚至贯穿于整个学校的课程设置中。[7]

Russell 和 Zembylas[38]讨论了教师在艺术融合中所面临的一些挑战，这些挑战与自我效能和传统学校日常结构有关。科学教师在进行艺术融合时常感到自己不在舒适区，因为科学教师通常受训于教授单一的学科，而不是跨学科的融合方法，尤其不熟悉艺术流程。[4]然而，为教师提供更多的培训机会或者改变学校的传统课程结构，例如，给予艺术和科学教师更多团队教学或合作策划的时间，这些方式都可以减轻这些挑战。[38]

为了进一步说明科学教育者可以如何利用艺术融合的多种方法（表1），这里将回顾几个将艺术融入科学教育中特定的案例。关于其他学科的艺术融合方法和实践的评论可以参考其他文献[7]。

表1 有关艺术和科学融合的研究案例

艺术	学科	任务	科学主题
设计	STEAM	让学生参与功能设计	工程过程[4]
绘画	化学	关于染料和颜色的实验活动，了解关于绘画中的化学信息	化学概念[23]
摄影	STEAM	学生对科学与美学特性关系进行探究，建立自己的针孔摄像机	探究、化学动力学和光学[45]
制图	数学和物理	向学生介绍艺术是表达数学和科学的一种方式。学生通过写作和绘画来表达他们的想法	当代物理学的抽象概念[47]
概念漫画	物理、化学、生物	学生讨论（有时也画）概念漫画，介绍代表不同抽象科学思想或论点的人物	化学键[29]
漫画	生物	漫画被用来吸引学生	病毒[44]
雕塑（玻璃、金属和陶器）	STEAM	与艺术家合作项目	蛋白质结构和折叠的概念[19]

续表

艺术	学科	任务	科学主题
诗歌	化学	学生读书、分析和写诗	原子半径和电离能[2]
戏剧	物理和生物	角色扮演和物理模拟	电解水[39] 了解社会科学问题和科学本质[32]
舞蹈、运动和音乐	科学、数学化学和物理	体感活动和舞蹈 听并分析带有科学内容的歌曲	几何学[30]、科学主题(K-12)[10]和化学的各种主题[25]
电影和影院	科学	科学摄像	能源地理学的录像调查[18]

单独列出科学内容是很自然的,因为这些建议主要基于以科学教育为核心的出版物。此外,只有少数研究定量地比较了艺术和非艺术情境下的学习效果。例如,Crowther、McFadden、Fleming 和 Davis[10]比较了通过有音乐和没有音乐的视频学习科学内容的效果。他们发现,观看无音乐视频的小组在即时后测中表现更好;观看有音乐视频的小组,在延时后测中表现反超了。这明显表明,尤其是在艺术与科学的结合方面,还需要进行更详细的分析。这种综合性的分析在未来的研究中应当得到更多关注。

三、研究设计

本研究的目的是了解科学教师在常规课程中的艺术融合(表 1)。基于之前对综合科学教育[11]和艺术融合[7,48]的综述,我们开展了一项定性调查。我们特别强调了这项调查的定性部分,因为以前没有发现专门针对艺术融合尤其是艺术和科学融合的模型。

本研究的核心问题是:科学课程中如何融入艺术元素?这个问题可以分为三个更具体的小问题:

(1) 科学课程中融入了哪些形式的艺术?
(2) 不同艺术形式的融合频率如何?
(3) 如何描述科学教学中的艺术融合?

因为在艺术与科学融合方面缺乏相应的综述,所以关于研究问题只能提出非常初步的假设。基于先前的案例研究,我们的假设是,各种形式的艺术都存在一定的艺术融合。一些看法认为,不同艺术领域中的融合都相对较少,因为以前的国家课程并没有特别强调这种融合。而且,之前的研究表明,科学融合更多地侧重其他学科。由于在教学实践中只有少数艺术融合

的例子,它们各有特色,因此对描述艺术融合具有很强的指导意义。

四、研究方法

数据是在 2015 年 9 月和 11 月通过电子调查收集的。66 名初中(13—15 岁)和高中(16—18 岁)的芬兰科学教师参加了此次调查。受访者拥有硕士学位,并且他们作为科学教师有相当丰富的经验,他们有能力教授科学的一个或两个分支学科:物理学、化学、生物学或地理学。这些学科的教学往往与数学教学的熟练程度相关。

问卷通过 Facebook 群组、邮件列表等渠道发送给之前合作过的或关注的教师。因此,调查结果可能更多地反映了那些活跃并且对获取最新信息和进一步发展他们的教育方法感兴趣的教师的观点。

（一）调查问卷

这里讨论的结果是作为一项关于科学教师对综合教育和艺术融合看法的大型调查的一部分。关于教师对综合教育的看法的结果在其他地方已经报告过了。[20]该调查收集了背景信息(性别、主修和辅修科目、教育经验等)。问卷中有一个部分专门针对与特定学科的融合,本例中是艺术。因为之前并没有发现关于科学教育中艺术融合的相关工具,所以要求参与者提供一个开放式的艺术融合示例。关于科学教育中艺术融合的问卷其余部分涉及了艺术融合的范围,包括关于融合频率和融合可能性的问题。在这里,融合的可能性被认为与融合的扩展程度有关。对不同形式的艺术及其融合的可能性(因此也是障碍)的初步分类是基于先前关于教育中艺术融合的研究。[7,35]

问卷在一个由科学教育研究者组成的小组内进行了试点测试,然后对问卷进行了微调。

（二）研究方法

这项研究的设计主要是基于定性内容分析的探索性方法,目的是归纳出相关类别。同时,为了更深入地探究艺术融合的范围,还使用了探索性统计分析方法。[8]为了对现象进行更深入的理解,定量和定性方法被一起使用。[9]

探索性统计分析主要用于描述艺术融合的扩展数据。这种方法呈现和描述数据,主要关注数据本身的意义。频率以表格形式呈现,以便更容易解释反映与假设的关系。这些统计数据并没有进行推断或预测,而只是报告所发现的情况。[8]

定性内容分析是一种系统性、有固定规则的过程，它根据材料本身而不是理论来划分类别。虽然在分析过程中很难避免先入为主，但归纳性类别生成旨在基于材料本身进行描述，不受研究人员偏见的影响。然而，必须注意到，研究过程中的某些先入为主的观念是必要的，因为它们有助于假设的生成。

归纳性类别生成遵循了 Mayring 提出的步骤。类别的定义标准是"如何将艺术融合到科学教学中"。不符合这一定义的数据将从编码中排除。这些数据包括空白答案、否定性答案（如"我不进行整合"）以及与科学教育中艺术融合不相关的描述。能够回答研究问题的抽象程度被理解为是教学模型的抽象程度。这种抽象程度可以支持未来艺术融合的设计。只有在完成这些后，文本才开始编码。

（三）编码

编码的最小单位被认为是开放式问题"给出一个在你的科学课程中艺术融合的例子"。有些段落提出了几个艺术融合的例子，因此它们被单独编码。编码过程首先是浏览所有材料，根据所选的抽象程度为材料设置类别。例如，"动画"这一命题最初被定义为一种共同的活动，以达到预定的抽象层次。关于每个新命题，要检查它是否可以归入现有的类别，如果不能，则制定一个新的类别。

当新类别出现的次数较少时，要重新审视类别系统，以确定类别系统是否能回答研究问题，例如，类别是否过于笼统或过于具体。每次更改类别的定义，编码过程都会重新开始。经过几轮归纳性类别生成，出现了一个包含两个主类别的系统，每个类别下有三个子类别。这两个主类别是：内容融合和活动融合。

如果例子中包含描述教育活动的动词和名词，如分析、比较、研究和绘图，这些例子将基于活动被分类为艺术融合。根据上下文，这些活动进一步被分类为科学活动、艺术活动或双方共有的活动。

（1）如果活动的描述明确将其定义为科学活动，例如分析科学性质或绘制关于某个现象的图表，那么这些活动将被单独归类为科学活动。科学活动会被应用于艺术场景中，它们通常是针对某个艺术作品，可以通过衡量其科学性质来进行评估。例如，"学生计算青铜雕塑内空气的质量"被归类为科学活动。

（2）另一方面，如果描述详细说明了某些活动是艺术创作，例如写诗，那

么这些活动就被归类为艺术活动。在艺术活动中,科学内容通常被当作主题。所选的科学内容可以是化学反应或社会科学问题等。例如,其中一位教师描述了"一出关于不同能源生产方式对环境影响的戏剧"。

(3) 一些活动既可以被归为艺术类又可以被归为科学类。这些活动并没有明确声明过学科目标,可以被归类为既属于科学课程又属于艺术课程的一部分。例如,研究雪和绘画。此外,可视化的概念也倾向于这个类别,因为绘画和插图被用于表现理论、任务和思考等通用实体。当对分子或其他科学实体进行可视化研究时,这个过程被视为科学活动。

其他例子根据内容被归类为基于内容的艺术融合。内容间的联系有时是通过某个主题或物品来间接建立,有时则是两个学科内容之间的直接联系。

(1) 通过主题进行艺术融合:这个方式围绕一个宽泛的主题、话题、现象或一个重要的概念进行,可以从两个学科的角度来探讨。这些主题更广泛,例如对称性、声音、雪、色彩和光。虽然它们并不被视为学科的理论核心,但可以直接与理论核心挂钩。例如,光和声音可以被理解为一个主题,但音乐和光学则属于核心内容。这些更广泛的主题可以支持更大的项目,例如"'五彩化学'项目中涉及的绘画、染色玻璃和织物、摄影等。"

(2) 通过物品进行艺术融合:通过同时具有科学和艺术特性的物品来展示艺术与科学之间的联系。这些物品可以是机器、实物或艺术品并在课堂或学校外如博物馆、大自然中进行探讨。尤其是绘画,它们既是艺术,又能够描绘几何学或自然界中美丽的(科学)现象,还能讨论涉及的科学原理。例如,"光学中月亮之桥的画作""柏拉图的物体"和"达·芬奇令人难以置信的机器"被归类为通过物品进行融合。

(3) 直接连接的艺术融合:这个方式详细阐述了艺术与科学之间连接的两个概念、思想或领域,不需要更广泛的主题或具体的物品来进行融合。这些连接可以具体,例如将斐波那契数列与黄金比例联系起来,也可以模糊,例如音乐与波动物理学的关系。这一类别与通过主题进行融合的类别存在一定的重叠,因为在某些情况下,两个领域之间存在联系;从科学教育的角度来看,另一个领域也可以被理解为一个主题。例如,"音乐和声学"(芬兰物理课程)被归类为直接连接,因为音乐是艺术的核心领域,而不是像声音那样是个主题。此外,"氧化还原反应与制图蚀刻技术"被归类为直接连接的艺术融合。

(四)评分人之间的意见一致

所有材料的最终编码均使用上述分类系统。两名互评人参与了最终编码的验证,以增加结果的可靠性。经讨论后,评分者之间的最终一致性很高,科恩卡帕系数为 0.946。

五、结果

(一)艺术融合程度

科学教师们表示他们很少涉及艺术与科学的整合教学(表2)。只有略多于四分之一的教师会在常规课程中或通过更大规模的艺术整合项目或课程中进行科学与艺术的融合。大约一半的科学教师(53%)表示学校的氛围支持艺术融合。

教师对于艺术融合的可能性存在较大的分歧,有 45% 的科学教师表示他们由于时间原因无法融入艺术教学,而 52% 的教师觉得自己缺乏相关知识。大多数科学教师表示他们希望能获得更多关于艺术融合的教材(73%)。

表 2 科学教师参与科学和艺术融合的情况

问 题(回答的选项为是/否)	占比($N=66$)
我在我的课堂上组织科学和艺术的整合(单独或与他人合作)	28%
我组织(或参与组织)科学与艺术相结合的课程或活动	27%
我们学校的氛围鼓励将艺术和科学相结合	53%
我没有足够的时间来组织科学和艺术的融合	45%
我没有足够的知识来组织科学和艺术的融合	52%
我希望有更多的材料来帮助我整合科学和艺术	73%

随后的调查描述了在科学教学中融入艺术的频率(表3)。调查结果显示,在所有类别中,将艺术纳入教学的人只占少数。前 3 个问题描述了艺术在教学中的一般应用情况。使用艺术作品或艺术实践作为科学教学的背景或课堂讨论的频率主要由那些从未追求过这种融合的人主导的。其余的问题则关注了不同艺术形式的应用频率。其中,绘画是最常见的艺术实践,有 12% 的教师表示他们至少在每个课程中使用它 1~2 次。相比之下,文学、戏剧和数字艺术在频繁使用者中的比例仅为 0~2%。大多数教师表示他们从未按照调查中的方式将艺术融入教学。例如,70% 的教师表示他们从未将文学作为科学教学的一部分。

表 3　艺术与科学融合的频率

你在你的课堂上多久采用一次（$N=66$）	从不	每年 1 次	1～2 次	更加频繁
作为背景的艺术品	36%	35%	20%	6%
作为背景的艺术方法	42%	27%	20%	8%
谈及艺术与科学的联系（例如相关现象）	39%	35%	15%	8%
在更大的范围内谈论艺术和科学	59%	21%	11%	5%
创造包含艺术的项目	56%	24%	12%	5%
精美的艺术活动（如制图、绘画）	36%	27%	18%	12%
戏剧活动（如锻炼身体或舞台表演）	47%	32%	17%	2%
数字艺术或视频活动（如数字叙事、视频制作）	52%	27%	18%	0%
文学活动（写诗或写作）	70%	20%	6%	2%

（二）艺术融合实践的性质

科学教师的艺术融合分为 6 个类别（表 4），主要分为基于活动和内容的两大类别。每个类别展示了在科学和艺术之间建立连接的不同方面。这 6 个类别能够解释大多数样本。另外值得注意的是，仅有一个示例明确表示与艺术教师合作。

表 4　被接受的艺术融合的案例频率

标　　签	病例数（$N=65$）	频率
科学活动	9	14%
艺术活动	18	27%
艺术与科学活动	13	20%
通过一个主题的内容	4	6%
通过一个艺术品的内容	12	18%
有直接联系的内容	9	14%

而只有一个示例通过要求学生围绕"我生活中的数学"主题进行写作或绘画，暗示性地提供了一种探寻学生情感态度的方式。然而，在所有的艺术融合案例中，没有一个是直接涉及情感或心情的表达。

六、结论

对艺术与科学融合的量化研究表明,虽然教师们在科学课程中采用了多种艺术形式,但整体上,艺术的融合并不频繁。其中,美术尤为突出,频率超过其他艺术形式。例如,绘画常被用来解释科学的概念,同时也能轻易地阐述数学和科学的理念。但值得注意的是,即便教师经常提议将图表或分子绘图视为艺术融合,这种绘图实际上已是科学教育中的常规做法。除非绘画具备诸如想象力、情感表达或审美等艺术特性,否则很难称之为真正的艺术融合。此外,教师在艺术融合方面所面临的时间、知识和资源限制也可能是其应用不频繁的原因。

从数据中提炼出来的分类体系为科学教学中的艺术整合提供了一个教育模型。连接艺术和科学的两种主要方式是基于内容和活动(图1)。这些方法有时是紧密相连的,有时则在科学课程中独立或依次使用。

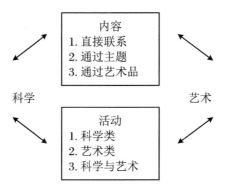

图1 科学和艺术的连接

在活动整合方面,重点在于实际的操作体验。教师通过引导学生绘画、分析等来提供一个体验,帮助他们将艺术与科学关联起来。这些活动大体上可以被划分为基于科学的、基于艺术的或是两者兼顾的。基本上,教师从一个领域选取活动,然后结合另一个领域的概念或思想来实现两个学科之间的联系。一方面,以基于科学的活动为例,如计算雕像的体积,此类活动的目标主要是将科学知识应用到艺术背景中。[13]另一方面,那些以科学内容为目标的艺术活动,如化学反应,其主要目的不太可能是转移艺术技能,因为这更多是科学教学的示例。目标更偏向于产生正面的情感体验。然而,我们还需要进一步的研究来深入了解这些活动背后的真正目标。

互动活动不受特定学科内容的约束。这些活动的优势在于,它们提供了一种不局限于特定学科内容的学习方式,但在必要时可以融合这些内容。

这说明这类互动活动被设计用来培养可适用于各种场合的思维技能。需要注意的是，这些技能的可迁移性在很大程度上依赖对转移的支持。如果学科之间的内容差异过大，对转移的支持的需求也会增加。[13]尽管如此，如果充分考虑到对支持的需求，这些互动式活动有望发展为培养通用的可迁移技能的方法。

内容整合则侧重于通过阐述两个学科之间的观点和概念如何相互联系来构建知识。这可以被视为一种知识整合的过程。[28]这意味着我们可以基于这些关系建立一个整合的核心概念。[40]研究发现内容整合与主题、工艺品以及与颜色、光线、声音、图案和几何形状相关的直接联系有关。统一这个整合核心的一个可能的视角是：对某些主观上觉得美的事物的感知和理解，从而与美学相联系。此外，揭示艺术与科学内容之间如何连接本身可以为学生带来一种完整性的感觉，从而提供一种审美体验。[34]因此，审美主题被认为是艺术与科学融合核心的重要组成部分。在未来的课程设计中，这个融合核心应该由包括艺术专家和/或教师在内的更广泛的团体来共同探讨。Shen等人[40]提出，协商过程本身就很有价值，有助于对学科融合核心有更深刻的理解，并能将其应用到不同的学科背景中。

在教学实践中，内容与活动相互联系。活动可以提供观察或感觉，进而促进反思和抽象思考，使内容更好地整合，这与体验式学习循环非常相似。[24]只通过活动或内容来整合艺术和科学可能使教师的操作变得简化，融合变得更容易。通过这两种方法可以实现更加连贯和审美的学习体验。[34]

艺术融合的低频率，对在职和准备上岗的教师培训都有一定的启示，这与其他研究报告一致。Russell和Zembylas[38]指出，为了使教师和学生都能获得有意义的艺术融合体验，需要对使用综合方法要进行充分的培训。本研究通过揭示一些艺术融合的有效方式，为教师的艺术融合培训作出了贡献：本研究的结果表明，像探究和可视化这样的互动活动，以及基于审美主题的整合核心，是科学教师用来连接艺术和科学的方式。本研究创建的框架阐述了连接活动和内容的多种可能性，并为未来艺术与科学融合的新式设计和前述案例的进一步发展提供了指导。但在设计针对艺术和科学融合的教师培训时，我们应参考之前的研究来确定哪些特定的科学话题和艺术形式组合最为有效。例如，在学习科学与社会如何互动时，可以借鉴戏剧。[32]此外，Bequette[4]提到，当艺术家和科学家同坐一张桌子时，更容易产生有意义的融合。这一点可以在教师的培训中得到推广，例如，通过组织强调艺术与科学融合可行性的研讨会，使艺术和科学教师受益。此外，研究还

显示,科学教师在通过艺术融合来表达情感的能力上还有待加强。Sinatra 等人[41]建议,教师培训应该提供能够批判性地评估和反思学生和教师情感的活动,尤其是当这些情感与争议性话题相关时。确实,艺术融合的教师培训应该更明确地考虑情感的作用,而不仅期待反思能自然产生。

参 考 文 献

[1] Alsop S. Beyond cartesian dualism: Encountering affect in the teaching and learning of science[M]. Berlin: Springer Science & Business Media, 2005.

[2] Araújo J L, Morais C, Paiva J C. Poetry and alkali metals: building bridges to the study of atomic radius and ionization energy[J]. Chemistry Education Research and Practice, 2015, 16(4): 893-900.

[3] Beane J A. Curriculum integration: Designing the core of democratic education[M]. New York: Teachers College Press, 2016.

[4] Bequette J W, Bequette M B. A place for art and design education in the STEM conversation[J]. Art Education, 2012, 65(2): 40-47.

[5] Billing D. Teaching for transfer of core/key skills in higher education: Cognitive skills[J]. Higher Education, 2007, 53(4): 483-516.

[6] Bransford J D, Brown A L, Cocking R R. How people learn: Brain, mind, experience, and school[M]. Washington, DC: National Academy Press, 1999.

[7] Burnaford G, Brown S, Doherty J, et al. Arts integration frameworks, research practice [M]. Washington, DC: Arts Education Partnership, 2007.

[8] Cohen L, Manion L, Morrison K. Research methods in education[M]. New York: Routledge, 2013.

[9] Creswell J W, Creswell J D. Research design: Qualitative, quantitative, and mixed methods approaches[M]. Sage Publications, 2013.

[10] Crowther G J, McFadden T, Fleming J S, et al. Leveraging the power of music to improve science education[J]. International Journal of Science Education, 2016, 38(1): 73-95.

[11] Czerniak C M, Johnson C C. Interdisciplinary science teaching[M]//Lederman N G, Abell S K. Handbook of research on science education. New York: Routledge, 2014: 537-559.

[12] Dewey J. Education and experience[M]. New York: Simon and Schuster, 1938.

[13] Dori Y J, Sasson I. A three-attribute transfer skills framework-part I: Establishing the model and its relation to chemical education[J]. Chemistry Education Research and Practice, 2013, 14(4): 363-375.

[14] Eilks I. Science education and education for sustainable development-justifications,

models, practices and perspectives[J]. Eurasia Journal of Mathematics, Science and Technology Education,2016,11(1):149-158.

[15] Finnish National Board of Education. Perusopetuksen opetussuunnitelman perusteet [C]. Finland,2014.

[16] Girod M. A conceptual overview of the role of beauty and aesthetics in science and science education[J]. Studies in Science Education,2007,43(1):38-61.

[17] Grant J, Patterson D. Innovative arts programs require innovative partnerships: A case study of STEAM partnering between an art gallery and a natural history museum[J]. The Clearing House: A Journal of Educational Strategies, Issues and Ideas,2016,89(4-5):144-152.

[18] Graybill J K. Teaching energy geographies via videography[J]. Journal of Geography in Higher Education,2016,40(1):55-66.

[19] Gurnon D, Voss-Andreae J, Stanley J. Integrating art and science in undergraduate education[J]. PLoS Biology,2013,11(2):e1001491.

[20] Haatainen O, Turkka J, Aksela M. Integrating art into science education: a survey of science teachers' practices[J]. International Journal of Science Education,2017,39(10):1403-1419.

[21] Hadzigeorgiou Y, Fokialis P, Kabouropoulou M. Thinking about creativity in science education[J]. Creative Education,2012,3(5):603.

[22] Hetland L, Winner E. The arts and academic achievement: What the evidence shows [J]. Arts Education Policy Review,2001,102(5):3-6.

[23] Kafetzopoulos C, Spyrellis N, Lymperopoulou-Karaliota A. The chemistry of art and the art of chemistry[J]. Journal of Chemical Education,2006,83(10):1484.

[24] Kolb A Y, Kolb D A. Experiential learning theory[M]//Seel N M. Encyclopedia of the sciences of learning. New York: Springer US,2012:1215-1219.

[25] Last A M. Combining chemistry and music to engage students' interest. Using songs to accompany selected chemical topics[J]. Journal of Chemical Education,2009,86(10):1202.

[26] Lederman N G, Niess M L. Integrated, interdisciplinary, or thematic instruction? Is this a question or is it questionable semantics? [J]. School Science and Mathematics,1997,97(2):57.

[27] Lin H, Hong Z R, Chen C C, et al. The effect of integrating aesthetic understanding in reflective inquiry activities[J]. International Journal of Science Education,2011,33(9):1199-1217.

[28] Linn M C, Eylon B S, Davis E A. The knowledge integration perspective on learning [J]. Internet Environments for Science Education,2004:29-46.

[29] Ültay N. The effect of concept cartoons embedded within context-based chemistry:

Chemical bonding[J]. Journal of Baltic Science Education, 2015, 14(1):96-108.

[30] Moore C, Linder S M. Using dance to deepen student understanding of geometry[J]. Journal of Dance Education, 2012, 12(3):104-108.

[31] Next Generation Science Standards[EB/OL]. www.nextgenscience.org.

[32] Ødegaard M. Dramatic science. A critical review of drama in science education[J]. Studies in Science Education, 2003, 39(1):75-101.

[33] Perkins D N, Salomon G. Are cognitive skills context-bound? [J]. Educational Researcher, 1989, 18(1):16-25.

[34] Pugh K J, Girod M. Science, art, and experience: Constructing a science pedagogy from Dewey's aesthetics[J]. Journal of Science Teacher Education, 2007, 18:9-27.

[35] Reif N, Grant L. Culturally responsive classrooms through art integration[J]. Journal of Praxis in Multicultural Education, 2010, 5(1):11.

[36] Ritchie S M, Tomas L, Tones M. Writing stories to enhance scientific literacy[J]. International Journal of Science Education, 2011, 33(5):685-707.

[37] Robinson A H. Arts integration and the success of disadvantaged students: A research evaluation[J]. Arts Education Policy Review, 2013, 114(4):191-204.

[38] Russell J, Zembylas M. Arts integration in the curriculum: A review of research and implications for teaching and learning[J]. International Handbook of Research in Arts Education, 2007:287-312.

[39] Saricayir H. Teaching electrolysis of water through drama[J]. Journal of Baltic Science Education, 2010, 9(3):179-186.

[40] Shen J, Sung S, Zhang D. Toward an analytic framework of interdisciplinary reasoning and communication (IRC) processes in science[J]. International Journal of Science Education, 2015, 37(17):2809-2835.

[41] Sinatra G M, Broughton S H, Lombardi D. Emotions in science education[J]. 2014. DOI:10.4324/9780203148211.CH21.

[42] Sinatra G M, Broughton S H, Lombardi D, et al. Emotions in science education. [M]//Pekrun R, L. Linnenbrink-Garcia L. International handbook of emotions in education. New York: Routledge, 2014:415-436.

[43] Sousa D A, Pilecki T. From STEM to STEAM: Using brain-compatible strategies to integrate the arts[M]. Corwin Press, 2013.

[44] Spiegel A N, McQuillan J, Halpin P, et al. Engaging teenagers with science through comics[J]. Research in Science Education, 2013, 43:2309-2326.

[45] Stamovlasis D. Teaching photography: Interplay between chemical kinetics and visual art[J]. Chemistry Education Research and Practice, 2003, 4(1):55-66.

[46] Taber K S. Learning generic skills through chemistry education[J]. Chemistry Education Research and Practice, 2016, 17(2):225-228.

[47] Veen V D J. Draw your physics homework? Art as a path to understanding in physics teaching[J]. American Educational Research Journal,2012,49(2):356-407.

[48] Winner E,Goldstein T R,Vincent-Laucrin S. Art for art's sake?:the impact of arts education[J]. Journal of Applied Statistics,2013,19(4):409-413.

[49] Zeidler D L,Sadler T D,Simmons M L,et al. Beyond STS:A research-based framework for socioscientific issues education[J]. Science Education,2005,89(3):357-377.

[50] Zembylas M. Three perspectives on linking the cognitive and the emotional in science learning:Conceptual change,socio-constructivism and poststructuralism[J]. 2005.

(原文出自:Turkka J,Haatainen O,Aksela M. Integrating art into science education:a survey of science teachers' practices[J]. International Journal of Science Education,2017,39(10):1403-1419.)

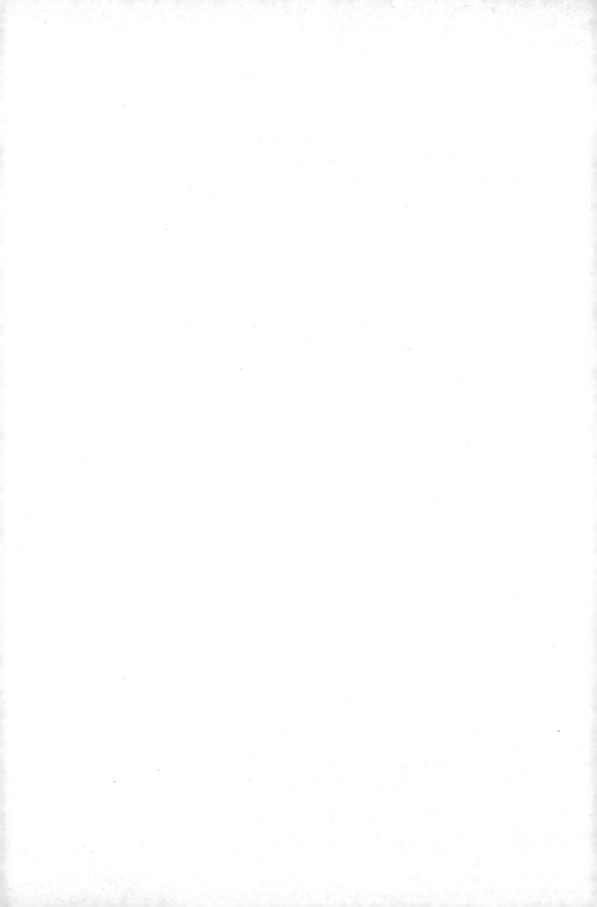

第三编

多元的科技艺术

　　本编是"多元的科技艺术",从艺术与科学合作的成果——科技艺术的角度,呈现这一交叉学科直接产出的、涉及不同科学学科的重要成果形式。选编的6篇论文融合了科技史与艺术史的内容,介绍了海内外在机械艺术、生物艺术、信息/数字艺术、海洋艺术、环保艺术、光影艺术等多元化科技艺术方面的实践案例、历史文献及理论成果,探讨了机器人科学、生物学、信息技术、生态科技等当下热门科技领域与艺术合作的现状、形式、重要案例与影响,进一步佐证了艺术与科学融合的重要性。其中一篇论文从历史学角度展现了中国早期光学与艺术性"玩器"之间的密切关联,回溯历史,开阔了我们认知艺术科技融合的视野。

艺术与科技的变奏：从机器美学到生物艺术

刘 琼

机器之美发端于巴洛克时期艺术对智巧和新奇的重视，经过18—19世纪新古典主义时期将机器功用（理性效率）接受为美，到20世纪"形式跟随功能"这一美学理念确立所标志的机器美学全盛期，及至当下，从机器之美延伸至生物艺术以及其他各类侧重科技要素的先锋艺术。机器之美的发展和繁盛基于机器对真、善、美的不同侧重，以及对真、善、美不同方式、不同程度的结合，尤其是对"真"所意指的科技的重视。但机器理性的极致发展引发了对机器的膜拜与人的迷失，又逆向导致对机器功用的消解，机器之美重又接近传统的纯粹美。不过此一迂回并未中断机器美学历史进程，当今人工智能和生命科学等前沿科技使机器美学朝向科技与文艺深度融合的方向，以极具革命性的方式不断拓展美的内涵和外延。

机器之美随西方工业化进程的发展而发展，深入影响了现代以来的各类艺术，并在当下通过涉及人工智能与基因学等前沿科技的先锋艺术的影响，引起更多关注。有关机器美学的专题研究少见，大多分散在建筑、工业设计和艺术史等领域，缺乏系统梳理，延伸到对当下先锋艺术的研究还不多，深入美学理论层面的思考也有待加强。本文尝试从历史维度，结合相关美学理论分析机器之美的历史脉络，反思机器之美在不同时期的内在要素及变化，以及未来趋势，并尝试回应当代先锋性质的艺术对人的本质与机器，以及艺术与科技等问题的深入思考。

一、机器功用与机器之美

事实上，与当下的繁盛形成对照的是，机器美学在艺术史上是较晚近的事件，在西方近代之前，机器及其功用与美都不是特别受关注。在古希腊，

刘琼，重庆大学人文社会科学高等研究院副教授。

人们了解一些简单机器和复杂机器，甚至知道某些堪称精密的复杂机器。比如戏剧设计里有"神从机器里出来"（deus ex machina）这样的说法（艾柯）。但希腊文明总体上并不特别在意机器。相反，面对复杂机器，人们更易生出一种不安甚至恐怖的情绪。大抵因为这类机器外在于身体，其被藏匿的能动部分还可能伤及身体。这是文明早期人对复杂机器的本能反应。不过现在看来，这种反应就预示了工业和后工业时代对科技力量的深刻忧虑。从西方古代到中世纪，对机器兴趣的另一个动机是好玩儿、有趣，视机器为玩意儿，既不在意其功用，也不将其视为严肃的艺术创造，与机器之用和机器之美相关联的机器之内在机制同样很难被认真对待。后来随着历史发展，开始有人重视机器之用，但还是忽视机器之美，比如罗杰·培根（Roger Bacon）梦想机器改变人类生活等（艾柯）。而重视功用正是机器真正的未来方向。不过，总体上这一时期对机器要素与特质的关注都体现为非主流，主要因为机器在古代不可能很发达，因而也就无足轻重。机器被重视，发现机器内在机制的智巧之美、机器效用所呈现的惊人之美，甚至视机器功用本身为美，大致始于文艺复兴，尤其是巴洛克时期。具体而言，跨越艺术与科学边界的传统可以说肇始于列奥纳多·达·芬奇。英国文艺批评家佩特在《文艺复兴：艺术与诗的研究》中对列奥纳多的天才有这样的评价："好奇和对美的欲望，这是列奥纳多天赋中的两股基本力量，好奇时常与对美的欲望相冲突，但是两者结合时，就产生出一种精致、稀有的典雅。"好奇和美分别是科学与艺术的另一个称谓，列奥纳多对它们有明晰的差异性感觉，了解它们的不同，对其创作而言，它们又都不可或缺。不过某种程度上列奥纳多是以艺术主导了科学，"在他的天才中有一种德国风格，……但是在他与德国人之间横亘着一种差异：有了那种精细的科学，德国人就认为不再需要其他东西了。歌德自己的名字会使人想起艺术家多么可能面临过分科学化的危险……"（佩特）。佩特在此通过细致分辨列奥纳多与德国风格的不同，阐明了列奥纳多的好奇和科学皆服务于美的创作风格。这当然也是由于在他的时代，科学理性刚刚从宗教神秘主义中挣脱出来。但无论如何，这种结合是一种未来方向，也导致了稍后时期另一略显别样的巴洛克审美趣味。巴洛克时期的艺术以显著的风格主义特质推进了列奥纳多的实践，神奇的人造之物与巧妙的发明成为美的新评判标准。"承认巴洛克艺术与科学之间的微妙关系，对于理解这个时代至关重要。"（詹森）很显然，这种审美趣味借力于科学和智巧，稍稍偏离了更主要倚重感官的古典审美规则，从而与古典的形式美多少有些不同。

因而，文艺复兴与巴洛克时期发生的机器美游移于艺术与技术之间：或者如列奥纳多让技术服从于艺术，或者审美趣味微妙地技术化偏移，或者更多保留古典的形之美（詹森）。具体创作中这种游移性表现在，那些绝美奇巧之物件的设计者常常不确定是否应该展现内在机关机制，或是仅表现其效果，他们总是折中于两者之间而难以顾全。但无论如何，机器明确地与审美效果的产生关联起来了。而从机器之美的角度来看，这里更侧重技术的趣味。这应该算是最初对机器之美虽自觉却又比较含混的意念。

机器美学的确立相当程度上由美对理性效率的接纳所促成。这一问题在古希腊时期是自由艺术与手工艺术的不同，到机器美学时期转变为艺术与工业的区分。贯穿这一区分的核心问题是美与善、与功用的分离，只不过曾经由手工达成的功用发展为由机器达成。更重要的是，科技的发展和工业的强大使机器美学对功用与美的结合成为一种不可逆转的历史方向。到了18、19世纪，机器之美开始被更广泛、更自觉地接受。这时所谓机器之美，除了将善（功用本身）接纳等同为美，如新古典主义对理性效率的赞美（第弗利），还表现为功能与古典形式美不同程度的结合。需要指出的是，最初的结合看起来比较外在，显得形式之美与功能各自分离，与功能"有机"结合的机器本身之美并不明显，也不被特别在意。比如，瓦特（James Watt）在第一次工业革命之初建造他的第一部机器时，将机器的功能隐匿于古典神殿般的机器外形之下。

值得一提的是，正是蒸汽机的发明被认为明确标志了机器审美的来临，比如约夫·透纳（Joseph Turner）的《雨、蒸汽、速度，大西部》（1844）。这幅画除了左侧河、桥和小船的隐约轮廓外，最瞩目的就是迎面驶来的那辆蒸汽机车。由于整幅画色调单纯而朦胧，构图也相对简洁，显得火车好像从天际直冲而来，成为早期表现机器、速度的代表作之一（第弗利）。不独视觉艺术，文学作品里也能见出这种时代特色。法国作家于斯曼（Joris-Kari Huysmans）在他那部堪称一种新的美学宣言的小说《逆天》中断言：从造型美的角度看，北方铁路线上运行的两款机车比大自然所有作品中最精致、最具美感的作品——女人——更炫目、更出彩：

其中一位叫克兰普顿（Crampton），是个可爱的金发女郎，有尖细清脆的声音，柔弱纤长的身子被束在闪闪发亮的黄铜紧身胸衣中，像小母猫一样温顺而敏感。这是位娇艳可人的金发女郎，无与伦比的优雅中透着惊恐僵硬，肌肉如钢铁般紧绷，汗水顺着湿热的两肋流下，转动着带有巨大花饰的

精美轮盘,活跃地奔驰在特快列车和海滨专列的前头。①

 于斯曼对机器之美的拟人化描绘基于机器之功用(她的速度和运载力等),表现为机器之造型、特别的声音律动等。显然他还是将机器之用隐于引起审美感觉的声律和外形之美的背后了,而机制智巧之美也是通过外在之美隐约传达的。

 20世纪工业美学全盛时期的到来以对速度的崇拜为标志。此时,速度之美即"美就是真和善",是人智(真)及其对人智应用效果(善)之呈现,是真善美之结合。而19世纪后半叶建筑与工业革命中出现的"形式跟随功能",经过世纪之交新艺术到装饰艺术的调整,及至芝加哥学派的建筑成就,这一理念稳固确立。"形式跟随功能"的宣言,又促使前一时期形式与功能、美与真和善的外在结合变得更内在,更具"有机性"(詹森、第弗利)。形式、智巧和功效的结合朝向"有机"完美的方向迸发。

 当然,将真、善理解为美在西方美学史上并非始于此时,而是早已有之。严格说来,古希腊就有这样的倾向。比如亚里士多德关于美的"模仿论"就认为,模仿之美的愉悦来自学习(求真)(汤姆森)。虽然这里的学习比较笼统,并不特指科技理性。在中世纪,基督教思想家托马斯·阿奎那(Thomas Aquinas)视比例(美)为一种伦理价值,认为有德的行为会依照理性法则产生比例适当的言语和行动,我们因此就有道德之美;无德的行为不符合理性原则,不会产生和谐的言行,也就不会有道德之美出现。"所以,美在于适当的调和,因为感官喜欢适当调和的东西,就如喜欢与自己相似的东西一样。"(阿奎那)"同样的,精神的美,在于人的举止,或他的行动,按照理性的精神之光,相称适度。"(阿奎那)换言之,善即真,真即美,美即有德的善,美即合理性的真。同样,阿奎那所谓善更多地指伦理之善,与构成机器之美的关键要素"功用"不尽相同。也就是说,机器之美从其发生开始就倚重于科技理性与功用,呈现为真善美结合的样式,但这种结合显然与文艺复兴之前,在科技基本不具影响力的情形下,真善美浑然一体的结合不同,原初真善美一体出于自发,显得朴素宽泛,因而更人性化。后来德国美学家鲍姆加通(Alexander Gottlieb Baumgarten)的《美学》使美学成为独立学科,而对真、善、美最明晰的区分可以在康德(Immanuel Kant)的古典哲学中找到系统完美的表述。康德的三大批判分别致力于古典哲学问题中的一个:真(《纯粹理性批判》)、善(《实践理性批判》)、美(《判断力批判》)。虽然康德在《判断

① 于斯曼的美学新观念正如书名"逆天"所谓,新的美在人为而非自然,是人造之物更美。

力批判》中基本完成了对人的整体性的重建,但真、善、美所标识的西方文化的不同问题领域和价值范畴还是被清晰地确定下来(《康德三大批判》)。因而,真、善、美各自独立之后出现的工业美学,既是对美学传统的反叛,又可视为对原初的美的某种返照。

与此同时,在真与善被赋予美感价值的工业美学时期,如何处理形式美成为一个需要明确回应的问题。机器的外在形式之美并未被忽略,功用与形式有时各占优位。其一,形式跟随功能,功能大于形式。这也是艺术史上前一时期新艺术和装饰艺术的美学理想之延续(兰伯特)。其二,形式大于功能。有时机器的形式并不配合其功能,而是为了在审美上更悦目,以吸引更多可能关注形式美的使用者。当然,无论侧重哪种样式的机器之美,都有一个和工业美学相适应的市场背景作为引导。

所以,机器之美终究是形式与人智(真)以及效用(善)相关联的美:此时此地强调形式和风格;彼时彼地又突出机制和功能。这些要素有时和谐、有时冲突地并在,而其未来方向则由真、善指涉的科技效率所主导。事实上,被作为先锋艺术形式写入艺术史的机器之美,从一开始就与效率、社会功用和社会介入紧密相关。机器美学对科技的倚重决定了它相对于传统艺术的先锋属性,而其对效用的重视又与社会功利不谋而合[①]。机器美学全盛期初期(20世纪早期),未来主义、俄国先锋派等艺术流派的某些艺术追求,就明确彰显了机器美学这一主题。比如以弗拉基米尔·塔特林(Vladimir Tatline)等为代表的"工业艺术"运动。塔特林曾是一家冶金工厂的工程师,他还于1930年自制了一架飞行器,以自己的名字为其命名,并于1932年在莫斯科展出(贝尔纳)。俄国先锋派艺术试图将艺术、科技和社会结合在一起,以技术和工业创造乌托邦,让机器美学服务于社会乌托邦。其结合科技的艺术实践打破了不同形式艺术之间的隔离,主动参与政治并强调其社会功用性(詹森、贝尔纳),虽然作为一种先锋样式的艺术,其追求又是多元的,甚至有某些不一致的方面。20世纪后半期的活动艺术与视幻艺术,比如巴黎的GRAV团体("视觉艺术研究团体"的缩写)的艺术创作,则继承了列奥纳多以及俄国先锋派的传统。艺术家们在一个可以说科技如史诗般宏大壮阔的时代,实验并反思各种另类的先锋艺术。他们创作了许多简单的机器装置,发明了大量柔韧性与透明性都无与伦比的造型材料,以使观者沉浸并

① 所谓先锋艺术,指在任何一特定时期其技巧被看成"超前"的那些画家与作家的作品。比如机器美学对科技的倚重,以及生物艺术将观念作为材料和技巧等。(参见罗斯玛丽·兰伯特.剑桥艺术史:20世纪艺术[M].钱乘旦,译.南京:译林出版社,2009:87.)

参与到他们那些游戏性的装置中。其艺术创作表现了新的思考：艺术与空间的新关联、艺术与物质材料以及科技之间的联系、艺术和最广泛的公众之间的关系；他们还尝试把文化内涵驱逐出艺术（严格说来这做不到），而强调艺术如何进入社会及其社会功用性等问题。这是更积极的科学、艺术与社会功用结合的创造实践（普拉岱尔）。

二、机器之美：人的迷失与"救赎"

（一）机器之美与人的迷失

深究起来，在20世纪工业美学全盛时期，机器赤裸裸的吸引力更多来自其功能，机器之美的决定要素是其卓越超凡的功能。功能使机器成为一种难以言喻的，好似天神一样令人迷恋甚至膜拜的存在，以致机器（物）剥脱了人的存在。比如前面GRAV团体的辉煌成功以驱逐、背离文化与习俗为中介，这种驱逐背离已经构成对人的压迫。不过，也是艺术家们率先敏锐地感觉到此等机器魅力对生存的挤压。

卡夫卡（Franz Kafka）的一篇名为《在流放地》的小说描述了一种酷刑机器，以及围绕酷刑机器发生的人的故事。此酷刑机器体现了机器之巧制与行刑之功能天衣无缝的结合，体现集巧制和功能于一体的机器之邪魅，那种无可比拟的召唤力，确实难以抗拒！以至于军官（刽子手）都愿意牺牲自己以成就他亲自参与发明的这台机器的荣耀，这是机器剥脱生命的文学象征。而且，不独军官本人，甚至并未参与酷刑机器设计制造与使用维护的罪犯，在侥幸逃脱行刑后也着迷于机器的齿轮。甚至旅行家，他本是"流放地"的外来者，而且深受人道主义教化，是能够平衡好人道与人智的，但在机器运转的那一刻，也被滚动着的齿轮吸引了全部的注意力（卡夫卡）。这两人对酷刑机器的着迷尽管不同于刽子手那种对机器的极端痴迷，但至少能说明这种极端迷恋植根于普通人的心智之中，预留着智巧漠视"整体性存在"的人的可能。①

法国后现代思想家罗兰·巴特（Roland Barthes）在《神话学》中，借助对第一款法国汽车设计与风格之争的分析，也论及生命转化为物质，即生命的

① "整体性存在"的人指理性与非理性并在的人，法国思想家巴塔耶对其有充分的反思。他通过对所谓普遍经济（generaleconomy）的说明，定义了"滥费"这一术语，进而分析不同形式的滥费（比如色情、死亡等）所开启的生存的整体性价值对理性功利性偏执的超越。（参见：Bataille G. The accursed share: an essayon general economy, volume Ⅰ: consumption [M]. NewYork: Zone Books, 1988; 汪民安. 色情、耗费与普遍经济：乔治·巴塔耶文选[M]. 长春：吉林人民出版社，2003.）

消失与物化：

我认为，在今天，汽车几乎就等同于了不起的哥特式大教堂：意思就是，汽车和哥特式教堂一样，都是各自时代的伟大杰作，由无名艺术大师们满怀激情地构想设计出来，大众将它们作为一件神奇无比的物品来拥有，或者消费其外形，或者消费其用途。很显然，新款 Citroën 就是天降之物，因为，它一出现在（我们）眼前就是超绝之物。我们必须记住，它是超自然界的最好信使：很容易一眼看出它没有起源，自成完美，独立自在而光耀夺目，它就是生命向物质的转化（物质远较生命更加神奇），而且，总之，它就是神话王国的沉静庄严……

源自人的创造，但机器似乎外在于创造者自成一体，自主而完美；因而超越了人，比人更神奇璀璨，显示着神性的光耀与肃穆，人的存在反而相形见绌！进而言之，机器（物）好似天神，大可弃人而代之。机器、物质取代生命，这种逻辑演进看似颠倒了自然的进化序列，但又与当下基因学对进化论以及本质论的质疑相契合。

除了膜拜，还有更进一步的，对可能取代人的机器的具体构想：对机器感性的期待，以及机器感性和机器金属纪律的互动。马利内提（Filippo Tommaso Marinetti）在《人的繁殖与机器的主权》中说起汽车引擎时就畅想过机器的感性定律，也就是机器的人性化存在样式：

你一定听过汽车主人和修理厂经理的说法："引擎真是神秘的东西！"他们说，"引擎有它们自己的怪癖，难以预料的举止，仿佛有人格、灵魂、有意志。……你如果好好对待它，那么，这部用钢铁做成的机器，这具依照精准规则制造的机器，不但会为你拿出它所有性能，而且两倍、三倍于此，比制造商预测的更多、更好。"真正的机器感性定律即将发现，以上说法就是此一发现的先声，要重视！……因此，我们一定要准备迎接人与机器之间即将来到的，不可避免的认同，促进直觉、韵律、本能与金属纪律的不断互动……（艾柯）

这种言论试图贯通必然与偶然、理性与感性，直接抹去我们文化长久以来形成的这些基本的差异和界限，赋予机器人性化的整体性存在，其逻辑后果就是机器独立地与人并在，以及拥有与之相关的机器的主权。然后，就应该或者可能是，机器的绝对权利：机器的智慧、机器的感觉、机器的道德、机器不可预知的种种……虽然马利内提对此持一种简单乐观的态度，但稍加反思就能断定，所论问题实在不简单。

无论生命向物质的转化还是机器的感性定律，都指向机器对人的剥脱

这种现象或趋势,尽管艺术家们或沉迷于机器魅力,或对此深感忧虑。这一现象或趋势的深层原因就是机器越来越超绝的功用(人不能为之);且这种超绝的机器"神物"还外在于人,与人相隔膜(了解机器的人才能不外在于机器)。"超绝"加上"外在",对机器的迷恋、不安与恐惧都能被理解,而面对机器的这两种情感反应均可视为人的迷失。不过,与迷恋相比较,不安和忧虑更古老。事实上,对机器的不安与恐惧,自古希腊时代至巴洛克时期,延续至今,从来都有所表现。早先主要是机器的外在神秘令人不安,尽管这种不安并不强烈;后来,智、用、美结合造就功用卓越的机器的奇绝之美,其难以抗拒的吸引力触发的各种生存焦虑成为主要样式,而起初的不安与后来的焦虑也不过是程度上的差异。比如,钟在一些巴洛克诗人心里引起对时间与死亡的反思:"时间是一条盘卷的蛇,/毒化名字,将美销蚀;/然而你,只因它(钟)将你的时辰/在滴答之中带走,/你就把它保存于你心腹,于金盒之中。/啊可怜的人,你多么盲目又愚蠢!"(艾柯)

当然,这种忧惧比机器的神秘带来的不安更意味深长,它所呈现的科技之魅力与生命之无助的对照,深具哲理性和预言性。虽然在某些工业美学全盛时期的艺术家眼里,与科技力量相比较,更具文化意蕴的艺术像是安慰人类之无能的一个谎言(贝尔纳),但在更早时期的这首诗里,甚至与艺术结合的科技本身,也终究不过是人的自我安慰。机器美学所指示的未来方向,真的能成为人类的未来方向吗?乐观抑或悲观,都难以安抚这些忧惧。此外,当下很多拒绝现代科技的生活选择,在相当程度上也由这些焦虑与恐惧所促成,虽说焦虑有时也是膜拜的另一张面孔,但更是对机器,尤其是机器之用的疑虑。正是此一怀疑导向了机器之美的另一种表达——取消功用。

还需提及的另一问题是机械复制的美。机器之美与机械复制的美稍有不同。机器之美有自己的展开逻辑,尽管这种美与真和善这些传统的价值范畴相缠结。而机械复制的美,机器感性尚付阙如,复制的艺术相对于传统的艺术就缺失人的感性、偶然性和灵性的参与,是不具灵动的美,因而机械复制艺术的美是有限的;而且可以复制的美因美感易得而很快便陈旧、被弃。虽然复制效率能够很好地适应工业时代以来的市场需要,但相对传统上要求创造性的美,复制的美就很难算得上是真正的美,反而是对创造性的人的剥脱。换个角度,机器复制的艺术某种程度上也可以看作机器效用所呈现的美,只是这种呈现已有一个模板在先,显得比机器效用之美离创造美更远。本雅明(Walter Benjamin)《机械复制时代的艺术作品》一文虽为复制时代的艺术作品做了申辩,但他指证了过去时代传统艺术的"光韵"(Aura),

虽然复制时代的艺术作品其"光韵"是否尚在,或者以不同样式存在,值得探究,但这"光韵"确实属于过去时代的传统艺术(本雅明)。而这"光韵"很大程度上就与艺术家直接的手工劳作、劳作发生的唯一时空、灵感相关,到底与机械复制艺术的美感根本不同。所以,即使有诸如本雅明这样为复制时代的艺术作品正名者,怀疑与批评也一直存续。

另一方面,虽然机器的极致化发展可能剥脱人的存在,但在使机器成为人一样整体性存在的进程中,这种想法似乎也并没有因为受人质疑而停止其实践,比如当下的人工智能和机器人事业。如果取人本主义的立场(这是人最可亲近、最可把握的立场),人们对于这一实践理当有更多的犹豫与审慎;但若站在永恒时间的立场,放弃人的存在也并非不可理喻。这样的态度使得下面要论及的机器之美的另一表现同样摇摆不定。

(二)救赎抑或游戏:机器功用的取消

与机器成为人一样整体性存在的实践相伴随的,就有一种对机器和现代化的反讽、反抗态度,比如艺术中的"守贞机器"。这是机器的非功用化之后果,从字面即可看出。导向这一趋势的原因除了功用的极端化外,还有前面论及的工业美学全盛时期机器之美(GRAV 团体等)对文化的驱逐,去除意义引发对功用的反击,以致取消功用。

守贞机器的理念更接近传统美学,比如康德美学就认为美不涉功用。康德在"美的分析"这一部分,对鉴赏判断的第一个契机和第三个契机的分析中排除了纯粹美的直接功利目的(康德,《判断力批判(上卷)》)。但与康德美学不同,守贞机器更强调其无用而不凸显其美,也可理解为机器之美的另一呈现,或美的一种现代异化,当然也是对机器膜拜的消极回应,比如差不多和 GRAV 团体同一时期的艺术家让·丁格利(Jean Tinguely)的艺术思想和创作。丁格利曾宣称:"艺术家必须放弃油画笔、油画板、油画布和油画架等一切陈旧的浪漫主义道具,而对机器感兴趣。"(普拉岱尔)而他后来确实成了创造一种声音嘈杂的奇妙境界的机械大师。不过,他建造的机器雕塑只产生无意义的运动,唯一的功能就是咯咯而动,没有实用目的。它们不生产功用,却能够有时令观者好笑,有时又令其悲哀,总之都是些有趣的机器,使人们生出游戏般的轻松心情,即使悲哀也不沉重。原因在于,没有功用的机器能够避免人们因瞥见那些隐藏的目的而心生恐怖,隐藏的功用目的不可示人,自然让人疑心。总之,丁格利的守贞机器不仅和许多传统艺术品一样没有直接功用目的,而且没有任何严肃意义,却能以游戏之乐驱除痛苦、恐惧、不安和未知。比如 1960 年 3 月 17 日,他在纽约现代艺术博物馆

内展示第一件能自动毁灭的艺术作品,据称这是一种既具有讽刺意味,又宏伟壮观的"向纽约致敬"的独特方式(普拉岱尔)!

机器之美的这种另类呈现,通过消解机器之用,让观者获得游戏般的自在轻松之乐。这让我们联想到席勒著名的"游戏说"。此说是席勒(Johann Christoph Friedrich Schiller)在《审美教育书简》中提出的:审美游戏消解了来自实在(感性)与来自精神(理性)两方面的强制,使人进入一种自由状态,也就克服了两种强制对存在的异化,尤其是启蒙运动以来科学与功利这些物质必然对存在的异化。这样的异化破坏了人的天性的和谐状态,使之成为与整体没有多大关系的、孤零零的、残缺不全的碎片,从而失去了人的完整(席勒)。事实上,康德哲学对人的价值的强调就埋下了人性分裂的线索。因为,虽然人也是现象界的存在物,但康德更强调人的理性与自由之价值,虽然他在《判断力批判》中以"自然的形式的合目的性原理"为基础弥合了这种分裂。席勒敏锐地抓住了这一线索。所以,美以游戏之自由救赎人的异化,使人重新成为完整的人。而整体性的人也是后现代思想所诉求的、人本应如此的存在形态。由此可见无功用的守贞机器之于人的文化意义的建构价值。不过,守贞机器以游戏消解功用,不全是以美消解功用,游戏并不总是与美直接关联。这是守贞机器之游戏与席勒之游戏的不同。

一方面,在早期工业社会,一般认为机器导致了人的异化:如果没有机器,人的最大范围、最大程度的异化是不可能发生的。另一方面,无论如何,守贞机器也还是机器。所以,守贞机器的出现就显得有点诡异:机器之昌盛基于其功用,并导致人的异化;而守贞机器却以游戏消解功用,进而救赎人的异化。此间蕴涵的文化批判值得细致分辨:首先,存在一种意义深刻但似乎也比较乏力的可能,即对功利性的反抗。比如丁格利有一件雕塑作品《我找到办法了!》,由一些捡来的物件构成,是他作品中最大的一件,矗立在瑞士的苏黎世公园里。该作品看似宏伟,是一部可怕的机器;但此机器不产生功用,也不具传统雕塑的美感,不传达任何意义;它只是转动着,发出空洞的噪声,恰是在嘲笑制作物件的人们的那些莫名的乐观主义(普拉岱尔)。这确实讽刺!但也使人们警醒:功用只是生存的一个维度,存在的全部本是多元的价值在场,甚至囊括了无用,是无限可能的无限组合。然而,这种讽刺并不能阻止功用与功利主义对有形、无形领域的不断侵蚀与征服。

其次,守贞机器的出现,说明各种界限在现代社会多元存在的格局下变得模糊而不稳定,这种不稳定正在催生太多已知或未知的可能性。一方面,守贞机器摒弃功用之善,但又不是回到康德美学所谓的纯粹美,而只是接

近,因为它不侧重、不强调形式美;它使机器之美更主要地与真、与科学结合,且这种结合也偏离了达·芬奇开创的传统,带给观者的体验更类似于文艺复兴之前对机器出于好玩儿的心态,当然也不具有康德纯粹美所潜在的伦理情怀。因而守贞机器本身就是界限模糊化的例证。另一方面,在守贞机器的名义下,机制之真事实上大过形式之美,客观上显得科学主义至上,无意间回应着科学时代的主旨。如此,这些基本价值范畴排列重组,彼此缠绕,体现着我们时代的思想、价值与实践的复杂与活力。

此外,科技在当下占据绝对的主导地位这一不争的事实还说明:科技的主导使取消功用仅仅成为一个插曲,守贞机器代表的审美新形态仅仅成为一种新审美乌托邦,而且这一新乌托邦更显得仅仅是一种游戏,而非救赎。

(三)科技还是艺术:从机器美学到生物艺术①

无论守贞机器是救赎还是游戏,也无论人们是迷恋还是忧惧机器,对机器美学的矛盾态度都并没有一种取消另一种,当然更没能取消机器。相反,在当今全球化趋势下人类生活的诸多领域中,机器之美都有着不可逆转的优势。这一机器之美基于更强大的科技理性,带来更可观的社会效用,其代表样式就是迅猛发展的人工智能和机器人技术。沿此科技绝对主导的方向,可以看到科技从无机界向有机界、向人自身的不断渗透和"侵犯",比如生命科学(基因学等)所取得的成就对物质与精神生活各领域施加的巨大影响。《信息艺术》(《Information Arts》)的作者史蒂芬·威尔逊就认为,21世纪也许将是"生物学的世纪","对有机界(包括人类身体)的理解和掌控这个领域即将取得的突破性进展,可能让电子和计算机革命显得像是孩童把戏"(Wilson)。科技与艺术的结合也从机器之美发展为诸如生物艺术这类科技深度介入艺术的新形态。更值得注意的是,生命科学携手人工智能,不断撼动经历漫长历史过程形成的有关人的最基本观念和判断,艺术、伦理、生存的一切领域都面临着前所未有的冲击和机遇。当代艺术家、艺评家们对此同样心绪复杂,他们在创作中反思了这些主题。

首先,机器美学全盛时期对机器感性定律的设想,今天在机器人技术领域正一步步成为现实。所提出的问题是,如果机器人挟持其强大的人工智能,结合新的近似人类的感性与情感,其后果有可能不是人与机器人共存,

① 本文所谓"生物艺术"(bioart),泛指一切与当代生命科学相关的艺术,包括用活体有机物质创作的艺术。但出于研究主题的需要,本文主要以表现转基因生物的艺术作品为分析对象。

而是人的消失，一同消失的就是我们的艺术和文化。虽然这种危机已经在马利内提的机器感性定律中，在罗兰·巴特的"物化"预言中初现端倪，但马利内提时代的乐观情绪忽视了它。这一艺术家们浪漫的预言，现在又被科学家们认真地、警示性地再预言。著名科学家史蒂芬·霍金就对人工智能发展的两面性有明确的期盼和忧虑。同时，与机器人获得人类感性与情感的实验相向而行的，是人体与人工智能的结合。2002年，国际新闻媒体报道过一例这类事件：英国一位教授在科学实验中将一种新技术置入身体，这项技术"能将其神经系统和电脑相连……这事实上（使）他成为世界上第一个电子人（cyborg）——一半是人，一半是机器"（罗伯森）。这是科技结合身体与人工智能，跨越有机界与无机界的例证。至此，甚至支撑人类思维和感觉的人体组织都不再封闭于纯粹有机性，而向更广泛类属的组织开放，当然也包括有机的动物组织。一些艺术家受此启发，开始尝试这类先锋创作，比如澳大利亚的斯迪拉克（Stelarc）的《第三只手》。这是一个半机械电子人项目，艺术家将有尖端精密技术支持的假体和移植物附着在自己的身体上，假体是一只机器人的手臂，能独立行动，由他腹部和腿部肌肉发出信号激活。他还开发出一种电脑程序，用以激活第三只手（罗伯森）。

在基因学领域，一旦科学家们的转基因（transgenics）研究实验将人类遗传材料与其他生物的遗传物质结合，人所创造的转基因类人生物出现，人如何自处？又如何面对它们？澳大利亚艺术家派翠西亚·佩契妮妮（Patricia Piccinini）在她的一件群雕《年轻的一家》中呈现了这一场景。这件作品的材料包括硅、丙烯酸树脂、混合媒介等，都是科技产物。群雕由一只外形似母猪的转基因生物和依偎在它身边的三只幼崽组成，幼崽们吸吮着它裸露在外的乳头。但这组生物不同于习见的家畜，它们有人类的眼睛（包括痣、皱纹和下垂的肌肉），灵长类动物的胳膊、手和鼻子，还有不知出自何种动物的粗而短的尾巴等。最令人难堪的是，初为母亲的它看起来非常疲累，"人眼"中流露的某种情绪让观者觉得，它似乎具有令人不安的自我意识。这种意识直到现在都确实只属于人类，但未来也许就不同了。而且，由于艺术家在表现雕塑的质地和色彩时微妙精致的工艺和令人叹服的细节，这一家看起来极其逼真，仿佛有血有肉的真实生命。尽管它们把不同种类生物的特征不和谐地结合于一体，显得颇为怪异，但还是让人觉得它们现实存在，观者体会的强烈情感冲击力和文化困惑就来自这种高度的写实性。除了艺术中的转基因生物，跨领域生物艺术家还直接用转基因生物进行艺术创作，比如爱德瓦尔多·卡茨（Eduardo Kac）通过对实际的生物材料和遗传物质进行

处理来创作。在《第八天》这件作品中,他还将生物机器人(biobot)结合进转基因艺术(transgenicart)中。不过他的创作与佩契妮妮的拟像创作相比,是科学还是艺术,更可争议(罗伯森)。

佩契妮妮的雕塑应该是受到现实中转基因研究实验启发后的创作,借助逼真的拟像,她实实在在地让这些转基因类人生物"真实"起来,它们首先让人心理不适,继而习以为常,然后也许欣然接受。这类拟像艺术还说明一种新的文化现象——虚拟世界的崛起。法国文化理论家让·鲍德里亚(Jean Baudrillard)在《拟像与仿真》中指出,技术先进的当代社会创造出许多并不现实存在的事物的超现实拟像(simulations),人们面对大量涌现的种种拟像,将丧失区分现实和幻象的能力,进而对这些虚幻的拟像产生真实的情感回应。观者对《年轻的一家》的回应就属此例,而当今数码科技则创造出了更多鲜活的虚拟景观。这些作品在模糊真实与幻象的同时,也混淆了艺术与生活,甚至人与非人,自然也混淆了科技与艺术。而且,抹消艺术与科学的界限甚至成为某些艺术家推崇的创作原则。比如建于1967年的麻省理工学院高级视觉艺术中心(CAVS)就培养了许多深入参与到科学中去的艺术家。而作为该学院首位获得博士学位的艺术家,陶德·塞勒(Todd Siler)自20世纪70年代以来一直主张艺术与科学的全面融合(罗伯森)。

如果说机器美学已经模糊了很多学科和门类界限,那么,生物艺术以及跨越无机界与有机界的各类实验性质的艺术就更加强化了这种趋势。而且,泯除人与非人的界限在很大程度上更是一种属性根本不同的越界,是彻底的颠覆。或者也许就是创造,一种可能预示着一个完全不同于已然发生的所有人类世代的时代、一个后人类时代(posthumanage)来临的创造。事实上"后人类"这个术语早在20世纪90年代初就已出现,杰弗里·戴奇(Jeffrey Deitch)策划的一场表现和反思当今科技深刻影响文艺创作的艺展就是以"后人类"命名的。他用"后人类"提醒人们,人类正跨入一个不同于达尔文进化论意义上的新进化阶段,生物技术和计算机科学带来人类干预、拓展身体能力,突破身体限度的各种人工方式,使得"新进化"速度远远超出过去若干年代人类进化的自然速度,并且深刻动摇了将人类与其他存在物截然两分的思想范畴,那些人所共有的、一直以来不可侵犯的人类身份的基本信念,也由此变得可以侵犯,或者消解重构。不过,这一在观念乃至实践层面都颇具断裂性的变化过程仍然可以在艺术与科技互动的视域中获得阐释。

从艺术发展的角度看,正如机器美学已然调整了美的构成要素,生物艺术同样延续着这种调整。而与机器美学强调科技,对文化和习俗多少抱有

的轻视态度不同,某些生物艺术的文化内涵甚至比传统艺术更加深邃,也更需慎辨,例如日本艺术家小谷元颜(Motohiko Odani)的视频作品《嬉闹者》。这部短片效仿了MTV的时长,且带有大众文化通常的性意味:一个梳着马尾辫的小女孩坐在流淌着汁液的树干上歌唱,周围都是些奇形怪状的生物。这些数码合成生物和小女孩一样,都像转基因生物。小女孩除了手指和脚趾畸形修长、眼睛呈黄色、眉骨突出外,看起来还比较可爱、可以接受,但她的某些动作,比如有时张开嘴伸出爬行动物的舌头去抓苍蝇,就显得突兀而令人恶心或恐惧(罗伯森)。这部作品当然是科学的杰作:视频、数码合成是科技,转基因生物也是科技。但它的形式和内容又反映出大众文化的趣味,可算作流行艺术作品。流行文化中的科学要素说明了科技对现代生活无所不在的影响,但也可以说成文化对科学的包容。

这些作品借助与科技结合的媒介和手段,通过作品意涵的观念反思科技对人类文化的正面和负面作用。而观念,当然是文化的产物,无论这些观念是延续还是挑战传统。或者可以说,科技,尤其结合市场的科技,虽然是现代文化中最强势的方面,甚至几乎在机器美学与生物艺术之间造成某种程度的断裂印象,但绝对挣脱文化的其他部分,尤其文艺传统,也是不大可能的。或者更准确的说法是,科技不断修正着我们文化的方方面面,甚至某些最根本的方面,例如,让我们的平等观念彻底惠及一切有机物,甚至一切存在物。尽管如此,科技仍然处在文化发展的历史进程之中,它与艺术之间关系的调整,应该也不会脱离生生不息的文化进程而单独展开。所以换种说法,即使有一个所谓的后人类时代,这个后人类时代也许会有一种不同于此前时代文化生活的后文化(精神)生活,但应该也不会无文化(精神)生活。

四、结语

机器美学的历史演进是美学史研究的一个方面,可以说是一个反叛性的方面,其反叛切实地扩充了美的内涵和外延。

我们首先借用古典哲学对作为一般范畴的"真""善""美"的界定,通过回顾机器美学发生史,查考机器之美的构成要素及其演变,认为强调功用的机器美学结合了"智""用""美"(真、善、美),与近代以来古典美学主张的美学独立形成对照,也是对更原初自发的真善美一体的某种返照;同时指出机器之美倚重科技,因而也显然不同于原初真善美一体的审美形态。

接下来,在机器美学的全盛时期,挟持超绝功能的机器之美的极致发展令人或迷恋或忧惧,这均为人的迷失。这种迷失也是机器(功用)对人的剥脱,由此导致守贞机器所代表的取消功用的另类机器之美。乍看之下,守贞

机器似乎与康德古典美学取消功用的纯粹美相似,但两者其实存在很多不同,尤其是守贞机器并不特别在意形式之美,因而既是对功用的取消,又依然是对科技主导的回应。而且正是这种不自觉甚至反讽式的回应,预示着科技与美深度融合的未来趋势。

当今,科技"断裂式"急速发展促使机器美学向生物艺术以及其他各类倚重科技要素的先锋艺术演变,这一过程甚至也留给人们外在断裂式的印象,但贯穿其中的还是科技与艺术互动的内在连续性线索。不过,科技高速发展及其负面影响在当下尤为突出,也成为思想家们的研究课题,例如法国哲学家贝尔纳·斯蒂格勒(Bernard Stiegler)在其多卷本的《技术与时间》中就认为,"现代技术的特殊性从本质上说在于它的进化速度"。因此,他将技术与时间结合起来思考,既肯定技术的重要性,又指出技术之于生命的两面性,提醒人们警惕技术的高速发展,建议节制市场(功利)对技术的操控以减慢其发展速度,并创造一种新的技术文化,应对当下以及未来技术发展的失控。这一思路某种程度上延续了前辈学者,如撰写《欧洲科学的危机与超验现象学》(1936)时期的胡塞尔等,将科技与文化结合的考察路径。① 显然,这种新文化创造也必将贯穿与技术的互动。

总之,科技与艺术相互作用的历史逻辑体现为真、善、美之协作与互竞,及至科技对文艺创造更深广的介入,尽管这一过程也总是伴随对科技越界越权的怀疑甚至否定。但我们也看到,科技深度融入艺术创造,又通过对人类身体、身份、时空等终极性范畴的质疑,重新引发对科技之外的文化要素的关注。文化重建成为我们时代急迫而重大的问题,不仅体现在艺术创作中,也反映在哲学思考里。

① 斯蒂格勒将技术与时间相联系,通过清晰界定在类本质层面上和时间(过去、现在和未来一体)维度中与技术同在的整体存在的人,重新确立了技术在当代哲学中的重要性;同时深刻反思了科技的突飞猛进,及其负面影响与克服影响的对策。借助回到希腊神话重新阐释人的起源问题,哲学家透彻分析了作为人的第二品性的"代具性"(对技术的依赖)以及技术之于生命的外在性,或者借用他重建的海德格尔的术语,飞速发展的技术成为人的生存的先验环境,也就带来技术之于生命的两面性。由于总是领先此在自身(人)而存在,发展速度失控就内在于技术。这种失控造成当下技术和文化的离异,文化进化节奏跟不上技术进化,引发各种社会问题。他提醒人们警惕技术的高速发展,建议减慢速度,留给人们更多时间思考如何更好地与技术共存,以创造一种新的技术文化,应对技术在显著提升人类能力的同时对其的反噬作用(参见:顾学文.技术是解药,也是毒药:对话法国哲学家贝尔纳·斯蒂格勒[J].精神文明导刊,2018(7):47-49;张一兵,贝纳·斯蒂格勒.照亮世界的马克思:张一兵与齐泽克、哈维、奈格里等学者的对话[M].上海:上海人民出版社,2018:104-11;胡塞尔.欧洲科学的危机与超验现象学[M].张庆熊,译.上海:上海译文出版社,1988)。

参 考 文 献

[1] 亚历山大·戈特利布·鲍姆加滕.美学[M].简明,王旭晓,译.北京:文化艺术出版社,1987.
[2] 瓦尔特·本雅明.启迪:本雅明文选[M].张旭东,王斑,译.北京:生活·读书·新知三联书店,2014.
[3] 埃蒂娜·贝尔纳.西方视觉艺术史:现代艺术[M].黄正平,译.长春:吉林美术出版社,2002.
[4] 翁贝托·艾柯.美的历史[M].彭淮栋,译.北京:中央编译出版社,2007.
[5] 斯蒂芬·威廉·霍金.让人工智能造福人类及其赖以生存的家园[J].智能机器人,2017(2):21-23.
[6] 霍金.AI或终结人类文明[J].中国科技奖励,2017(5):74-75.
[7] 乔里卡尔·于斯曼.逆天[M].尹伟,戴巧,译.上海:上海文艺出版社,2010.
[8] 詹森.詹森艺术史[M].艺术史组合翻译实验小组,译.长沙:湖南美术出版社,2017.
[9] 弗兰兹·卡夫卡.卡夫卡中短篇小说集[M].高中甫,李文俊,等译.北京:北京燕山出版社,2011.
[10] 伊曼努尔·康德.判断力批判:上卷[M].宗白华,译.北京:商务印书馆,1964.
[11] 杨祖陶,邓晓芒.康德三大批判精粹[M].北京:人民出版社,2001.
[12] 罗斯玛丽·兰伯特.剑桥艺术史:20世纪艺术[M].钱乘旦,译.南京:译林出版社,2009.
[13] 沃尔特·佩特.文艺复兴:艺术与诗的研究[M].张岩冰,译.桂林:广西师范大学出版社,2002.
[15] 让路易·普拉岱尔.西方视觉艺术史:当代艺术[M].董强,姜丹丹,黄正平,译.长春:吉林美术出版社,2002.
[16] 简·罗伯森克雷格·迈克丹尼尔.当代艺术的主题:1980年以后的视觉艺术[M].匡骁,译.南京:江苏美术出版社,2012.
[17] 弗里德里希·席勒.审美教育书简[M].范大灿,冯至,译.上海:上海人民出版社,2003.
[18] 贝尔纳·斯蒂格勒.技术与时间:艾比米修斯的过失[M].裴程,译.南京:译林出版社,2000.
[19] 加勒特·汤姆森马歇尔·米斯纳.亚里士多德[M].张晓琳,译.北京:中华书局,2002.
[20] 尼古拉·第弗利.西方视觉艺术史:19世纪艺术[M].董强,姜丹丹,黄正平,译.长春:吉林美术出版社,2002.

(原文出自:刘琼.艺术与科技的变奏:从机器美学到生物艺术[J].文艺理论研究,2020(4):11.)

信息艺术与信息科学：是时候合二为一了？

穆拉特·卡拉穆夫图格鲁

本文阐述了目前两个独立的研究领域，即信息艺术和信息科学之间的共同点，并提出了一个框架，可以将它们合并为一个研究领域。这篇文章定义和澄清了信息艺术的含义，并提出了一个可以用来评判信息艺术作品价值的价值论框架，并将该价值论框架应用于信息艺术作品的实例中，以展示其用途。作者认为，信息艺术和信息科学都可以放在一个共同的框架下进行研究，即领域分析或社会认知方法。文章还指出，信息科学与信息艺术，这两个领域的统一有助于增强信息科学和信息艺术的含义和范围，因此对这两个领域都有益处。

一、引言

目前，信息艺术和信息科学是两个独立的实践领域，虽然它们有着共同的标签。这两个领域涉及的概念、方法、理论和研究兴趣之间几乎没有任何交集。信息科学家通常不了解信息艺术这一新兴领域，反之，创作信息艺术作品的艺术家也不熟悉信息科学领域的研究成果。这篇文章旨在表明，这两个领域的共同点不仅仅在于其名称，两者中任何一个领域产生的知识都可以增强和促进另一个领域的发展。事实上，本文的目的是证明这两个领域可以在一个统一的框架或理论方法下进行研究，特别是近年来用于分析文件和文献检索系统的某些方法也可以用于分析信息艺术作品。这反过来又对信息科学的定义和范畴产生了一定的影响，本文也对此进行了阐述。简言之，本文的论点是信息艺术和科学的统一对这两个领域来说是可能的，

穆拉特·卡拉穆夫图格鲁（Murat Karamuftuoglu），土耳其比尔肯特大学计算机工程系助理教授。

本文译者：张跃，中国科学技术大学艺术与科学研究中心研究生。

也是可取的。

本节的开始部分讨论信息艺术这一术语,并确定了它的各种含义。下一节将讨论艺术不断变化的功能和艺术家的角色,并提出一个价值理论框架,概述如何评判信息艺术作品的价值。我们将通过多个真实和虚构的艺术作品来说明价值理论框架的使用。本文还认为,信息科学和信息艺术可以在一个共同的框架下合二为一,即由赫兰德(Birger-Hjørland)及其同事提出的领域分析方法。[9-10]倒数第二节进一步讨论了这两个领域之间的相似之处,并认为信息艺术家可以接受与信息科学家类似培训。最后一节提出可以从这篇文章中得出的主要结论。

(一)早期概念性信息艺术

虽然信息科学作为一门学科,其建立的时间已经超过了四分之一世纪,但"信息艺术"这个术语直到最近才被用来指代在各种不同背景下产生的各种新型艺术作品。该术语的一种用法是指商业艺术或工艺,用来设计交互式文档(例如网页)和一般的交互式系统,就像某个大学部门的课程体系所建议的那样。[1]这一特定用法指的是信息和交互设计的工艺,不包括在本文的讨论中。相反,本文涉及的是以信息为主要表达媒介的非实用主义艺术作品[2],而不是绘画、木炭、石头和青铜等传统的媒介。为了阐明本文中提到的术语的具体含义,有必要简要回顾一下早期将艺术与科学或技术相结合的艺术作品的例子。

信息艺术在艺术领域最早的试验涉及计算机生成的图像。这一领域的先驱之一是迈克·诺尔(A. Michael Noll),他在20世纪60年代借助当时可用的简单计算机图形技术(以今天的标准来看)生成了类似蒙德里安(Mondrian)绘画的图像。还有其他同时代的艺术家,比如查理斯·苏黎(Charles Csuri),他同样制作了原始的计算机生成图像,这些图像可以被视为计算机辅助艺术的首批例子。早期的计算机图形实验和相关的计算机音乐相关实验可以被视为是明确利用高科技来创作艺术的尝试。然而,在20世纪60年代至70年代初期,还有另一种实验性艺术,它并不总是使用计算机或其他高科技工具,而是受到当时的技术思想和科学概念的启发或影响。山肯[20]将这些实验称为"艺术与科技":艺术与科技将其研究重点放在技术和科学的材料和概念上,它认为艺术家历来都会将这些材料和概念纳入他们的作品中。它的研究包括:① 对科学和技术视觉形式的美学考察;② 运用科学和技术创造视觉形式;③ 利用科学概念和技术媒介,不仅对其规定应

用提出质疑,同时创造新的美学模式。

以下是这一时期的一些例子,用以说明上述要点。《新闻》(《News》)和《参观者档案》(《Visitor's Profile》)是概念艺术家汉斯·哈克(Hans Haacke)创作的两幅作品,于 1970 年在纽约由艺术评论家杰克·伯纳姆(Jack Burnham)策划的《软件,信息技术:对艺术的新意义》(《Software, Information Technology:Its New Meaning for Art》)展览中展出。《新闻》由几台电传打印机组成,这些打印机在连续的纸卷上实时打印出有关国内外事件的新闻。《参观者档案》是一个计算机系统,它将展览参观者的人口统计信息与他们对各种主题的意见进行交叉列表分析(Shanken,2002)。这两件作品都受到了当时控制论和相关技术科学话语的影响。莱斯·莱文(Les Levine)创作的《接触:一个控制论雕塑》(《Contact:A Cybernetic Sculpture》)采用了视频摄像机来捕捉观众的图像,通过时间延迟和其他类型的失真处理反馈到许多监视器上。[20]这件作品和同时期的许多其他作品一样,也受到了来自控制论和交互式信息技术思想的影响。控制论、通用系统理论以及香农(Shannon)和韦弗(Weaver)的信息(通信)理论在 20 世纪五六十年代确实是主流的科学话语,当时的许多艺术家都从中明确或隐含地汲取了灵感和想法。"软件"展览的策展人伯纳姆(Burnham)在许多文章中明确地将计算机软件与潜藏于艺术对象背后的思想/概念进行了比较,并将其与硬件进行了对比。[20]莱文的另一件作品《系统的燃烧:残留软件》(《System's Burn-Off X Residual Software》)记录了"媒体奇观",由莱文在纽约备受关注的地球作品(1969)展览开幕式上拍摄的 31 张照片的 1000 份副本组成。该作品也在"软件"展览中展出过。尽管《系统的燃烧:残留软件》没有使用任何高科技设备,但其背后的想法来自控制论和信息技术。正如山肯[20]所解释的:

《系统的燃烧:残留软件》是一件艺术品,它所产生的信息(软件)和信息相关,而这些信息又是由和艺术(硬件)相关的媒介(软件)所产生和传播的。它对艺术对象(硬件)被媒体转化为关于艺术对象(软件)的信息这一系列过程进行了批判。

这些将艺术与科学话语和技术相结合的实验应该与 20 世纪 60 年代艺术的平行发展联系起来。概念性艺术,有时被称为"概念艺术"或"观念艺术",是当时的主导艺术运动,并对此后创作的艺术作品产生了不可磨灭的影响。而且在当代艺术界仍然可以强烈地感知到它的影响。概念艺术作品背后的思想与参与 20 世纪 60 年代的艺术和技术实验的艺术家之间存在着

明显的相似之处。[20]正如前文所述,哈克(Haacke)不仅是艺术和技术实验的领军人物之一,还是概念艺术运动中的杰出人物。概念艺术致力于分析艺术创作和接受背后的思想。艺术通常被视为一个符号系统,但概念艺术淡化了传统上赋予艺术对象物质性的价值,并专注于研究艺术中意义产生的先决条件。[20]因此,它被视为一场将艺术与哲学相融合的运动。正如艺术评论家和策展人伯纳姆[3]所说:

概念主义除了对艺术意义的根本性重新评估之外,无意中还提出了以下问题:"思想的本质是什么?它们是如何传播和转化的?我们如何摆脱思想与物质现实之间的混淆?"

简而言之,概念艺术的格言是"艺术即观念"。艺术对象不再从物质上定义,而是从观念上定义。艺术成为一种观点,其重要性几乎完全取决于它的意义。概念艺术家在他们的作品中避免使用传统材料,如油漆或木炭。对他们来说,关键问题是艺术(观念)与其物质呈现的分离,而概念艺术的首选媒介通常是语言和图形。值得注意的是,正是在这种背景下,概念艺术家和理论家谈论了"初级信息"(即作品的本质,其概念部分)和"次级信息"(即人们意识到的作品的物质信息,其呈现形式)。

在前面的讨论中,可以确定"信息艺术"一词的一种可能含义。虽然"信息艺术"一词没有被概念艺术家或前文讨论的从事艺术和技术实验的相关艺术家群体使用,但很明显,这些作品强调艺术的"意义"和"观念内容",而非其物理呈现形式。因此,这样的作品主要不是用于观赏,而是用于让观众进行思想交流或获取信息。事实上,这一时期的一些作品的确包含或完全由语言定义、事实和陈述的收集、观众应遵循的指示以及从大众媒体中获取的图像组成。当代概念艺术家之一Malloy指出:

信息艺术是一种基于信息搜集的概念艺术,这些信息作为一个整体传达了某种意义,并且通常是艺术家有意地为此而组合在一起的。它可以是一系列陈述,比如汉斯·哈克(Hans Haacke)的《社会润滑剂》(1975),其中包含了(主要是来自企业的)关于艺术的言论;或者是来自大众媒体的图像,比如哈尔·费舍尔(Hal Fischer)在20世纪80年代早期收集的流行物品广告,或者彼得·达戈斯蒂诺(Peter D'Agostino)在1981年收集的电信广告《侵入信息时代》。

然而,信息内容并不是定义20世纪60年代艺术和技术实验以及概念艺术品的唯一特征。它们还有另一个方面与后文讨论的当代信息艺术作品更相关。这两种类型的艺术都是自我反思和元批判的。这一时期的概念艺

术挑战了艺术的界限,并使艺术的意义和艺术家的功能成为有待解决的问题。它将艺术家视为社会和政治评论家,而不是工匠,将艺术视为对知识结构和符号系统的反思过程,这些结构和系统使得"艺术在其多重语境中(包括其历史和批评、展览和市场)产生意义成为可能"。[20] 同样,艺术和技术实验关注定义、包装和传播信息的技术媒体以及构建科学方法和传统美学价值观的知识体系的社会和美学含义。[20] 正是在这种背景下,本节前面列举的艺术类型应该被视为新一代高科技或信息艺术的前身,后文将对此进行讨论。新一代信息艺术的决定性特征在于这些作品有助于回答或提出关于根本认识论和本体论假设的重要问题,这些假设和一些科学学科相关,而艺术作品中用到的方法、概念或工具均来源于这些科学学科。[3] 在20世纪60年代,概念艺术和相关的技术实验受到了当时占主导地位的技术科学话语的影响。这些艺术品所提出的问题一般仅限于控制论和有关系统科学与信息(通信)理论的论述。正如后文所示的,这在过去几十年中发生了巨大变化,涉及的学科更多,提出的问题也更加复杂。

(二) 新概念信息艺术

1970年《软件,信息技术:对艺术的新意义》展后不久,控制论时代就结束了,在接下来的30多年里,英国和美国的主要艺术画廊都没有展出过此类作品。直到今天,概念艺术仍然是当代艺术界的一个主要影响因素,尽管今天很少有艺术家明确认同20世纪60年代的概念运动。受20世纪60年代实验艺术影响,艺术界和控制论分道扬镳的原因包括:① 艺术和技术展览中的技术故障;② 对机械装置和现代主义物体的物质性和壮观性的怀疑态度;③ 对一阶控制论的军工联系和内涵的怀疑态度;④ 许多在这项工作中开创的技术创新已逐渐融入现成的消费品中。[20] 在整个20世纪七八十年代,一些艺术家确实继续使用控制论/系统的概念,但兴趣从自动化、控制和反馈转移到了身体和主观的人类观察者,这恰好与二阶控制论的发展相呼应。

最近,人们对艺术、科学和技术之间的关系重新产生了兴趣。史蒂芬·威尔逊(Stephen Wilson)于2002年出版的《信息艺术:艺术、科学和技术的交叉》(《Information Arts:Intersections of Art,Science,and Technology》)是这种转变的明证。这本书厚达900页,收录了1000多位艺术家的作品,主要是对过去10年内艺术与科学技术相结合的作品的展示。虽然这本汇编中的作品与前文所述的艺术类型有着明显的关联,但仍有一些重要的区

别需要强调。身体和主体性似乎仍在许多艺术作品中发挥着重要作用,但这些艺术作品所涉及的主题更加多样化。最显著的区别在于,科学概念和思想的运用不再局限于控制论、系统科学、信息/通信理论以及相关的论述。其他许多科学学科都直接为这本汇编中的作品作出了贡献。这本书按照作品所涉及的科学领域进行组织,揭示了艺术作品创作中学科的多样性。以下是该书的主要部分,其中艺术家和艺术品分为以下一个或多个类别进行讨论:

(1)生物学:微生物学、基因工程;动植物学;生态学;医学与人体。

(2)物理科学:物理学;化学;地质学;地理定位系统;天文学;空间科学;原子物理学;核科学;纳米技术;非线性系统。

(3)算法与数学:算法艺术;人工生命;分形;基因、进化和有机艺术。

(4)动力学、声音装置和机器人:机器人和动力学;动力学仪器;声音雕塑和工业音乐。

(5)电信:电话;无线电;网络广播;远程会议;视频会议;卫星;互联网;远程呈现;网络艺术。

(6)数字信息系统计算机:交互媒体;虚拟现实;运动、触摸、凝视传感器;人工智能;3D音效;语音合成;科学可视化;信息和监控。

史蒂芬·威尔逊在《信息艺术》中的主要观点是,自20世纪90年代初以来,以科学和技术为导向的艺术的意义和特征发生了巨大的变化。根据威尔逊的观点,近年来进行科学和技术实验的艺术家们不再将艺术视为仅仅创造美学对象或社会评论的实践,而是将艺术作为一种研究的形式。

二、作为研究的艺术

正如前文所述,早期的概念艺术和艺术与技术实验可以被视为一种特定意义上的信息艺术作品:它们传达了表达观点和意见的信息。在某些情况下,这些作品明确地由来自各种来源的信息组合而成,对各种社会和文化问题进行评论或为其提供资料。正如德勒兹和瓜达里所说,在概念艺术中:"……构图的设计趋向于变得'信息化',而感觉则取决于观众的'意见',由观众来决定是否'实体化'这种感觉,也就是说,由观众来决定它是否是艺术"。这些作品特别关注使用语言和更通用的符号来传达信息以及信息艺术与(用于艺术作品制作和传播的)新信息和电信技术之间复杂的关系。

然而,威尔逊在他之前提到的书中更宽泛地使用"信息艺术"这个标签。威尔逊的《信息艺术》描述了艺术家角色的变化以及过去十年创作的艺术品

的特点。威尔逊认为,艺术、科学和技术一直存在着密切的关系,但在一个由技术和科学研究为主导的时代,艺术与科学技术的关系正在迅速变化,艺术家们正在成为一种新型的研究者。他们正在制定各种策略来应对社会和文化领域的变化。正如威尔逊所说:许多艺术家开始活跃在研究领域,但他们采取的方法千差万别。一种反应是将艺术家定位为新工具的使用者,利用这些工具创造新的图像、声音、视频和事件;另一种反应则看到艺术家强调艺术的批判功能正是从长远评论这些发展;最后一种方法敦促艺术家作为核心参与者进行深入的研究,制定自己的研究议程并自己进行调查。

这种新型研究的特点在下一节中将详细讨论。在此,需要再次强调艺术与技术实验以及20世纪60年代的概念艺术与威尔逊书中描述的新型艺术作品之间的相似之处。这两种艺术形式都对塑造了常规审美价值观和科学方法的社会结构和知识与符号系统提出了质询。正是在这种情况下,早期的概念性信息艺术与威尔逊书中汇总并随后讨论的新一代高科技艺术之间存在关联。更具体地说,本文的一个主要论点是,概念信息艺术已经从20世纪60年代挑战艺术界和控制论相关讨论的限制和意义的实验,发展为一种高度复杂的研究性工作,通过回答或提出重要的认识论和本体论问题,或者创造新的知识、工具和程序,为许多不同的科学学科提供了相关的新知识。这类工作已有许多记录在案的例子,其中一些案例将在下一节中进行讨论。

(一)从理念到知识生产(研究)

新一代艺术家以多种方式为科学作出贡献。他们创作艺术作品时可能需要发明新的工具或装置,这些工具或许对科学研究也有帮助。艺术作品本身可能会启发科学家以新的视角看待他们领域中的基本原理或方法并产生不同的思考。除此之外,艺术作品也可能直接成为信息或知识的来源,对科学思维和研究起到促进作用。威尔逊详细总结了艺术家如何为科学作出贡献:

艺术家可以为不同的研究议程分配不同的优先级。

艺术家可能提出不同的研究问题。

艺术家可以帮助解构指导研究的框架中未被承认的假说。

艺术家可能挑战标准的研究程序或发明新的程序。

艺术家可能发现新的知识或发明新的技术。

艺术家可能以不同的方式解释研究结果。

艺术家可能通过信息可视化发现新的理解方式。

艺术家可能发现其他研究人员忽视的研究结果的文化含义。

生物艺术是目前艺术活动非常活跃的一个领域。本节讨论了来自生物艺术的三个例子[6]以及与信息检索（IR）相关的一个例子，以展示将艺术与科学融合的可能方式。第一个要讨论的例子是艺术家如何助力新工具的发明。保罗·范尤斯（Paul Vanouse）是一位艺术家，他的工作与遗传学有关。他的作品《相对速度铭刻装置》（《Relative Velocity Inscription Device》）表达的主要是对种族、性别和相关问题的社会评论。为了制作这件作品，范尤斯从不同种族群体的成员身上提取了DNA样本，并将其进行电泳分离。电泳是分子生物学中用于分离蛋白质、核酸和其他亚细胞颗粒的方法。其基本原理是生物样品在静电场中受力分离，并根据其表面净电荷密度，以不同的速率迁移。在这项工作中，范尤斯将来自不同种族群体的DNA样本之间的竞争比喻成一场可供观看的运动奇观。这项工作需要比标准电泳设备更大更快的设备。迫于技术要求，艺术家设计和构建了一种新型的电泳装置。因此，该案例中艺术家作为技术创新者，发明了一种在科学研究中有潜在实用价值的设备。

第二个例子展示了生物艺术研究如何促成科学中全新的思维方式的产生。乔·戴维斯（Joe Davis）在他1990年的作品《微型维纳斯》（《Microvenus》）中，将一幅基于日耳曼符文的代表女性地球形象的图像数字化并转化为一串由28个DNA核苷酸组成的字符串。然后这些基因工程改造过的DNA序列，携带着图像信息，被插入活体大肠杆菌的基因组中。戴维斯将这件作品称为"信息基因"。15年前，戴维斯利用DNA编码非生物学信息而不仅仅是基因序列的想法是新颖的，也并没有太多的先例。如今，计算机科学家和遗传工程师正在研究DNA计算技术和生物计算机，这在不久的将来可能会彻底改变计算机科学这个领域。我们不知道DNA计算的先驱们是否熟悉戴维斯的作品，如果熟悉的话，是否会从中获得任何灵感或知识；然而，可以想象的是，任何具备相关背景和准备工作的科学家如果接触到这件作品，都可能从中获得启发。虽然其艺术动机肯定是不同的，但这件作品的重要性在于它有可能引导和启发那些具备相关背景和准备工作的人以全新的方式来思考计算机科学的基本原理，而这很可能会对科学研究产生重要影响。

第三个作品同样来自生物艺术领域。共生体（SymbioticA）是西澳大学解剖学与人体生物学学院的一个研究实验室，致力于有关科学知识和生物

技术的艺术探索。该实验室的网站上[7]提到：共生体是该领域中第一个研究实验室，它使艺术家能够在生物科学部门进行传统实验方面的生物学实践。科学和技术的发展，尤其是在生命科学领域，对社会、价值观、信仰体系以及如何对待个体、群体和环境都产生了深远影响。国际上已经意识到，艺术、科学、工业和社会之间的相互作用是创新和发明的重要途径，也是对可能的未来进行探索、展望和批判的一种方式。科学和艺术都试图解释我们周围的世界，其方式截然不同，但又相辅相成。

艺术家可以成为创造性和创新性过程和结果的重要催化剂。他们还可以对"科学方法"中存在的各种假设进行批判性审查，这些假设有时甚至是自欺欺人的。对于运用新取得的知识所引发的未来，需要艺术家和其他非科学家积极参与有关其可能性和争议性的研究。虽然未受过科学训练的艺术家可能无法详细分析科学工作的准确性，但作为"局外人"在不同的思维框架下工作，他们可以为有关科学工作背后的机制、伦理和哲学的争论带来洞见并转移注意力。只有当这些艺术家积极参与科学和辩论时，他们才能充分了解这个过程和工作，并与之进行有意义的交流。

共生体旨在提供这样的一个环境，为跨学科研究和其他知识和概念生成活动创造条件。它让研究人员可以仅仅基于好奇心来进行探索，摆脱了当前科学研究文化所带来的需求和限制。共生体还提供了一种新的艺术探究方式，允许艺术家积极运用科学的工具和技术，不仅仅是对它们进行评论，还可以探索它们的可能性。

共生体中的一个项目称为"生物反应器"（Bioreactor）[8]。该项目的目标是从活体组织中创建可以在非专业环境（如博物馆）中生长、维持和展示的"半生物雕塑/物体"。该项目要求共生体团队应对那些只有在生物科学前沿工作的研究人员才会面对的复杂的科学挑战。正如威尔逊所解释的那样：例如，他们必须找到方法为生长中的细胞提供营养，并提供支架来引导细胞长成他们想要的模式。这又是一个艺术家们直接进行研究的例子，通常情况下这些研究都是由工程师或科学家在更传统的环境中进行的。艺术的目标要求他们开发非传统的技能和理解，以完成这项工作。在这个过程中，他们有可能像其他研究人员一样为这个新兴领域增添知识。

最后一个例子是史蒂芬·威尔逊的一件涉及信息检索（IR）的作品。在2004年ACM多媒体会议上展出的《文化的痕迹》(《Traces of Culture》)中，用户被邀请参与围绕网络搜索引擎和多媒体检索主题的一系列"事件"。它既可以是一个画廊装置，又可以作为一个网站。在其中一个名为"搜索矩

阵"的事件中,用户会看到来自网络上各种搜索引擎的查询词列表。点击其中一个词条会弹出由该词条检索到的图像,这些图像只有缩略图大小,它们会以各种形式在屏幕上动态显示,形成一个"拼贴画"。在另一个事件中,用户可以通过网站查看其他用户过去提交给系统的搜索词以及由它们检索到的图像。在"名著电影院"中,用户会看到代表著名作家作品的图像。点击其中一张图像,屏幕上便会以滚动方式显示该书中的文字。点击书中的一个动态的单词会显示与之相关的图像。《文化的痕迹》探索了搜索过程,并以幽默和有趣的视觉方式探讨了意义、歧义和令人惊讶的元素。用威尔逊的话来说:《文化的痕迹》呈现了一系列实时互动艺术事件,探讨了搜索过程及其底层框架。它反思了:

(1) 搜索的本质(有时会得到预期结果,有时会带来意外——比预期的或多或少)。

(2) 词条和图像之间的关系。

(3) 全世界存储在网络上的图像的丰富性和多样性。

(4) 我们对网络上的内容以及其访问方式的预设。

正如前面的例子中所述,这件作品提供了一个丰富的艺术环境,有助于激发直觉性、非语言的创造性思维过程。在下一节中,我们将讨论艺术研究如何在对信息艺术这种新形式的艺术-科学-技术混合实验进行评估的背景下,为科学知识的产生作出贡献。

(二) 作为研究文献的艺术作品

可以说,艺术界正面临危机。据报道,时任当代艺术研究所(ICA,英国当代艺术的首要平台)主席的伊万·马索(Ivan Massow)在2002年曾表示,大多数概念艺术是"自命不凡、自我沉溺、毫无技艺的垃圾"。实际上,在过去的几十年里,几位评论家/理论家出于不同的原因都曾宣布过"艺术的终结"。其中一位批评家是哲学家阿瑟·丹托(Arthur Danto),他在《艺术终结之后》(1997)一书中写道:说历史已经结束意味着再也没有历史的界限能够使任何艺术作品被排除在外。一切皆有可能。任何东西都可以成为艺术。而且,由于当前的情况本质上是无结构的,我们也无法再为其拟定一个总体叙事的框架。

这一事实对20世纪60年代的概念艺术家来说是众所周知的。事实上,概念艺术运动的先驱之一约瑟夫·科苏斯引用了同一时期的另一位先驱唐纳德·贾德(Donald Judd)的话:"如果有人称之为艺术,那它就是艺

术。"这种明显的规则缺失可以说是当代艺术危机的根源,这一观点也得到了ICA前主席的呼应。因此,如何评估现代艺术已成为一个问题。在本节和下一节中,我们将介绍如何对高科技艺术的新形式进行评估的一种方法,希望为评估某些类型的艺术作品的价值提供一个更"客观"的框架。此外,这种方法有助于将信息艺术这一新兴领域与信息科学联系起来,我们将在本文的后续部分"信息科学与艺术"中对此进行探讨。

为了建立新型艺术和科学实验的评估框架,我们首先要详细地了解信息艺术家是如何进行研究的。威尔逊在《人工智能研究》一书中,描述了他为了熟悉人工智能(AI)领域的重要研究问题所经历的学习过程:我尽我所能,努力了解该领域的研究议程、成果和未解决的问题。我广泛阅读,参加课程,深入学习 LISP 编程语言[9],参加会议并与研究人员通信交流。我找到了一些似乎尚未开发的研究领域,并根据与该领域的接触提出了问题。我制作了一些聚焦人工智能研究问题的艺术装置。

然后,威尔逊从一位关注人工智能程序和系统的非技术、文化和美学方面的艺术家的角度,举例说明了他对一些主流人工智能假设的质疑:

关于人工智能的一些论述似乎暗示着人工智能可以被看作一种抽象的、无实体的过程。这种观点认为,在自然语言理解、规划、问题解决或视觉处理等过程中存在一种"正确"的方式,并且存在着程序可以理解和操作的"原始"含义。在这种观点中,理解和问题解决是可以被客观评估的技术成就。在与人工智能程序的交互中,技术上的正确性常常被视为评估交互的唯一标准。正确性意味着人类参与者认为程序的回应表明它理解了人类的交流要点。除非在非常限定的情境下,这种受限的交互才可能是不被接受的;人类渴望在与智能实体的互动中获得超越技术正确性的质感,例如个性、情绪、目的性、敏感性、容错性、幽默感、风格、情感、自我意识、成长以及道德和审美价值观。随着人工智能应用的普及,对受限交互的不满将变得更加严重。那些相信自己在客观上避免了这些问题的人工智能研究人员可能是在自欺欺人。同样,那些认为自己只是按照经典科学策略来定义可管理的研究问题的人,低估了正在被定义排除在外的事物的本质。

这本书中详细描述了一位信息艺术家对人工智能的研究,展示了艺术家在将他们从当今科学中借鉴来的科技、概念和方法/技术应用到他们的工作中时所能带来的贡献。将"早期概念信息艺术"部分中给出的艺术作品实例与"从思想到知识生产(研究)"部分和本节中讨论的艺术作品进行比较,我们可以证实本文到目前为止的主要论点:20 世纪 60 年代主要涉及(简单)

观点的概念艺术演变成了一种处理重要研究问题的复杂活动。换句话说，20世纪60年代的"观念艺术"转变为20世纪90年代的一种复杂的"信息艺术"，以多种方式参与知识产出。在这个过程中，可以观察到艺术作品所表现的内容从观念或观点向已经得到解决的研究问题的转变。这是从"作为概念的艺术"到"作为充分发展的研究文件的艺术"的转变。因此可以得出结论，早期的概念艺术作品向观众传达了创作者的理念和观点，而当代的信息艺术作品则传达了与科学和技术问题相关的议题。在这个新时期，艺术作品已经成为一种传达技术和科学信息的文件。[10]

因此，信息艺术作品的目的或功能可以被表述为：信息艺术作品目的或功能是促进相关科学和技术信息的交流。[11]

以一种更开放的形式：信息艺术作品中会用到科学中的方法、概念或工具，信息艺术有助于生成或回答关于这些科学学科的基本认识论和本体论假设的重要问题。

这一定义使我们能够对信息艺术作品的价值作出以下陈述：信息艺术的价值与其向相关研究问题提供信息或解决问题的潜力相关。

这一陈述直接呼应了赫兰德提出的对（科学）文献进行主题分析的方法，它将使我们能够在本文稍后的"信息科学和艺术"章节将信息艺术与信息科学联系起来。

（三）价值论

价值论是哲学的一个分支，它包括了美学和伦理学，用于研究价值观和价值判断的本质。它源自"axios"（具有相同的价值，值得）和"logos"（解释、理性、理论）。基于前面关于艺术价值的陈述，可以从图1中看出艺术作品的价值可以从不同层面上被评估。在一个更表面或实用的层面上，艺术作品可以提出问题或激发新的思想，这在某个研究领域内是有效的，尽管该领域中可能存在着各种不同的方法、框架、学派或范式；然而，众所周知，在任何一个科学学科中，或者更普遍地说，在有纪律的探究中，存在许多不同的研究议程和方法来决定所提出问题的类型，并规定了回答这些问题的方式。研究是在一个理论和方法论框架内进行的，该框架决定了"哪些问题是合法的，如何获得答案，哪些被视为事实，以及这些事实有什么样的重要意义"。[2]因此，科学哲学家和社会学家会在特定的研究领域谈论"范式"。"范式"的概念通常与库恩关于科学进步的工作联系在一起。[21]库恩对这个术语的使用既不一致也不明确。[6,21]后来，马斯特曼[19]确定了该术语的21种意

义,可以归纳为三个主要类别[6]:① 形而上学范式;② 社会学范式;③ 工具或构造范式。

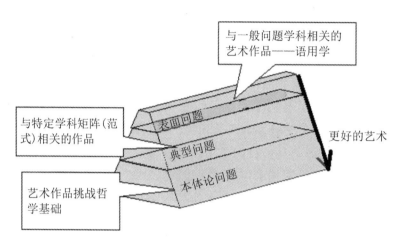

图1 信息技术的价值论框架

在这三个类别中,形而上学或元理论范式在某种意义上更基础[12],它决定了社会学和工具/建构范式。[21]形而上学或元理论范式是在特定科学领域中所达成的最广泛的共识或整体世界观(weltanschauung)。一方面,社会学范式是一套具体的习惯或普遍认可的科学成就。工具范式指的是具体的工具、仪器和数据收集程序。[21]另一方面,埃利斯(Ellis)认为,工具范式是由过去的典型成就或典范来定义的,这些成就或范例提供了"把一个问题看作另一个问题的方法"[6]。斯克蒂奇(Skrtic)和埃利斯对社会学和工具范式的定义似乎存在重叠;然而,为了我们的目的,在此只需分清楚一组某一研究领域支撑研究方法或理论的哲学假设便足够了。在本文中,"范式"一词用于指代科学研究中的特定方法或理论,或者更广泛地指其他类型的纪律探究,其基础是一组形而上学的假设,可用以下三种基本问题类型来描述[8]:

(1)本体论:"可知事物"的本质是什么?或者说,"现实"的本质是什么?

(2)认识论:知者(研究者)与被知(或可知的事物)之间的关系的本质是什么?

(3)方法论:研究者应该如何获取知识?

林肯[18]在社会科学中确定了三种竞争的当代范式(或元理论[13]):后实证主义、批判理论和建构主义。这些范式基本的形而上学假设总结如表1所示。

表1　后实证主义、批判理论和建构主义范式之间的对比

问　题	范　式		
	后实证主义者	批判理论	建构主义
本体论	现实主义者	现实主义者	相对主义者
认识论	二元论者,客观主义者	互动的,主观的	互动的,主观的
方法论	干预主义者	参与的	解释学,辩证法

埃利斯[6]确定了国际关系研究中的两个主要范式:物理或原型范式和认知范式。原型范式起源于克兰菲尔德(Cranfield)测试,该测试确定了检索系统的优劣必须由经验决定的原则。这种方法关注的是系统、算法和物理媒介记录的知识的表征[6],可以被视为具有强烈客观主义倾向的经验主义案例。与之相反,认知范式是在20世纪七八十年代为了针对原型范式而发展起来的。它假设所有的信息处理都是通过一个概念类别的系统(即一个世界模型)来进行的。[6]这种范式关注个体用户及其心智模型、知识结构,可以被视为具有强烈主观唯心主义倾向的理性主义案例(方法论个体主义)。[10]约兰[9-12]的工作代表了信息科学中信息检索和主题分析的一种较新的方法。这种方法有时被称为社会认知[12],它关注话语社群、学科、社会分工和制度实践。在这种方法中,认知结构被视为社会的和历史的,而不是个体的。这个范式与心理学中维果茨基的活动理论有关,另外,通常来说,它与社会建构主义元理论和批判现实主义也有关联。

在其他学科中也可以找到阐释理论的哲学基础的研究。金和金布尔[15]确定了软件工程各种方法的哲学基础,表2总结了他们的研究成果。伯吉斯·莱默里克[2]等人也以类似的方式分析了在实验心理学中理解运动控制的代表性和非代表性方法的哲学基础。虽然对之前引用的不同学科理论方法的哲学基础进行的分析其准确性和有效性存在争议,但研究者希望它们能说明这样一个观点,即所有研究都是在理论和方法框架内进行的,这些框架通常以对现实性质和获取方式的隐含假设为基础。

因此,关于艺术作品价值的陈述和图1应根据前面讨论的范式和它们所依赖的哲学假设进行解读。基于上述论点,可以预期一件艺术作品大体上可能与一个(或多个)学术性探究的领域(无论存在哪些范式),或者一个学科的特定范式相关,抑或者在更深层次上与支撑一个或多个范式或理论的特定认识论、本体论和方法论假设都可能是相关的。在下一节中,这个想

法将被用于一个虚构的信息艺术作品的示例,以进行说明。

表2　软件工程方法论的哲学立场

研究领域	认识论立场	本体论立场	方法范例
正式	理性主义者	现实主义者	统一、Z、VDM
半正式	理性主义者	反现实主义	杰克逊系统开发
面向对象	经验主义	现实主义者	面向对象的设计
整体	经验主义	反现实主义	软系统,多视角

（四）对一件信息艺术虚拟作品的评估

在本文范围内,无法在上一节提出的价值观框架下对真实的艺术作品进行全面分析。为了说明前文提到的想法,此处将仅对一个虚构的艺术作品进行概要分析。然而,考虑到之前关于信息艺术作品与研究文献可比性的广泛讨论,我们或许可以通过类似信息科学家在领域分析或社会认知框架中对文献进行分析的方式来对艺术作品进行分析。例如,赫兰德[12]根据心理学中各种理论的认识论立场来分析文献的主题。考虑到对科学文献进行这种分析的可行性以及文献和信息艺术作品之间的类比,我们有理由期待类似的分析也可以用于真实的艺术作品。

下面我们将使用一个虚构的例子来进行说明：假设存在一个沉浸式的3D交互艺术装置,它代表了一个图书馆,用户(即观众)可以直接通过手势来操纵书架上的书籍和其他物品,无需使用"鼠标"或其他传统输入设备(例如键盘)。这在当前可用的计算机视觉技术下是有可能实现的。可以想象,这个装置可以激励数字图书馆领域的研究人员去想象替代的界面设计。虽然检索系统的界面设计对信息科学家来说的确是一个需要解决的问题,但可以说它并不是信息科学的核心研究领域。然而无论是使用哪种特定的研究范式,用户通过手势与文献进行交互的沉浸式界面的想法可能对信息检索研究人员都是一个有用的思路。因此,就图1而言,可以说这件艺术品与信息科学中的"表面研究问题"相关或具有信息科学中"表面研究"的价值。

现在让我们想象一下,这个装置是这样的：它可以记录先前访问者(即用户)的查询,并以浮动的词云的形式在3D虚拟图书馆中进行可视化展示,即使查询的所有者离开了这个装置,新来的用户仍然可以看到并操作这些查询。我们可以想象,一个从社会学角度出发的信息检索研究人员可能会

受到启发,并提出过去和现在的信息检索系统用户之间的合作可能是可行和可取的想法。根据前面讨论的公理性框架,这是一个与信息检索中的社会导向范式(如前面部分提到的社会认知观)相关的艺术作品。

现在再让我们想象一下,我们回到了大约30年前,那时唯一建立的范式是前面讨论的原型和认知。假设在那个时候,社会导向的理论并不存在。那么可以合理地认为,前面描述的交互式艺术作品可能会激发一个从原型范式或更可能是认知范式出发的信息检索研究人员,挑战那个特定范式的基本哲学假设,例如与方法论个体主义有关的假设。因此,就图1而言,这是一个具有最高价值的作品,与信息检索中的深层研究问题相关。前面提到的戴维斯的显微维纳斯可以被视为计算机科学领域的这种作品。

需要注意的是,并不是说一件艺术品可以轻易地被归入图1所示的价值论框架的某一层级。更现实的做法或许是思考以艺术作品与图1中所示的三个类别之间的相关程度可能更现实。此外,在第一个例子中,界面设计在信息科学领域没有被列为核心研究问题,但它是人机交互这一跨学科领域的核心课题。因此,一个对某个学科而言只是间接或表面上相关的艺术作品对另一个学科却可能非常相关。还需要值得注意的是,一件艺术品(或者文献)的相关性最终可能由该领域的研究人员来确定,因为它的认识论潜力并非是预先给定的,而是由该领域及其他领域的研究发展出来的。[14] 这里提出的价值论分析的任务不仅仅是对作品的价值作出判断,而是揭示支撑作品的隐含假设,这与赫兰德提出的主题分析方法是一致的。同时,这里也不是声称艺术作品的美学价值完全或主要由其概念或认知内容决定。形式和其他特质通常同样重要,但是关于艺术这些方面的讨论超出了本文的研究范围。最后,正如前文所指出的,这里使用的例子并不基于真实的艺术作品,因此都是虚构的。将这里概述的想法应用于真实的艺术作品应该可以产出很多成果,留待其他研究来证明。

三、信息科学与艺术

为了建立信息科学和信息艺术之间的联系,我们将尝试回答以下问题:信息科学家和信息艺术家是做什么的,以及他们是如何做的?信息艺术家,像其他艺术家一样,可以创造知识,尽管这种知识通常不具有讨论性,当然也不是狭义上的科学知识。这种说法可能会让人感到奇怪,因为许多人认为艺术是模仿或充其量代表了现实。然而,多曼在其著作《作为认知的艺术》的一个章节中提出,概念性的内容是所有艺术(甚至是模仿性或代表性

的艺术)的重要组成部分,艺术与知识的发展方式类似,它不仅反映知识,而且创造知识。此外,这是所有艺术的一个特点:"不同的艺术形式中似乎存在着相似的认知内容,表现为感知的提炼、反思和抽象化的提升,认知范畴方案的相对化等形式"。基于古德曼的认识论符号理论,多曼认为艺术所做的不仅仅是描绘或代表现实,它还对现实进行了分类和符号化:"……通过其细微的区别和适当的典故;通过它在理解、探索和了解世界方面的工作;通过它对知识进行分析、分类、排序和组织的方式;通过它参与到知识的生成、处理、保留和转化中。"

显然,艺术的认知内容是基于社会规范、惯例、传统、知识和关于世界的论述,但同时也创造出一些新的东西,"为审视世界提供了不同的视角,并且促进了对现实的认知"。艺术将智力、感官和情感融合在一起,创造出独特而丰富的认知活动;但是,它的知识内容与科学和哲学的有何不同?根据哲学家吉尔·德勒兹(Gilles Deleuze)和费利克斯·瓜塔里(Félix Guattari)的观点:"……从句子或其等价物中,哲学提取概念(不应与一般或抽象的想法混淆),科学提取前景(不得与判断混淆),而艺术提取感知和影响(不得与感知和情感混淆)。"[14]

根据德勒兹和瓜塔里的观点,"艺术不比哲学思考得少,只不过它是通过情感和感知进行思考的",而不是像哲学那样通过概念来思考。因此,对他们来说,艺术是一个"……感觉的集合,也就是说,知觉和情感的复合体"。德勒兹和瓜塔里认为,艺术的目的是使无法感知的东西变得可见或可感知:"……就像音乐可以使时间的声音力量可以听得见,比如在梅西安(Messiaen)的作品中,或者像诸如普鲁斯特的文学作品,使难以辨认的时间变得清晰并可以想象得到。这不正是感知本身的定义吗?使那些遍布世界,影响着我们,并使我们发展变化的难以感知的力量变得可觉察?蒙德里安通过正方形边缘的简单差异来实现这一点,康定斯基通过线性的'紧张',库普卡则是使用了绕点弯曲的平面来实现的(格式略有修改)。"

在本文定义和讨论的信息艺术中,艺术家通过从科学对世界(现实)的知识中提取出知觉和情感(感觉),并以新的方式呈现,使科学所产生的关于世界的知识变得可见或可感知。从关于现实的知识中创造感觉或知觉和情感的"感觉块"是一个具有转化性和创造性的过程,它产生了新的知识。感觉的提取是一个去情境化的过程。德勒兹和瓜塔里的书中去情境化所对应的哲学术语是去领域化。在德勒兹和瓜塔里的哲学中,艺术是一种解除领

域化的行为,随后是一种再领域化(再情境化)的行为:"艺术的目标是从对象的知觉和感知主体的感知中解放(或去领域化)感知,提取出一块感觉……"对对象(即世界)的感知需要了解有关这个对象的知识。我们可以说,没有知识就没有感知。[15]

正是在上述意义上,艺术家从关于世界的知识中提取感觉。他们将感知从对象的知识中解放出来(或去领域化),并构建出一件艺术作品,而这正是知觉和情感的区块,它们引发出一种新的感知,从而产生了关于世界的新知。换句话说,艺术家首先将知识去情境化,然后以一种新的方式对它进行再情境化。因此,艺术并不直接产生关于世界的知识,而是通过使抽象的事物变得可察觉[16]来组织和转换我们关于世界的知识,在这个过程中我们对世界的感知和理解发生了转变,这些变化随后被科学家和其他人收集并反馈到知识生产过程中。就以概念为导向的艺术(包括信息艺术)而言,作品的物质方面,正如我们之前所看到的,通常是次于其背后的想法(或概念)。然而,这个想法在很大程度上是通过它在观众或用户身上产生的感知和情感而得以被组织和呈现出来,也因此变得更容易理解。如果不能做到这一点,它将仍然是一个抽象的概念,无法被完全实现和理解。

艺术家们并不是为了系统地描述物质实体之间的因果关系而获取关于外部现实的知识,也不是为了让我们像科学家一样制定干预措施来控制和操纵从自然界中提取的变量。他们获取有关世界的知识是为了重新组织世界。换句话说,艺术家通常不会直接与物质现实(波普尔的第一世界)[17]打交道,而是在一个象征性的领域工作和创作——人类思维的产物(语言、神话、故事、科学理论和数学结构、歌曲、绘画和雕塑等;即波普尔的第三世界),以及精神和心理状态的世界(波普尔的第二世界)。

信息艺术家是如何获得关于世界的知识的(波普尔的第三世界)?与信息科学家一样,信息艺术家也不是专业领域的专家,他们主要从二手和三手资料中获取知识,很少涉及一手资料。这是信息科学家和艺术家之间的一个相似之处。另一个相似之处是,信息科学家和信息艺术家一样,都从文献或其他知识来源中提取信息/知识;然而,与构建感官体验的艺术家不同,信息科学家构建数据库、摘要、索引、知识图谱、科学图集和其他信息或知识的表征或次级信息源。当然,这只是信息科学家工作清单的一部分。

哈肯提出了数据-信息-知识三分法的两种对立观点,他将其称之为现代主义知识的进步和后现代主义知识的回归。现代主义的进步始于数据,

并将其设想为未经处理并且直接可感知的数据。数据经过某种方式的排列或处理后，便成为信息。例如，在软系统思维中[5]，信息被定义为数据加上意义。在现代主义观点中，根据特定程序对信息进一步处理，如"验证"，便可以产生知识。这种观点反映了经验主义哲学，它忽视了社会、政治和其他背景，因此从数据到知识的进展并不成问题。另一种后现代主义的观点则是从知识开始的。知识被视为具有情境性，体现在实际的人和情境中。信息的生成被视为对知识的去情境化，切断了其重要的背景。将知识从其语境中抽象出来并不是一个自然或无问题的过程。因此，信息本质上是人为构建的。数据是被进一步抽象化（去领域化）或"变性"的信息。

从后现代主义的角度来看，文献可以被视为知识的表征。它们本身并不包含知识，因为知识体现在情境和人身上。文献包含了知识的痕迹或映象。它们是知识环境的一部分，由人、实践、情境和其他工具构成。因此，文献本身便是知识的去领域化表征。从这个角度来看，卡拉姆夫特奥卢[14]将文献检索视为一种进一步去领域化后重新再领域化的过程。一种观点认为，检索系统通过将文献和用户查询分割为脱离了原始语境的关键词单元，来对它们进一步地去领域化。接下来是通过匹配操作，将查询中去语境化的关键词与从文献中提取出的同样去语境化的关键词连接起来。这被视为一种语境控制或再领域化操作。

从这个角度来看，索引和其他次级资源（如词库和知识图谱）的创建可以被看作从主要来源（如研究文献）提取信息的过程。因此，信息科学家的主要职能之一是创建去语境化的知识，即信息。信息科学家和艺术家一样，对知识进行抽象化处理，并以词库、知识图谱、索引、摘要等形式从中构建新的知识和信息[18]；也就是对知识进行相当程度上的去领域化和再领域化。与信息艺术家类似，信息科学家在语言、科学理论、猜想、文学（小说）、音乐信息（如音符）、照片、绘画和其他艺术的象征领域中工作。需要注意的是，再领域化或再语境化总是意味着构建一个新的语境。例如，在数据库或词库中再领域化的术语，并不仅仅包含它在特定文献中所具有的有限含义。同样，它也不带有它在不同文本中曾经被使用过的所有意义。从语言的结构主义观点来看，可以说索引或词库中的一个术语直接或间接地与其他所有以这种方法呈现的术语建立关系，并从与它们的关联中获得其含义。其中一些意义可以在已发表的文献中找到，而有些可能尚不存在（或者说，只是潜在地存在，有待在文献中实现）。另一方面，并非所有使用它的语境都

有可能被词库或索引所收录。

四、结论

我们已经看到,信息艺术作品可以通过范式(理论和元理论)及其认识论、本体论和方法论假设的角度进行分析和评估。赫兰德[9-10,12]提出了一种类似主题分析的方法。因此,可以认为,赫兰德所发展的社会认知视角对这两个领域都是有用的,因此可以被视为信息艺术和信息科学领域的一个统一框架。本文前面已经提到,信息科学家和艺术家在以下三个方面以相似的方式进行工作:

(1) 他们通过从文献和其他来源中抽提出的知识来创建新知识和信息;即对知识进行去领域化和再领域化。

(2) 在知识获取和生成的过程中,他们主要在符号化的领域工作,而不是直接与物质世界(波普尔的第一世界)[19]打交道。

(3) 他们不是学科专家。因此,他们往往从二手和三手资料中获取知识。

第一点非常重要且需要强调。任何科学,或者更广泛地来说,有纪律的探究,都会创造新的知识。就信息科学而言,新知识的创造不仅仅意味着发明一种新的分类方法(例如,分面分类)、搜索算法或主题分析方法等。更普遍地说,它意味着通过创建次级信息源(如数据库、索引、词库、本体论、知识图谱等)来产生关于世界或现实的知识,这些信息源通过组织我们理解世界的概念(由其他科学创建)帮助我们理解世界。信息科学家并不是被动地表现知识或将信息从一个来源传输到另一个来源。他们创建的索引、本体、数据库以及其他表现形式和信息来源使我们有可能看到概念之间新的联系,从而以新的方式理解这个世界。斯旺森[22-23]的工作可以被看作一种通过探索数据库中索引的术语和概念之间的逻辑关系来创造新知识的明确尝试。法拉丹[7]发明的关系索引方案也是基于类似的想法。然而,这里的论点是,信息科学中的知识创造并不仅仅局限于此处和其他类似的例子。信息科学家创造的人工制品——特别是次级信息来源,通过使概念和术语之间的某些联系变得可见,并在无意中使其他联系变得不可见,从而重新组织和改造了我们对世界的认识。从这个角度来看,信息科学应被视为一门关键的学科。

艺术家的关键作用得到了更好的理解和重视。例如,威尔逊写道:批判理论和文化研究是一种强大的方法论。其中的观点被广泛地应用于包括人

类学、精神病学、政治学、文学、艺术、媒体研究和哲学在内的众多学科中。这些分析是坚实、强有力的，它们从根本上改变了对通常被认为是理所当然的事物的理解。这种类型的认识论分析在艺术领域的应用是非常有效的，因为艺术行业是一个文化产业，对于它所假设的元叙事和它所代表的有限利益集，相对来说没有自觉。

我们希望，目前的这项工作将有助于理解和欣赏信息科学作为一门关键学科的价值，并希望信息科学和信息艺术之间的相似之处能够使这两个领域的教育统一起来。本文认为，信息艺术家需要来自信息科学家的一些技能和知识。这些包括但不限于关于信息来源的知识、发现和获取相关信息的能力，以及对于他们没有接受过培训的学科，能够从中学习基本概念的能力。同时，哲学基础教育，特别是科学哲学和认识论，在这两个领域中都非常重要。因此，这两个领域的学生都可以接受一套共同的技能和学科教育。虽然本文讨论的重点是科学和技术信息，但这种观点也可以扩展到其他类型的知识。

最后，简要评论一下信息科学的标签可能会有所帮助。许多研究人员[4,11]认为，由于其认识论基础不明确，信息一词不适合作为描述信息科学下开展的活动的标签。在这里，我们不可能对围绕这个领域名称选择的所有问题进行讨论；然而，可以说，信息概念的模糊性反而使它成为了一个潜在的好标签。信息科学在目前的发展状态下是一个多学科的领域。在这方面，用复数形式来谈论信息科学可能更准确。根据贝塞拉尔（Besselar）和海默里克斯（Heimeriks）的说法，多学科研究使用了从各个学科借鉴的不同理论视角，但这些理论视角和各个学科的研究结果都没有高度整合。反而是交叉学科和跨学科领域表现出更一致的特征和综合的理论与方法论方向。

信息科学是一个多学科领域的这一观点可能听起来有些奇怪。许多人认为信息科学是一门跨学科的学科，具有相对成熟的理论和方法论特征；然而，这里的观点是，信息科学是一门新兴学科，研究的是社会中信息和知识的生产、存储、检索、传播和使用。这一观点包含了信息生产、传播和使用的社会、文化和科学技术方面，以及通过计算和其他手段实现这一目标的机制。在过去的几十年里，许多学科都觉得有必要解决那些不符合其学科界限但与信息科学中很多领域相关的问题，即研究社会中信息的生产、传播和使用。社会科学、哲学、语言学和符号学、计算机科学、图书馆学和文献学、心理学、认知科学、人体工程学、传播学、经济学、艺术和管理/商业研究，以

及化学和生物学等一些"硬"科学都感受到了这种需求。为了满足这一需求，许多传统学科在名称上加上了与信息相关的标签：计算机与信息科学、图书馆与信息科学、社会/组织/商业信息学、生物信息学、管理信息系统和信息艺术等都是尝试拓宽学科边界的例子。可以说，信息科学学科的出现可以被视为是一种跨学科整合的尝试，用于研究那些无法从单一学科角度解决的科研问题。本文认为，信息科学是一门新兴的重要学科，它在不同层面（包括社会层面）研究与信息相关的现象；因此，将信息科学与单一或特定的学科谱系联系在一起是不合适的。

"社会信息学"是最近提出的另一个标签[20]，它提出了一个类似的研究方案。本文中使用"信息科学"作为首选名称，而没有使用"社会信息学"或任何其他与信息相关的标签，但这没有基本的哲学理由。前文提到的学科都没有提供一个足够完善的关键框架或足够广泛的范围，可以通过计算和其他手段充分处理社会中信息的产生、传播和使用等许多方面的问题。信息概念的模糊性有助于避免与单一学科的血统。这是可取的，因为它有助于避免过早定义和封闭这个发展中领域的学科边界，同时保持了整合相关但不同的研究议程的可能性。必须承认，信息一词过去曾与实证主义的含义联系在一起，但正如本文中所讨论的那样，这一观点最近受到了各种批评方法和不同理论视角的挑战。现阶段我们无法预测信息科学学科边界的界定过程将会如何发展，以及其范围的增长将在什么阶段停止；然而，更重要的是，要避免将不同学科的研究问题进行表面上的统一，而是要在更深的认识论和方法论层面上进行整合。我们希望，信息科学最终能从目前的多学科领域发展成为一门更连贯的学科，并具有一致的认识论和方法论基础，本文正是为朝着这个方向的努力提供了一份贡献。

参 考 文 献

[1] van den Besselaar P, Heimeriks G. Disciplinary, multidisciplinary, interdisciplinary: Concepts and indicators[C]//ISSI. 2001:705-716.

[2] Burgess-Limerick R, Abernethy B, Limerick B. Identification of underlying assumptions is an integral part of research: An example from motor control[J]. Theory & Psychology, 1994, 4(1):139-146.

[3] Burnham J. Alice's head: Reflections on conceptual art[J]. Artforam, 1970(2):216-219.

[4] Capurro R, Hjørland B. The concept of information[J]. Annual Review of Information Science & Technology, 2003, 37(8):341-411.

[5] Checkland P. Information systems and systems thinking: Time to unite? [M]// Checkland P, Scholes J. Soft systems methodology in action. Chichester: Wiley, 1990:303-315.

[6] Ellis D. The physical and cognitive paradigms in information retrieval research[J]. Journal of Documentation, 1992, 48(1):45-64.

[7] Farradane J E L. Analysis and organization of knowledge for retrieval[C]//Aslib proceedings. MCB UP Ltd, 1970, 22(12):607-616.

[8] Guba E G. The paradigm dialog [M]// Alternative paradigms conference. San Francisco: Sage Publications, Inc, 1990:17-27.

[9] Hjørland B. The concept of 'subject' in information science[J]. Journal of Documentation, 1992, 48(2):172-200

[10] Hjørland B. Information seeking knowledge organization: The presentation of a new book[J]. Knowledge Organization, 1997, 24(3):136-144.

[11] Hjørland B. Documents, memory institutions, and information science[J]. Journal of Documentation, 2000, 56:27-41.

[12] Hjørland B. Epistemology and the socio-cognitive perspective in information science [J]. Journal of the American Society for Information science and Technology, 2002, 53(4):257-270.

[13] Hjørland B, Albrechtsen H. Toward a new horizon in information science: Domain-analysis[J]. Journal of the American Society for Information Science, 1995, 46(6): 400-425.

[14] Karamuftuoglu M. Collaborative information retrieval: Toward a social informatics view of IR interaction[J]. Journal of the American Society for Information Science, 1998, 49(12):1070-1080.

[15] King D, Kimble C. Uncovering the epistemological and ontological assumptions of software designers[J]. arXiv preprint cs/0406022, 2004.

[16] Kling R, Rosenbaum H, Hert C. Social informatics in information science[J]. Journal of the American Society for Information Science, 1998, 49(12):1047-1052.

[17] Kosuth J. Art after philosophy [M]//Alberro A, Stimson B. Conceptual art: A critical anthology. Cambridge: MIT Press, 2000:158-177.

[18] Lincoln Y S. The making of a constructivist: A remembrance of transformations past [M]//The paradigm dialog. London: Sage, 1990:67-87.

[19] Masterman M. The nature of paradigm[M]// Lakatos I, Musgrave A. Criticism and growth of knowledge. Cambridge: Cambridge University Press, 1970:59-91.

[20] Shanken E A. Art in the information age: Technology and conceptual art[J]. Leonardo, 2002, 35(4):433-438.

[21] Skrtic T M. Social accommodation: Toward a dialogical discourse in educational inquiry

[M]//Guba E G. The paradigm dialog. London:Sage,1990:125-135.
[22] Swanson D R. Two medical literatures that are logically but not bibliographically connected[J]. Journal of the American Society for Information Science,1987,38(4): 228-233.
[23] Swanson D R. Online search for logically-related noninteractive medical literatures:a systematic trial-and-error strategy[J]. JASIS,1989,40(5):356-358.

（原文出自：Karamuftuoglu M. Information arts and information science: Time to dunite? [J]. Journal of the American Society for Information Science and Technology,57(13):1780-1793,2006.）

生物艺术：生物学和艺术的融合提高了人们对科学的认识，也对科学提出了挑战

安东尼·金

英国牛津大学的微生物学家朱迪·阿米蒂奇（Judy Armitage,）说："我很喜欢巨大的大肠杆菌（模型）。它挂在屋顶上有一头小鲸鱼那么大，真的能让人议论纷纷。"这个 28 米长的巨型细菌模型是英国牛津大学自然历史博物馆举办的展览《细菌世界》(《Bacterial World》)中的一个展项。它以一种数字无法呈现的方式向人们展示了大小比例的概念。阿米蒂奇告诉参观者，"如果把我自己以同等比例放大的话，那么我头还在博物馆，脚就会在东京了"。《细菌世界》聚焦于大肠杆菌和其他微生物，通过艺术、电影和数字互动等方式，揭开了它们的秘密生活和不为人知的故事；其中一个展览展示了改变世界的"十大细菌"，例如农作物中起到固氮作用的微生物。阿米蒂奇说："这是为了让人们看到细菌，而不仅仅是你投放漂白剂清理掉的东西。"细菌世界展和其他博物馆的艺术装置有助于让人们参与到科学议题的探讨中来，否则他们可能会认为这不是他们会感兴趣的话题。牛津的访客了解到微生物是如何将抗生素作为相互对抗的武器来争夺自己地盘的。这说明抗生素耐药性是自然的，所以并不令人意外。

"许多艺术家试图在有争议的问题上向科学家和社会提出质疑……"然而，艺术不仅在科学的交流和可视化方面发挥着作用，许多艺术家试图就人类基因编辑、气候变化和合成生物学等有争议的问题向科学家和社会提出挑战。虽然探索科学和技术上的挑战是科学家最擅长的，但艺术可以召集其他非科学领域的人也加入关于尖端研究社会后果这一议题的讨论。

一、病原体和疾病

安娜·杜米特里乌（Anna Dumitriu）是英国视觉艺术家，她在创作艺

安东尼·金（Anthony King），卢坎爱尔兰自由记者。
本文译者：凌齐贤，中国科学技术大学艺术与科学研究中心研究生。

作品时学习了 CRISPR/Cas 基因编辑技术。她根据 1665 年伦敦大瘟疫,设计制作了一件连衣裙,并在其中加入了胡桃木和薰衣草,当时人们认为它们可以抵御瘟疫(图 1)。然后,她将鼠疫耶尔森氏菌(Yersinia pestis)的 DNA 浸染在裙子上。杜米特里乌解释道:"我想创作令人感兴趣的艺术品,让人们沉浸在一个故事中,并去思考这个故事。""你会从这些故事中获得文化、社会和情感上的冲击,同时也可以深入了解科学研究。"艺术可以既有趣又严肃,观众可以从中寻找到各种丰富感受,杜米特里乌说:"与我合作的科学家们喜欢我为他们的工作描绘更广阔的画面,而不是将其作为一个片段来呈现。"在她的"浪漫的疾病"展览中,杜米特里乌将纺织艺术和生物物质(包括母牛分枝杆菌、牛分枝杆菌和结核分枝杆菌)相结合,探索了结核病的历史,从而帮助人们提高对该疾病的认识。杜米特里乌

图 1　安娜·杜米特里乌制作的鼠疫服装(经艺术家许可展示)

还对于向公众传达科学时解释得不够清楚这一现象表示了不满,她认为不应该预设公众无法理解所有细节。例如,著名的 DNA 螺旋图像很简单,但给人留下了错误的假象。她说:"事实上,DNA 很多时候并不是双螺旋的,而且通常会有一些(碱基)片段附着在上面,所以它看起来并不像这个美丽的超级双螺旋。"干净的图像会让人们误以为生物学家知道的比他们多,而艺术可以以一种引人入胜的方式解决这些问题。同样,围绕 CRISPR 的剪贴图像可能会让非专家对于基因编辑得出合乎逻辑却错误的结论。杜米特里乌指出,"对人类和动物细胞进行编辑其实很少奏效",比如她的 60 个菌落中只有一个接受了 CRISPR 编辑。

　　忽视生物学中的复杂性可能会让公众在当某种药物、基因编辑或任何其他治疗手段不起作用时,忽视生物学的混乱可能会让公众感到困惑。杜米特里乌指出:"公众普遍认为,如果他们去了医院却没有鉴定出是哪种细菌(导致他们生病的),那一定是什么地方出了错,但是事实其实复杂得多。"

她认为,生物艺术可以吸引公众对抗生素耐药性等问题的关注,让他们能够在一个不那么说教、更轻松的环境中探索和发现细节。她说:"我发现深入挖掘这些事物并实事求是地探索科学上的假说很有趣,这可以揭露真实的故事。"

二、将现实带入实验室

不仅仅是艺术家才认可艺术在探究科学研究及其社会问题方面发挥的作用。德鲁·恩迪(Drew Endy)是美国斯坦福大学的合成生物学家,他与艺术家合作,对合成生物学领域的伦理和道德困境进行了探讨。他联合生物学家、社会科学家和艺术家共同完成了一个项目,并出版了《合成美学:研究合成生物学对自然的设计》一书。虽然经常被误以为是一个科普项目,但恩迪强调这不是该项目的初衷。他解释道:"它将现实和思考从实验室外带到了实验室内,这样科学家或工程师从一开始就可以重新考虑他们正在研究的到底是什么。"恩迪提到2018年底中国的基因编辑婴儿案例时说:"自然科学家已经获得了足够的能力,足以直接改变人类本质的意义。"但是,科学家和工程师没有能力提出和回答"作为人类到底意味着什么"这个问题。他补充说,基础研究人员往往无法看到他们研究中潜在的应用价值,同时也可能被负面影响所蒙蔽。

合成生物学在可持续燃料、新型制造技术、创新药物和材料以及医疗技术的推动下,采用了工程学的方法来研究生物学。艺术家兼是《合成美学》的主要作者亚历山德拉·黛西·金斯伯格(Alexandra Daisy Ginsberg)对其承诺的光明未来抱有希望。金斯伯格回忆道:"每个人都用这个口号,让世界变得更美好。""但什么是更好,由谁来决定?"艺术或许会将"更好"这个概念延伸到荒谬的程度,但也有可能带来先见之明。金斯伯格在她的艺术作品《为第六次物种大灭绝而做的设计》中设想了由合成生物学家设计的新型伴侣物种,用来支持濒危生态系统并填补灭绝物种留下的空白。这些人造生物长满了整个森林场景,"利用合成生物学对生态进行重塑修复"(图2)。金斯伯格还说道:"合成生物学中存在着一种以人为中心的现代主义思想,即改善自然或保护自然免受我们的伤害,然而这一观念恰恰迫使我们与自然分离。"最近,美国的遗传学家对美国栗树进行了基因改造,目的是将其放归野外从而免于灭绝。这可能只是以保护之名对野生物种进行改造的第一步,但很少有公众对此事进行讨论。

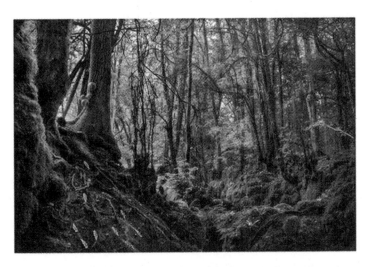

图 2　使用合成生物学进行生态重塑修复——亚历山德拉·黛西·金斯伯格《为第六次物种大灭绝而做的设计》

金斯伯格特别高兴的一个结果是《第六次物种大灭绝》项目刊登在《真菌遗传学与生物学》(《Fungal Genetics and Biology》)杂志的封面上，并附有一篇社论。该社论指出，合成生物学家虽然对于什么是合成生物学没有达成统一的看法，但赞扬了金斯伯格的自充气抗致病膜泵(Self-Inflating Antipathogenic Membrane Pump)，这是一种受真菌启发的合成生物装置，旨在治疗橡树猝死病(图3)。社论指出，通过这项虚构的专利，金斯伯格一针见血地指出了真菌的两面性。"真菌既可以是朋友，也可以是敌人；我们如何对它们进行解读和重新编程以适应全球需求，仅仅受限于我们的智慧、独创性和想象力。今天看似科幻小说的东西，明天可能就会成为现实。"

图 3　亚历山德拉·黛西·金斯伯格设计的自膨胀抗致病膜泵(经艺术家许可展示)

三、什么是生命？

"科学家无意中侵犯了我们对生命的理解。"艺术家奥伦·卡茨（Oron Catts）如此说道。卡茨同时也是西澳大利亚大学艺术实验室 SymbioticA 的主任。SymbioticA 是一个专注于亲自参与生命科学的艺术实验室。卡茨的工作一直和生命尤其是组织培养相关，1995 年出现了一只背上长着人耳的老鼠，这对卡茨来说就像是一个具有里程碑意义的时刻。他说道："这真的让人意识到，人类关于创造新的有生命的神话生物的幻想实际上正在发生。"卡茨认为，关于什么是生命以及对生命进行什么样的操控是可以接受的，我们在文化层面的讨论还不够。他解释道："我们正遭受着语言极度匮乏的痛苦，无法描述我们对生命所做的事情，尤其是在文化语境，我们只能用一个词来描述生命及其许多表现形式。""科学家们所做的正在以不同的方式挑战我们如何看待生命，他们甚至自己都没有意识到。我们更没有办法从文化上去理解它了。"

"但科学家和工程师没有能力提出并回答'作为人类意味着什么'这个问题。"他的"无牺牲皮革"项目在聚合物上的培养细胞，使之生长出一件皮夹克，这件几乎有生命的衣服使人们对穿戴死去动物制成的衣物产生了质疑（图 4）。2001 年的"猪翅膀"项目利用猪的干细胞生长出翅膀形状的组织，旨在激发人们关于利用猪来为人类创造人造器官的讨论（图 5）。卡茨认为他的工作凝练了科学研究应如何对待生命的伦理问题。他警告说："在某种程度上，如果生命变成了一种可以被开发和获利的原材料，我们可能会陷入不愉快的境地。""如果我们认为我们可以对生命为所欲为，并将其视为另一种可操纵的材料，那么我们最终也可能会以同样的方式对待自己。20 世纪二三十年代，欧洲也发生过类似的对话，其结果令人感到非常不安。"事实上，最近对婴儿的基因编辑确实也很少能重新引起对 21 世纪的优生学的关注。

卡茨还喜欢戳破科学界不时会出现的夸大其词和过度狂热的言论，尤其是来自大学新闻部门的言论。他说，在 2003 年，他是第一个培养和食用实验室培育的肉类的人，他对围绕这个话题展开的讨论很着迷。他说："许多（关于体外培育肉类的）对话都是基于幻想以及对最终结果不切实际的期望。"会有一些产品含有实验室培育的肉类或其他成分，但在实验室里培育牛排离现实还有一段距离。对于 3D 器官打印技术也是一样，卡茨表示，公众对其抱有过高的期望，并不切实际。

图 4 无牺牲皮革——一个无缝夹克的原型生长在一个技术科学体中,由组织培养与艺术项目(Oron Catts,Ionat Zurr)创作(2004),使用了来自人和小鼠的可生物降解的聚合物皮肤和骨细胞

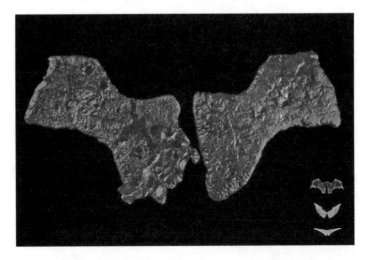

图 5 "猪翅膀-翼手目"版本(2000—2001 年)由组织培养与艺术项目(OronCatts,Ionat Zurr,Guy Ben-Ary)。使用了猪的间充质细胞(骨髓干细胞)和可生物降解/生物可吸收聚合物(PGA、P4HB)

四、物种的消失

艺术所涉及的另一个引人入胜的话题是物种的灭绝。对许多人来说,对生物多样性的保护夸夸其谈反而会招致反感,因此需要以更微妙的方式吸引更多的受众。金斯伯格正在制作一个名为"替代品"的装置,用全息影像和捷克动物园最后一只雄性标本的录音来"复活"已灭绝的北方白犀牛。她解释道:"这有关于让灭绝的犀牛复活,并在没有上下文的情况下对什么是犀牛提出疑问。"一些遗传学家正在讨论复活像猛犸象这样已灭绝动物的可能性,而与此同时,现存的动物却正在面临灭绝的威胁。一家名为金科生物工程(Gingko Bioworks)的合成生物学公司将灭绝植物的DNA注入酵母中,通过培养使其产生芳香分子,以此来生产香料。

2017年10月,作为展览《紧急情况下》的一部分,都柏林科学画廊展出了一件简单但发人深省的艺术品来对物种灭绝作出反思。艺术家布兰登·布莱基(Brandon Ballenge)从历史出版物上剪掉了那些已经消失了的动物的图片。这张减去了鸟类和蝴蝶的图片,被称为"空白的框架"。这些作品在视觉上非常引人注目,成功地在个人层面上加深了观看者对物种消失的印象,旨在唤起人们对物种的保护意识,以应对未来的灭绝。

"我们正面临着一种严重的语言匮乏,无法描述我们对生命所做的事情,尤其是在文化语境中,我们只有一个词来描述生命……"通过艺术与物质对象进行互动,这可以比大量的文字更有作用。冰岛-丹麦艺术家奥拉维尔·埃利亚松(Olafur Elliasson)表示:"艺术可以为人们提供对现象的直接体验,这比仅仅阅读解释或观看图表、数据更有效。"他的"冰观察"(Ice Watch)项目将格陵兰冰川冰块带到公共空间,使人们有机会目睹、感受和体验气候变化的影响。他解释道,我们能够"以一种报告、图表和数据无法做到的方式触动人们",让他们"感受到紧迫性并采取行动"。

在另一个项目中,伊莱森将无毒染料倾倒到河流中,却没有让任何人知道,旨在以一种新的方式让人们意识到他们日常环境的变化。他补充道:"不仅是河流突然变得不同,还有它流经的城镇或景观看起来也不一样了。我们倾向于将城市和空间视为静态图像,但事实上它们一直在不断变化。"

五、对抗观念和便利性

艺术和视觉能够震撼人们,让他们重新审视那些老生常谈的议题。气候变化便是最好的例子。英国布里斯托尔大学(the University of Bristol, UK)的心理学家斯蒂芬·莱万多夫斯基(Stephan Lewandowsky)对科学证

据如何被接受或拒绝以及如何纠正误解和传达科学问题比较感兴趣。在最近针对生物学家有关气候传播的观点中,他指出气候变化的证据是基于分布在时间和空间上的统计分析和观测的。与此同时,人们天生就容易受到轶事和个人经历的影响。"当人们看到或经历一些事情时,会忍不住立即得出某种结论。"斯蒂芬·莱万多夫斯基说。这被心理学家称为经验系统,与缓慢而审慎的分析系统相比,它被认为是快速、情绪化和直觉化的。

"艺术可以为人们提供直接体验,这比仅仅阅读某件事的解释或查看图表、图像或数据更有效。"这可能就是为什么在 2015 年 2 月,来自俄克拉荷马州的参议员詹姆斯·因霍夫(James Inhofe)把一颗雪球带到美国参议院,显然是为了质疑 2014 年是当时有记录以来最热的一年这一事实。根据莱万多夫斯基的说法,考虑到人们很容易受到轶事和图像的影响,这种噱头可能会引起共鸣。艺术可以利用这些特点来吸引人们关注环境问题。莱万多夫斯基评论道:"它可以满足人们的自然倾向,以故事化的方式看待世界。我完全希望艺术能影响人们对气候变化的态度。"还有第二种更审慎的系统。"当人们面对问题,必须更仔细地参与并慎重思考时,他们才会运用这种分析系统"。他认为,艺术可以促使人们参与这个系统,比如当一个物体的含义不清楚时,他们必须弄清楚它的意义是什么,例如抽象艺术便是这种情况。

这与艺术家为科学家制作营销材料来推广他们的研究相去甚远。凯特坚信他作为一个艺术家的角色不仅仅是为了锦上添花。他解释道:"我不会粉饰科学,也不会用科学家们喜欢的方式来说明或传达它。我不是一个科学传播者。我不是为了让研究变得美丽。"相反,他的角色是为了弄清楚他们在做什么,弄清楚研究结果对社会的实际意义,并提出问题。"并不是所有的科学家都对此感到满意",凯特说。"它有时会引发一些可能被视为不利或有问题的争论,但这正是我们需要进一步探索它们的原因"。

(原文出自:King A. Bio-art:A fusion of biology and art booh raises awareness of and challenges science[J]. EMBO Reports,2019(20):e48563. DOI 10.15252/embr.201948563.)

为了艺术的科学

史蒂夫·纳迪斯

在波士顿周边的几个实验室里,基因和组织工程技术正以艺术的名义被使用。史蒂夫·纳迪斯(Steve Nadis)询问参与其中的艺术家和科学家,他们从这种高雅文化和细胞培养的融合中(图1)获得了什么。

游客们进入上个月在奥地利林茨举行的国际艺术节——"阿斯电子艺术节(Ars Electronica)"上搭建的帐篷,迎接他们的是一幅不同寻常的景象。展陈中,一个锁着的冰箱玻璃门后面,放着含有大肠杆菌的培养皿。但这些不是普通的大肠杆菌。他们的基因包含了艺术改造过的DNA元素。在一部名为《小维纳斯》(《Microvenus》)的作品中,DNA碱基组成了一个密码,正确破译后会呈现出女性生殖器的象征性图案。在另一个DNA编码的信息描述中写道:"我是生命之谜。了解我,就会了解你自己。"

这些艺术性的DNA分子是雕塑家乔·戴维斯(Joe Davis)的作品,在过去的十年

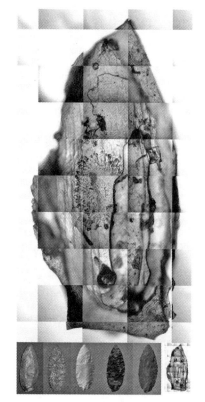

图1 高雅文化和细胞培养的融合

史蒂夫·纳迪斯(Steve Nadis),马萨诸塞州作家。
本文译者:凌齐贤,中国科学技术大学艺术与科学研究中心研究生。

里,他是麻省理工学院(Massachusetts Institute of Technology,MIT)结构生物学家亚历山大·里奇(Alexander Rich)实验室的一名客座研究员。戴维斯是少数几位在作品中使用细胞和分子生物学工具的艺术家之一,也是新兴的"新波士顿学派"生物艺术家的领袖。

近年来,科学与艺术之间的关系得到了广泛的探讨。但在这个领域中,大多数项目是艺术家受到科学理论或实践的启发,以传统媒介的方式进行的创作。与之相反,戴维斯直接将科学技术纳入了他的艺术创作。他说:"如果你并不理解一个事物,那么画出来的作品是不够好的。""艺术的本质是交流。你怎么能通过交流传达一些你根本不理解的东西呢?"

多年来,戴维斯设计了一系列有挑战的项目。1992年,为了找到一种与外星生命交流的新方式,戴维斯开始寻找可能具有足够适应性的细菌孢子,以便将他的DNA密码携带到太空中。他与斯特凡·沃尔费尔(Stefan Wölfl,之前里奇实验室的一位生物学家,现就职于德国耶拿的汉斯科诺尔研究所)和波士顿大学的迈克尔·希亚(Michael Shia)合作,从麻省理工学院的核反应堆中收集了冷却水样品。该团队希望找到能承受反应堆环境中极端辐射和温度的微生物。最终他们在反应堆冷却水中鉴定出了6种不同的细菌菌株。

另一个名为"新浪潮红宝石瀑布"的项目涉及一项在航天飞机上安装电子枪的计划,从而产生从地球上可见的人造北极光。1993年,戴维斯为一个名为"诺顿环"的项目赢得了另一个穿梭机名额,该项目以美国热门电视节目《蜜月客》(《The Honeymooners》)中虚构的下水道工人埃德·诺顿(Ed Norton)的名字命名。戴维斯声称地球外围环绕着多年来由航天器排出的尿液和粪便形成的圆环。他计划在太空船的货舱内安装"渔具",用来捕捞这些圆环中的微生物。但由于缺乏资金,戴维斯的所有太空项目仍在等待执行。

尽管如此,戴维斯还是成功获得了来自麻省理工学院、哈佛大学和波士顿大学等多个机构的数十名研究人员的兴趣和陆陆续续的帮助。麻省理工学院生物医学工程中心副主任张曙光(Shuguang Zhang)说:"乔之所以能够吸引这么多科学家,是因为他的想法很吸引人。""他并不局限于生物学的常规教条。他所有的想法都是跳出思维定式的。"

戴维斯新的发明之一——音频显微镜,也是这样由戴维斯富有创造力的头脑想出来的(图2)。激光被投射到一个传统显微镜载玻片上,载玻片上装有微生物。当它们四处移动时,它们会改变载玻片反射的光线。这些变

化被转换成声音,通过扬声器播放出来。同时,显微图像被投影到视频监视器上,这样观众就可以将微生物的运动与其特有的"声音"关联起来。使用频率分析仪,声音的频谱可以被确定并显示出来,例如,所有草履虫都具有相似的声学特征。

图2 艺术攻击:由奥隆·卡茨(Oron Catts)、伊奥纳特·祖尔(Ionat Zurr)和盖·本-阿里(Guy Ben-Ary)在矛头形状的水凝胶上培养的肌肉组织

从左上角沿顺时针方向分别是,乔·戴维斯,波士顿生物艺术运动之父;戴维斯生命之谜细菌中DNA密码的展示;正在实验室中工作的亚当·扎雷茨基,戴维斯招募的成员之一;卡茨和祖尔在水凝胶上培养的肌肉;戴维斯的音频显微镜,可以将微生物的运动转化为声音。

戴维斯说,一个细菌细胞在屏幕上飞奔的声音"听起来像一群水牛"。"这太令人兴奋了。每次我们接触到一种新的微生物,我们都是世界上第一个听到这些声音的人。总有一天我会把它们融入歌剧或交响乐中。"

一、为生活而设计

虽然戴维斯对工作的热情很有感染力,但与他交往的科学家们是否从这种交往中获得了切实的好处?就科学成功的传统衡量标准而言,这些好处很难量化。里奇(Rich)说:"我不知道他的工作对我们实验室的科学有什么样的溢出效应。""但乔拥有很多非常独特的想象力,有这样的人在身边确实很有趣。他为这个地方增添了更多的趣味。"

与戴维斯合作的生物学家发现，与一个思维偏离传统科学训练所鼓励的狭窄渠道的人交流想法会令人耳目一新。"乔承担的项目远远超出了大多数科学家的考虑范围。"波士顿大学医学院的新闻专题生物学家阿兰赫伯特（Alan Herbert）说，他与戴维斯一起在里奇的实验室工作了大约十年。"他拓展了可能性的边界。"

戴维斯思维方式可能会影响到他的合作伙伴。哈佛医学院生物学家达纳博伊德（Dana Boyd）表示，在与戴维斯合作了几个项目后，他开始以"最优雅的方式设计基因转移载体，就好像它们是手工艺品，而不再以通常最快、最便宜的方式进行"。

但也有一些诋毁者。里奇实验室的一位生物学家杨金（Yang Kim）认为戴维斯是一种"扰乱因素"，他占用的实验台空间在科学家手中会得到更好地利用。他还说："他表现得像是在游乐场。"另一位不愿透露姓名的麻省理工学院的生物学家觉得很奇怪，因为戴维斯的艺术作品"没有像这里博士后的科学成果那样受到同等程度的审核"。他表示很欣赏戴维斯的雕塑，这些作品在麻省理工学院和剑桥其他地方都有展出，而且他本人也很喜欢戴维斯。但在分子生物学这个竞争激烈的领域里，他无法证明给予艺术家宝贵的实验室空间是合理的。他说："如果每个实验室都有一个乔·戴维斯，大学可能会对管理成本大为不满。"

但里奇认为这种情况几乎不会发生。"并不是每个地方都有像乔·戴维斯这样的人。他是一种罕见的研究人员，不是普遍存在的现象。"尽管如此，戴维斯正在积极鼓励其他生物艺术家搬到波士顿。目前，他正在与艺术家凯蒂·伊根（Katie Egan）进行各种合作项目，包括音频显微镜，同时戴维斯试图扩大他的同事圈子。他们正筹划举办该领域的第一次会议，地点将会设在麻省理工学院。

但生物技术的资金稀少意味着招聘一直很困难。像里奇这样富有同情心的科学家可能会提供一个实验室位置来帮助他们，但他们无法提供经济援助。戴维斯承认自己身无分文，并哀叹艺术机构还没有接受新的生物表达形式。他说："目前的资助体系是为了支持过去的艺术方式而建立的。"

科学界普遍存在的态度也限制了生物艺术的发展。例如，戴维斯正试图为多伦多机器人公司 Telbotics 的首席技术官葛拉姆·史密斯（Graham Smith）找到一个实验室职位。史密斯和戴维斯计划设计由单个细胞控制的机器人。加拿大艺术委员会甚至承诺，如果戴维斯能让史密斯在波士顿实验室做研究，委员会将为他的作品提供资金。一位当地的生物学家最初对

聘请艺术家的想法很感兴趣,但最终还是拒绝了。"作为一名初级教员,这并不能帮助我获得资助或终身教职。"他说。"当我像亚历克斯·里奇(Alex Rich)一样站稳脚跟时,这或许是一种可能性。"

事实上,就目前而言,似乎只有像里奇这样资深的科学家,他曾因在核酸结构方面的工作于1995年被授予国家科学勋章,才能够忽视同事的态度,把艺术家带进他们的实验室。

尽管面临种种障碍,戴维斯还是成功地招募到了艺术家加入他的波士顿运动。另一位最近加入的成员是亚当·扎雷茨基(Adam Zaretsky)。1998年,作为芝加哥艺术学院的一名研究生,扎雷茨基第一次听到戴维斯在那里演讲时"大吃一惊"。在获得美术硕士学位后,他于去年来到麻省理工学院。戴维斯确认这位年轻的艺术家已经完全接受了生物艺术哲学的理念后,帮助他在麻省理工学院生物学家阿诺德·德曼(Arnold Demain)的实验室获得了一个职位。德曼曾梦想自己成为一名艺术家,他说:"也许亚当之所以来这里,是因为我在年轻时也是一个失意的艺术家。"

二、健全的科学?

扎雷茨基(Zaretsky)获得了一份为期2年的无薪任命,德曼称该项目"太疯狂了,任何博士后都不敢承担"。这个想法是戴维斯音频显微镜的一个分支,目的是观察声音或音乐是否会影响大肠杆菌菌株的行为,该菌株被设计用于生产抗生素微毒素B_{17}。德曼说:"如果我们能刺激或抑制抗生素的生产,那将是非常棒的。"他承认,这个项目是一个令人难以置信的长期项目,许多科学家认为这是一项无聊的努力。

运用科学方法对扎雷茨基来说并不容易。他说:"最难的部分是学会一丝不苟,而作为一名艺术家,你应该恰恰相反。"在一个实验中,扎雷茨基连续两天向他的细菌受试者播放恩格尔伯特·亨佩尔丁克(Engelbert Humperdinck)的音乐。他认为自己或许在细胞中观察到了反应,但实验细节未被披露,目前还有待验证。如果扎雷茨基能够复制这些结果,他开玩笑地称之为"亨佩尔丁克效应",德曼将让他的一名博士后尝试复制这些结果。"我们不得不担心人为因素导致的假象。"德曼说。"像这种实验,除非你确信自己是对的,否则你不会发表任何文章。"

三、成长型产业

在查尔斯河对岸,戴维斯波士顿学院另外两名成员正在马萨诸塞州总医院的组织工程实验室担任研究员,他们将在那里度过一年的时间。瓦坎

蒂（Vacanti）的实验室以在聚合物支架上培养软骨和肌肉等组织为移植手术创造移植物而闻名。但奥隆卡茨（Oron Catts）和艾特智茹（Ionat Zurr）之前在珀斯西澳大利亚大学工作，他们使用组织工程技术创作了能够生长的活体雕塑。卡茨和智茹和他们在珀斯的同事盖伊·本·艾瑞（Guy-Ben Ary）一起参加了阿斯电子艺术节，并在戴维斯的展览旁边展示了他们的作品。

据瓦坎蒂所知，卡茨和智茹是医院189年历史上第一批驻地艺术家。瓦坎蒂实验室的研究员鲍里斯·纳塞里（Boris Nasseri）说："我认为他们的角色有一部分是试图消除科学界和艺术家所代表的世界之间的障碍。"瓦坎蒂补充道："当我告诉我的同事我们有艺术家在这里工作时，他们先是持怀疑态度，然后是好奇，最后是热情。"但是，和里奇一样，瓦坎蒂对这种合作充满信心，因为他知道自己的实验室已经被公认为是该领域在全球范围内的领先者。因此，他不必担心同事们的怀疑是否会损害他的职业前景。

瓦坎蒂很欣赏卡茨和智茹工作的不可预测性，希望他们的出现能为他的实验室增添"一个新的维度"。他说："在进行定量研究时，我们往往会忽略掉那些美丽的细节，而他们可以将这些细节呈现出来。"

卡茨对此表示赞同，但他认为，从艺术家的角度来看，与顶尖科学家建立联系有一个更根本的动机。他说，"艺术家需要评论他们周围的世界。"这个世界，他补充道，应该包括科学技术，尤其是生物研究，它们正在成为21世纪社会发展的关键驱动力。他说："我们不能永远继续画风景，就好像什么都没有改变一样。"

（原文出自：Nadis S. Science for art's sake[J]. Nature, 2000, 407: 668-670.）

灾害与气候变化艺术马拉松:在危机信息学下策划艺术与科学的合作

罗伯特·索登　佩里恩·哈梅尔　大卫·拉勒曼　詹姆斯·皮尔斯

信息系统越来越多地塑造了我们对诸如灾害和气候变化等危机的认识。虽然这些工具提高了我们理解、准备和缓解这些挑战的能力,但也提出了一些关键的问题,即信息系统的设计如何塑造了公众对这些问题的想象,并限定了潜在的解决方案。人机交互(HCI)领域先前已经有一些工作指出,艺术/科学合作是有助于探索这些问题的一种方法。为了发挥这种潜力,我们的团队设计并促成了为期两天的"艺术马拉松",这个活动将艺术家和科学家聚集在一起,依据灾害和气候数据进行了新艺术作品的创作。通过对艺术马拉松及其成果的反思,我们得出了两组结论。首先,我们通过艺术作品阐明了拓展危机信息学研究和设计的机遇。其次,我们为那些寻求成功举办艺术/科学合作或类似跨学科活动的人机交互研究人员提供了建议。

一、前言

在 2017 年 4 月的两天时间里,我们的研究团队聚集了大约 30 个人,来到旧金山市中心的一个小型社区中心,一起研究艺术项目,共同参与到开展有关旧金山湾区气候变化和灾害问题的艺术项目讨论中。这个多样化的群体由学者、专业人士和在职艺术家组成的一个多元群体,他们聚到一起并共同参加了"艺术马拉松",这是一个为期两天的实验性和产出导向的密集式研讨会。在首日的大部分时间里,我们带领参与者进行了各种团队建设和头脑风暴的练习,并向他们介绍了他们能够在他们的工作作品中使用运用

罗伯特罗伯特·索登(Robert Soden),美国哥伦比亚大学助理教授。
佩里恩·哈梅尔(Perrine Hamel),新加坡南洋理工大学助理教授。
大卫·拉勒曼(David Lallemant),新加坡南洋理工大学助理教授。
詹姆斯·皮尔斯(James Pierce),美国加州大学伯克利分校教授。
本文译者:黄剑良,中国科学技术大学艺术与科学研究中心研究生。

到的数据，随后他们以团队形式分组开展工作，构思推进并开始将他们的想法落地。到第二天结束时，每个团队都设计出了一个独特的项目，这些项目以各种形式呈现出了艺术与灾难或气候科学的交汇交叉之处。其中有些项目是经过精心打磨过的艺术作品或设计方案，而其他项目却仍然是正在进行中的作品或者处于不同发展阶段的概念。整个周末期间创作出来的艺术作品，为那些通常针对灾害和气候风险管理才会创建和使用的信息系统，提供了有趣的、可替代性的视角，并为未来的危机信息学的研究和设计创造了新的可能。

地图、模型和统计资料是专家和公众了解灾难和气候变化等危机的宝贵工具。这些工具所提供的理解，反过来又塑造和限制了政府、人道主义机构和公众可以想象和实施的解决方案类型。因此，对于赋予危机信息学系统特定形式的设计决策，包括数据标准、可视化实践和其他工具，应当进行必要的质询。[73]我们在艺术马拉松中所用到的信息系统是灾害和气候风险模型，传达了诸如地震、飓风或海平面上升等威胁对人口和建筑环境的潜在影响。当这些模型被用于保险、城市规划和应急管理时，通常是以灾难影响的货币价值来体现风险水平。这些工具中考虑或未考虑的因素都可能会关系到生命安全问题，并表达了明确或不明确的偏好和偏见，即要保护哪些人和地方免受哪些潜在伤害以及如何加以保护。这些工具为我们理解周遭的世界提供了强有力但不完整的支持。

在面对这些问题时，与灾害和气候变化相关的艺术作品可以呈现出与风险模型不同的视角。艺术家伊芙·穆舍（Eve Mosher）的著名项目《高水位线》[57]根据美国几个沿海地区的海平面上升情况的预测数据，在每个城市的人行道和路面上用粉笔画出了预计会被淹没的区域。这些公共艺术作品将数据所描述的情况直接呈现在当地环境中，并有效地指出哪些社区会受到影响以及面临的风险，试图以此激发行动主义。位于旧金山的《气候音乐项目》[15]利用气候数据，例如大气层中二氧化碳浓度和平均温度，来调整演出过程中原创音乐作品的音量、节奏和音高。他们的现场表演使用了弦乐器、鼓和键盘，并在音乐家后方的大荧幕上投放了原创视频，通过一条时间线引领观众从农业社会之前的人类历史环境，穿越到由联合国政府间气候变化专门委员会（IPCC）所预测的几个未来可能出现的气候环境。随着温度的上升和气候变化的影响，起初舒缓和谐的旋律变得不协调和混乱，借此来突出问题的紧迫性和应对的必要性。《高水位线》和《气候音乐项目》都重新构建了有关灾害或气候变化的专业知识和数据，旨在促使观众对这些现

象产生不同的思考。

艺术家和科学家之间的合作已经作为一种方法被提出,它有助于揭示当代专业知识中隐藏的假设,以引人入胜或新颖的方式传达复杂的想法,并提出可供探索的新问题或框架。[8,20,31,40]我们的团队由一群具备计算机科学、工程学、城市规划和自然资源管理等专业背景的跨学科灾害专家共同组成。我们试图通过设计和推动这场艺术马拉松,更多地了解这种合作的潜力,并探讨它如何影响危机信息学系统的设计。具体而言,这项工作提出了以下问题:

（1）在活动过程中所创造的艺术作品是如何改变、挑战或影响我们对于灾难和气候的技术性（科学和工程上的）理解的？

（2）我们从这个实验中学到了哪些与危机信息学和人机交互（HCI）领域进行艺术/科学合作有关的经验教训？

本文首先回顾了危机信息学和人机交互方面的相关工作。之后我们描述了艺术马拉松的组织和设计,以及我们的研究团队对其进行研究的方法。我们将艺术马拉松的成果和我们的研究结果以两种方式进行呈现。首先,我们将讨论由艺术家和科学家组成的跨学科团队所制作的艺术作品。其次,我们从参与者的访谈中提取片段来凸显他们在活动体验中的关键特征。在讨论和影响部分,我们反思了在活动中所创造出的作品是如何为设计师开发新型危机信息系统提供机遇的,并探讨了艺术马拉松在人机交互如何支持未来的艺术/科学合作方面的启示。

二、相关工作

（一）危机信息学与数据化的后果

危机信息学是一个与人机交互相关的研究领域,主要探讨信息和通信技术在危机和灾难问题空间中的作用。[62,73]虽然危机信息学因早期研究危急时刻对社交媒体的使用而备受认可[61,75,79],但危机信息学研究者也会研究不同的主题,例如911系统的设计[76],记者在传播灾害信息中的作用[17],以及在战争期间实现平民通信的技术[68]。在本文中,我们的工作涉及的信息产品被称为风险模型,多用于灾害和气候变化的缓解和应对。从业人员使用测绘和统计软件来建模,这些软件汇集了关于自然灾害、建筑环境和人口的信息,借此量化这些事件对社会的潜在影响。风险模型旨在为众多社会决策提供信息,其中包括设定保险费率、建筑规范、长期规划、基础设施选址和设计、减灾和应急响应计划。在旧金山湾区,有许多这样的模型[2,60]已

经被用于涉及地震、海平面上升和其他危害的研究。

人机交互和相关领域的研究,包括科技研究(STS)和批判性数据研究,已经对数据和算法带来的社会与政治影响进行了探讨,这些数据和算法塑造了公众对这些议题理解。这些议题涉及的范围很广,但为了这项研究,我们可以确定三个广泛关注的领域。首先,这项研究指出,信息系统通过塑造我们对复杂议题的理解,有助于阐明争论的始末概况,包括有何利害关系,谁可能受到影响,以及潜在应对的地带。[43,55]其次,作为第一个议题的结果,这些议题经常以去政治化的方式被呈现。[10,21,22]也就是说,专家那些所谓中立的干预措施,其实已限制了公众对影响他们生活的重要决定的发言权和参与权。[24,44]最后,研究表明,尽管这些系统被认为是中立的,但它们不可避免地带有偏见,这会加剧或强化现有的不平等。[10,16,70]在灾害和气候变化领域,这些议题都会带来严重的后果,决定着谁会面临危险,谁会在灾害中得到援助。[46,73]

研究表明,对于理解用于危机管理的信息系统所产生的影响,并对其造成的社会影响进行干预,总的来说有两类方法。首先,我们可以评估这些工具的技术层面——我们可以审查那些用来框定环境现象的数据标准[72],询问哪些数据被收集了,哪些没有被收集[28,16,70],并分析用于处理这些数据的工具和算法的设计形式[10],或者研究将危机信息传达给受众的技术路径[32]。其次,我们也可以关注围绕这些系统的社会生活,并考虑一些策略,诸如参与式的数据收集或建模方法[81],提高目标受众所谓的"数据素养"[64],或干预决策过程,将这些工具所产生的证据与其他因素进行比较[83]。在这项工作中,我们探索了艺术与科学的合作为改变危机信息学系统设计和实施方式提供广泛机会的潜力。为了做到这一点,我们采用了一种理解社会和技术是相互关联且共同构成的社会技术方法。

(二)艺术/科学与人机交互

艺术/科学合作在灾害和气候风险管理领域越来越受到关注。[11,31]在其中一种方法中,"后常态"科学[67]及二型社会[59]的倡导者,或者那些将气候变化和灾害视为邪恶问题的人[36],强调了这些问题特有的高度不确定性以及多个动态高风险压力因素之间的相互关联性。在此,艺术被用来对科学进行改善,它提供了一种新奇或引人入胜的方式来向公众传达复杂的想法。尤其是它通过处理危机中的情感元素来实现这一点,而这些情感因素在专家制作的地图、统计数据和图表中很少被明确地提及。[73]在其他方法中,艺

术提供了一种对此类挑战换位思考的方式,如提出新的问题或引发更深入的思考,而不只是解决技术性问题。[13]还有一些研究所关注的则是围绕艺术/科学合作的社会实践,以及这些实践发生的特定情境背景。[8,38]

可持续的人机交互是一个与危机信息学有着共同关注点的研究领域,艺术/科学合作在该领域已经受到了相当大的关注。我们从这些文献中提取了三个主题来实施本项研究。首先,我们避免将艺术的作用局限于以引人入胜的方式传播科学知识。相反,受一些可持续人机交互和艺术研究的启发[13,39],我们试图"围绕技术设计和使用提出问题,而不仅仅是提供技术的解决方案"[13]。因此,艺术对用于理解危机的信息技术进行批判的能力,与其传达研究结果的能力同样重要。其次,我们关注的是艺术合作的结果如何激发新型危机信息学系统的设计。尽管根据雅各布等人的研究[39],我们预计在艺术马拉松期间创造的作品本身就很有趣,但我们还想利用它们来激发气候和风险建模的不同方法。最后,通过关注艺术/科学合作的实践[31,41],我们希望通过艺术马拉松的经验去学习如何在未来策划这种类型的合作。

作为艺术马拉松的组织者,我们将艺术和科学的交集视为一个设计问题。我们参考了之前关于黑客马拉松和参与式设计研讨会的研究,计划了一个为期2天的活动,艺术家和科学家组成小型团队一起工作,共同研究艺术如何帮助我们以不同的方式思考风险信息。先前有关人机交互方面的工作已表明,类似这样的研讨会可以作为边界对象,将来自不同社会背景的人带入有意义的合作中。[63]福克斯等人认为,这样的事件可以看作基础框架性的翻转,或者作为物质-半物质的突破性实验,可以颠覆理解社会和政治问题的主导模式。[27]在这里,研讨会本身就是一种"创新方法"[52,66],一种能够创造关于社会性如何产生复杂知识并提出变革机遇的研究模式。因此,越来越多的文献开始重新审视这些事件在人机交互研究和实践中的作用,并仔细研究其中的设计细节,而本文也为此贡献了一份力量。[3,27,37,63,66]

三、研究地点与方法

(一)湾区气候变化和灾害场景

旧金山湾区作为艺术和科学交叉研究的富集场所,围绕着灾害和气候变化等问题有许多相关研究。该地区面临诸多灾害危险,包括众所周知的地震威胁,以及野火、海平面上升、洪水和泥石流。这里有若干所一流的大学,拥有研究这些问题的顶尖专家,地方政府的工作人员也对该地区有着丰

富的工作经验,此外还有一些建筑和设计公司,以及关心此类问题的非营利组织。该地区还拥有朝气蓬勃的文化生活,许多艺术家在这里创作出了世界级的作品,主题涉及社会和环境等问题。但规划并解决湾区社区受气候和灾害影响的努力面临着许多挑战,其中包括不断加剧的不平等与美国最严重的住房危机,种族歧视的历史,以及 100 多个城市和地区政府机构松散的管辖边界。[51]

艺术马拉松是在旧金山市中心一个叫 Epicenter 的活动空间举办的,这里是市政府用于举办研讨会和培训,对公众进行地震安全教育的场所。墙上挂着地震中损毁建筑的图片和建筑改建计划,地图上标注出了当地的地震断层,角落里还放置有小型测试设备,所有这些共同创造了环境,用来强化灾害风险的主题,同时也展陈了专家们平常用于构建我们对灾害理解的证据(例如照片、技术计划、地图和工程研究)。除此之外,活动现场只有两天中各种活动所需的可移动桌椅以及一台用于影音展示的投影机。同时,我们还准备了一批基本的艺术用品,供参与者随时使用,其中包括草纸、颜料、黏土、石膏、布料、LED 灯、各种胶水和当地旧货回收店买来的杂项材料。

(二)参与者

我们借助大学和艺术科学专业机构的电子邮件名单以及社交媒体平台对这次的艺术马拉松进行了宣传。在网站和宣传册上,我们将本次活动描述为"艺术与科学之间的有趣合作,以此探索该地区未来的新愿景"。这些宣传材料强调了该活动的合作和实验性质,并将其作为参会的理由。虽然重点是过程和探索而非成品,但宣传中也有声明,在这周末期间创造出的作品将在该地区的各个场所进行展出。最后,有 70 多人响应呼吁报名参加。我们根据他们在提交的短文中所描述的动机、各自领域中的经验以及之前在艺术/科学合作领域的工作,挑选了 24 名参与者(图 1)。参加者中,大约一半是在职艺术家,另一半是科学和工程领域的科学家或学生。尽管许多人在艺术和科学这两个领域都有工作经验,我们还是大体上将参与者分为"艺术家"和"科学家",毕竟每个人的专业细分领域、工作职能和经验水平都千差万别。

(三)事件结构

艺术马拉松活动在周六上午 9 点正式开始,首先是活动介绍和简短的欢迎仪式,并对周末的目标和议程进行了概述(图 2)。接下来,参与者听取了三位嘉宾的简短演讲。这些演讲嘉宾分别是一位在湾区有丰富经验的城

市规划专家,一位从事气候变化和清洁能源工作的企业家和投资者,以及一位曾经策划过与灾难和气候适应力相关主题展览的艺术策展人。三场讲座结束后,预留了时间供大家提问和进行一般性的讨论。这些活动的目的是营造氛围并凸显活动的跨学科性质。最后,组织者向所有参与者介绍了他们收集的有关该地区气候和灾害风险的一些地理空间或统计数据,这些资源在接下来的研讨会中都可供使用。

图 1　周末时参与者以小组为单位围桌而坐

图 2　为艺术马拉松项目提案的同行反馈会议做准备

在开幕式之后,我们将与会者分成 7 个小组,每组 3 到 4 个人。小组成员的选择基本上是随机的,只有一个约束条件,即根据各自描述,每个小组都必须含有艺术家和科学家的成员。接下来的会议由一系列的活动组成,旨在提高团队凝聚力,并在不同的学科观点之间创建联结。团队被带着进行一系列练习,其中包括 5 分钟的"教学演讲"。在此环节中,每位成员都可以通过向团队其他成员讲授自己领域的一些知识来展示自己的专业性。另一项练习则是让每个参与者描述一件从家里带来的物品(这些物品可以是厚厚的工程教科书到其他艺术品,不一而足),以此向团队传达他们的背景和他们希望从活动中收获到的东西。第三项活动旨在通过协作绘图和泥塑,建立同理心和团队合作精神。

下午,各小组开始着手他们的项目工作,在这个阶段,我们有意提供了开放式的指导,参与者得到的唯一提示是共同合作开发项目,并在其中以创造性的方式融入气候和灾害风险的信息。我们首先仿照设计思维研讨会中的快速迭代做法,进行了几次头脑风暴的练习。这些练习旨在鼓励团队广泛地思考可能的媒介、危害(如海平面上升或野火)以及他们可能纳入项目的主题,而不是过早地专注于某个单一的想法。为的是帮助参与者摆脱对灾难和气候先入为主的理解,并将他们的背景和观点以新颖、共同构建的方式结合起来。随后,我们给予各小组时间,让他们在头脑风暴阶段所形成的项目想法中选择几个,并一同进行深度挖掘。第一天结束时,每个小组向整个与会团队展示这些概念,以获得反馈并进一步讨论。第二天基本上没有安排,各小组有足够的自由,可以尽可能深入地完善他们在第一天形成的某一个概念。在活动结束时,整个团队再次聚集在一起,每个小组分别展示他们的项目并反思此次经历。艺术马拉松期间创造出的作品最后在旧金山的一个艺术画廊和斯坦福大学校园内展出(图 3),同时还举办了开幕活动,许多研讨会中的参与者都来参加了活动。

(四)研究方法

除了第一作者对活动的观察,我们还使用了几种方法来评估艺术马拉松的结果,借此实现我们支持艺术家和科学家在气候及减少灾害风险领域上合作的目标。首先,我们要求参与者在第二天下午填写纸质调查问卷,用以评估活动是否达到了他们的预期,活动的哪些部分效果比较好,哪些部分效果不好,以及他们认为参与完活动后从中获得了什么。其次,我们在第二天的艺术马拉松活动结束后,举行了一次小组讨论,以收集他们对此次经历

的即时反映。最后,本文第一作者在艺术马拉松结束后的6到8周内,对14名参与者进行了深入的一对一访谈。访谈平均时长为45分钟,允许参与者深入讨论他们参加活动的体验、他们与团队的合作,以及艺术马拉松如何改变了他们对灾难和气候变化问题的看法。

图3 展览在旧金山的艺术画廊开幕

我们将这些结果分成两个部分来介绍。首先,我们简要描述了七个团队的所有项目,以此理解艺术马拉松成果,并将活动产出的艺术作品与标准的灾害或气候风险模型进行了对比。在某些情况下,这些描述还附带了照片并引用项目组成员发言作为补充。其次,我们根据访谈和调查数据,描述了参与者对艺术马拉松的体验及对活动的反思。第一作者对收集到的定性数据进行了开放的迭代式编码过程,由此形成了四个主题备忘录,涉及动机、学习、角色和输出。这些备忘录为第二部分的结果奠定了基础。更多关于研究工具、艺术马拉松日程安排和其他的信息都可以在补充材料中找到。

四、结果

(一)活动中制作的作品

艺术马拉松中的团队对灾害和气候变化所产生的理解,与专家们用来定义和传播有关灾害的正式知识的技术截然不同,这一点也不令人意外。通过这些差异,他们挑战了有关灾害和气候风险模型中那些先入为主的观

念,并提出了该领域可以继续探讨的替代方法。我们将在下文对所有的项目进行简要地描述。

1.《讽刺性广告海报》

该团队创作了一对具有讽刺意味的广告(图4),展示了未来海平面上升后的世界,用他们的话来说,"气候变化的影响也可以像其他东西一样被商品化,无论是对更结实交通工具的需求,还是探索被淹没城市的乐趣"。这个作品的目的是利用地标性区域海平面上升的预测,用讽刺和幽默的方式来激发公众的行动。第一幅海报是为一款能够在水下行驶的新型悍马全地形越野车所做的广告。海报中以军事风格的字体展示了广告的标题:"为气候变化做好准备"。广告中,一辆悍马半淹没在旧金山海湾的中央,角落里的地图展示了湾区未来在海平面上升后可能被淹没的土地范围。第二幅海报是科尼岛的旅游海报,作品所描述的是未来科尼岛完全被水淹没,必须带着潜水装备才能前往参观。海报借用科尼岛的年度活动,告诉观众"伟大的美人鱼游行仍在继续",并劝告他们带着孩子和潜水设备来体验标志性的景点,如内森著名的热狗店、木板路和德诺的摩天轮,在团队所设定的海平面上升的情境中,所有这些地方都已淹没在水下了。

图4 讽刺性广告海报

2.《风向标树》

《风向标树》是一个大型雕塑的提案,该作品以一棵红杉的横截面为特

色,在作品所呈现的场景中,这棵树从 1417 年活到了 2117 年。这棵 700 岁的树将会在未来的一个世纪里"死去",通过它的年轮宽度和形状讲述人类与环境的纠葛。沿着年轮放置的大头钉则标志着特定的事件和时间段。艺术家声称目前会将这棵树置放到东湾的一个州立公园里,靠近加州北部的两条主要断层线。作为一个风向标,这棵树记录了该地区"气候变化和地震"的历史,"其年轮更是记录了加州近期历史中人类与环境之间关系的变化。随着越来越多的人迁移到加州,大气中的碳含量也随之增加,这既是由于区域性事件,如 19 世纪的金矿开采,也是由于全球性事件,如工业化"所导致的。通过年轮和形状的记录,这棵树显示了未来碳排放的升级,直到 2117 年它因海平面上升而被海水淹没才死去。

3.《气候变化中的海岸复原力》

这个项目专注于在制定有关海岸复原力的决策时如何权衡取舍,并试图开发一款游戏,让参与者以一种触觉的方式思考这些问题。游戏的设计围绕着一个悬挂式的移动装置,这个装置有很多层,每一层都代表着某些决策和权衡,比如在该地区开发新的住房和为了生物多样性而保护土地之间潜在的紧张关系。为了"赢得"游戏,玩家需在每个区域进行投资,同时在每个层次上实现平衡。随着游戏的进行,像洪水、经济衰退或政治冲突等"冲击"可能会影响游戏并破坏平衡。

4.《气候变化之光》

《气候变化之光》是一个音像项目,在围绕气候变化的讨论中提出了声音的问题。在一个反思性的行动中,该团队对艺术马拉松的其他参与者进行了简短的采访,请他们谈谈自己的背景、工作以及与气候变化的关系,并在世界地图上用图钉标记出他们来自哪里或曾经工作过的地方。采访的部分内容被编入一个复调音轨,时而粗犷,时而优美。这条音轨与世界地图的视觉效果相结合,随着不同扬声器的声音而点亮不同的区域,最后所有的灯都同时点亮,结束音频播放。该作品需要观众仔细思考谁的声音是重要的,谁的观点在围绕气候变化和潜在解决方案的讨论中得到体现,并鼓励我们抵制将不同的观点归结为对这个问题的简单化叙述。

5.《过程反思》

有一个团队选择将焦点放在他们在艺术马拉松期间的创作过程上,并分享了他们的设计笔记本、草图、绘画和手写文本,其中包含了对风险和恢复能力的个人思考,同时还包括了参与者在生活中亲身经历的灾难。当这

些资料放在一起被观看时,它们讲述了一个集体记忆的故事。该团队写道:"进一步的策划可以研究地方/物体如何成为活的记录,譬如,当走在街上或拿着一个破碎的杯子时,治愈特性是如何不由自主地浮现出来的。集体记忆可以使社区联系更紧密,而且应对/预防灾害的能力也更强。"该项目表明,艺术可以展现出这些故事中的个人和情感特质,并强调了传记和个人经验在塑造灾害数据的创建和解释方面的重要性。

6.《淹没:涌现》

这个团队在一定程度上受到了玛雅·林(Maya Lin)的越南战争纪念馆的启发,他们制作了几个实体模型和一个用黏土夯筑的迷宫模型,其内部的墙壁由蓝色塑料水瓶构成(图5)。沿着下坡路进入迷宫象征着海平面不断上升,而塑料垃圾材料则指明了人类应当承担的责任。随着参观者进一步深入迷宫,墙壁在他们头顶弯成拱形,给人一种既美妙又幽闭的体验。在迷宫的尽头,他们重新回到阳光下,在那里他们可以探索迷宫顶上覆盖着草坪的小公园。在这里,他们可以在长椅上休息,思考他们的经历,或阅读各种指示牌上所提供的有关可持续发展实践和适应气候变化的信息。

图5 《淹没:涌现的视觉效果图》

7.《隐形的对话》

这部作品让三人小组的成员相互对话,并用更传统的技术记录威胁,以"更好地了解我们自己,即我们天生的性格如何对不同的压力和情境作出反应,如此一来,当灾难来临时,(希望)我们可以更从容地应对它们"。该作品由地震仪、人体记录仪和设计记录仪这三部分组成。装置将一个现有的地震测量工具地震仪,和两种设想中的技术放在一起展出,这两种技术可以测量我们对周围世界的影响,以及欲望如何吸引我们穿过这个世界,从而帮助我们判断哪种类型的欲望是最具吸引力的。用该团队的话来说就是,这个作品"探讨了我们作为个体创造和控制自己欲望参数的能动性,与不断变化的气候所带来不可预测的力量之间的张力,这些力量激发和影响着我们的欲望。"

(二)参与者的反应

围绕着访谈数据中的四个主题,我们整理了与参与者活动反应有关的几个发现。首先,我们试图了解参与者将周末时间用来参与活动的动机。其次,我们询问了他们与团队成员合作的经历,以及在这个周末学到了什么。再次,团队是如何分工的,不同背景的个体分别扮演了什么角色?最后,参与者对活动产出的作品,即他们制作的艺术作品有什么反思?

1. 动机

大多数参与者告诉我们,他们参加艺术马拉松的动机,是借此拓宽社交关系网,并通过与来自不同背景的人就灾害和气候变化的主题进行合作来拓展思维。在闭幕调查中,他们对自己在这方面的经历表示满意,而且大多数参与者表示他们将来会再次参加艺术马拉松或类似的活动。该活动的新颖性也吸引了参与者。在此之前,所有的参与者至少都有过关于灾害或气候变化的工作经历,能有机会探索处理这些问题的新方法也是该活动的卖点之一。部分受访者对创建自己的艺术/科学合作十分感兴趣,因而参加这个活动是为了学习组织者是如何应对这一挑战的。

参加活动的科学家和许多艺术家之间的一个明显的差别便是,参加活动与其职业生活和生计之间的关系。大部分接受采访的工程师和科学家,似乎只把艺术马拉松当作一次有意思的机会,然而许多艺术家还有很多实际的考虑。用一位受访者的话说:

(许多)艺术家都在为支付商店租金、材料费和时间费而挣扎。我们中的很多人都没有从事一份朝九晚五的工作,我也没有从别人那里得到一份

周结的薪水,然后只是在周末的艺术马拉松上瞎倒腾。如果我把一周的时间花在这上面,那么它就会耽误到客户委托我做的家具业务或其他工作。

此外,其他艺术家强调,能够将参与活动和画廊展览的经历添加到他们的简历中,这有助于确保未来的工作机会。在回应关于如何改进未来艺术马拉松的问题时,一些人还建议为他们时间和物料提供资助,使他们有机会在艺术马拉松结束后继续开发他们的项目。虽然每个人的情况各不相同,但许多情况下,艺术家和科学家在参与活动与其职业联系起来的方式上存在差异。

2. 经验和学习

如上文所述,参与者称其经历总体上是积极的,并称有许多不同的因素决定着他们能够从艺术马拉松中获得什么。其中几位科学家则称,参加这次活动有助于他们以不同的方式去思考自己的研究,并接触了能够解决他们工作问题的其他替代方法。其中一位科学家告诉我们:

当听到我们团队中其他成员是如何处理这些问题时,我觉得这实在是太有趣了……他们的问题和见解,让我对工程师研究灾难的方式和其他可能的选择有了更多的思考。

这位工程师还表示,这次活动让她再次肯定了她选择在地震风险管理领域工作的决定。另一位工程师提到这项工作非常富有挑战性,她因而被激励着去反思自身作为技术专家,在这样一个充满挑战和困难的领域里所充当的角色。一些艺术家对从合作者那里了解到灾害风险和抗灾能力有关的新概念或想法,表示十分感激。另外一些或许不足为奇,许多参与者指出活动时间短、节奏快,以及为了画廊展览制作东西而产生的压力,确实限制了他们在团队合作期间对问题深入研究的能力。最后,每个团队内部产生的化学反应存在明显的差异。一些小组因合作极其成功而脱颖而出,而另一些小组则在推进共同愿景或有效分配项目工作上遇到了困难。

3. 角色

参与者在每个团队中扮演的角色差异显著,远不止组织者在活动设计中所设定的艺术家或科学家这两种简单的角色分类。首先,许多参与者在他们自己的生活和职业中,已经超出了这种角色划分。一些艺术家对于环境问题有过学习或工作经验,其他一些科学家在不同程度上也有着自己的艺术实践。一些参与者还谈到了年龄和性别对团队互动方式的影响。在团队中,如果有一个成员,不一定是艺术家,在制作作品的工具方面有着丰富

的经验,譬如 Adobe Illustrator 或 CAD 建模软件,那么这个人就会承担大部分的制作工作,而其他人则协助其进行背景研究、完善想法或提供其他类型的支持。一位有经验的艺术家表示,他发现自己充当了一个活跃分子或挑头者的角色,去鼓励团队对数据和作品信息进行更多的批判性思考,而并没有过多地参与材料本身或最终的作品制作。最后,有两个团队的成员称,团队中如果有人具有丰富的教学背景,那么这个人最终会发展为其他团队成员的导师和小组的主持人。这些角色在活动策划中是没有考虑到的,而艺术马拉松期间出现的角色多样性为艺术/科学合作的设计提供了一个复杂性指标。

4. 产出

艺术马拉松既定的目标,就是将艺术家和科学家聚集到一起,去开发一些联合的艺术项目。在活动的设计中,将艺术作为活动设计的主要产出有很多问题,例如对许多团队来说,交付最终作品的压力都集中在艺术家身上。虽然组织者以多种方式强调活动的重点是过程和合作,而非产品,展览作品可以包括从过程作品到提案,再到精心打磨过的作品,但是许多参与者回应说,对期望感到不确定,或者对在艺术马拉松的时间限制下,去完成一件符合展览品质的作品倍感压力。尽管如此,还是有许多受访者表示对他们的工作成果感到满意,有些人甚至对他们能够在短时间内完成一个引人注目或有趣的项目感到惊讶。还有一位艺术家,由于过去经常独自工作,能留出更多的时间来展开想法,所以一开始对旨在构思的设计思考练习表示出了怀疑。然而在第二天结束的时候,当团队完成了工作后,他们已经得出了一个有趣的想法并制作出不错的项目,可以在展览中展出。在后续的采访中,他们评论:"看来你们的流程还是有效的。"

五、讨论与影响

基于对艺术马拉松的研究,我们提出了两组见解和建议。首先,我们讨论了艺术马拉松期间创作的作品为危机信息学模型和工具的设计提供的机遇。其次,我们为未来艺术/科学合作的策划提供了指导。

(一) 危机信息学的机遇

过去在人机交互领域的研究,主要着眼于艺术在传达数据方面的作用,例如如何面向新的受众,或者如何以新颖或更引人注目的方式进行传播[39]。在此,我们考量了活动期间所创作的艺术作品,是如何为危机信息学提供替代设计机会的。虽然这些发现主要聚焦在灾害和气候信息系统,但我们相

信经过一些转化工作,它们也能够应用于可持续的人机交互及其他领域。回顾艺术马拉松的成果,我们发现在这一周里创造出的作品,与灾害和气候风险专家所习惯的定量模型有着明显的不同。与目前流行的风险模型[12]相比,艺术指出了当前实践中的缺失或偏见,或提出了从危机数据中提取意义的新方法,从而以多种方式拓宽了"信息化"灾难的边界[73]。在本节中,我们将从艺术马拉松期间创作的艺术作品提取出四个主题,为危机信息学系统的设计者创造拓展或改变他们工作的机遇。

1. 关于灾害和气候变化的非人类视角

一些作品提出了关于灾难和气候变化的非人类视角问题。《风向标树》通过一棵700多岁的红杉树的生平传记,讲述了人类定居、灾难和气候变化的故事。《气候变化中的海岸复原力》提出了生物多样性是湾区规划者在应对气候变化影响时必须考虑的因素之一。最近在人机交互方面的研究,对设计实践中的人类中心主义提出了质疑。[13,26,47,49,53]对危机信息学而言,这些反思可能指出了需要在风险建模技术中更多地纳入非人类因素,而目前这些技术主要聚焦在人类生活和基础设施上。例如,环境和生态经济学的研究试图将生物多样性和其他"非市场"资产或服务的价值纳入传统的成本效益分析中。[18]然而,由于缺乏数据、监管要求或公认的建模方法,这项研究尚未获得广泛采纳。[18,19,30,74]此外,正如《风向标树》所展示的,纳入非人类的可能还需要更仔细地关注危机信息系统设计的时间性,以及其中的偏见和影响[58]。

2. 机构、纠葛和权衡利弊

《气候变化中的海岸复原力》将规划、减轻和应对危机描述为一种微妙的平衡行为,但人类在其中确实具有一定的能动性。《隐性的对话》认为,我们与灾难数据的关系,跟我们的欲望、履历以及用来理解危机的工具所具有的物质性都紧密相连。因此,这些作品凸显了社会、政治甚至个人的过程,而这些过程支撑着危机的产生和潜在的缓解。这些关于纠缠、平衡和权衡的问题,使灾害风险数据变得异常复杂,而这些数据通常只是以单一的统计数字或概率的形式被呈现。设计师和研究人员可以采用许多方法,来探索人类对这些刺激的反应。譬如,可以采用设想性设计实践或基于情景的规划,来帮助利益相关者通过探索各种减灾方案的后果更紧密地参与到灾害风险信息中来。[23,84]有时在应急准备中所使用的系统建模,可以通过揭示系统之间的相互依存关系或潜在的级联故障,来进一步了解减轻灾害风险的

复杂动态。[33]

3. 影响

相比经典的风险模型,艺术马拉松期间创作的许多作品直接涉及更广泛的情感记录。例如,《讽刺性广告海报》利用幽默来批判资本主义并激发行动主义;《淹没:涌现》则利用幽闭恐惧和希望来鼓励观众去反思他们在环境退化中扮演的角色,并展示了替代性未来的可能性。虽然可能不足为奇,但这一主题十分重要,而且与人机交互研究中关乎环境数据的其他发现也很相似。[20,38]灾难研究人员指出,描述灾难的官方统计数据往往未能考虑灾难和灾难风险带来的心理和情感方面的问题,而这反过来又限制了官方解决这些问题的能力。[4,46,72]受到这些作品的启发,危机信息学可以利用人机交互领域中有关增强或虚拟现实[45,54]游戏[78]、艺术数据可视化或说服性技术[9,25]的现有研究,将危机的情感因素纳入其中,并提供更有说服力或吸引力的风险数据体验。

4. 声音与反思

一些艺术作品试图研究专家的实践,并将注意力放在工程师和科学家身上。《过程反思》试图探究个人简历和对灾难的生活经历如何塑造他们与专业科学知识之间的互动。《气候变化之光》利用艺术马拉松参与者自己的声音,来凸显当今世界所面临的复杂而紧迫的挑战所带来的多元性,并引起人们对这些辩论中没有被听到的那些声音的关注。风险、脆弱性、适应能力及在关于灾害和气候变化的争辩中所出现的其他概念,都是复杂多义的术语,具有长期的历史争议。[56,82]通过对不同观点的关注和定位,我们可以更好地理解这些话语的内容。灾害和气候数据代表了谁的声音,谁的声音没有得到体现,这是一个至关重要的问题。[10,16,70]此外,危机信息学还可以借鉴人机交互领域在反思性设计上的工作[69],或者批判性技术实践[1,7],用来支持对于专家的反思,并以此来审视这些专家设计和部署的信息系统中的偏见和假设。

(二) 策划艺术/科学合作

维恩斯(Vines)等人认为,研讨会的设计者和组织者应该更多地关注这些活动的特点是如何塑造参与者的经验和成果的。[80]对此,我们考虑了通过艺术马拉松围绕危机数据进行的艺术/科学合作尝试中的成功和局限。我们还反思了从这次活动中学到的内容,即如何策划此类合作,以及更普遍来说如何策划参与式设计研讨会。

1. 跨越边界

艺术马拉松的核心前提,是艺术家和科学家之间的合作会产生有关危机信息学新颖或有趣的见解,而这些见解在其他情况下较难达成。由于人机交互是一个跨学科的研究和实践领域,而参与式设计的目标常常是将来自不同社会领域的群体聚集在一起,因此研究如何支持跨学科的合作是一个重要的问题。[38,63]尽管像艺术马拉松这样的研讨会和活动将参与者从他们的日常工作和环境中抽离出来,但参与者并没有完全抛开他们的习惯或日常生活。[66]特别是霍尔默(Holmer)等人指出,学科框架限制了参与者对工作坊的体验和贡献。[34]在艺术马拉松中,教学演讲有助于确保团队中每个成员都可以贡献自己专业领域的知识,并开始形成一种共同语言,这对于在研讨会期间的团队合作至关重要。[3]此外,对具体产出的关注为合作提供了方向和切实的目标。

2. 可持续合作

考虑到艺术和科学之间的潜在复杂关系,我们认为马拉松赛后参与者之间的合作与创造的艺术作品同样甚至更重要。因此在艺术马拉松之前我们便希望一些活动的参与者能够形成长期的互动交流。为此我们设计了几项练习和活动,包括在活动前建立 Facebook 群组、教学演讲,以及艺术马拉松结束后的展览活动,旨在促进参与者互相之间建立联系,并在活动结束后继续保持联系。虽然有几个团队在准备展览时还在继续推进他们的项目,但据我们所知,多数情况下这种合作早已结束。之前在人机交互领域的研究已经指出,许多参与式的设计活动其实是孤立的或一次性的,而实现规模化或可持续性的目标较为困难。[71]在未来的艺术/科学合作活动中,我们会考虑进一步支持活动后的合作,比如像黑客活动中常见的那样提供资金或者通过其他措施来支持团队进一步的工作。

3. 节奏性和时间性

艺术马拉松的灵感来源于黑客马拉松和类似的研讨会,这是一个快节奏、以生产为导向的为期 2 天的活动。人机交互领域已经开始探究研讨会的时间性和节奏性是如何对参与者的经验产生影响的。例如,安德森(Andersen)和沃凯瑞(Wakkary)发现,在以小组为中心的研讨会里,高节奏活动可以帮助团队快速作出决定,而且不一定要牺牲产出的质量。[3]罗斯纳(Rosner)等人认为,给予活动以时间灵活性有助于不同参与者进行更有意义的交流。[66]事实上,我们推测这样的活动如果采用其他时间结构可能会产

生不同的结果。例如,一些参与者建议在几个月的时间里,将活动拆分为每周 2~3 小时的短期会议,以便在会议之间有更多的时间进行深入研究或反思。另外,可以将活动缩短为半天或一天,专注在团队建设和头脑风暴上,并且在提案阶段结束后,不要求团队必须为展览制作一件作品。虽然艺术马拉松的经验表明,快节奏的日程安排通常能有效推动合作,创作出有趣的项目,但有必要对时间性的影响进行更多的研究,以帮助研讨会的设计者评估这些决策的潜在影响。

4. 在地化

虽然活动的框架和提供给团队的所有数据都集中在旧金山湾区,但实际上,艺术作品与该地区的直接联系最终还是相当有限的。最近在人机交互领域的研究,主张以情境的方式创建和使用数据,这也许是一个错失了的机会。[50,77] 未来在支持危机信息学艺术/科学合作方面,可以考虑通过多种方式加强活动与地点的联系。其中的一种方法,是围绕特定的政策问题、危险或城市的一部分来组织活动,以便使活动更加具体。此外,菲罗兹(Firoz)和迪萨尔沃(DiSalvo)建议研讨会设计者邀请那些对所讨论的数据"十分关切"的参与者。[63] 因此,未来在这类活动中,我们将尝试扩大参与人员的范围,参与者将不仅仅局限于专业的艺术家和科学家,还将包括易受灾害影响的社区成员、政府代表或应急救援人员,以便直接将活动与当地的需求和背景联系起来。

5. 产出

安德森和沃凯瑞指出,研讨会活动是以目标为导向的,这与参与式设计所强调的开放性和参与者控制的价值观之间存在矛盾。[3] 在这种情况下,工作坊的艺术前卫性为危机信息学的研究和设计提供了许多新的可能性。然而我们注意到,在许多项目中,关键问题的科学性并没有得到足够的关注。这可能是由于该活动是以制作艺术作品为导向的。虽然我们未预料到这一点,但科学和工程[39]的"真实性"在优先级上不如艺术作品的质量重要。这表明具有不同目标的艺术/科学倡议,可能会以其他类型的产出作为目标。例如,一位与会者表示,致力于制定研究拨款的提案,可能已经将平衡点从艺术表达转向了科学探究。事实上,人机交互领域的工作认为设想性虚构性的研究摘要或论文,有助于探索新的研究方向,或者提出灾害风险专家可能会去探寻新的研究问题。[6,48] 另一种模式就是利用艺术/科学合作,来使利益相关者和公众参与到对新兴科学的可能性及其日常应用的批判、辩论和

反思中来。例如,伦敦大学金史密斯学院的设计研究人员与科学家合作,利用设计和艺术来探索如何将设计作为辩论和参与的工具。[5,29,42]之前在人机交互领域关于艺术/科学合作的研究就像艺术马拉松一样,主要致力于以制造艺术作品为目的的活动。尝试其他形式的产出将有助于我们更好地理解艺术/科学合作带来的益处。

六、结论

有关气候和灾害风险的艺术马拉松结果表明,设计师和艺术家很大可能为危机信息学的研究和实践作出贡献。这个项目还表明,该贡献不仅局限于更有效的科学传播还能为研究的问题和议程提供批判性重构。通过评估为期两天的艺术马拉松所产生的作品,本文提出了未来危机信息学系统设计的几条途径以供我们研究界探索。此外,我们还强调了从艺术马拉松的设计和组织过程中发现的结果,如何助力人机交互领域越来越多的研究,即研讨会和其他参与性活动是如何促进艺术/科学和其他类型的跨学科合作,从而对计算技术进行批判性的检验。

参 考 文 献

[1] Agre P. Toward a critical technical practice:Lessons learned in trying to reform AI[C]//Bowker G,Star S,Turner W,et al. Social science,technical systems and cooperative work:Beyond the Great Divide,Erlbaum,1997.

[2] Almufti I,Deierlein G,Molina H C,et al. Risk-based seismic performance assessment of existing tall steel-framed buildings in San Francisco[C]//SECED 2015 Conference:Earthquake risk and engineering towards a resilient world. Society for Earthquake and Civil Engineering Dynamics (SECED),2015.

[3] Andersen K,Wakkary R. The magic machine workshops:making personal design knowledge[C]//Proceedings of the 2019 CHI Conference on Human Factors in Computing Systems,2019:112.

[4] Barrios R E. Governing affect:Neoliberalism and Disaster Deconstruction[M]. U of Nebraska Press,2017.

[5] Beaver,Jacob,Penningtona,et al. Material beliefs[D]. Goldsmiths:University of London/Interaction Research Studio,2009.

[6] Blythe M. Research fiction:storytelling,plot and design[C]//Proceedings of the 2017 CHI Conference on Human Factors in Computing Systems,2017:5400-5411.

[7] Boehner K,David S,Kaye J,et al. April. Critical technical practice as a methodology for values in design[C]//CHI 2005 Workshop on Quality,Values,and Choices,2005:2-7.

[8] Born G, Barry A. Art-Science: From public understanding to public experiment[M]. London: Routledge, 2013: 263-288.

[9] Brynjarsdottir H, Håkansson M, Pierce J, et al. Sustainably unpersuaded: how persuasion narrows our vision of sustainability[C]//Proceedings of the SIGCHI Conference on Human Factors in Computing Systems, 2012: 947-956.

[10] Burns R. Rethinking big data in digital humanitarianism: Practices, epistemologies, and social relations[J]. GeoJournal, 2015, 80(4): 477-490.

[11] Cao Y. How the arts and sciences can work together to improve disaster risk reduction [C]. Overseas Development Institute, 2019.

[12] Ciurean R L, Schröter D, Glade T. Conceptual frameworks of vulnerability assessments for natural disasters reduction[C]//Approaches to disaster management-Examining the implications of hazards, emergencies and disasters, 2013.

[13] Clarke R E, Briggs J, Light A, et al. Socially engaged arts practice in HCI[C]//CHI'14 Extended Abstracts on Human Factors in Computing Systems, 2014: 69-74.

[14] Clarke R, Heitlinger S, Light A, et al. More-than-human participation: design for sustainable smart city futures[J]. Interactions, 2019, 26(3): 60-63.

[15] Climate Music Project[EB/OL]. [2020-4-21]. http://www.climatemusicproject.org.

[16] Crawford K, Finn M. The limits of crisis data: analytical and ethical challenges of using social and mobile data to understand disasters[J]. GeoJournal, 2015, 80(4): 491-502.

[17] Dailey D, Starbird K. Journalists as crowdsourcerers: Responding to crisis by reporting with a crowdk[J]. Computer Supported Cooperative Work (CSCW), 2014, 23(4-6): 445-481.

[18] Daily G C, Polasky S, Goldstein J, et al. Ecosystem services in decision making: time to deliver[J]. Frontiers in Ecology and the Environment, 2009, 7: 21-28.

[19] Díaz S, Pascual U, Stenseke M, et al. Assessing nature's contributions to people[J]. Science, 2018, 359(6373): 270-272.

[20] DiSalvo C, Boehner K, Knouf N A, et al. April. Nourishing the ground for sustainable HCI: considerations from ecologically engaged art[C]//Proceedings of the SIGCHI Conference on Human Factors in Computing Systems, 2000: 385-394.

[21] DiSalvo C, Sengers P, Brynjarsdóttir H. Mapping the landscape of sustainable HCI [C]//Proceedings of the SIGCHI conference on human factors in computing systems, 2010: 1975-1984.

[22] Dourish P. HCI and environmental sustainability: the politics of design and the design of politics[C]//Proceedings of the 8th ACM conference on designing interactive systems, 2010: 1-10.

[23] Dunne A, Raby F. Speculative everything: design, fiction, and social dreaming[M].

MIT press,2013.

[24] Ferguson J. The anti-politics machine[C]. The Anthropology of the State: A Reader, 2006:270-286.

[25] Fogg B J. Persuasive technology: using computers to change what we think and do [J]. Ubiquity,2002(12):2.

[26] Forlano L. Posthumanism and design[J]. She Ji: The Journal of Design, Economics, and Innovation,2017,3(1):16-29.

[27] Fox S, Rosner D. Inversions of design: examining the limits of human-centered perspectives in a feminist design workshop image[J]. Journal of Peer Production, 2016(8).

[28] Fox S E, Lampe M, Rosner D K. Parody in place: exposing socio-spatial exclusions in data-driven maps with design parody[C]//Proceedings of the 2018 CHI Conference on Human Factors in Computing Systems,2018:322.

[29] Gaver W, Michael M, Kerridge T, et al. Energy babble: Mixing environmentally-oriented internet content to engage community groups[C]//Proceedings of the 33rd Annual ACM Conference on Human Factors in Computing Systems, 2015: 1115-1124.

[30] Geneletti D, Cortinovis C, Zardo L, et al. Reviewing ecosystem services in urban climate adaptation plans[EB/OL]. https://doi.org/10.1007/978-3-030-20024-4_3.

[31] Global Facility for Disaster Reduction and Recovery (GFDRR). The Art of Resilience [C]. World Bank.

[32] Hagemeier-Klose M, Wagner K. Evaluation of flood hazard maps in print and web mapping services as information tools in flood risk communication [J]. Natural Hazards & Earth System Sciences,2009,9(2).

[33] Hoard M, Homer J, Manley W, et al. Systems modeling in support of evidence-based disaster planning for rural areas [J]. International Journal of Hygiene and Environmental Health,2005,208(1/2):117-125.

[34] Holmer H B, DiSalvo C, Sengers P, et al. Constructing and constraining participation in participatory arts and HCI[J]. International Journal of Human-Computer Studies, 2015,74:107-123.

[35] Hope A, D'Ignazio C, Hoy J, et al. Hackathons as participatory design: Iterating feminist utopias[C]//Proceedings of the 2019 CHI Conference on Human Factors in Computing Systems,2019:61.

[36] Incropera F P. Climate change: a wicked problem: complexity and uncertainty at the intersection of science, economics, politics, and human behavior [M]. London: Cambridge University Press,2016.

[37] Irani L. Hackathons and the making of entrepreneurial citizenship[J]. Science,

Technology, Human Values, 2015, 40(5):799-824.

[38] Jacobs R, Benford S, Luger E. Behind the scenes at HCI's turn to the arts[C]// Proceedings of the 33rd Annual ACM Conference Extended Abstracts on Human Factors in Computing Systems, 2015:567-578.

[39] Jacobs R, Benford S, Selby M, et al. A conversation between trees: what data feels like in the forest[C]//Proceedings of the SIGCHI Conference on Human Factors in Computing Systems, 2013:129-138.

[40] Kang L L, Jackson S. Collaborative art practice as HCI research[J]. Introducing ACM Transactions, 2018, 25:78.

[41] Kang L L, Jackson S J, Sengers P. Intermodulation: improvisation and collaborative art practice for HCI[C]//Proceedings of the 2018 CHI Conference on Human Factors in Computing Systems, 2018:160.

[42] Kerridge, Tobie. Designing debate: the entanglement of speculative design and upstream engagement[D]. London: University of London, 2015.

[43] Dantec L, DiSalvo C. Infrastructuring and the formation of publics in participatory design[M]. Social Studies of Science, 2013, 43(2):241-264.

[44] Li T M. The will to improve: Governmentality, development, and the practice of politics[M]. Durham: Duke University Press, 2007.

[45] LaLone N, A, Alharthi S, Toups Z O. A vision of augmented reality for urban search and rescue[C]. Proceedings of the Halfway to the Future Symposium, 2019:1-4.

[46] Liboiron M. Disaster data, data activism: grassroots responses to representing superstorm sandy[C]. Extreme weather and global media 2015 Jun 5 (144-162). Routledge.

[47] Light A, Shklovski I, Powell A. Design for existential crisis[C]. Proceedings of the 2017 CHI Conference Extended Abstracts on Human Factors in Computing Systems, 2017:722-734.

[48] Lindley J, Coulton P. Pushing the limits of design fiction: the case for fictional research papers[C]. Proceedings of the 2016 CHI Conference on Human Factors in Computing Systems, 2016:4032-4043.

[49] Liu J, Byrne D, Devendorf L. Design for collaborative survival: An inquiry into human-fungi relationships[C]. Proceedings of the 2018 CHI Conference on Human Factors in Computing Systems, 2018:1-13.

[50] Loukissas Y A. All data are local: thinking critically in a data-driven society[M]. Cambridge: MIT Press, 2019.

[51] Lubell M. The governance gap: climate adaptation and sea-level rise in the San Francisco bay area[D]. Davis: University of California, Davis, 2017.

[52] Lury C, Wakeford N. Inventive methods: The happening of the social[M]. London: Routledge, 2012.

[53] Mancini C. Animal-computer interaction (ACI) changing perspective on HCI, participation and sustainability[C]//CHI'13 Extended Abstracts on Human Factors in Computing Systems, 2013: 2227-2236.

[54] Markowitz D M, Laha R, Perone B P, et al. Immersive virtual reality field trips facilitate learning about climate change[J]. Frontiers in Psychology, 2018, 9: 2364.

[55] Marres N. The issues deserve more credit: Pragmatist contributions to the study of public involvement in controversy[J]. Social studies of science, 2007, 37(5): 759-780.

[56] Meerow S, Newell J P, Stults M. Defining urban resilience: A reviewk[J]. Landscape and urban planning, 2016, 147: 38-49.

[57] Mosher E. Work in progress: HighWaterLine Learning Project[J]. CSPA Quarterly, 2012(8): 30-33.

[58] Norris W, Voida A, Palen L, et al. 'Is the time right now?' reconciling sociotemporal disorder in distributed team work[J]. Proceedings of the ACM on Human-Computer Interaction, 2019, 3: 1-29.

[59] Nowotny H, Scott P, Gibbons, M. Re-thinking science: mode 2 in societal context. Knowledge creation, diffusion, and use in innovation networks and knowledge clusters[C]. A comparative systems approach across the United States, Europe and Asia, 2006: 39-51.

[60] Nguyen A, Dix B, Goodfried W, et al. Adapting to rising tides—Transportation vulnerability and risk assessment pilot project[C]. Technical Rep, 2011.

[61] Palen L, Liu S B. Citizen communications in crisis: anticipating a future of ICT-supported public participation[C]//Proceedings of the SIGCHI Conference on Human Factors in Computing Systems, 2001: 727-736.

[62] Palen L, Anderson K M. Crisis informatics—new data for extraordinary times[J]. Science, 2016, 353(6296): 224-225.

[63] Peer F, DiSalvo C. Workshops as boundary objects for data infrastructure literacy and design[C]//Proceedings of the 2019 on Designing Interactive Systems Conference, 2019: 1363-1375.

[64] Quill T M. Humanitarian mapping as library outreach: a case for community-oriented mapathons[J]. Journal of Web Librarianship, 2018, 12(3): 160-168.

[65] Reuter C, Kaufhold M A. Fifteen years of social media in emergencies: a retrospective review and future directions for crisis informatics[J]. Journal of Contingencies and Crisis Management, 2018, 26(1): 41-57.

[66] Rosner D K, Kawas S, Li W, et al. February. Out of time, out of place: Reflections on design workshops as a research method[C]//Proceedings of the 19th ACM Conference on Computer-Supported Cooperative Work & Social Computing, 2016: 1131-1141.

[67] Saloranta T M, Post-normal science and the global climate change issue[J]. Climatic change, 2001, 50(4): 395-404.

[68] Semaan B, Mark G. Technology-mediated social arrangements to resolve breakdowns in infrastructure during ongoing disruption[J]. ACM Transactions on Computer-Human Interaction (TOCHI), 2011, 18(4): 1-21.

[69] Sengers P, Boehner K, David S, et al. Reflective design[C]//Proceedings of the 4th decennial conference on Critical computing: between sense and sensibility, 2005: 49-58.

[70] Shelton T, Poorthuis A, Graham M, et al. Mapping the data shadows of Hurricane Sandy: Uncovering the sociospatial dimensions of 'big data'[J]. Geoforum, 2014, 52: 167-179.

[71] Smith R C, Iversen, O S. Participatory design for sustainable social change[J]. Design Studies, 2018, 59: 9-36.

[72] Soden R, Lord A. Mapping silences, reconfiguring loss: Practices of damage assessment & repair in post-earthquake Nepal[J]. Proceedings of the ACM on Human-Computer Interaction, 2018, 2: 1-21.

[73] Soden R, Palen L. Informating crisis: Expanding critical perspectives in crisis informatics [J]. Proceedings of the ACM on Human-Computer Interaction, 2018, 2: 162.

[74] Soden R, Kauffman N. Infrastructuring the imaginary: how sea-level rise comes to matter in the San Francisco bay area[C]//Proceedings of the 2019 CHI Conference on Human Factors in Computing Systems, 2019: 286.

[75] Starbird K, Palen L, Hughes A L, et al. Chatter on the red: what hazards threat reveals about the social life of microblogged information[C]//Proceedings of the 2010 ACM conference on Computer supported cooperative work, 2010: 241-250.

[76] Tapia A H, Giacobe N A, Soule P J, et al. Scaling 911 texting for large-scale disasters: developing practical technical Innovations for emergency management at public universities[C]//Emergency and Disaster Management: Concepts, Methodologies, Tools, and Applications, 2019: 707-720.

[77] Taylor A S, Lindley S, Regan T, et al. Data-in-place: Thinking through the relations between data and community[C]//Proceedings of the 33rd Annual ACM Conference on Human Factors in Computing Systems, 2015: 2863-2872.

[78] Toups Z O, Lalone N, Alharthi S A, et al. Making maps available for play: analyzing the design of game cartography interfaces[J]. ACM Transactions on Computer-Human Interaction (TOCHI), 2019, 26(5): 1-43.

[79] Vieweg S, Palen L, Liu S B, et al. Collective intelligence in disaster: Examination of the phenomenon in the aftermath of the 2007 Virginia Tech shooting[C]. Boulder, CO: University of Colorado, 2008.

[80] Vines J, Clarke R, Wright P, et al. Configuring participation: on how we involve people in design[C]//Proceedings of the SIGCHI Conference on Human Factors in Computing Systems,2013:429-438.

[81] Voinov A, Jenni K, Gray S, et al. Tools and methods in participatory modeling: Selecting the right tool for the job[J]. Environmental Modelling & Software,2018, 109:232-255.

[82] Walker J, Cooper M. Genealogies of resilience: From systems ecology to the political economy of crisis adaptation[J]. Security Dialogue,2011,42(2):143-160.

[83] Whatmore S J. Mapping knowledge controversies: science, democracy and the redistribution of expertise[J]. Progress in Human Geography,2019,33(5):587-598.

[84] Wong R Y, Khovanskaya V. Speculative design in HCI: from corporate imaginations to critical orientations [M]//New Directions in Third Wave Human-Computer Interaction: Volume 2-Methodologies. Cham: Springer,2018:175-202.

[85] Wood D. Rethinking the power of maps[M]. Guilford Press,2010.

（原文出自：The Disaster and Climate Change Artathon: Staging Art/Science Collaborations in Crisis Informatics[C]. Proceedings of the 2020 ACM Designing Interactive Systems Conference,July 2020,Pages 1273-1286.）

从玩器到科学:欧洲光学玩具在清朝的流传与影响

石云里

17、18世纪,一批欧洲光学玩具通过耶稣会士等途径流传到我国,不仅被带入清朝宫廷,而且在民间也得到广泛传播。它们同眼镜、望远镜一起在清朝的社会文化中留下了明显的印记,并促进了中国早期光学工业的诞生。更有趣的是,这些玩具最终还变成了科学研究对象,导致了一种独特的中国式光学系统的建立。

欧洲近代早期出现了一批光学玩具,在社会上和知识界均得到广泛流传。一方面,这些玩具能产生神秘、神奇甚至是惊悚的视觉效果与幻境,因此成为娱乐大众的项目;另一方面,在魔法师们把这类视觉游戏作为魔法展示,以此炫耀自己功力的时候,一些数学家和自然哲学家则把它们作为把握"奇异界"(the preter natural realm)的途径,试图揭示这些玩具与游戏背后存在的规则,因为他们相信,尽管这些奇特而怪异的事件与事物"不在自然的常规范围之内,但产生它们的原因却不外于自然"[4]。不少科学家因此投入到对这类玩具的研究中,以便揭穿这些奇特光影效果背后的数学规则与原理。如开普勒(Johannes Kepler, 1571—1630)就曾用取影暗箱(camera obscura)等玩具做过大量实验,以研究光学成像的规律。[4]后来,欧洲人造出了更好的词,称这类玩具为"消遣娱乐仪器"(instrument for recreation and amusement)① 或者"哲学

石云里,中国科学技术大学科技史与科技考古系教授。

① 例如,在当时的一份玩具目录中,我们就可以读以此为名的一组玩具,后面还有一段注释:"由于自然哲学的研究经常是通过好玩的娱乐性消遣以及实验在年轻人大脑中激发起来的,下面就提供为此目的而专门制造的各种玩具以供选择,它们被认为对思想的训导最有神益。"(Jones,1795)关于这类玩具在欧洲的流传与影响可参见 Stafford 和 Terpak(2001)的论文。

玩具"(philosophical toys),①以突出它们同科学之间的特殊联系。欧洲的耶稣会士们也对这类玩具给予了极大关注,其中最好的例子就是多才多艺的德国耶稣会士基歇尔(Athanasius Kircher,1601—1682)。他在《光影大艺》(《Ars Magna Lucis et Umbrae》)②中试图探讨光以及与光有关的自然现象与技艺,其中涉及他那个时代欧洲流行的许多光学玩具。对基歇尔来说,研究光学及其器具有着特殊的宗教含义。因为在他心目中,上帝是"绝对光"(absolute light),清澈而完美,天使是它的传播媒介;人是"次等光"(secondary light),暗淡而扭曲,要靠感官与绝对光沟通。[30]因此,研究光及其通过各种器件显示出的光影现象就具有宗教认识论上的意义。

而对于同一时期来华的耶稣会士来讲,光学玩具在这个国家中也具有新的重要性。因为中国人对这类奇特而神秘的洋玩意儿兴趣无穷,所以借助于它们可以很好地吸引中国人的注意力,并借此向他们展示欧洲知识与技艺的高超,以证明欧洲宗教的可信性。结果,一系列这样的玩具被带入清朝的宫廷以及一些天主教堂。它们与眼镜和望远镜等光学器件一起在清朝社会与文化生活中留下了明显的印记,并导致了中国最早的光学工业的出现。最后,这些玩具变成了郑复光(1780—约1853)进行科学研究的对象,导致了其《镜镜痴》的完成与出版。该书试图揭示光的一般特性,以探讨这些玩具和器件的原理,由此完成了一种独特光学系统的建立。

本文试图再现这些玩具在中国的传播过程,同时展示它们在不同社会文化语境中所发生的角色转换,并探讨它们在传播西方光学技术知识、激发中国人光学研究兴趣等方面所起到的作用,以引起清代光学史以及欧洲科技知识东传史研究者们对这一特殊过程的注意。

一、献给皇帝的玩具

从初入中国时开始,耶稣会传教士就意识到海外奇器对中国各社会阶层的强大吸引力。因此,欧洲的书籍、绘画、自鸣钟、乐器以及天文仪器变成了利玛窦赠送给明朝官员和皇帝的最常见礼品③。[36]在传教士企图自上而

① 这个词最早是由惠斯通(Charles Wheatstone)使用的。在关于万花筒的论文一开始,他指出:"在很大程度上,科学原理在装饰和娱乐目的上的应用会为这些原理的广泛普及作出贡献;因为公开展示那些有冲击力的实验能诱导一位观赏者怀着格外的兴趣来探究它们的原因,并使他永远记住这些原因的效应。因此,在现有这类仪器之外再向初学科学者提供一种寓哲学于娱乐的方式,对此我无需表示道歉。"(Wheatstone,1827)
② 该书首版于 1646 年,扩展版于 1671 出版。
③ 有趣的是,利玛窦的礼品中已经出现了与光学有关的器物,也就是三棱镜(刘东,2001)。

下基督化中国的过程中,这一做法得到了坚持,正如杜赫德(Jean-Baptiste du Halde,1674—1743)所指出的:"后来,他们一直没有停止对皇帝口味的满足。因为,怀着归化这个大帝国的目的,欧洲的王公大臣们送出了大量奇器,使皇帝的橱柜很快摆满各种珍奇,尤其是最新发明的时钟以及最新奇的工艺品。"[3]

然而,对于清朝的第二位皇帝康熙来说,只具有新奇性似乎还不够,因为他本人对欧洲科学技术知识充满兴趣,并热切地加以学习。这既对在华传教士提出了挑战,同时也为他们提供了新的机会。杜赫德也很好地为我们描述了这一情况:

已故康熙皇帝的主要乐趣就在于获取知识,要么观览,要么听讲,总是孜孜不倦。另一方面,耶稣会士们也知道,这位伟大君主的庇护对福音传播的进展有何等重要。他们没有错过任何能激发其好奇心的机会,满足了他对各门科学的这种由衷兴趣。[3]

毋庸多言,同时富于科学新颖性和奇妙娱乐性的器物最适合满足这一特殊需要。因此,当欧洲天文学于1668年恢复了在钦天监的统治地位之后,比利时耶稣会士南怀仁(Ferdinand Verbiest,1623—1688)为康熙皇帝制造一系列或有用、或新奇、或有趣的器物,借此系统地向他宣传和传授欧洲科学技术知识。除了为清军铸造的青铜大炮以及为观象台构建的六件新仪器之外,南怀仁和其他耶稣会士还制作了一系列其他"奇器",用以演示欧洲在日晷学、机械学、水力学、光学与折光学、透视学、静力学、流体力学、气体力学、钟表学、气象学等方面的知识,以满足康熙皇帝的口味。① 在光学与折光学类别下,我们可以找到"各种望远镜以及同样具有缩小、放大和增倍功能的透镜"和一系列在同时代欧洲十分流行的光学玩具。[3]

南怀仁提到的第一件光学玩具是光学取影暗箱②(optical camera

① 南怀仁本人在《康熙朝之欧洲天文学》(Astronomia Europeae)中对这些活动和器件进行了详细描述(Golvers,1993)。有关这些活动的简要介绍,也可参见相关论文。

② 针孔取影暗箱在同时代的欧洲与中国都不是新鲜玩意儿,但是最迟到16世纪末期,欧洲人已经将透镜和反射镜引入取影暗箱上,使之变成了近代早期的光学取影暗箱,能够获得远处物体更加清晰和精细的图像。有关光学取影暗箱的发明,参见 Lefevre,2007。关于它在近代欧洲的发展,参见 Stafford 和 Terpak(2001)的相关研究。康熙朝之前,德国耶稣会士汤若望(Johann Adam Schall vonBell,1592—1666)已经在其《远镜说》中将光学取影暗箱作为绘画的辅助工具介绍到中国(汤若望,1995),明末改历过程中也已经将它用到日食观测之中(王广超,吴蕴豪,孙小淳,2008)。

obscura):

这些年中,我向皇帝进献了一架用轻木料制成且尺寸合适的半圆柱,在圆柱的轴线位置安装了一只缩放镜头,这样就可以把镜头前的景象投射到圆柱内部黑暗的空腔中,就像巨人前额上的一只眼睛,因为这架仪器可以转向任何方向。[6]

这架便携式取影暗箱很像是英国物理学家胡克(Robert Hook,1635—1703)在 1694 年发明并提交给伦敦皇家学会的"图画箱"(picture box,见图 1)。[12]康熙皇帝非常喜欢这一玩具,于是命令南怀仁"在皇宫花园建造一架相同的仪器,让他能通过投进来的影像看到宫外大路上发生的一切而不被外面的人看到"[6]。南怀仁于是在"面向一条繁华道路的宫墙上开了一个窗",并"安装了一架当时能得到的最大直径的透镜",建成了一个取影暗室。这样,皇帝与他的后妃们都可以从这个暗室中窥视到宫外大路上过往的行人,获得了很大的快乐。[3,6]显然,这座取影暗室与基歇尔在《光影大艺》中介绍的大型取影暗箱(图 2)[12]是相同的。

图 1　胡克的"图画箱"　　　　图 2　基歇尔《光影大艺》中的大型取影暗箱

耶稣会士们用来供康熙皇帝取乐的另外一类光学玩具是所谓的畸变画(anamorphic pictures),也就是借用畸变透视与畸变成像规则绘制的画作,是文艺复兴以后盛行于欧洲的一种视觉幻术①。所用的畸变手法主要分为两种类型,一是畸变透视(perspective anamorphosis),二是镜像畸变

① 有关 16 到 18 世纪欧洲流行的不同畸变画,参见 Stafford 和 Terpak(2001)相关论文。

图3 基歇尔对透视畸变画(上右)和镜像畸变画的讨论

(mirror anamorphosis)。用畸变手法绘制的图画要么难辨真形,要么暗藏秘密,只有从特定的点和角度观赏(透视畸变画),或者从摆在特定位置的特定形状的反射镜(主要为圆锥形和圆柱形)中观看,才能认清画面的真实面目。在《光影大艺》中,基歇尔也讨论了这两类畸变画及其制作工艺(图3)。

据南怀仁介绍,意大利耶稣会士闵明我(Philippo Claudio Gramildi,1638—1717)曾向康熙皇帝展示过不少畸变画,其中最大的一幅就绘制在他们北京教堂的花园里:

我们在北京住处的花园里有四面墙,闵明我神父按照光学规则在每面墙上都绘制了一幅画。沿墙量,画宽足有50英尺以上。从正面看去,只能见到高山、森林与猎人等内容。但从一个特殊的角度看过去,就会显示出一些绘制准确的图形,包括人和一些动植物。在驾临我们住处的那天,皇帝长久而仔细地观赏了所有这些画。还有其他一些与光学相关的画,例如,有一种画,用肉眼观看难辨真形,画面各个部分也完全不成比例,好像它们是被压扁揉乱了。但是,如果透过柱面或者锥面镜去看,它们就会原形毕现,娱人眼目。[6]

南怀仁还提到他认为"最令人惊奇"的三种筒状光学玩具。

第一种筒是装在八棱柱里的八棱镜,"它的八个侧面可以显示出物体的不同形象,按照棱镜的奇幻规则显示或虚或实的一切图像"[6]。这件玩具的主要部件是一个八棱镜,应该是类似于英国光学家布儒斯特(David Brewster,1781—1868)所发明的万花筒(kaleidoscope)[1]的一种幻景玩具。不同的是,这里是通过八棱镜的八个面来将外面的景象反射并汇集到人眼中,而成熟的万花筒则是用连接成多面柱的矩形镜来反射放置在筒前部的杂色细物。

第二种筒状玩具十分有趣:

第二种筒装配有一个多面透镜,它能将一幅画的不同部分从左转到右,从上转到下,反之亦然;还可以把彼此割裂、分离的不同图画中的不同部分

以一定的秩序集中到一起,形成一个完美的画面。尽管以肉眼看来,这些图画表现的是树林、田野和牛群,但透过这个筒子看过去却能清晰地看到一个人脸,这张脸不用这个筒子是看不出来的![6]

显然,这种筒子是用 17 世纪在欧洲流行的多面透镜(faceted lens)制成的。这种多面透镜有两种类型:一种是所谓的"多像镜"(multiplying spectacles),一般用两片形状不太一样的多面透镜做成眼镜状,戴上这种"眼镜"后,眼前的一个目标可以化成许多影像;另一种是所谓的"透视镜"(perspective glass),一般是装在一个筒子里,透过筒子可以把多个目标按一定规则拼凑到一个画面中,形成一个新的构图,如一个新的人像等。当然,两种类型的多面透镜的表面是不同的,具有不同的磨制方法①。在《奇特的透视》(《La Perspective Curieuse》)一书中,法国数学家倪克荣(Jean-François Niceron,1613—1646)对两种多面透镜的制作和使用进行过详细讨论(图 4)。而在《光影大艺》一书中所描述的一些光学器物中,基歇尔也使用了多面透镜(图 5)。很明显,南怀仁提到的第二种筒状装置就是"透视镜"。

图 4　倪克荣所展示的不同
类型的多面诱铲②

图 5　基歇尔《光影大艺》中
对多面透镜的使用

① 关于两类多面透镜及其在 17 世纪欧洲流行程度的详细介绍,参见 Stafford 和 Terpak[25]的论文。

② 这幅图顶部的一对透镜是多像镜,下面的筒状镜就是透视筒,透过它可以从前面大屏风上的每个人像上分离出一部分,并把这些部分重新拼合成一个新的人像。

第三种筒状玩具实际上只有一个部分是筒状的：

最后，第三种是夜用筒（nocturnaltube），也许我们称之为"演奇筒"（wonder-performingtube）比较合适，而有人则称之为"魔筒"。因为，在晚上，或者在黑屋子里，它都能通过一盏灯的灯光把无论如何小的影像清晰地投射到墙上。灯被装在一个封闭的盒子里，投影的大小取决于盒子离墙的远近。[6]

杜赫德的描述比南怀仁更加清楚：

另有一种机器，它内部装有一盏灯，灯光穿过一个筒子，筒子的一端装有一个凸透镜，一组绘制有多种图像的小玻璃片在其附近滑动：这些图像会显现在对面的墙上，其大小与到墙的距离成正比；这一夜间或者黑屋奇景吓坏了那些没注意到它们仅仅是人工结果的人，同样会使那些熟悉它们的人感到愉悦。由于这个原因，他们已经给了它一个名字——魔灯。[3]

事实上，这种"魔灯"（magic lantern）就是17世纪中期前后欧洲人发明的一种早期幻灯机①，基歇尔在《光影大艺》的1646年和1671年版中对它都有讨论（图6）。当然，在这种魔灯上，只有镜头才是"筒状"的。

图6 基歇尔魔灯的1646年版（左）和1671年版（右）

非常有趣的是，在北京的耶稣会士们还将魔灯与时钟结合起来，制成了一种无声的夜间报时装置："机械摆钟精密计时，使用夜用筒，在夜里用灯光将钟盘上的小时和分钟投射到黑屋子里的墙上。任何时刻想看时间，都可以通过这种方式直接从对面墙上读出几时几分，而不必借助打搅睡眠的铃声来报时。暗颜色的指针在明亮的钟盘上回转，就像欧洲钟楼上的镀金指针那样转动。"[6] 为了向康熙皇帝解释和演示西方关于日晕、彩虹和幻日等

① 关于魔灯在欧洲的发明与历史，参见 Mannoni[17] 以及 Stafford 和 Terpak[25] 的论文。

大气光学现象,清宫中的耶稣会士们甚至还制造了以下光学玩具:

这是一个密封很好的鼓状室,其内部表面全部刷成白色,用以代表天空。太阳光通过一个小孔,穿过一只玻璃三棱镜,投射到一个磨平的圆柱镜上,再从圆柱境反射到鼓室的内表面上,准确地显示出彩虹的颜色。圆柱镜有一处被微微磨平,由此反射出太阳的影像。只要适当调整三棱镜相对于圆柱镜的角度,经过一系列折射与反射,可展示日晕和月晕以及其他所有天空中可见的现象。[3]

正如南怀仁在《康熙朝之欧洲天文学》中反复指出的那样,这些光学玩具确实引起了康熙皇帝的好奇,也极大地激发了他的兴趣。例如,在完成对八棱柱镜筒的描述后,南怀仁补充道:"由于其所显示物体的令人愉悦的影像,这一镜筒在长时间内地牢牢地抓住了皇帝的注意力。"[6]

当然,除了耶稣会士这一主要渠道外,欧洲的光学玩具也曾通过其他途径进入清朝宫廷,比如外国的"进贡"。《清朝文献通考》中就有这样的记载:西洋意达里亚国贡周天球、显微镜、火字镜、照字镜等物。路远无定期,贡亦无定额,贡道由。[45]

按照郑复光在《镜镜痴》中的描述[46],"照字镜"实际上就是"魔灯"[35],而"火字镜"很可能是"照字镜"的别称。而据《粤海关志》记载,"雍正三年(1725年)八月,意达里亚国教化王伯纳第多遣陪臣噶达都、易德丰等表谢圣祖仁皇帝抚恤恩,并贺世宗宪皇帝登极,贡方物",贡品中就有"显微镜、火字镜、照字镜"等。[15]这说明,《清朝文献通考》中所记进贡之事并非全是虚言。

二、从教堂到民间

对于在华耶稣会士来说,教堂是他们面对公众的重要舞台。在这里,来自欧洲的奇器更具有不可替代的重要作用。从利玛窦时代开始,在华耶稣会士们就特别注重在自己的教堂里展示对公众有吸引力的各种欧洲物品。在谈到耶稣会北京教堂中的一架大型自鸣钟时①,南怀仁指出了西洋奇器对在华传教工作的重要性:"由于这架时钟的钟声远扬,我们教堂的名声也就随之传遍全城,大批民众蜂拥而至。尽管其中绝大多数人不信教,但他们都通过跪拜和反复叩首来表达对我主的尊敬。正如前面提到过的,此刻,徐日升神父(Thomas Pereira,1645—1702)正在制作一架风琴。我希望,到风琴完成之日,会有更多的民众聚集新建的礼堂。这样,每一个灵魂都将通过谐

① 这架时钟配上了一套按照音阶排列的音乐钟,使之在整点时能够自动演奏中西音乐。详见 Golvers[6]和 DuHalde[3]相关论文。

鸣和奏的钟鼓琴音来颂扬上帝！"[8]

在这样的背景下，光学玩具也得到应用并取得了相同的效果。例如，闵明我在北京教堂里所制作的大型畸变画不仅抓住了康熙皇帝的心，而且也引来了其他许多名流与官员，以至于"直到现在，每天都有达官贵人频繁地光顾我们的住处，要一睹这些和其他类似的物件。他们无人不对这项技艺充满钦佩"[8]。从屈大均(1630—1696)等人的著作里可以看出，教堂里的光学器玩确实也给中国士人留下了深刻印象。在谈到澳门天主教堂三巴寺时，他对其中的"自鸣钟，海洋全图，璇玑诸器"等器物只简单提及，对其中的大风琴也只用了大约50个汉字加以描述，但对其中的一组光学玩具则用了132个汉字：

有玻璃千人镜，悬之物物在镜中。有多宝镜，远照一人作千百人，见寺中金仙若真千百亿化身然者。有千里镜，见三十里外塔尖铃索，宛然字画，横斜一一不爽；月中如一盂水，有黑纸渣浮出，其淡者如画中微云一抹，其底碎光四射，如纸隔华灯，纸穿而灯透漏然。有显微镜，见花须之蛆背负其子，子有三四；见虮虱毛黑色，长至寸许，若可数。[20]

这里的"多宝镜"按照郑复光《镜镜痴》中的描述[46]就是多面透镜，而"千人镜"也应该是多面透镜，只不过"多宝镜"能看到一个物体的众多影像，而"千人镜"则能将多个目标的像合成到一个图像里。至于望远镜（"千里镜"）和放大镜（"显微镜"），在这种语境下也主要是作为玩具而出现的，尽管作者也提到了对于月面和小动物的观察。

同一时期的王士(1634—1711)也描述过三巴寺中的这些光学器玩：有千里镜，番人持之登高，以望舶械，仗帆樯可瞩三十里外。又有玻璃千人镜、多宝镜、显微镜。[37]

后来，印光任(1691—1758)和张汝霖(活动于1735年前后)则进一步追述了这些玩具的来源，指出它们都是意大利出产的：

意大利亚物产：玻璃为屏，为灯，为镜。有照身大镜，有千人镜，悬之物物在镜中。有多宝镜，合众小镜为之，远照一人作千百人。有千里镜，可见数十里外。有显微镜，见花须之蛆背负其子，子有三四；见蝇虱毛黑色，长至寸许，若可数。有火字镜，有照字镜，以架度而照之。有眼镜，西洋国儿生十岁者即戴一镜以养目，明季传入中国。[41]

这里多出了"火字镜"和"照字镜"，也就是魔灯。

由于教堂是传教士与公众接触的场所，所以这里也就会顺理成章地成为一个特殊的知识交流场所，包括科学技术知识的交流。主要活动于扬州

的巧匠黄履庄(1656—?)就是一个很好的例证①。黄履庄是一个颇具神秘色彩的人物,以善于制作各种"奇器"闻名于世。根据他表弟戴榕(1656—?)的《黄履庄小传》[44],他制作过一只三寸高的自动小木偶、一辆三尺长的两轮自行车、一只能吠叫的木狗、一只能在笼子里振翅鸣叫的木鸟以及一个能喷出五尺高水头的喷泉。除了这些"玩意儿",戴榕还在小传之后附上了一个"奇器目略",其中包括不少光学器件:

一诸镜:德之崇卑,惟友见之。面之媸妍,惟镜见之。镜之用止于见,已而亦可以见物,故作诸镜以广之。千里镜大小不等,取火镜向太阳取火,缩容镜,临画镜,取水镜向太阴取水。显微镜,多物镜,瑞光镜制法大小不等,大者径五六尺,夜以灯照之,光射数里,其用甚巨。冬月人坐光中,遍体生温,如在太阳之下。

一诸画:画以饰观,或平面而见为深远,或一面而见为多面,皆画之变也。远视画,旁视画,镜中画,管窥镜画全不似画,以管窥之,则生动如真,上下画一画上下观之则成二画,三面画一画三面,观之则成三画。

一玩器:器虽玩而理则诚,夫玩以理出,君子亦无废乎玩矣。[44]

显然,这里的"诸画"就是各种畸变画②,"缩容镜"按字面意思可能是凸面镜,"显微镜"就是放大镜,"多物镜"应该与多面透镜类似,"瑞光镜"实际上就是没有镜头和影片的"魔灯",类似于现代的探照灯。

至于"临画镜",则可能是所谓的"左格拉镜"(zograscope),又被称为斜角镜(diagonalmirror)、柱光机(opticalpillarmachine)或者斜光机(optical-diagonalmachine)。这种装置由一个垂直安装的大凸透镜和一个倾角可调的平面镜组成(图 7)。透过透镜观赏平面镜中反射出的桌面上的图画,会因光学系统带来的深度感而产生一种虚拟的立体感。这种玩具在 18 世纪的欧洲十分流行(图 8),在清中期的苏州一带也很常见。顾禄(1794—约1850)[2]在《清嘉》中所描写的"又有洋画者,以显微镜倒影窥之,障浅为深,以画本法西洋故也"[8],所说的就是这种玩具。郑复光在《镜镜痴》中也谈到这种玩具[35],只不过称之为"通光显微以观洋画"[46]。

① 关于黄履庄及其所制奇器的专门研究(Needham,1956;王锦光,1960)。

② 畸变画至少从清前期开始就开始在民间流传,例如,王士(1986)记载:"西洋画:西洋所制玻等器多奇巧。曾见其所画人物,视之初不辨头目手足,以镜照之即眉目宛然姣好。镜锐而长,如卓笔之形。又画楼台宫室,张图壁上,从十步外视之,重门洞开,层级可数,潭潭如王宫第宅。迫视之但纵横数十百画,如棋局而已。"显然,这段文字前半部分描述的是使用圆锥镜("镜锐而长,如卓笔之形")观看的镜像畸变画,后一半描述的则是透视畸变画。

图7　左格拉镜实物　　　　　图8　18世纪欧洲画作中的左格拉镜

我们不知道"奇器目略"中所列的"奇器"究竟是黄履庄实际制作过的，还只是他知道的。但是，它们的欧洲来源是十分明显的，尤其是其中还提到温度计和湿度计。而从戴榕描述来看，黄履庄关于这些"奇器"知识的来源是十分清楚的：

十岁外，先姑父弃世，来广陵与予同居。因闻泰西几何比例、轮捩机轴之学，而其巧因以益进。有怪其奇者，疑必有异书，或有异传。而予与处者最久且狎，绝不见其书。叩其从来，亦竟无师传。但曰："予何足奇，天地人物皆奇器也。动者如天，静者如地，灵明者如人，赜者如万物，何莫非奇。然皆不能自奇，必有一至奇而不自奇者以为源，而且为之主宰。如画之有师，土木之有匠氏也。夫是之为至奇。"[44]

尽管戴榕说黄履庄在"奇器"制作方面"竟无师传"，但他的文字中还是点出了黄氏相关知识的欧洲来源：首先，他早年学习过"泰西几何比例、轮捩机轴之学"，因而技艺大长；其次，"奇器目略"中的大量器物（如温度计和湿度计等）[34]，无疑都是由欧洲传入的；第三，黄履庄回答戴榕的那一大段话带有浓厚的天主教色彩，其中的那个"至奇而不自奇者以为源，而且为之主宰，如画之有师，土木之有匠氏"的存在其实就是天主教中的上帝。由于扬州在明末清初是天主教在中国的一个重要中心[9]，所以黄履庄不但可能与传教士有交往，而且极有可能是一位天主教徒。

由于戴榕明确指出黄履庄生于 1656 年,在"小传"撰写之时已经 28 岁,所以我们大致可以明白,那份"奇器目略"大约完成于 1684 年前后,也就是南怀仁和他的耶稣会弟兄们正在北京忙着为康熙皇帝制造各种奇器的年代。而在此前三四年,苏州人孙云球(约 1650—?)已经印行了另一份"光学奇器"的清单,也就是《镜史》①。事实表明,《镜史》并不是我们以前想象的有关光学或者光学器件制作工艺的著作,而是一份地地道道的光学产品目录。除了 24 种近视镜、24 种老花镜、24 种平光镜,以及远镜、火镜、端容镜、焚香镜、摄光镜、夕阳镜、显微镜和万花镜这些常见的光学器件之外,孙云球还列出了"人所不恒用,或仅足供戏玩具者",包括鸳镜、半镜、多面镜、幻容静、察微镜、观象镜、佐炮镜、发光镜、一线天和一线光等[27],只是孙云球并未描述它们的具体结构。至于前面列出的"摄光镜",也应该是光学取影暗箱之类的玩具。

从《镜史》的一系列序文和跋文中我们可以看出,孙云球最初是从活动于杭州、吴县一带的一些光学匠人那里学会制镜工艺的。这些地区在明清之际都是耶稣会士活动的主要中心,所以,这些匠人也许像黄履庄一样,也从传教士那里学习过制镜技术。由于这些匠人的出现,清朝首次出现了以眼镜生产为中心的光学工业,而苏州也因为有孙云球等人的存在而变成了光学工业的中心。而且,除了常规的眼镜生产,光学玩具显然也成为重要的光学产品。例如,顾禄描述苏州地区的手工业("工作")时,为我们留下了一段弥足珍贵的记载,说明了苏州地区光学玩具生产的情况,同时指出了其同孙运球所开创的光学器件生产之间的联系:

影戏、洋画,其法皆传自西洋欧逻巴诸国,今虎丘人皆能为之。

灯影之戏,则用高方纸木匣,背后有门。腹贮油灯,燃炷七八茎,其火焰适对正面之孔。其孔与匣突出寸许,作六角式,须用摄光镜重迭为之,乃通灵耳。匣之正面近孔处,有耳缝寸许长,左右交通。另以木板长六七寸许,宽寸许,匀作三圈,中嵌玻璃,反绘戏文。俟腹中火焰正明,以木板倒入耳缝之中,从左移右,从右移左,挨次更换其所绘戏文,适与六角孔相印,将影摄入粉壁,匣愈远而光愈大。惟室中须尽灭灯火,其影始得分明也。

洋画,亦用纸木匣,尖头平底,中安升箩,底洋法界画宫殿故事画张。上置四方高盖,内以摆锡镜,倒悬匣顶。外开圆孔,蒙以显微镜。一目窥之,能

① 关于孙云球及其《镜史》的最新研究全书文字内容的标点本,参见孙承晟(2007)相关论文。

化小为大,障浅为深。

余如万花筒、六角西洋镜、天目镜,皆其遗法。

昔虎丘孙云球以西洋镜制,扩昏眼、近光、童光等镜为七十二种。又有远镜、火镜、端容镜、摄光镜、夕阳镜、显微镜、万花镜各种,著《镜史》行世,详载《府志》。兹之影戏,殆即摄光镜之遗法;洋画乃显微镜也。[7]

显然,顾禄提到的"影戏"和"灯影之戏"就是魔灯,而"洋画"则是清朝人所说的"西洋景"或者"西洋镜"。西洋景实际上也来自欧洲,英文名叫peepshow box,传入清朝后也变成了一种流行的玩具。[35]至于所谓的"万花筒、六角西洋镜、天目镜"等,也应该是苏州地区生产的其他光学玩具。

当然,苏州显然也不是当时光学玩具生产的唯一中心。例如,顾禄还告诉我们:新年江宁人造方圆木匣,中缀花树禽鱼、神怪秘戏之类,外开圆孔,蒙以五色瑁①,一目窥之,障小为大,谓之西洋镜。[8]这至少说明,当时南京地区也存在西洋景之类的光学玩具生产。

到19世纪初期,中国的光学工业已经形成一定的规模,以至引起了英国人戴维斯②(John Francis Davis,1795—1890)注意。戴维斯对中国进行过系统考察,并写成《中国人:中华帝国及其居民概述》(《The Chinese: A General Description of the Empire of China and Its Habitants》)一书,于1836年在伦敦和纽约两地正式出版。书中谈到中国科学的发展时特别提到了光学与光学工业,并作出了这样的描述和评论:

我们该举出一些惊人的案例,其中中国人显然全凭偶然而搞出一些有用的发明,事先却没有掌握任何科学上的线索。例如,在完全缺乏透镜光学理论的情况下,他们使用凸面和凹面玻璃,或者更确切地说是水晶,来助明。还有例子表明,中国人一直试着仿制欧洲的望远镜。但是在制作带有复合透镜的仪器时,起码的科学是必需的,所以他们自然也就失败了。可是,当布儒斯特爵士所发明的光学玩具"花样镜"的几件样品最早传到广东时,它们很轻易地得到了仿制。中国人完全被它们所迷住,立即就地进行大量加工,并向北销往全国,还给了它一个恰如其分的名字:万花筒。

① 显然,这个圆孔上除了要"蒙以五色瑁"外,恐怕还要安装一个"显微镜",也就是凸透镜,否则就无法"障小为大"。

② 戴维斯于1813年担任英国东印度公司在广东工厂的文书,1816年作为英国进京使团的翻译进入清朝内地,之后继续留在广东的英国工厂,1844年成为英国驻香港总督,香港人称他为爹核士。

尽管戴维斯指出了中国光学水平的低下及其对复杂光学仪器生产的限制,但是同时却也透露了清朝光学制造业所具备的加工能力——连万花筒这样最新式的光学玩具都能立即仿制。上文提到的苏州地区生产的"万花筒"应该就是这种产品,郑复光称之为"万花筒镜",并对其结构与制作方法有十分详细的描述和讨论。[46]

当然,除了教堂,欧洲光学玩具及其制作技术还可能通过其他途径传播到清朝的民间,其中最重要的应该是进口贸易。从雍正年间刊行的《常税则例》以及道光年间刊行的《粤海关志》中,我们可以看到,以眼镜、望远镜为主的各种玻璃和光学制品已经是当时进口货物中的大宗商品,被列在"玻璃类""烧炼类""镜类"和"烧料器"等名目之下,其中就可以见到"大小纸匣,面有镜,内做西洋景""铜架大显微镜"和"玻璃影画箱"等显然与光学玩具有关的货物。[15,40]其中的"铜架大显微镜"可能就是左格拉镜,"玻璃影画箱"则可能是魔灯、取影暗箱或者"西洋景"。

三、玩具与"物理"

生活在21世纪之初的我们很难相信,这些来自欧洲的光学玩具在清朝曾经是何等流行,又是如何影响到当时人的社会生活。最典型的例子可能是著名剧作家、《桃花扇》作者孔尚任(1648—1718)在《节序同风录》中的记述。该书描写的是泰山地区流行的年节风俗,其中不少与镜子有关:

(正月初一):家中大小镜俱开匣列之,曰开光明。或佩小镜,曰开光镜。悬圆镜于中堂,曰轩辕镜,以驱众邪。

(八月初一):老人试!!,能养目不昏,今名眼镜。

(八月十五):磨镜,看玻璃宝镜,有面镜,眼镜,深镜,远镜,多镜,显(微)镜,火镜,染镜。九月初九:登高山城楼,台持千里镜以视远。

(十二月三十除夕):房中设穿衣大镜照邪。[11]

不难看出,这些风俗中有不少镜子是来自欧洲的,其中的"多镜"应该是"多宝镜"。而按照顾禄的记载,西洋景、左格拉镜等也是苏州地区新年娱乐活动中的重要内容。[8]

有趣的是,光学玩具还在清朝一些园林建筑中得到使用。据李斗(?—1817)记载,在扬州的瘦西湖上的净香园内有这样一座西洋式特殊建筑,或者可以说是一个西洋式大迷宫,其中显然安装有大型的光学玩具,这应该算是固定的光学玩具展示:

净香园,左靠山仿效西洋人制法,前设栏,构深屋,望之如数什百千层,

一旋一折,目炫足惧。惟闻钟声,令人依声而转。盖室之中设自鸣钟,屋一折,则钟一鸣,关捩与折相应。外画山河海屿,海洋道路。对面设影灯,用玻璃镜取屋内所画影。上开天窗盈尺,令天光云影相摩荡,兼以日月之光射之,晶耀绝伦。[13]

这里的"对面设影灯,用玻璃镜取屋内所画影"所指的应该就是被称为"取影灯戏"的"魔灯"。而"上开天窗盈尺,令天光云影相摩荡,兼以日月之光射之"极有可能用到了光学取影暗箱的技术。至于"构深屋,望之如数什百千层",则极可能是结合欧洲镜像箱(mirror box)和透视画等技术。

另一个能够说明欧洲光学玩具在清朝影响程度的,是不少描述这些玩具的清代诗歌。例如,徐乾学(1631—1694)有《西洋镜箱诗六首》,其中有言:"移将仙镜入玻璃,万迭云山一笥携。横箫本是出璇玑,一隙斜窥贯虱微。交光上下两青铜,丹碧微茫望若空。"[39]

不难看出,这里的"西洋镜箱"其实就是西洋景。同样主题的诗歌还有江昱(1706—1775)的《西洋显微镜小景歌》,其中吟诵的应该是西洋景或者左格拉镜之类的光学玩具。[21]此外,在袁佑(1634—1699)的《六镜诗和蒋静山》[42]、红兰主人(1671—1704)的《西洋四镜诗》[43]和陶煊(活动于康熙年间)的《六镜诗为红兰主人赋》[29]中,被吟诵的除大玻璃镜、取火镜、千里镜、显微镜和眼镜外,也有多目镜(或称多宝镜)这样的纯玩具。而彭希郑(1764—1831)则为苏州一带流行的"灯影之戏"(也就是"魔灯"表演)和"洋画"(也就是西洋景)留下了以下诗句:

影戏诗云:"疑有疑无睇粉墙,重重人影露微茫。英雄儿女知多少,留在寰中戏一场。"洋画诗云:"世间只说佛来西,何物烟云障眼底?毕竟人情皆厌故,又从纸上判华夷。"[7]

他甚至从人情喜爱新奇的角度出发,认为对这类"洋玩意"不必作"华夷"之分,足见两种光学玩具给他留下的印象之深。

这些奇妙的玩具还吸引了一位学者的注意力,此人的名字叫郑复光①。郑复光是徽州歙县人,那里是清朝重要的经济与文化中心之一。受清初大数学家梅文鼎的影响,这一地区也是清代的数学研究中心。郑复光虽然接受过正规儒学教育,但在通过县级科考并考取监生后,他就没有进一步在科举上有所进取,而以教读为生,同时研究数学,写有《正弧六术通法图解》《笔

① 关于郑复光的传记,可参见石云里[22]相关论文。

算说略》《筹算说略》①《几何求作汇补图解》等一系列数学著作。与此同时，他也显然深受明清之际安徽思想家方以智（1611—1671）《物理小识》的影响，热衷于对"万物之理"的探求。与方以智一样，郑复光将明清之际传入的西方自然哲学，尤其是亚里士多德自然哲学与宋明理学中关于自然的思想与方法结合起来，撰写了《费隐与知录》一书（1843），试图揭示一系列自然和奇异现象背后的"理"，在内容与风格上与《物理小识》一脉相承。

1819年岁末，郑复光与堂弟郑北华一起访问扬州。两人同时被扬州的"取影灯戏"（也就是魔灯表演，也许就是前文所引净香园中的那一架）所吸引，开始对光学问题感兴趣，并一起摸索《淮南万毕术》中描述的冰透镜的磨制。返回家乡后，郑复光继续与郑北华一起展开光学研究，并于10年后完成了《镜镜痴》的初稿。[46]经过多年的修订，该书于1846得到印行。全书共五卷，主要分成四篇：第一篇"明原"，主要讨论颜色、光、影以及光线等的性质以及行为规则；第二篇"类镜"，主要讨论决定各种镜子性质和特征的一些基本范畴，包括材料、体质、颜色与形状等；第三篇"释圆"，主要讨论决定凸透镜、凹透镜、凸面镜以及凹面镜特性与行为的基本规则；第四篇"述作"，主要讨论17种光学器件的结构、功能、设计与制作，包括棱镜、透镜、眼镜、望远镜、显微镜、西洋景、多面透镜、光学取景暗箱、魔灯、太阳镜、望远镜六分仪、探照灯、万花筒和畸变画等，其中大部分为玩具。与此同时，《费隐与知录》中也包含了不少光学讨论的条目。[22]

在欧洲近代早期，这些光学器具与玩具同新兴的科学，尤其是新兴的光学之间具有密不可分的关系。因此，它们的工作原理早已得到系统的研究，并发展成理论。但当它们作为异国奇器被传入中国时，这些器物已经与原有的特殊科学与境相脱离。② 当越来越多的中国匠人掌握了这些器件的制作工艺之后，郑复光成为第一个要通过深挖它们的"所以然"来为工匠们总结出一套指导性理论的人。

所以，在《镜镜痴》卷四"述作"篇的开头，他发挥了儒家经典中的话，指出："知者创物，巧者述之，儒者事也。民可使由不可使知，匠者事也。匠者

① 《笔算说略》与《筹算说略》现存中国科学院自然科学史所图书馆，《续修四库全书》中收有两书影印本。

② 尽管中国天文学家也把望远镜用于日食等天象的观测，但在公众眼中，它仍然是好玩的玩具之一，正如李渔（1611—1680）《十二楼》中的那个故事所描述的那样。故事中，一位少年通过以望远镜偷窥赢得了一位富家小姐的青睐。在评论这个故事时，李渔列举了一系列其他光学器具，它们能"生出许多奇巧"。

之事有师承焉，姑备所闻。儒者之事有神会焉，特详其义，作'述作'。"[46] 换句话说，他把光学理论的探究看成自己作为一个儒者的责任。

就这样，郑复光把这些仪器和玩具转化成了科学研究的目标。为了达到自己的目标，他花费了将近 30 年的时间，从器物、模型、书籍和工艺插图中搜集原始素材，从来自中国和欧洲的相关著作中搜集有用的相关知识，并以中国前所未有规模开展了大量实验，从而建立了一套具有浓重公理化特征的光学理论，不仅可用于定性解释，而且可以用于定量的分析与设计①。

在西方光学知识方面，郑复光所能参考的只有早期耶稣会士编写的极其有限的几部著作，其中最重要的是德国耶稣会士汤若望在 1624 年出版的《远镜说》一书。尽管郑复光承认《远镜说》是《镜镜痴》的楷模，但该书完成时，欧洲科学界既不了解折射定律②，更没有总结出透镜与曲面镜成像的基本数学规律。因此，除了有关两种透镜、望远镜、近视与远视的定性解释，以及光的直线传播、光的折射以及人眼的基本透视规则等之外[23]，书中真正能被郑复光直接借用的知识并不够。此后，耶稣会士在《崇祯历书》和《灵台仪象志》等书中也介绍了不少欧洲光学知识，但水平上都没有超出《远镜说》③。当然，从明清之际传入中国的欧洲几何学、自然哲学和光学著作中，郑复光得到了方法论上的许多启发，尤其是在公理化、定量化方法等方面。

不过，归根到底，《镜镜痴》中的光学体系在世界上还是独一无二的，完全是郑复光自己的独创。从很大程度上来讲，该书堪称是 1840 年之前清朝出现的唯一一本在气质特征上最接近欧洲近代科学精神的科学著作，这至少体现在三个方面：

首先，与中国古代讨论工艺技术的一般著作不同，郑复光在书中没有就事论事地直接讨论各类光学器具本身，而是反过头去，从这些器具所涉及的最基本的物理实体——光和颜色等的基本物理性质入手展开讨论，并且强调："不明物理，不可以得镜理，物之理，镜之原也。"[46] 而为了突出"物理"研

① 关于郑复光特殊光学理论的最新分析，参见钱长炎[19]相关论文。

② 折射定律在当时已经由荷兰人斯涅耳（Willebrord van Royen Snell，1591—1626）通过实验总结出来，但他的发现直到 17 世纪下半叶才被人们从实验记录中重新发现，并得到公布。1637 年，笛卡儿（René Descartes，1596—1650）在《屈光学》一书中总结出了折射定律的现代形式，并进行了证明。

③ 在 1742 年完成的《历象考成后编》中，德国耶稣会士戴进贤（Ignaz Kögler，1680—1746）和葡萄牙耶稣会士徐懋德（Andreas Pereira，1690—1743）在讨论大气折射时使用了折射定律。[5]可惜，郑复光没有注意到这一点。

究的重要性,他也没有忽略三棱镜、万花筒等在当时完全没有实际用途的纯玩具,而是以"此无大用,取备一理"[46],"其制至易,而其理至精,虽无大用,当必存录着论"[46]为由加以记录和讨论。

其次,该书是以大量的经验知识(包括郑复光搜集到的工匠知识和他自己的观察结果)为基础,通过精心设计的实验(如郑复光对透镜和曲面镜"三限"的实验观察)去伪求真,探索一般规律,最终提炼出能够有效地反作用于自然的理论性的结论——这是典型的英国式实验哲学方法,由吉尔伯特(William Gilebert,1544—1603)所开创,培根(Francis Bacon,1561—1626)加以系统化和哲学化。[24]

第三,在郑复光的实验与研究中,我们可以明确地看到定量化特征,说明他已经认识到,所谓的"物理"是可以定量地加以研究和总结的;并且,"物理"规则只有定量化了,才能真正反过来指导对自然的实际操作(如指导工匠制作光学器件)——这里又可以明显看出伽利略(Galileo Galilei,1564—1642)一类欧洲近代物理学家自然数学化观念[24]的影子。

以上三点在清代科学著作中确实绝无仅有,连传教士编纂出版的科学著作也没能如此。

四、结语

在谈及1840年鸦片战争爆发前欧洲科学技术的第一次传入清朝的途径时,我们很容易忽略图书之外的一些器物的作用。这类器物包括时钟、乐器、医学与科学仪器等。与图书相比,它们在承载知识方面的作用同样也不小,不仅在有关它们制造和使用的技术知识方面如此,在相关的科学原理和理论方面也是如此,就像对数尺中暗含了对数的规则,而七政仪则代表了地心或者日心的宇宙模型一样。清早期与中期有不少这样的器物通过来自欧洲的耶稣会士、使团以及商人被传入清朝内廷和民间,无疑对欧洲科学与技术知识上的东传产生了重要影响。这些器物不少至今仍然保存在故宫博物院里,其中有不少是近代科学的标志,如演示日心模型的七政仪、折射与反射望远镜、单摆、耐普尔算筹以及帕斯卡计算机,等等。从清宫内务府造办处对其中一些器物的精准复制来看,有关它们制作与加工的工艺知识已经被清宫内的工匠们所掌握。

在本文的讨论中,我们则接触到另外一类特殊的器物,也就是一系列的欧洲光学玩具。耶稣会士把它们当成显示欧洲科学与技艺高超水平的异国奇器,因而成为它们传入清朝的主要途径。它们既被带入中国宫廷,在为耶

稣会士赢得皇帝的青睐方面起到了重要作用,同时也通过教堂等渠道传播到中国民间,产生了较为广泛的影响。在一般的中国士人和公众的眼中,这些异国奇珍确实具有足够的吸引力,以至变成了文学创作的主题以及节日民俗中的仪式道具与娱乐工具。而在清朝的工匠和科学家手中,这些"西洋奇器"中所承载的知识则不仅仅只是好玩或者吸引眼球那么简单了。工匠们成功地对这些知识进行了提取、复制,并使它们与当地的商品生产与消费的实际情况相适应;而科学家则将这些知识与通过书本传入的西方科学知识混合起来,开始了一场有趣的知识发酵,最终导致了《镜镜詅痴》特殊光学系统的建立。

在这一连串的过程中,我们看到同样一组器物的角色是如何随着所处社会文化语境的变化而改变的。正是通过这样一种特殊的方式,作为这批玩具最早和主要传播媒介的耶稣会士对清朝的光学发展作出了超出我们原来想象的特殊贡献。

参 考 文 献

[1] Brewster D. The kaleidoscope: Its history, theory, and construction with its application to the fine and useful arts[J]. J. Murray, 1858.
[2] 稻耕一郎.《清嘉录》著作年代考:兼论著者顾禄生年[J]. 新世纪图书馆, 2006(1): 15-18.
[3] DuHalde J B. The general history of China: vol.3[M]. London: Watts, 1741.
[4] Dupre S. Inside the camera obscura: Kepler's experiment and theory of optical imagery[J]. Early Science and Medicine, 2008, 13: 219-244.
[5] 付邦红. 崇祯历书和历象考成后编中所述的蒙气差修正问题[J]. 中国科技史料, 2001, 22(3): 260-268.
[6] Golvers N. The astronomia europaea of F. Verbiest S. J. (Dillingen, 1687): text, translation, notes and commentaries[M]. Nettetal: Steyler Verlag, 1993.
[7] 顾禄. 桐桥倚棹录[M]. 上海:上海古籍出版社, 1980.
[8] 顾禄. 清嘉录[M]. 南京:江苏古籍出版社, 1999.
[9] 江苏省政协文史资料委员会扬州宗教[Z]. 江苏文史资料(第115辑), 1999.
[10] Jones W S. A catalogue of optical, mathematical and philosophical instruments made and sold by William and Sauel[M]. London: N. P. 1795: 9.
[11] 孔尚任. 节序同风录[M]//四库全书存目丛书:第165册. 济南:齐鲁书社, 1996.
[12] Lefèvre W. Inside the camera obscura: optics and art under the spell of the projected image[M]. Berlin: Max Planck Institute for the History of Science Reprint, 2007: 333.

[13] 李斗.扬州画舫录[M].江北平,涂雨公,点校.北京:中华书局,1960.
[14] 李渔.十二楼[M].北京:大众文艺出版社,1999.
[15] 梁廷.粤海关志[M].上海:上海古籍出版社,2002.
[16] 刘东.利玛窦的三棱镜[J].东方文化,2001(6):51-52.
[17] Mannoni L. The great art of light and shadow:archaeology of the cinema[M]//Crangle R. Exeter Studies in Film History. STOCKER RD:University of Exeter Press,2000.
[18] Needham J. Science and civilisation in China:vol. 2[M]. Cambridge :Cambridge University Press,1956.
[19] 钱长炎.关于《镜镜痴》中透镜成像问题的再探讨[J].自然科学史研究,2002,21(2):135-145.
[20] 屈大均.广东新语[M].北京:中华书局,1985.
[21] 阮元.淮海英灵集:丙集[M]//续修四库全书:第1682册.上海:上海古籍出版社,2002.
[22] 石云里.潜心光学光照千秋:郑复光传略[M]//王鹤鸣,等.科坛名流.北京:中国文史出版社,1991.
[23] 石云里.中国古代科学技术史纲:天文卷[M].沈阳:辽宁教育出版社,1996.
[24] 石云里.科学简史[M].北京:对外经济贸易大学出版社,2010.
[25] Stafford B M,Terpak F. Devices of wonder:From the world in a box to images on a ccreen[M]. Los Angles:Getty Research Institute,2001.
[26] 孙成晟.明清时期西方光学知识在中国的传播及其影响:孙云球《镜史》研究[J].自然科学史研究,2007,26(3):363-376.
[27] 孙云球.镜史[Z].上海:上海图书馆藏清刻本,1680.
[28] 汤若望.远镜说[M]//中国科学技术典籍通汇:天文卷 第8册.郑州:大象出版社,1995.
[29] 陶煊.石溪诗钞[M]//四库禁毁书丛刊:集部 第183册.北京:北京出版社,2000.
[30] Vermeir K. The magic of the magic lantern (1660—1700):on analogical demonstration and the visualization of the invisible[J]. The British Journal for the History of Science,2005,38(2):127-159.
[31] Wade N J. Philosophical Instruments and Toys:Optical Devices Extending the Art of Seeing.
[32] Journal of the History of the Neurosciences,2004,13 (4):383-384.
[33] 王广超,吴蕴豪,孙小淳.明清之际望远镜的传入对中国天文学的影响[J].自然科学史研究,2008,27(3):309-327.
[34] 王锦光.我国17世纪青年科技家黄履庄[J].杭州大学学报,1960(1):1-5.
[35] 王锦光,洪震寰.中国光学史[M].长沙:湖南教育出版社,1986.
[36] 王庆余.利玛窦携物考[M]//中外关系史学会.中外关系史论丛:第1辑.北京:世界知

识出版社,1985.

[37] 王士.池北偶谈[M].靳斯仁,点校.北京:中华书局,1982.

[38] Wheatstone C.Description of the kaleidophone,or phonic kaleidoscope:a new philosophical toy, for the illustration of several interesting and amusing acoustical and optical phenomena[J]. The Quarterly Journal of Science, Literature, and Art, 1827, 23: 344-351.

[39] 徐乾学.园文集[M]//续修四库全书:第1412册.上海:上海古籍出版社,2002.

[40] 佚名氏.常税则例[M]//续修四库全书:第834册.上海:上海古籍出版社,2002.

[41] 印光任,张汝霖.澳门纪略[M]//中国方志丛书:第109册.台北:成文出版社,1968.

[42] 袁佑.霁轩诗钞[M]//四库未收书辑刊:柒辑 第27册.北京:北京出版社,1999.

[43] 查为仁.莲坡诗话[M]//续修四库全书:第1701册.上海:上海古籍出版社,2002.

[44] 张潮.虞初新志[M].石家庄:河北人民出版社,1985.

[45] 张廷玉,嵇璜,刘墉,等.清朝文献通考[M].杭州:浙江古籍出版社,2000.

[46] 郑复光.镜镜痴[M].丛书集成初编本.上海:商务印书馆,1937.

[47] 郑复光.费隐与知录[M].上海:上海科学技术出版社,1985.

(原文出自:石云里.从玩器到科学:欧洲光学玩具在清朝的流传与影响[J].科学文化评论,2013,10(2):29-49.)

第四编

艺术与科学的跨界实践探索

 本编以"艺术与科学的跨界实践探索"为主题,选编3篇论文,展现了这一跨界实践的近现代与当代重要历程,以及实践过程中参与者们面对的具体问题。有别于理论层面的讨论和跨学科教育研究,这部分论文从多个维度讨论了艺术与科学的跨界实践探索,并从历史角度追溯到维米尔、伽利略等重要历史人物的实践,同时,也选取了一些当代跨学科探索的代表性案例,为读者提供更直观的有关艺术科学交叉学科实操层面问题及其解决办法的经验和建议。

画布上的实验室:维米尔的艺术与17世纪的科学圈

郭 亮

17世纪荷兰绘画大师维米尔(Vermeer)的艺术充满了难以解读的深奥内涵。然而,从当时欧洲社会所出现的科学浪潮和科学家的积极研究中,也可以发现艺术家之间的创作端倪。维米尔善于理性思考,他对科学与仪器的兴趣引发了作品中的表现尝试,从而构建出复杂的绘画语言。他与科学家们的接触不为人知,但却勾勒出维米尔艺术的形成背景。维米尔的作品揭示出艺术与科学领域之中所存在的密切联系,以及对人类的知识与视觉表现所进行的深入探索。

杰出的先生,来吧,打消惊扰我们时代庸人的一切疑惧;为无知和愚昧而作出牺牲的时间够长了;让我们扬起真知之帆,比所有前人都更深入地去探测大自然的真谛。

——亨利·奥尔登伯格(Henry Aldenberg)(1662年7月致斯宾诺莎(Spinoza)的信,《斯宾诺莎书信集》)

恩斯特·卡希尔(Ernst Cahill)曾在《人论》中描述了这样的思想:就人类精神的基本理论活动而言,我们不可能在不同的知识领域之间找出任何区别。在这个问题上,我们必须同意笛卡儿(Cartesian)的话:全部科学合在一起就是人类的智慧,这种智慧尽管能用于各种不同的科学,但始终是一个整体,不会因此被分化为不同的东西,正如太阳光不会由于照耀在不同的事物上,就会被分化成不同的东西一样。[1]在艺术史领域,奥托·本内施(Otto Benesch)在他的代表著作《北方文艺复兴》中亦曾指出:如果有人询问,在16世纪末的欧洲,各种理性力量所面临的挑战及其处境时,我们知道能够满足文明世界最根本需要的,既不是艺术与宗教,也不是诗歌和人文主义。能够满足这一需要的只有科学。科学在17世纪的欧洲建立起它的统治地位……但它不是16世纪前半叶泛神论思想家建立的那种直观体系的科学,而

郭亮,上海大学上海美术学院教授。

是最富理性、体系最严密的科学,即天文学、数学和人类学。[2]

维米尔被法国人梭雷布格尔(Thoreburger)誉为"德尔芙特的斯芬克斯之谜",他的作品在后世的巨大声望不仅因为作品为数稀少,也是人们对维米尔的作品充满了困惑,在很大程度上是来自对他社会背景的陌生。试图探寻他艺术之中的深邃世界,就不能忽视他所身处时代发生的诸多变化,以及17世纪时期的科学发端与个人趣味等复杂因素,他独一无二的作品恰恰源自于此。对于维米尔潜在的观众来说,他的艺术世界设置了某种密码:如果试图理解他的绘画,就需要解开一连串复杂的谜语,而对于知识储备丰富的观众来说,其中的部分乐趣来自在未领略它的内容之前,就可以推断出这个谜语所蕴含的意义。维米尔的艺术,他对科学独特的看法,以及将复杂的科学理念融合在自己静谧的绘画空间,都使他与大部分17世纪荷兰画派艺术家拉开了距离。回顾尼德兰艺术,前辈大师凡·艾克兄弟(The Van Eyck brothers)在光线和镜像方面的卓越表现,似乎预示了北方绘画与科学密切的内在联系。借助科学仪器和对世界的探索,北方艺术家在作品中理性的思维和表现,在几个世纪以来亦如科学的演进一样令人惊讶。

然而,传统艺术与知识阶层仍对这一新生渐进的巨变似乎还难以理解,自17世纪初期伊始,诗人成了反对科学因果论和逻辑学的首要力量。随着科学战胜了宗教,诗人们看出,如今的理性已经凌驾到了艺术和灵感之上。他们的担心不是没有理由的。(因为)牛顿(Newton)的科学权威不久就变得十分强大,《自然哲学的数学原理》一书使确定论看上去是无可辩驳的。[3]诗人蒲柏(Alexander Pope)在1728年的长诗《愚人志》中这样感叹着科学的胜利:

> 徒劳,徒劳,
> 这曾经带来的一切时光,
> 如今毫无抵抗地坍塌,
> 文学艺术得听命于力量。
> 美狄亚来了,美狄亚来了,头上戴着王冠,身上配着长剑。
> 这原初的黑暗与混沌,
> 她使幻想的金色云朵萎缩失色,
> 令色彩变幻的想象虹霓消遁无形。
> ············
> 美狄亚她来了,发出神秘的力量,
> 各种艺术逐一消亡,
> 世界是漫漫的永夜。

蒲柏的感伤可能使他无法在更广阔的历史时空中眺望未来,对科学这一新兴的力量加以评判。不过,艺术毕竟并未消亡。而这也需要我们对科学一词的定义来再度审视一番。威廉丹皮尔认为:在希腊人看来,科学和哲学是一种东西,在中世纪时期又与神学合在一起,拉丁语词 scientia(scire,学或知),就其最广泛的意义来说,是学问或知识的意思。但英语单词"science"是 natural science(自然科学)的简称,虽然最接近的德语对应词 wissenschaft 仍包括一切有系统的学问,不但包括我们所谓的科学,而且包括历史、哲学和语言学。所以,在我们看来,科学是关于自然现象的有条理知识,可以说,是对于表达自然现象各种概念关系的理性研究。[4]在丢勒的版画《忧郁》中,就出现了诸多的科学仪器和人物、世界共存的场景。

奥托·本内施的评价以艺术作为基点:我们非常清楚,艺术史上没有绝对的进步。在漫长的历史长河中,某种艺术的价值会增大或缩小。艺术天才会在传统形式逐渐衰亡的同时,不断创造出新的表现方式。如果在维米尔的时代找出一些在科学上有所成就之人,那么就可以列出以下这些名字:开普勒(Kepler)、伽利略(Galileo)、莱布尼茨(Leibniz)、培根(Baconic)、笛卡儿、惠更斯(Huygens)、牛顿以及安东尼·凡·列文虎克(Antonie van Leeuwenhoek,1632—1723)等。人们常常忽略这一点,就像他们也曾忘记了鲁本斯(Tubens)和维米尔几乎是同时代的人物。那么将维米尔和科学的时代并列在一起意义究竟何在?我们看到,17世纪的荷兰画派中名家辈出,如彼得·霍赫(Peter Hoch)、扬·斯汀(Yang Sting)以及伦勃朗(Rembrandt)等,而维米尔的作品很少描绘荷兰风俗画中的欢娱场景。学者罗伯特·霍尔塔(Robert Aorta)在对维米尔进行深入的研究之后,将维米尔描述为一位智者、知识分子和手持画笔的自然哲学家,而荷兰画派的艺术家通常所关注的是风俗场景、静物和日常风景。维米尔生活在富于发现的时代,他具有理性的思想,得以接受新兴的科学哲学,他的作品与科学家伽利略、列文虎克和惠更斯的科学研究类似,在17世纪,艺术与科学在思维方式上是具有一致性的。查尔斯·塞伊摩尔(Charles Seymour)也认为:

探索与实验性的社会文化背景在17世纪的罗马、巴黎和英国普遍存在,这一风尚不仅在维米尔毕生作品的创造上闪烁着光芒,而且在17世纪绘画和自然哲学之间的更普遍的联系中放射异彩。[5]

和维米尔自身的情况相仿,科学启蒙的时代也出现了这样的图景:近代巨大宏伟的科学大厦,或许是人类心灵最伟大的胜利。但是,它的起源、发展和成就的故事是历史中人们知道最少的部分,而且我们也很难在一般文

献中找到它的踪迹。在此,还需要纠正一个如何看待17世纪科学的问题。雅克·巴尔赞(Jacques Barzun)在《从黎明到衰落:西方文化生活五百年》一书中指出:

> 谈论17世纪的科学和科学家,这本身就犯了一个时间性的错误。当时的科学指的还不是某一类知识,而是已有的所有知识,当时有学问的人仍然能掌握其中的一大部分。主要研究自然的人被称为自然哲学家,他们在工作中使用的是"哲学工具";数学家们通称为几何学家,因为几何学是当时最先进的数学分支,在纸上做计算是一项较新的发明,科学家这个词是从1840年才开始出现的。这些区别很重要,因为它们证明现代人所说的科学不完全来源于哥白尼和伽利略的发现。而是包括从中世纪开始出现的大量思想。天文学、炼金术和魔术都是严肃的行业……[6]

无独有偶,亚·沃尔夫(Ya Wolf)也表达了类似的看法:在近代之初,科学还没有与哲学分离,科学也没有分化成众多的门类。知识仍然被视为一个整体;哲学这个术语广泛使用来指称任何一种线索,不管是后来狭隘意义上的科学探索还是哲学探索。[7]这个时代对于未知世界的探索向宏观和微观两个方向开始不断延伸,宇宙和人类精神世界不但是哲学家和科学家所渴望探索的领域,艺术家们也表现出相同的期待,并早在他们出现之时已迈出令人激动的步伐:

> 一个个历史时代都不是突然出现的。它们通常总需要有预先的准备。所以,要确定它们的开端是困难的。近代科学是跟着文艺复兴接踵而来的……[7]

要想较为完整地把握17世纪的科学潮流和维米尔的艺术之间所隐含的内在关系,我们就需要将视角延伸得更加宽广一些。对维米尔的艺术研究将基于这样的缘由:伟大的科学研究能以一种非常优雅和美丽的方式映衬着理论与事实、理想与现实的结合。虽然科学非常依靠经验数据,不过卓越的科学理论和伟大艺术作品一样,同样具有创造力和直觉,从这个意义上讲,科学家与艺术家非常相似,他们都尝试去解释世界并对现实给出各式各样的理解。我们看到在维米尔、凡艾克(Van Eyck)以及达·芬奇(Da Vinci)的作品中体现出这种严谨的研究。他们拓展了科学范式,无疑会增进我们对伟大艺术的理解。维米尔的艺术决非单一地依靠直觉和自然而然地产生,而是经过深思熟虑之后的表现,在有限的作品中,人们逐渐发现了维米尔智慧的深度和广度。

在维米尔的作品,如《绘画的艺术》《地理学家》和《天文学家》(图1)之

中,不难发现他已将目光投向当时最先进的科学研究之中,例如光学和地图制图学。在荷兰画派中,画家直接去表现科学家生活的场景非常少见,甚至在一些初看是风俗场景的画中,维米尔力图赋予一些知识与科学的内涵。从玻璃、地图、文献卷轴、各式乐器、乐谱、天(地)球仪、圆规、钟表、镜子、书籍、吊灯到历史缪斯和作画中的画家,这些出现在维米尔画中的器物或人物,使我们不得不采取与看待一般的风俗画家迥异的思维和眼界来重新把握维米尔的心中之语。

图1　维米尔《天文学家》(巴黎卢浮宫藏)

维米尔的画中人物总是深深地沉浸在某种状态中,他(她)们被定格在永恒的冥想、阅读、演奏、作画、研究、祈祷和反观之中,而冥想本身象征一种高度智慧。希腊人中最伟大的天才都是善于冥想的人物;他们设法理解客观世界。[8]阅读书信的主题也被认为是对待科学的新态度和对技术的新希望的表达。[9]和德·霍赫、特尔·布鲁根(Ter Bruggen)、扬·斯登(Jan Sten)和凡·洪特霍斯特(van Huntholst)为代表的风俗画家笔下所表现的欢快日常生活场景做一下对比,就可以清楚地看出这种区别。维米尔的风格和主题在他任圣路加行会执事之后渐渐趋向于这种理性的场景,高度静态的单独

人物、减弱或消除了尘世的欢娱气息，甚至在演奏音乐的人物或群体中也力求一种静谧，维米尔所演奏和倾听的已不再是尘世之音。西方文明起源的古希腊时期，自由七艺的分类中文法、逻辑、修辞、音乐和几何、算术与天文并列在一起。法国史学家雅克勒戈夫（Yaklegov）曾有过精辟描述，在《中世纪的知识分子》一书中，他提到欧坦的贺诺琉斯（Hornolius）说过：人们通过人文科学达到科学的家乡，而每一种人文科学都表现为一个城市阶段。[10]卡尔·波普尔（Karl Popper）在1979年所做的题为《科学和艺术中的创造性自我批评》一文中对艺术与科学存在的深刻关联做了精彩点评：

 我打算谈谈伟大的自然科学家的创造性和伟大的艺术家的创造性作品之间的一些异同之处，我这样做的目的之一就是批驳文化悲观主义者反对自然科学的宣传，科学的源头可以在诗歌、宗教神话以及那些试图对人类和世界作出想象性解释的奇幻作品中寻到。我们仍可以找到许多证据来证明诗歌、音乐、宇宙学、科学有着共同的起源。所以说，科学和诗歌（以及音乐）有着血缘关系，它们都产生于我们想要了解人类的起源与命运，了解我们世界的起源与命运的尝试。[11]

 可以设想，维米尔对科学十分着迷，他的兴趣体现在地图学、光学、音乐和天文学这些领域，他可能收藏和运用了一些当时的科学仪器，例如暗盒和透镜。他本人出自一个音乐世家，他的继祖父是一位职业歌唱家和乐手，这就可以解释为什么维米尔具有优雅的音乐修养且描绘了多幅音乐主题作品。同时具有渊博的知识和富于哲学内省精神。学者们认为他的作品表现了一种宇宙的和谐，从维米尔的童年时代伊始，他便深受新的自然哲学和严格方法的影响。维米尔不是当时穿梭在艺术和科学中的唯一例证，杰米·詹姆斯（Jamie James）指称：很令人惊讶的是科学家伽利略之父——文森佐·伽利略（Vincenzo Galilei，意大利音乐理论家、作曲家、演奏家）在音乐史上没有占据一个更更重要的地位，在文森佐·伽利略的著作《古代音乐与现代音乐的对话》（《Dialogo Della Musica Antica, Et Della Modernaby》）中，我们可以发现他不仅勾勒出了音乐理论新的科学方向，（而且）证明古人的音乐实践比他那个时代的音乐要优越。作为古代音乐优越的证据，伽利略提供了广泛的古典著作，声称音乐有动人精神、治愈肉体或者说影响地上（凡间）事物的神奇力量。[12]本内施认为：与人类的任何事业一样，科学历史也有不同形式与时代的风格，观念史告诉我们，不同的文化活动往往蕴含着相同的精神因素。因此，这种方法可以允许我们勾勒出艺术现象和科学现象之间的平行关系，并期待它们的互相印证。[13]

维米尔对音乐题材的喜爱是源于家庭的音乐传统,在他的多幅作品里描绘了乐器和演奏音乐的人。音乐主题本身与科学关系密切,自由七艺中的音乐就是其中之一。虽然17世纪的荷兰画家十分喜欢描绘奏乐的风俗场景,但是那种喧闹欢乐的场面显然不是维米尔的趣味,他也从未画过一张类似的作品。恰恰相反,维米尔的《音乐会》(图2)有声亦无声,乐器的声音似乎轻到无法感觉,奏乐者在完成一种冥想式的旋律,象征着宇宙的和谐。在画中,维米尔表现出"完美的和声"(A perfect Harmony),在大键琴和人声的配合下,将音乐会永恒地放置在自己的画室之中。绘画中的透视原理和哥白尼描述的太阳系一样,和声使音乐真正成为一个三维世界:即在时间的流逝中形成的三维听觉几何,透视原理加强了绘画中的深度维,和声加强了音乐中的音色维。音乐中固有的无穷无尽的表现力,不仅是靠旋律,还有复调和和声。这三者在一起,在16世纪末升起了音乐新时代的帷幕。[14]

图2 维米尔《音乐会》(波士顿伊莎贝拉·斯图尔特·加德纳博物馆藏)

及至17世纪时,科学家们将目光投向了广袤的宇宙,在欧洲各地,占星术已不能够满足对于全新世界探索的要求,哥白尼在1543年发表了巨著《天体运行论》(《De Revolutionibus Orbium Coelestium》)、第谷·布拉赫

(Tycho Brahe)于 1598 年出版了《天体力学的复兴》。科学研究的风起云涌正如达·芬奇在笔记中所记述的那样：

如果你们在我身上发现了令你们高兴的事，就请研究我吧，因为我只会在很少的场合回到世界中来，还因为只有很少的人具有从事这一职业所需要的耐心，它只存在于那些用新方式描述事情的人身上。来吧，人们！来看看这一研究将揭示的自然奇迹吧。[15]

1632 年，伽利略发表了《关于托勒密和哥白尼两大世界体系的对话》(《Dialogue concerning the two chief Systems of the World, the Ptolemaic and Copernican》)。在这之前，伽利略于 1609 年制造了一架荷兰式望远镜，并首先把它用作为一种科学仪器。他用望远镜作出的最重要的发现是，木星周围有四颗卫星围绕它转动。沃尔夫描述：

意大利一直是古典学术复兴的舞台。也是在意大利，伽利略和他的追随者为近代科学奠定了基础。在近代初期，意大利的艺术走向衰落，而科学精神则开始勃兴。就在米开朗琪罗逝世当天，伽利略首先领悟到，看来意大利的科学注定要替代意大利艺术的荣耀。[16]

实际上，这份荣耀不仅被伽利略和意大利所捕获。在当时的整个欧洲，人们普遍认为 17 世纪经历并完成了一场非常根本的精神革命。近代科学是其根源又是其成果。这场革命可以（并且已经）用种种不同的方式加以描述。例如有些历史学家认为这场变革最明显的特征莫过于观念的世俗化，即追求的目标由超验转为内在，关注的对象由来生变为今生今世。[17]正如哥白尼的理论和空间概念在阿尔特多费尔（Albrecht Altdorfer）和博鲁盖尔（Boruguer）的绘画中得到了展示——这种空间概念使人类位于偏离宇宙中心的位置，并以此暗示宇宙的宏伟。很多人所不知道的是，伽利略在天体观测中的惊人发现和他本人的绘画技艺关系密切，在用望远镜观察月球表面时，伽利略手绘了多幅水彩和素描手稿，来记录他所看到的影像（图3）。伽利略亲手绘制的观测月球素描及水彩图稿在表现手法上非常自如和熟练，对光影和体积感的表现可与专业画家媲美。在望远镜的目镜里，伽利略对星球天体在光线照射下所出现的不同状态做了细致的刻画，很少有天文学家这样进行科学实验，图绘在伽利略的心目中是严谨的记录和对观察的检验。对笛卡儿来说，他可能极少留下图绘之类的稿本，不过就他于 1656 年所绘制的地理学图谱《地球发展的四个阶段》而言，画面虽仅以点、线构成，但它们排列有序、富于装饰感，极好地表明了他关于地球演化的理论（图4）。这是经过一定绘画训练后的面貌，而非对绘画一无所知者所能表现的，就像

当时很多科学研究者那样。

图3　伽利略对月球观测所做的水彩图稿(1610年)

图4　笛卡儿《地球发展的四个阶段》(绘于1656年)

科学家自身的艺术能力和背景在他们的科学研究方面发挥过巨大的功

效,当时一些著名的大科学家都受过造型艺术的训练。例如,罗伯特·胡克(Robert Hooke)学习过绘画,他的科学实践则是与艺术家们一起合作,如和插图画家、雕刻家协同起来,去探知微观世界的图像。而科学家克里斯蒂安·惠更斯(Christiaan Huygens)系出名门,受过极其良好的教育和深入的审美训练,教育的内容包括唱歌、弹鲁特琴和拉丁诗的写作……喜欢绘画和制作动力学模型[18],他很早就通晓拉丁文、希腊文、法文、英文、德文、西班牙文和意大利文。并且是17世纪最卓越的诗人、卓越的绘画鉴赏家,还是谱写多部音乐作品的音乐家(曾谱曲献给维米尔)。作为外交家他荣获詹姆斯二世授予的骑士勋位,与当时国内外一流的科学家是朋友。他研究了透镜的相关物理原理,并开发出惠更斯目镜。他在1655年后陆续发现了一系列天文景象,在解开土星神秘的面纱上运用了他具有透视和素描方面的学养。世界显微镜之父、维米尔的德尔夫特同乡、朋友和遗嘱执行人,荷兰显微镜学家、微生物学的开拓者列文虎克(Leenwenhoek),他曾就所研究微观科学广泛地向当地艺术家学习。荷兰艺术家所具有的自然主义和光学的背景,能够促使他们提出要求,即不仅将显微图像作为客观世界的特殊存在形式,而且也可以用绘画的手段将这些景象表现出来,从而被大众所感知。

虽然笛卡儿曾说"真理更可能是由个人而不是由民族发现的",不过在17世纪时科学的发展可能更多地体现出了一种合作状态。欧洲的国家之中出现了一种新型的机构——科学社团;在一个相当短的时间内,为了促进实验科学这个特殊目的,一批有影响的机构在它们成员的合作下组织了起来。许多成员由此受到激励而进行他们自己的各种重要科学研究。这些新机构中,最重要的有佛罗伦萨的西芒托学院、伦敦的皇家学会和巴黎的科学院。科学社团在那时形成并不是偶然的;它是那个时代精神的重要标志。事实上,这个时代的鲜明特点是,绝大多数现代思想先驱都完全脱离了大学,或者只同大学保持松弛的联系。为了培育新的精神,使之能够发现自己,就必须有新的、本质上真正世俗的组织。[19]

虽然荷兰国内尚无科学社团,不过当时一流的荷兰科学家却没有阻碍地进入国外的机构,例如,惠更斯成为了法国的科学院院士,正是在巴黎时,他写作了《光论》(《Traite dela Lumiere》),维米尔的德尔夫特同乡列文虎克在1680年被伦敦皇家学会选为会员。16世纪后半期,受数学支配的空间思维方式在美术和科学领域逐渐流行……我们没有必要假定两个领域有直接的互相影响。然而,这些重大问题和观念渗透在那个时代的精神之中,并且分别在艺术和科学中找到了它们的表现场所。面对此时的科学图景,维米

尔的反应不言而喻。近代科学的主要特征之一在于使用科学仪器。科学仪器已经并且仍然从这些方面,对近代科学提供了极其重要的帮助,而且成为它与以前科学的主要区别之一。

至17世纪后期之前,科学已成为人们所广泛关注的普通事物,例如人们在各种沙龙中谈论科学;甚至女士们也开始研究力学和解剖学,莫里哀(Moliere)出版于1672年的优秀喜剧《女学者》(《Les Femmes Savantes》)是较早的体现之一。[20] 在维米尔的画室里,他所运用的暗盒、镜头、镜子、透视制图和绘画技巧透露出包含了数学积分中主像和副像的傅里叶式的综合方法。仪器作为硬件方面的支持,在维米尔所处的环境可谓得天独厚,因为荷兰早在中世纪之时,研磨玻璃和宝石的技术就已经非常出色。至16世纪末,(荷兰)眼镜透镜制造业已是一个十分健全的工业。可以想见维米尔在荷兰获得暗盒所需的光学镜头和一些透镜设备并无难处,这些精良的光学仪器在光学品质方面已不输给今日的光学镜头。例如,列文虎克本人就磨制了大约550片透镜,最好的一个有500倍线性放大和百万分之一米的分辨率。他说来访者在他店里见到的东西,与他自己通过精良透镜观察到的东西是无法相比的。[21]

如果以宽泛的标准来看,维米尔似乎可以松散地放置在笛卡儿、惠更斯与列文虎克的这个一流科学家的圈子之中,天文学家、数学家和物理学家首先形成了一个自觉的联盟。1618年笛卡儿结识了比克曼,开始对化学产生了兴趣,笛卡儿本人亦曾在1630年前后撰写过《音乐简论》。自1629年,笛卡儿始流亡荷兰,居住长达20年之久,足迹遍布阿姆斯特丹、乌得勒支、德文特等主要荷兰城市。斯台文和笛卡儿两人都曾在奥里根的(荷兰)莫里斯王子军中服役;处于同一同盟中的还有惠更斯家族,笛卡儿是这个家族的座上宾,家族中的克里斯蒂安·惠更斯受到这位著名的宾客的鼓励而投身于科学研究。[22] 此说并非空穴来风,因为从已有的文献中,我们得知维米尔不仅和列文虎克是同乡及好友,他们两位同年同月出生于德尔夫特(1632年10月),尤其是他们的名字记录在(德尔夫特)新堂(New Church)的受洗记录的同一页中,都在德尔夫特生活并取得巨大声望,在一个仅有两万五千名居民的小城。列文虎克婚后所居住的房屋被称作"金色头像"(Golden Head),位于德尔夫特的Hippolytus-buurt街,距离维米尔的住所——梅赫伦之屋仅几条街之遥。[23] 如果这些还算不上充分的理由的话,那么在维米尔于1675年去世后,列文虎克被德尔夫特市议会指定为他的遗嘱执行人,就可看出维米尔和列文虎克之间的交情绝非泛泛。

此外，荷兰物理学家、天文学家和数学家，土卫六的发现者克里斯蒂安·惠更斯在年轻时接受过笛卡儿的指教，他对笛卡儿的《哲学原理》十分熟悉。此后，据载惠更斯的父亲曾告诉过一位来自里昂的法国贵族巴尔塔萨·德·蒙肯伊斯（Baltasa de Monkenis）去德尔夫特拜访维米尔，他去了三次应是去求画，但一无所获，因为他发现维米尔的画室几乎没有现成的作品，蒙肯伊斯在1663年8月11日的旅行日志中写道："在德尔夫特我拜访了维米尔，他没有什么自己的作品展示给我们（还有同行者佩莱·莱昂（Peleleon））。不过在一位烘焙师家（是指亨德里克凡拜滕（Hendrik Van Baiten））却看到一幅，此画价值600盾，尽管只画了一个人物（也许是《蓝衣女子读信》或《手持水壶的女人》），我认为这的确太昂贵了。"[24] 据此看来，惠更斯家族应熟悉生活在德尔夫特的维米尔和他的作品，康斯坦丁·惠更斯（Constantijn Huygens）本人很长寿（1596—1687），几乎和维米尔的父亲是一辈人，维米尔在17世纪60年代渐为人知，他的作品价格亦不断增长，康斯坦丁·惠更斯很有可能见过维米尔和他的画作。

霍尔塔认为，维米尔继承了北方艺术观察事物的方法、视觉和才智方面的天赋。生活在那个富于发现的时代，具有理性的思维并受到新兴科学哲学的影响。他的作品与列文虎克、惠更斯和伽利略的研究相同，从而证明了奥托·本内施的观点：在这个特定的时代，艺术与科学在考虑具体事物的方式上是相同的。的确，维米尔的作品反映了深邃的哲学与科学的态度，皮埃尔·德卡尔格（Pierre Descargues）曾把维米尔的作品描述为象征了各种不同的分析性实验（various analytic experiments）的总和，并且把他的作画步骤比喻为荷兰水利工程师的方法，更突出的是，对惠更斯而言，科学与艺术携手的具体例证，就体现在由他所发现的土卫六、猎户座大星云和土星光环等一系列天文探索之中。瓦伦丁奈尔（W. R. Valentiner）在他关于伦勃朗和斯宾诺莎的研究中，亦评论了维米尔的艺术，那是才智和运算的结果，他使人回想起列奥纳多·达·芬奇所作的科学研究。维米尔的方法、严谨的精神以及始终如一的探索使他得以隐身于其后的"完善的系统"，即斯宾诺莎哲学概念中的数学公式。

德国画家克拉纳赫（Lucas Cranach der Ältere）描绘的《圣哲罗姆的忏悔》一画中，运用森林和山川河流作为小宇宙这一哲学概念的象征。而维米尔则在司空见惯的"家居场景"中表现出这一深邃内涵，所有出现在画面中的器物具有以下含义：

在哲学家和科学家看来"小宇宙"主要是指人类，他们集中反映了大宇

宙所包容的万象万物。这一概念的另一层意义意味着大宇宙也被视为有机体。正如在风景画中,近景借有机构造和大气背景结为一体那样,细小局部与整体不可分割地结合在一起。因此泛神论认为:上帝不仅存在于宇宙的无限之境,同时也存在于宇宙最细微的部分之中,小宇宙会反映大宇宙。[25]

在维米尔的《倒牛奶的妇女》(图5)、《花边女工》《军官与微笑的少女》等多幅作品中对器物、人物与地图上的高光所进行的(在暗盒的辅助之下)表现——高光扩散的光晕球(Spreading of high lights into 'globules of halation'),它的密集排列不禁使人联想起遍布苍穹的星辰。在这里,柏拉图在《蒂迈欧篇》所描述的大、小宇宙观找到了它们的物质载体,无需太多真实的外在景观,在封闭的室内透过微微开启的彩色窗户,冷静而深邃的光线抹去了器物的物质属性。康德对宇宙的观照曾发出诗人般的赞美:

宇宙以它无比巨大、无限多样、无限美妙照亮了四面八方,使我们惊叹得说不出话来。如果说,这样的尽善尽美激发了我们的想象力;那么,当考虑到这样的宏伟巨大竟然来源于唯一具有永恒而完美的秩序的普遍规律时,我们就会从另一方面情不自禁地心旷神怡。[26]

图5 维米尔的《倒牛奶的妇女》(局部),(1657年,阿姆斯特丹国立博物馆藏)

在17世纪时,一般认为新宇宙论的发展在这一过程中起了极为重要的作用:古希腊和中世纪天文学的地心宇宙或以人类为中心的宇宙,被近代天文学的日心宇宙以及后来的宇宙所取代。不过,在一些对精神变迁的社会含义感兴趣的历史学家看来,这一过程主要是人类思想从理论(theoria)到实践(praxis),从静观知识(scientia contemplativa)到行动和操作知识(scientia active et operativa)的转变,它把人从自然的沉思者变成了自然的

拥有者和主宰。惊心动魄的科学之力也演绎成为维米尔在画室之中的优雅图像，天文学家、天体仪和象征心智途径的明亮窗户即是一种宣言。正像幻想大师柯特·冯尼格特曾经指出的那样：艺术将人类安放在宇宙的中心位置，无论我们是否真的处于这样的位置上。[27]维米尔并非纯粹的科学家，但在自己的阅历和艺术生涯中，却不可能不受到他身边所发生着的科学演进所影响，他一生中没有离开过荷兰，但和欧洲的科学进展微妙地联系在一起：维米尔作为一位思维缜密之人，对科学的发现具有浓厚的兴趣。新的自然科学需要严格的方法，此时维米尔正在绘制他成熟期的作品，实验科学作为一个成熟的程式被完全接受并隐秘地呈现在他的作品之中。正如自然哲学家以初步的标准化和系统化来改变经验那样，维米尔在这个时期的艺术实践同样研究了自然规律，并把他的画室作为实验室，绘画作为"实验"，在画布之上发生着寂静的变化，创造出一个迥异的视觉经验，据此，他得以更明晰地把握世界本质和宇宙的秘密。

参 考 文 献

[1] 恩斯特·卡希尔.人论[M].甘阳,译.上海：上海译文出版社,1985：223.
[2] 奥托·本内施.北方文艺复兴艺术[M].戚印平,等译.杭州：中国美术学院出版社,2001：157.
[3] 伦纳德·史莱因.艺术与物理学[M].暴永宁,等译.长春：吉林人民出版社,2001：98-99.
[4] 丹皮尔.科学史[M].李衍,译.北京：商务印书馆,1989：9.
[5] Robert D,Huerta. Giants of delft, Johannes Vermeer and the natural philosophers [M]. Lewisburg：Bucknell University Press,2003：120-121.
[6] 雅克·巴尔赞.从黎明到衰落：西方文化生活五百年[M].林华,译.北京：世界知识出版社,2002：192-193.
[7] 亚·沃尔夫.十六、十七世纪科学、技术和哲学史[M].周昌忠,等译.北京：商务印书馆,1984：1.
[8] 贝尔纳.科学的社会功能[M].陈体芳,译.北京：商务印书馆,1985：54.
[9] 丹尼尔·布尔斯廷.发现者[M].李成仪,等译.上海：上海译文出版社,1995：559.
[10] 雅克·勒戈夫.中世纪的知识分子[M].张弘,译.北京：商务印书馆,1996：52.
[11] 贡布里希.理想与偶像[M].范景中,等译.上海：上海人民美术出版社,1989：370.
[12] 杰米·詹姆斯.天体的音乐[M].李晓东,译.长春：吉林人民美术出版社,2003：93.
[13] 奥托·本内施.北方文艺复兴艺术[M].戚印平,毛羽,译.杭州：中国美术学院出版社,2001：158.
[14] 伦纳德·史莱因.艺术与物理学[M].暴永宁,等译.长春：吉林人民出版社,2001：323.

[15] 麦克尔·怀特.列奥纳多·达·芬奇[M].阚小宁,译.北京:生活·读书·新知三联书店,2001:352.
[16] 亚·沃尔夫.十六、十七世纪科学、技术和哲学史[M].周昌忠,等译.北京:商务印书馆,1997:35-36.
[17] 亚历山大·柯瓦雷.从封闭世界到无限宇宙[M].张卜天,译.北京:北京大学出版社,2008:1.
[18] 惠更斯.光论[M].蔡勖,译.北京:北京大学出版社,2007:112.
[19] 亚·沃尔夫.十六、十七世纪科学、技术和哲学史[M].周昌忠,等译.北京:商务印书馆,1997:64-65.
[20] 约翰·伯瑞.进步的观念[M].范祥涛,译.上海:上海三联出版社,2005:81.
[21] 郭亮.科学与艺术的辩论及维米尔的解决之道[J].南京艺术学院学报,2009(11):109-110.
[22] 柯林斯.哲学的社会学[M].吴琼,等译.北京:新华出版社,2004:11.
[23] Steadman P. Vermeer's camera[M]. New York: Oxford University Press, 2002: 45-46.
[24] Bailey A. Vermeer: a view of delft[M]. New York: Holt Paperbacks, 2001: 35.
[25] 本内施.北方文艺复兴艺术[M].戚印平,毛羽,译.杭州:中国美术学院出版社,2001:55.
[26] 伊曼努尔·康德.宇宙发展史概论[M].全培煅,译.上海:上海译文出版社,2001:74.
[27] 爱德华·威尔逊.论契合:知识的统合[M].田洺,译.北京:生活·读书·新知三联书店,2002:13.

(原文出自:郭亮.画布上的实验室:维米尔的艺术与17世纪的科学圈[J].艺术工作,2020(2):70-78.)

混合问题:作为新认识论的艺术与科学

达里亚·华纳

为什么艺术和科学合作很重要?"混合问题"概述了作为一种新兴的提问方法的艺术和科学的认识论映射。通过 COVID-19 的视角,华纳(Warner)提出了一种由关怀和同理心驱动的范式上的转变。与艺术作为科学交流工具的概念相反,华纳提出了一种艺术和科学相互加强的模式,发现了我们与自然生态以及彼此关系的理解途径。

艺术和科学的协作实践为产生新的知识形式提供了前所未有的机会。艺术和科学在思维方式上并不像我们想象的那样泾渭分明——它们是流动的、可互换的要素,在探索欲的驱动下相互滋养,形成强有力的融合。20世纪晚期生物艺术的兴起是系统论思想的必然结果,其中涌现的概念反映了迅速变化的社会、科学、技术和生态背景。[5]生物艺术运作于这些理解模式之间的临界空间,凸显出将我们与所有生命过程联系在一起的有机过程。这样,生物艺术就像一个三维的真菌网络,延伸到所有的生命领域,寻找未知的认识论地图。

艺术与科学的合作以一种非传统的方式,通过艺术形式将复杂的科学成就和思想介绍给大众,可以创建公众与科学之间的共情连接。

在过去的10年里,我和科学家们一起工作,我发现艺术家是有可能激发科学家的创造性洞察力的。艺术创造所必需的"玩"的概念和无限好奇心在与科学家的对话中同样可以起到催化剂的作用,从而引发科学研究的新方向。然而,艺术作为科学探索的平台,利用非线性观测技术进行横向探索,会产生意想不到的联系。通过这种方式,探索的过程并不局限于一个点(假设或观察),而是从多个点同时开始。

达里亚·华纳(Darya Warner),美国空军学院美术助理教授。
本文译者:张薇,中国科学技术大学艺术与科学研究中心研究生。

灵感和观察会在不同的方向上出现，分支又会在意想不到的交汇处建立联系。这是一个有生命力的有机合成的过程。其成果就是一件艺术作品（一个物品、一场表演、一个概念）——无论是有生命的、无生命的还是两者混合的，它都作为一个渠道，通过艺术中所包含的情感体验向公众传达复杂科学观念。然而，如何将这些学科联系起来呢？也许亲生物性（biophilia）假说可以提供一个框架作为连接艺术和科学的桥梁。

一、亲生物性、合作实践和基本生存策略

亚里士多德对"对生命的热爱"这一概念进行了总结，这个概念之后又多次被其他人提出和重新定义。"亲生物性（biophilia）"一词最初是由埃里希·弗洛姆（Erich Fromm）创造的，用来描述一种被一切有生命和活力的事物所吸引的心理取向，即"对生命或生命系统的热爱"。威尔逊（Wilson）在同样的意义上使用了这个词，他认为亲生物性描述了"人类对其他形式的生命所具有的天生的喜爱，一种由快乐、安全感、敬畏、甚至是交织着厌恶的迷恋，或'人类潜意识中寻求与其他生命的联系'所引起的从属关系"，具体是哪一种要根据情况而定。人类与其他生命形式和自然之间的深层联系可能根植于我们的生物学特性。

因为我们都起源于数十亿年前的共同祖先，捷克科学院的生态学家、人类学家和环境历史学家克尔克玛尔（Krčmářová）提出："在亲生物假说中，威尔逊指出，人类心灵的结构反映了地球上生命的系统发育。在他看来，人的心灵必须被看作生物圈中与其各个元素相互关联发展的一部分。通过这种方式，地球上生命的历史被投射到我们对环境的理解和对我们自身存在的感知中。"[6]

从这个意义上说，亲生物性在生命物质和人类之间建立了一座概念上的桥梁，而艺术则成为这种联系的交会点。我们可以考虑通过合作实践和关怀的概念来构建这个桥梁。

阿加内萨·迪克（Aganetha Dyck）有关蜜蜂的作品便是合作实践最杰出的一个案例。起初，当开始研究蜜蜂时，艺术家并没有打算与蜜蜂"合作"，而仅仅是利用蜜蜂的雕塑天赋。[8]然而，随着她对蜜蜂的研究的深入，迪克的实践逐渐转向更加有同理心的方式。

2016年，在我种植真菌并将其塑造成活体雕塑的过程中，也体会到了这种联系。然而，由于合作需要征得同意，这就带来了一个无法解决的问题——是否有办法获得生物体的同意？在我的实践中，我开发了一个框架，有助于审查生命物质和"同意"的概念。这（框架）就是关爱。为了给予生物

合作的项目提供一个充满关怀的最佳环境，可能会让我们更接近与生命物质达成"同意"的概念。

在过去的 30 年里，我们对与自然互动的看法发生了巨大的变化。"作为后人文主义的美学表现，迪克的跨物种合作是从人类中心主义到生态意识的更大意识形态转变的一部分，这种转变破坏了人类艺术中三万年来的动物表现形式。"[8]

这种范式的转变现在已经扩展到其他类型的生物物质上。关于植物在被吃掉时能够听到声音以及细菌有"潜在感觉"的新闻已经在主流媒体中流传了十多年。[4]不管这些说法是否基于科学数据，很明显，我们对智能系统的认知正朝着更加包容生命和非生命主体的方向发生变化。斯塔梅茨（Stamets）是世界著名的真菌学家，他认为菌丝体是一种真菌的集体意识，它就像一个复杂的网络，其复杂性已超过了我们最强大的超级计算机。斯塔梅茨指出菌丝体已经主宰了数十亿年的环境，并与植物共生合作，提供重要的营养物质交换和信息，确保植物王国的生存。

来自北海道大学的 Toshiyuki 等人在 2000 年初通过研究黏性霉菌行为引入了细胞智能的概念。他的研究为最近在细胞智能特别是真菌方面的进一步研究奠定了基础。他的研究为最近在细胞智能，特别是真菌方面的进一步研究奠定了基础。海瑟·巴奈特（Heather Barnett），塞萨尔·拜奥（Cesar Baio），和露西·所罗门（Lucy H. G. Solomon）等艺术家研究黏液真菌与人类集体智慧已经有很长一段时间了。[1-2]毫无疑问，在过去的几十年里，重新定义智能系统的趋势已经扩展到非人类的生物体中。

然而，也有证据表明，这一概念正在进一步迁移到非生命系统中，通过涌现和生态学的概念，重新思考笛卡儿主义对心灵、物质、自我和他人之间的划分。在复杂系统中，涌现是一种自发的秩序或自组织。[5]这一概念不仅存在于生命系统中，而且也贯穿于生命和非生命的各个方面：自然力量、非生命的物理和人类系统（经济、建筑、人工智能和语言，等等）。

直到 20 世纪晚期，生命和非生命物质之间的区别以及活力论①的概念一直主导着科学和哲学。然而，非生命是如何变得有生命，到底什么是非生命物质呢？

① 活力论是一个科学思想流派，其起源可以追溯到亚里士多德，与机械主义和有机主义相反，它试图解释生命的本质，认为生命源自一种生物体特有的活力力量，与生物体外其他力量不同。这种力量被认为控制着形态和发育，并指导生物体的活动（《大英百科全书》编辑部，2016 年）。

如果我们暂时假设所有物质都是至关重要的：暴风雨、金属、商品和食物都具有充满活力的物质性，那么是否有可能唤起更广泛的亲生物性，例如一种可以涵盖一切的"亲物质性"。贝内特[3]在她的《充满活力的物质》一书中提出了一个非常特别的问题："为什么提倡充满活力的物质？因为死亡或彻底工具化的物质助长了人类的傲慢和我们对地球的毁灭性征服和消费的幻想。"也许引入活力物质的概念有可能改变我们以人类为中心的世界观，解放我们僵化的等级观念和议程，并在艺术和科学合作的推动下创造更环保的人类文化形式。

这些概念是艺术和科学合作实践的结果，有可能创造新的知识体系，强化我们对周围世界的理解，并建立新的社会、生态和技术联系。艺术为不同形式的认知开辟新的路径，而科学则通过技术发现信息。当两者相结合时，一种独特的认识方式便会出现，其中父权制、殖民主义和以人为本的心态被边缘化，发现的过程本身就成为对新的混合空间的探索。

混合空间和实体为可能的"物质间"交流提供了新的平台，并可能成为各种形式的物质相互碰撞并结合形成新物质的理想场所。这种微妙的转变之舞需要基于真正的关爱，也许这是我们还没有在自己身上发现的一种根本的关爱，即关爱所有的物质。

二、COVID-19 期间的艺术与科学合作：需要克服的挑战和需要探索的在线合作联系

当 COVID-19 大流行开始时，我的物质世界也像其他人一样崩塌了。有一段时间，我不知道如何在这个充满恐惧和不确定性的新环境中航行。作为一名艺术家，我有很多时间独处，但我的工作性质要求我能够进入实验室，而在疫情期间这变得不可能。所以，我把我的工作室搬回了家里，并搭建了一个简单的家庭实验室，以继续进行我的论文写作。原本用于通勤的时间被用来与世界各地的实验室建立在线联系。几个月后，在线展览开始出现，(线上)会议恢复了，通过 Zoom 软件进行通话也成了一种常规的方式。

我必须承认，这对我的实践来说是一个理想的情况——我突然与世界各地的科学家和艺术家建立了联系——分享知识和见解。当然，Zoom 讲座无法取代艺术和科学领域的现场互动。但在我看来，新冠大流行让我有时间停下来重新思考我的研究方法。这种隔离使我更加重视人与人之间的联系，但它也在我内心创造了一个安静的空间，我的心里不再像通常情况下总是被艺术展览、开幕式和其他社交活动所填满。对错过一些重要事物(下一个演

讲,下一个展览,下一个聚会)的恐惧被一种亟须的宁静感所取代,在这种安静的状态里我能够挖掘新的联系,批判性地审视我的实践和我与自然的联系。

新冠病毒大流行使我们的(社会)系统及其相互关系的脆弱性暴露无遗。在此期间,通过重新定义我们与世界(包括人类和非人类之间)的联系,我们为艺术和科学合作播下了新的种子,用新的可行途径使我们的关系更加人性化,并将同理心和关怀的概念融入我们人类之间以及人类与其他物种之间的关系。

参 考 文 献

［1］ Baio C,Solomon L H. Degenerative Cultures, launched at Generative Art in Ravenna[C]. 2018. DOI:10.13140/RG.2.2.18605.33767.

［2］ Barnett H. The physarum experiments[J]. Antennae:The Journal of Nature in Visual Culture,2022(58).

［3］ Bennett J. Vibrant matter:A political ecology of things[M]. Durham:Duke University Press,2010.

［4］ Bruni G N,Weekley R A,Dodd B J T,et al. Voltage-gated calcium flux mediates Escherichia coli mechanosensation[J]. Proceedings of the National Academy of Sciences,2017,114(35):9445-9450.

［5］ Gapra F,Luisi P L. The system view of lifi:A unifying vision[M]. Cambridge:Cambridge University Press,2014.

［6］ Krčmářová J. EO Wilson's concept of biophilia and the environmental movement in the USA[J]. Internet Journal of Historical Geography and Environmental History,2009,6(1-2):4-17.

［7］ Stamets P. Mycelium running:how mushrooms can help save the world[M]. Berkeley:Ten Speed press,2005.

［8］ Leedahl T. Aganetha dyck and the honeybees:the evolution of an interspecies creative collaboration[D]. Montreal:Concordia University,2013.

［9］ Nakagaki T,Kobayashi R,Nishiura Y,et al. Obtaining multiple separate food sources:behavioural intelligence in the Physarum plasmodium[J]. Proceedings of the Royal Society of London. Series B:Biological Sciences,2004,271(1554):2305-2310.

(原文出自:Warner D. Hybrid matters:art and science as a new epistemology[J]. DNA and Cell Biology,2022,41(1):16-18.)

艺术科学合作的组织层面视角：
与艺术家合作的平台的机遇和挑战

克劳迪娅·施努格　宋贝贝

 艺术家通常被视为创新者以及创意和与众不同的新奇想法的制造者。此外，体验艺术和艺术过程是学习和探索的重要机会。因此，企业和科研机构一直在尝试一些能够促进艺术科学合作的举措，例如奖学金、与艺术家的长期合作以及艺术家驻留计划。从长期来看这些项目的结果，我们可以发现组织机构中的艺术科学合作对科学、技术以及艺术领域作出了哪些重要贡献。然而，由于跨学科交互和学习过程大多是宝贵的经验，不总是直接体现为可以衡量的结果，因此很难定义此类合作即时的实际产出。

 本文通过研究艺术科学项目的案例以及对项目经理、科学家和艺术家的定性访谈，探讨了组织中的艺术科学合作如何为组织增添价值，助力克服组织面临的挑战，而不只是关注具体结果。通过将焦点转向艺术科学合作的过程，我们可以深入了解艺术科学经验在个体层面（例如，新的认知和思维方式、对材料和过程的理解以及学习）上的增值贡献。此外，这些贡献也讲述了如何将艺术科学项目过程与组织培养新一代领导者并推动更具适应性和创新文化的目标相连接的故事。艺术科学机会的这些好处需要得到组织中的管理活动的支持。因此，它有助于更细化地理解艺术科学合作对组织的潜在贡献，并帮助定义创造这类机会的最佳模式。鉴于 STEAM 和开放创新等相关运动以及神经美学等相关领域已经可以看到广阔的发展前景，本文也提出了该领域未来的研究方向，以进一步推动艺术科学合作。

一、简介

 就像社会和个人一样，如今组织机构也面临着全球性挑战，从气候变化到数字化对私人、公共和工作生活的影响，从抗生素耐药性到食物链中的微

克劳迪娅·施努格（Claudia Schnugg），独立研究员。
宋贝贝（BeiBei Song），斯坦福大学商学院高管教育家。
本文译者：方颖，中国科学技术大学艺术与科学研究中心研究生。

塑料和日益严重的废物问题,从收入差距的加剧到全球互联和民族主义势力的崛起。组织机构正在寻求应对这些问题并提供解决方案的相关途径。同时,它们还必须面对领域内外快速发展带来的竞争压力,因为往往一旦过时就面临被淘汰的威胁。它们需要跟上技术和数字化领域发展的步伐,但会受到传统系统、现有结构和过时决策模式的限制。它们需要投资新的机遇并为创新创造空间。此外,它们还需要识别和吸收新的方法,以使他们的文化、结构和管理体系能够适应外部变化。

为了应对上述的挑战,基于艺术的倡议(ABI)或艺术干预已被引入组织(尤其是企业)的环境中。过去的二十年里,管理学和组织学学者一直在研究 ABI,将其作为各个组织层面上的干预和举措,用以在产品开发、人力资源、学习过程和组织发展等领域中增加价值和创造变革。[1-4]当前已经从不同的理论角度对 ABI 及其在组织中的效果进行了分析。[5-7]在组织环境中已经探索了各种形式的 ABI:可以引入艺术作品,邀请艺术家进行直接合作或提供咨询,或者学习和运用艺术流程。[8]

为了将艺术家引入组织,一种常用的方法是提供艺术家驻留机会。在这些项目中,艺术家受邀进入组织工作一定的时间,可以是短期的,持续几周,也可以是几个月甚至一年的长期驻留。特别是在长期驻留项目中,艺术家通常不需要每天都在组织内工作,合作的强度可能会在不同的阶段有所变化:有时艺术家会把时间花在自己的工作室或其他项目上,而在其他阶段则会进行密集的合作和共同项目研发。驻留艺术家的角色也各不相同:有时他们的存在与特定项目或部门有关;有时他们与个别员工长期合作;有时他们举办研讨会;有时他们的目标是创作艺术作品。这些驻留机会的目的是创造一个可以和艺术家展开合作的 ABI 空间,不再局限于过去的咨询或单次研讨会的形式。它促进了对话、合作和持续交流。在大多数组织背景下的艺术家驻留计划中,艺术家不仅仅是一个在新地方学习并获得经验和机会的驻留人员,还是与组织共同创造与合作的参与者,从而在主办组织中引发学习和变革。[9]因此,艺术家驻留计划是促进重要议题、创新和组织挑战的过程和合作的理想手段,通常在研究、开发和科学的环境中进行。[10]

由于跨学科方法对于解决复杂问题至关重要[11],因此促进艺术科学合作并引入与社会和文化相关的艺术视角,可以在应对组织面临的挑战时发挥重要作用。艺术家与来自不同学科背景的组织员工(科学家、工程师和管理人员)之间的互动被认为对促进个人创造力、新洞察力以及对组织或科学领域问题的新视角具有重要贡献。[12]艺术家驻留计划作为促进这些互动的

一种系统化方式,在政府和组织中越来越受欢迎,这些项目得到投资[13-14]的同时也被整合到组织结构中[9]。其中最显著的例子是由欧洲委员会资助的STARTS(科学+技术+艺术)倡议,它是支持此类跨学科行动的首个欧洲范围的政府举措。STARTS资助的项目包括:STARTS奖项,自2016年以来每年评选在艺术、科学、技术和社会交叉领域具有创新性的项目;Vertigo项目,支持和资助至少45个艺术科学驻留项目,并开发了一个网络平台;FEAT(未来新兴艺术与技术)活动,为新兴技术领域提供不同驻留形式的机会。

1. 艺术家驻留计划引发的艺术科学互动

艺术家在组织中,尤其是在研究与开发(简称:研发)实验室或部门的驻留,作为一种实验和跨学科交流机制,半个多世纪以来开始受到广泛关注。在20世纪60年代末,工程师比利·克卢弗(Billy Klüver)在贝尔实验室(当时是AT&T贝尔实验室,现为诺基亚贝尔实验室)发起了一项名为"艺术与技术实验"(Experiments in Art and Technology,简称E.A.T.)的计划,旨在促进艺术家与工程师之间的合作。[15]此前,该计划受到了20世纪30年代早期声音方面的开创性合作和20世纪50年代艺术家在贝尔实验室的驻留经历的影响。洛杉矶县艺术博物馆(LACMA)的馆长莫里斯·图克曼(Maurice Tuchman)于1970年开始推动"艺术与技术计划",为艺术家在工业企业提供驻留机会。[16]这两个驻留计划的重点是跨学科交流,为艺术家提供接触最新技术和工业应用的机会,同时也为艺术家、科学家和工程师创造了探索的空间。[17]1965年,艺术家约翰·拉瑟姆(John Latham)和芭芭拉·史蒂文尼(Barbara Steveni)在伦敦成立了艺术家安置组织(Artist Placement Group,简称APG)。该计划的目标是通过"艺术家安置"来创造(企业和政府)组织中的变革,类似于驻留项目。他们的理念是将艺术家引入组织,专注于引发变革的艺术过程,而不是追求具体的结果。受到混沌理论、控制论和系统论思想的影响,拉瑟姆提出了"蝴蝶效应"的理论,即艺术家的存在将自动引发组织中的非预定方式的变革。[18,19]

尽管艺术和技术运动的领导者以及APG的艺术家们对他们的目标以及理论上这些驻留项目对艺术家、科学家和工程师的益处,这个过程会如何演变以及对领域和组织的影响都表达得很清楚[16,20,21],但要推动这些驻留项目并不容易。由于缺乏对主办组织作出实质贡献或立即可见的变革过程的具体成果,大多数驻留计划在20世纪70年代末进入了休眠状态。[18]然而,科学组织,尤其是美国的大学对艺术科学合作的构想产生了兴趣,并建

立了重要的艺术家、工程师和科学家之间的跨学科合作中心。这些中心包括伊利诺伊大学、俄亥俄州立大学、纽约大学和麻省理工学院（MIT）等早期项目。[22]尤其是 MIT 媒体实验室，随着接下来几十年的发展，已经成为艺术与科学合作领域的领军机构。此外，在《Leonardo》杂志上还出现了关于艺术与技术之间的跨学科学术讨论。然而，由于这些合作的结果具有跨学科性质，所以无法严格归类为艺术、科学或技术，也因此很难证明工程师的实际成果；同时，新媒体艺术和其他科技艺术在当代艺术中的位置也很难界定，因此这一运动在传播方面遇到了困难。[22,23]

在 20 世纪 80 年代，组织研究和商业学者终于开始探索艺术在组织中的机会。1985 年，在法国安提布举行的组织符号学常设会议（Standing Conference on Organizational Symbolism）触发了有关该主题的第一批出版物，并对组织美学领域的发展产生了影响。[24-26]1986 年，奥地利举办了第二届布赫伯格艺术座谈会，其中包括关于艺术和经济的跨学科研讨会[27]。此外，在 20 世纪 80 年代中期的威尼斯双年展上，人们对艺术和科学的兴趣开始显现，其中大部分是计算机艺术，从而向更广泛的观众展示了这一主题。随着个人计算机在 20 世纪 90 年代开始普及，它再次激发了艺术与技术交汇领域在艺术界以及大众之间日益增长的兴趣。[22]

艺术与科学知识领域的交叉以及新兴技术的潜力，在一定程度上促使施乐公司在其创新中心，施乐帕洛奥图研究中心（Palo Alto Research Center，PARC），推出了艺术家驻留项目（该项目名为 PAIR，代表 PARC 驻留艺术家）。[28]该想法肯定了艺术家在研发过程中所带来的洞察力、挑战和新视角，以及这些创新艺术作品所产生的审美维度和艺术家的需求。约翰·西利·布朗（John Seely Brown）说："今天看来与众不同的艺术作品可能在几年后成为核心媒体模型。"一些实验在 20 世纪 60 年代已经取得了可见的成果，不仅对科学方法中新技术的运用作出了重要贡献，还利用技术设备创造了新的艺术形式。[17]此外，PAIR 被设计为一个实验，旨在使 PARC 保持创新领域的领导地位并与公司保持相关性。作为一个实验，它取得了成功，并成为企业研发部门艺术家驻留项目的典范，也是管理和组织研究中的一个重要的参考案例。

当前，关于组织和管理需要以创新的方式解决问题、应对环境变化并跟上技术发展的讨论，对于经济和政策中创新和创造力的迫切需求已经引起了广泛关注。在研发领域促进跨学科互动的艺术家驻留项目被视为一种有希望创造有益干预的机会。[9,13]此外，科学家和工程师需要超越自己学科的

界限,以探索交叉领域中的复杂问题,并使他们的工作在社会中具有相关性。与此同时,艺术家对科学和技术的兴趣也日益增长,既将其作为新的艺术媒介,又关注其对社会的重要影响。这些因素在个体和社会层面都推动了人们对艺术与科学交互的兴趣,从全球范围内艺术与科学节和研讨会的增多便可以看出,如 2019 年米兰三年展"破碎的自然:设计挑战人类生存(Broken Nature:Design Takes on Human Survival)"和 2019 年威尼斯双年展"愿你活在有趣的时代(May You Live in Interesting Times)"的策展,以及欧洲委员会的 STARTS 计划和教育领域的"从 STEM 到 STEAM"运动也得到了资金支持(STEM 代表科学、技术、工程和数学,而 STEAM 则是将艺术融入 STEM,该方法在教育中特别推崇,旨在培养超越理性和分析思维的个人发展和技能)。[29,30]

工程师尼洛·林德格伦(Nilo Lindgren)在他发表于《IEEE Spectrum》杂志的关于 E.A.T. 计划的重要文章中指出,艺术家、科学家和工程师之间跨学科合作所带来的创新成果,并指出这种合作可能改变艺术、科学和工程领域的传统工作方式。在当前的商业环境中,这两个方面已经成为重要的增长要素和领导层的要求,因此这些观点如今得到了更广泛的关注。在过去的 10 年中,在不同的组织环境中,人们对艺术家驻留项目的兴趣都在增长。

尽管如此,直接有形的创新成果仍然很罕见。通常情况下,艺术与科学合作的经验所带来的流程的改变和丰富的创造力会影响到合作结束后的结果。ABI 往往作为学习过程的一部分发生在个人层面或人际层面上,因为大部分 ABI 都发生在这个层面上。[31]因此,在对 ABI 的效果进行反思时,有时会联想到从艺术理论的角度思考(个人和社会)与艺术相遇所产生的影响的想法[32],它基于对"艺术是什么"以及"艺术可以做什么"在理论上的理解。然而,个人学习、变化和丰富体验方面的成果很难进行衡量。艺术和科学的物质混合产物很难评估,而艺术家在驻留期间制作的艺术作品通常与组织的目标没有直接关系。这种评估即便放在之前项目结束几年后便有直接相关结果的成功项目(例如像计算机图形学这种混合学科的发展或超出其初衷的技术应用)中,仍然很难测量。[17]那么,为什么组织应继续投资于艺术科学合作,并推动促进这些跨学科的交流的倡议呢?

2. 寻找支持艺术科学合作的组织角度

对于大多数组织而言,"创新"和"创造力"的概念仍然过于模糊,不够具体,如果无法预期获得可测量的结果,便无法为投资艺术科学合作机会或定

期艺术家驻留项目的计划提供明确的依据。通过艺术科学经验获得个人发展和创新方法的案例[12]以及艺术和科学学科学习与个人创造力之间的关联研究[33,34]是重要的第一步,但想要将这些效果与组织过程和目标联系起来仍然存在很多问题。在组织内创造这些机会的重要性以及艺术科学合作中个体的具体经验对组织的价值是什么?

此外,艺术家驻留项目必须经过精心规划并与组织融合,以便产生相关的效果[13]。这意味着需要确保有空间和活动来反思和整合后续的成果。代理机构、策展人、协调者和项目经理等中介机构对于艺术居住计划在组织中的影响和成功融入[9]以及艺术与科学合作过程[35]至关重要。虽然专业顾问可以填补这一空缺,但组织需要有能力对结果进行反思,以便将艺术与科学的协作过程中的潜在经验和学到的东西内化到组织之中。[36]

通过借鉴对艺术科学合作的研究成果,及其与艺术家和科学家的相关性,并将其与组织的需求和目标,尤其是创新,联系起来,有助于为组织(尤其是企业)中的艺术科学合作提供更连贯的论点:

(1) 组织的目标是吸引并雇佣最优秀的科学家和员工,保持他们的积极性,并为他们提供所需的结构和资源,从而让他们能够以最佳方式完成工作。

(2) 组织希望为客户和顾客提供创新的服务和产品,为他们提供最佳解决方案,并将其推广给现有和未来的顾客。

(3) 组织需要应对快速变化的技术进步、市场变化和社会变革所带来的挑战。他们需要具备灵活性和敏捷性,并拥有与其环境和利益相关者相一致的未来愿景。

此外,组织还需要应对内部结构、流程、组织盲点、变革和文化问题等挑战,这些都是一般情况下 ABI 可能解决的问题。[5]那么,作为 ABI 的一种特定形式,艺术科学机会如何与这些问题相关联呢?

通过实验室和一对一艺术科学合作的经验,我们可以将个人在这些机会中通过个人经历所获得的学习过程与上述组织需求之间建立联系。通过仔细理解和管理艺术和科学研究过程中的开放性,将其与组织的逻辑相互交织和融合,无论是否立即产生明显的实质性成果,都有助于创造对艺术家、科学家、组织和利益相关者具有影响力的艺术科学机会。

二、方法和数据基础

为了探究艺术家和科学家之间在动态开放的合作过程中的联系,我们采用了以下方法(旨在首先为双方创造有价值的成果)。第一,我们研究和分析了艺术科学合作的案例,以理解这些跨学科交流的过程和效果,以及它

们与参与方的相关性。艺术家和科学家以及他们的学习过程如何从这些互动中受益？他们各自认为什么是相关的？此外，由于大多数案例发生在组织内部，我们还向组织询问了他们对项目与组织、组织内工作以及在实现组织相关性所面临的困难方面的感知。我们采访了项目经理、策展人和协调者，以获取他们在这些过程中的经验和观点。本文第三部分将呈现从采访中获得的关于艺术科学项目对个体发展和组织转型贡献的概述。然后，我们将通过分析现有关于 ABI 的文献来讨论这些研究结果。第二，我们分析了关于 ABI 的研究，以了解它们通常如何使组织受益，并使用了哪些组织理论来更好地将 ABI 的效果与组织需求（尤其是在企业内部）联系起来。在大学环境中，艺术科学合作并不像这种组织逻辑那样紧密相关，因为科学家参与艺术科学合作所获得的个体利益在许多情况下更为重要，个体在参与艺术科学合作方面的决策与组织的决策有所不同。第三，我们分析了组织内的艺术科学合作案例，以了解个人艺术科学合作过程与相关组织利益之间的联系。这些分析是基于本项目的初步研究，在每个案例中，我们都对艺术科学项目或计划的不同参与方进行了访谈，并随后进行了官方报告和其他媒体的展示。本文第四部分将通过五个艺术科学计划的案例展示这些步骤，以通过具体的例子深入了解模型。综合以上这些步骤，将形成一种组织视角下更全面的理解，用以讨论管理上的挑战。

 关于艺术科学合作的影响和管理的研究借鉴了克劳迪娅·施努格（Claudia Schnugg）在过去四年中进行的研究。这项研究包括对艺术家、科学家、研究人员、工程师和管理人员（包括策展人和中介人员）进行参与式观察以及半结构化的质性访谈。[37]此外，宋贝贝（BeiBei Song）在创新和领导力方面的研究和教学，以及在科学技术艺术领域进行的类似访谈和策展也为该研究提供了支持。施努格在 2016 年 10 月至 2018 年 4 月进行了 58 次正式的质性访谈。其中 47 次访谈进行了数字录音，并附有手写笔记；另外 9 次访谈只记录了手写笔记（转录过程中进一步的问题已与受访者进行了核实）。另外还有 2 次访谈是通过电子邮件进行的。因此，只有 2 次访谈采用了书面形式进行，而其他 56 次访谈是面对面或通过电话会议系统进行的，每次访谈都有详细的案例描述。其中 17 次访谈的对象是艺术家，15 次是项目/计划经理和策展人，8 次是曾经参与艺术科学合作并后来成为艺术科学项目经理的艺术家，还有 18 次是与受访艺术家合作或参与艺术科学项目的科学家。此外，还通过手写笔记记录了与作者管理的艺术科学过程相关的其他参与者的交流。大多数经理、策展人和艺术家都参与了多个项目，而许

多工程师和科学家则只参与了一两个这样的项目。根据代表组织中的艺术家驻留项目的访谈,撰写了相关描述并与访谈对象进行了核对。此外,施努格还研究了与这些案例和项目相关的文件和演示文稿,以更全面地了解个体利益相关者对自身行为和动机的理解。所涉及的案例和项目涵盖了企业和科学组织,受访者来自各种各样的背景其中大部分来自欧洲和北美,也有一些来自澳大利亚、亚洲和南美洲。

通过访问艺术家、科学家和项目经理,我们探讨了发生在18个不同项目中的案例,这些项目涵盖了大学、科研机构、企业组织和文化机构。大多数受访对象谈到了与不同的合作伙伴合作并参与各种正式项目的艺术科学经验。只有少数案例是由一位艺术家和两位科学家描述的,这些案例并不是在艺术科学项目中进行的,而是由艺术家和科学家自行创造的一次性合作机会。这些案例中,大多数是以1至12个月的驻留方式进行的。此外,还有一些长期合作是艺术家在实验室的奖学金项目,或者在第一阶段的入驻项目结束后继续进行的。样本的多样化提供了各种形式的范例,有助于从跨学科和多元的视角理解艺术科学互动的过程和增值。与组织中的艺术科学过程和项目的策展人进行有关观察和经验的持续讨论,进一步促进了思想的发展以及对材料的理解。

三、组织视角下艺术科学合作的附加价值

组织学者已经证明,ABI的影响大部分是通过与艺术或艺术家的互动在个人层面上发生的。通过对案例研究进行元分析,我们发现了一系列效果。这些效果包括了个体学习过程、沟通技巧的提高或新的见解。这些效果还可以在人际层面上引发变化,例如改善沟通、解决冲突和分享价值观,甚至可以通过影响组织愿景、变革过程和外部影响力来实现组织层面的改变。此外,通过ABI还可以实现一些组织目标,而无需对个人产生影响。例如可以通过艺术作品或咨询性的艺术贡献进行组织间的沟通。[3-4]正如元分析所显示的那样[31],以前的研究还表明,基于艺术的举措可以对组织的环境产生影响,或者创造并丰富组织的外部关系。

因此,从个人层面出发,对访谈和案例的分析揭示了与组织和管理讨论相关的重要贡献[37],以及对创新的深入理解。

1. 个人/人际学习和领导力的发展

(1)由于艺术在处理主题和项目时采用了与科学学科不同的过程和技巧,这些合作可以帮助将这些主题和项目置于特定的情境中,并帮助科学家和组织中的参与者以不同的方式理解他们的工作(情境化),甚至可以赋予

他们的工作以意义(有意义的工作理论)。

(2) 来自不同领域、学科和环境的参与者之间的合作和互动有助于建立新的社交和组织网络;将现有领域转变为新领域并吸引其中的参与者;积累新的联系,无论是紧密的联系还是松散的(强关系和弱关系)。

(3) 艺术科学合作的审美维度可以通过艺术的审美力量改善对概念、语境或现象的沟通;此外,艺术家和科学家之间的跨学科对话有助于培养多样化的沟通技巧并改善个人沟通能力。

(4) 艺术家和科学家的合作过程以及艺术和科学思想的结合或再现可以引导意义构建的过程,并支持赋予意义的过程,从而帮助理解问题的不同视角或通过新的思维方式解释数据的可能性。

(5) 艺术科学合作是跨学科合作的一种形式,可以加快复杂问题的工作过程,支持学习过程以增强跨职能合作技能,并加快应对复杂挑战的问题解决流程。

2. 组织学习、创新过程和文化转型

(1) 艺术科学互动作为一种实际的探索媒介(开发与探索概念),可以构建实验的边缘空间。

(2) 这种边缘空间有助于引发或实现变革,促进发现公司核心业务所未曾设想的可能性。

(3) 它们还可以成为感知内部和外部创新机会的平台。

(4) 艺术家的参与增加了差异性和发散性思维,提升了构思质量和解决问题的潜力。

(5) 艺术和科学的互动使合作伙伴能够体验到其他专业领域的方法,从而解决组织美学维度的问题,如接触到具体的知识、内化的工作流程和对材料的理解。

(6) 艺术科学过程诱发或促进变革,增强创造性过程,并促进使个体更具创新能力和资源利用能力的条件。

(7) 艺术科学倡议能够传递组织文化的信号效应,吸引和留住最优秀的人才,并鼓励员工以创新思维模式行事。

(8) 艺术科学合作带来的个体和人际学习也可以累积形成一种"我们在这里如何做事"的共同认知观念,而无需自上而下的命令。

在对访谈和案例进行分析时,出现了一个有趣的现象。与其说艺术科学合作会直接带来创造性的产出,不如说它揭示了通过个人学习以及增强其他个体、人际和组织因素[37]来培养创造力的效果,因为这些因素都是创造

力的基本推动力[38]。这表明了对于艺术科学对组织创新和创造力的贡献的理解发生了重要变化:艺术科学合作的直接成果——无论是艺术作品、介于艺术和科学之间的混合成果,还是对研究项目的艺术贡献——不能被当作艺术科学机会对创造力和创新在组织中的所有贡献,它既不全面,又不具有完全的代表性。

同样,大部分关于ABI的研究都指出领导力发展是ABI投资的一个关键效果(例如,文献[39,40]),组织通过这种投资获得了应对新情境和复杂情况的重要技能和能力。具体而言,对于组织研究中有关ABI的理论方法的反思比直接产出的效果要好得多。这些效果包括ABI对组织中意义构建和思维模式的贡献[7],对体验有意义的工作的贡献[41],通过边缘性和过渡仪式对创造性过程和组织变革的贡献[42],以及在组织背景中对学习的物质性[43]、组织美学[44]和具身认知[45-47]方面的相关性。这些文献已经揭示了ABI在个体层面的效果与组织需求和目标之间的紧密关联。这表明艺术家与组织成员之间的互动过程具有重要价值,因为它对个体和人际学习起到了关键作用,可以帮助员工应对组织挑战,应对变革并实现组织目标。

毫不奇怪,神经科学在学习、领导力和创新领域的研究证实了这些效果。例如,揭示创造力的生物学过程的心理学家和认知科学家强调了"原始过程思维"的重要性,这是一种非结构化的、视觉化的心理活动,可以通过连接通常不相关的想法或事实来产生"远程关联"或"长关联路径"。[48]神经科学家和神经领导力学者发现,突然的灵感往往是解决困难问题、进行激进发明和取得突破性解决方案的开端,这种灵感更有可能在大脑处于特定的关键状态时发生:内心安静、自我关注、微微愉悦,不直接专注于问题。[49-51]这种灵感也被称为顿悟、领悟或"啊哈!"时刻,它可以被理解为"突然理解一个问题,重新解释一个情境,解释一个笑话或解决一个模糊的知觉"[52]。通过形成和展现来自非意识心灵的现有记忆和数据的新组合,灵感能够迅速进入意识,而不是经过线性的认知处理。与艺术互动并学习艺术过程非常适合创造出这种罕见的关联以及放松、宁静和感知意识的条件,这有助于培养创造力、创新和领导力问题解决的能力,即使个体并非直接涉及相关的科学、工程或商业问题。

此外,人们越来越意识到情感和感官在商业和组织生活中的多方面力量:从产品设计和消费者购买决策[53,54]到社会动态[55]和工作场所文化[56],情感和感官的作用逐渐受到重视。在情感威胁下,大脑在感知、认知、创造力和协作方面的能力会减弱。[57]通过在当下时刻保持专注和密切关注感官

来实践直接体验(也称为正念),有助于情绪的调节。[58]艺术是训练感官通路和情商极为有效的方法之一,这有助于从内部增强工作场所的幸福感,并在市场上增强品牌忠诚度。

新的现实世界需要一种新型领导者,一个具备意义感、灵活心态和真实沟通方式的领导者。前文中所述的效果展示了 ABI 在培养此类领导者方面的力量。随着这些效果和 ABI 的价值在组织中的艺术科学协作体验中显现出来,在体验期间和体验之后如何通过空间、反思和组织整合的方式[36]来获取相关成果就变得至关重要。这些成果可以从创新到组织文化以及组织应对环境变化的能力等方面产生影响。因此,个体层面的艺术科学合作过程可以根据艺术和科学目标的需要适度开放,并通过精心设计的形式和组织环境中成果和过程的整合,可以作出超越个体层面影响的重要贡献。下面展示的艺术科学项目是对于有价值的艺术科学机遇的个体逻辑与组织逻辑相融合,从而促使双方共同发展的一些案例。

四、组织中艺术科学项目的五个案例

通过对几位参与者和项目相关方进行访谈,并与项目的发起人和负责人进行额外的非正式交流,我们研究了以下五个作为范例的艺术科学项目。在访谈后,我们通过媒体和出版物对这些项目的发展进行了跟踪。此外,我们还对后文中介绍的 STEAM 成像项目的研讨会进行了评估,并对第一次研讨会进行了参与式观察。

1. 组织愿景、经验、互补思维过程、产品开发的前瞻性方法

继上文提到的活跃于 20 世纪 60 年代和 70 年代的 E.A.T.(艺术与技术实验)计划之后,这一倡议几年前又得到了重新启动。在借鉴了 20 世纪 60 年代贝尔实验室的丰富经验后,人们立刻意识到这个计划的价值不仅仅体现在艺术家驻留期间直接产生的艺术作品或研究项目,而是在于体验、新的视角以及艺术家探索当代社会问题和表达思想的方式。此外,这种合作的创新或混合成果可能只有事后来看才能体会其价值。重新设计和推出驻留计划的负责人多姆纳尔·赫尔农(Domhnaill Hernon)指出,该计划对贝尔实验室具有重要价值,因为艺术家具备特殊能力,可以将理论方法和思想观点可视化,并将它们用富有表现力的形式呈现出来。这有助于实现该组织的一个目标,即创造一种可以情感共享的新型语言来。艺术实践和艺术研究过程为探索相关研究问题、在组织内部及与研究人员和工程师之间进行对话提供了新的途径。该计划侧重于长期的合作与互动。驻留艺术家被邀请在贝尔实验室进行为期 12 个月的合作,并且之后可以通过委托完成拟

议的艺术作品/项目来延长驻留时间。

除了认识到这一潜力外，E.A.T.计划还发现了与他们组织愿景相关联的重要角度。艺术创造体验，与美学相融合，利用各种感官印象，并且与商业相关，可以反映出在技术、社会和文化方面的人本主义视角。因此，多姆奈尔·埃尔农将E.A.T.计划在诺基亚贝尔实验室的重要贡献归功于艺术家将"人的因素"引入技术发展中的能力。对他们来说，重要的不仅仅是为了解决工程问题而开发技术，更重要的是创造出对人类和社会都有意义的技术，使人们能够表达自己并体验人类之间的沟通。

2. 创新、创造力、创造性过程、新视角、动机、探索未来利益相关者需求

诺亚·温斯坦（Noah Weinstein）于2012年在Autodesk（美国电脑软件公司）创立了艺术家驻留计划。这个名为Pier 9艺术家驻留计划，接待了超过15位艺术家和其他创意人才，并为每位艺术家提供为期四个月的驻留时间。受邀的驻留艺术家（任何有创造性实践的人）可以使用Pier 9的工作室，并接受Autodesk技术的培训和支持。正如诺亚·温斯坦所解释的那样，该驻留地被设计成一个创意和实验交流的场所。其理念是将不同的创意实践和对项目和技术的各种看法聚集在一起，促成创意人才与Autodesk员工之间的交流。整个过程非常自由，最终产生的艺术作品将在Pier 9举办的艺术展览中进行展示，并以"Instructables"的形式呈现在他们的网页上，供用户访问并按照指示进行再现。

在这个过程中，艺术家驻留人员有机会彼此交流并与员工交流他们的想法和工作实践。他们会在员工的指导下使用Autodesk的硬件和软件，以探索其极限，重新调整功能，并改变技术以达到艺术目标。创意过程和艺术视角的体验，为实现艺术目标而展开的合作以及探索性空间的创造，可以共同促成新的体验，激发好奇心和热情，最终产出创意过程和创新。这将使该计划的实际成果以艺术作品的形式呈现，这对艺术家来说也很重要，同时加快了工作过程，提高了员工的积极性，最终可能会导致创新。此外，还可能存在其他意想不到的好处，例如在安全部门出现的新方向[37]。虽然这是一个成功的概念，但公司还有兴趣尝试一种新的方法，以创造与技术或工业相关的成果。因此，在2018年，艺术家驻留计划改为创新者驻留计划，旨在更直接地产生创新的成果。新计划邀请思想领袖和各种各样的创新者使用Autodesk的设施。该计划仍然提供探索性空间，但创新者、初创企业和私人研究团队也被邀请来探索他们的想法。

3. 社会环境、组织目标、未来愿景和实验

银杏生物工厂的银杏创意驻留计划是由生物设计师纳赛·奥黛丽·基耶扎(Natsai Audrey Chieza)(Faber Futures 的创始人)和银杏生物工厂的科学家兼传播者克里斯蒂娜·阿加帕基斯(Christina Agapakis)共同创建的。该驻留计划提供为期三个月的全额资助驻留(艺术家/设计师/创作者与科学家处于同等地位,包括薪酬),旨在与驻留艺术家合作,实现银杏生物工厂的共同目标和愿景:探索"以生物为基础的创新设计方式"以及"合成生物学的潜力和影响"。这些驻留项目的目的是促使人们进行跨学科合作,推动领域的前沿发展,并在以设计为驱动的问题解决方案中融入批判性思维。因此,该计划没有预期创新作为直接的结果,而是通过联合实验和领域探索,以及创造新的体验、新的视角和新的过程来获得附带效益。此外,驻留计划的创始人指出,这些项目为他们提供了与更广泛的受众进行交流的机会,让他们了解这个基本上一无所知的研发领域,展开对话,进行教育并吸引他们。考虑到这是一个全新的科学和商业领域,他们认为与观众进行超越传统宣传的对话是必要的。

4. 传播愿景、与社会和下一代沟通、情境化

2017 年,比安卡·霍夫曼(Bianka Hofmann)与她在弗劳恩霍夫公司(Fraunhofer MEVIS)的同事合作创建了 STEAM 成像项目,该项目于 2019 年再次由弗劳恩霍夫公司数字医学研究所(Institute for Digital Medicine Fraunhofer MEVIS)承办。这个项目巧妙地融入组织的科学传播中,超越了仅通过艺术进行传播这种浅显的想法。项目从艺术家、科学家和组织员工之间的交流开始,艺术家将与科学家和工作人员展开对话,以创作一件作品来探讨研究问题。在这个过程中,可以开启有关研究其背景、伦理和可能影响的讨论空间。此外,项目的结果和与艺术家的合作巧妙地同传播策略和面向高中学生的教育倡议相互交织。正如霍夫曼[59]所言,组织所从事的尖端研究和技术需要新的传播模式,以便在研究界之外进行讨论,并在更广泛的社会中得到理解。通过艺术科学项目的情境化,提供了与新观众进行讨论和创建与研究相关的场景的机会,观众能够产生共鸣。

这个由弗劳恩霍夫(Fraunhofer)发起的跨学科艺术科学研讨会是面向 12 至 15 岁的学生,是"人才学校"(Talent School)计划的一部分,基于弗劳恩霍夫公司数字医学研究所的软件和研究成果。这些研讨会是与艺术家共同开发和实施的,旨在培养学生对医学科学研究中学科交互作用的理解,包括审美维度。除了通过这种体验培养他们的才能和兴趣,这些研讨会还应

该创造对正在进行的科学和技术研究的情境性理解,并促进"代际对话"[59,60]。通过研讨会和艺术家驻留项目,交流、探索和新视角的空间得以开放,专家、艺术家和利益相关者受邀进行讨论和参与。这些利益相关者包括广大观众和代表下一代的学生,他们共同参与构建对医学科学的理解和未来展望。

5. 组织文化、人力资源和组织使命

由艺术家福里斯·特恩斯(Forest Stearns)发起并管理的私人地球成像公司Planet Labs的艺术家和设计师驻留计划已持续进行了5年(直至2018年)。该计划邀请艺术家在组织中度过三个月的时间,他们在驻留期间确定自己在组织内的兴趣,并在驻留经理的指导下开展艺术项目。这个计划的核心是将组织的科学愿景人性化,并对员工产生激励作用。这对组织文化产生了影响,它鼓励员工超越学科界限(或给定项目的限制)进行思考,以更加开放的方式探索问题。正是这些原因使得该计划得以延续并持续发展。

福里斯·特恩斯进一步解释了他作为驻留经理在艺术家驻留计划中的体验,以及该计划对招聘、包容性和员工保留方面的影响。[37]一个重要的观察结果是,各组织之间竞争雇佣最优秀的科学家和工程师。正如广告所宣传的那样,作为一个自由和探索性计划,艺术家驻留计划已被许多科学家和工程师视为申请该特定公司职位的原因之一,对艺术表达和项目的支持是组织内一种开放文化的标志,这种文化有望让科学家和工程师表达创新思想,并以与众不同的思维方式实现一些新方法。此外,邀请艺术家参与驻留计划也被视为促进文化包容性的催化剂。随着新的个性和艺术表达的不断涌现和融入组织生活,包容性的概念在组织文化中变得更加具体。最后,福里斯·特恩斯发现艺术家驻留计划有助于留住员工,即便是那些没有与驻留艺术家积极合作的员工也是如此。艺术体验和有关项目的交流可以为员工带来放松和短暂休息的愉悦感。

五、对组织艺术科学倡议和管理挑战的影响

对于协作艺术科学项目的个体过程以及组织中艺术科学计划案例的研究,反映了有关组织中ABI的一般研究发现,即交互主要发生在个人和人际层面上。这也是大多数效应被发现的层面。艺术家与组织员工之间的互动效应可以从多个理论视角来理解,这些视角涉及组织文化、人力资源发展、创新与创造力、战略发展、产品和愿景等方面。[3]例如,将组织视为一系列实践,有助于理解个体学习和人际体验在艺术科学合作中对组织需求的贡献。

对创造力和艺术家驻留计划进行的更具体的研究表明,仅仅邀请艺

家进入组织并不能有效促进创造力的传播,还必须提供互动和交流的空间。[61]创造性的想法和创新,甚至完全意想不到的成果,可以从基于互动的协作过程中产生,其中"每个人从自己的观点和经验出发作出贡献"[62]。艺术家的观点和经验为组织内的讨论带来了新的视角,而员工的经验和观点对艺术家来说可能是新鲜且可以激发灵感的。这样的艺术科学合作很少能提供最终答案或明确的问题解决方案,但它可以开辟新的机会,提出不同的问题,指引新的方向,以新的方式吸引不同的群体,并为个人学习增添新的元素。

有时候,这些互动直接导致了具体成果的产生,尤其是当它们被设置为解决问题的机会时。然而,在大多数情况下,科学家、艺术家或组织中的学习过程对当前或未来项目的发展产生的影响需要在事后才能明确。早在莱瑟姆的研究中,就提出了以系统思维来理解艺术家驻留计划所带来的发展机遇[18],同时组织理论家也指出,系统性的视角也有助于更好地理解艺术在组织中带来的贡献和影响。尽管如此,在艺术科学互动结束后,将经验进行反思,并将影响融入工作流程,可能会对启发新项目至关重要,从而实现可持续的贡献。[36]这在很大程度上取决于领导层如何支持学习过程和效果的整合。[31]案例还表明,个体层面的影响需要与组织目标相关联,并通过管理论证进行传达,以便为其提供发展空间。从个体层面理解和整合艺术科学机会并与组织需求和目标结合,是领导和管理职责的一部分。

领导层和管理层还需要能够传达贡献的价值,而不仅仅是物质或有形的结果。虽然很难直接衡量员工的经验与他们未来的工作流程、项目理念或应对复杂问题能力之间的直接联系,但可以建立机制来促进、记录和跟踪他们的反思和显现出来的变化。这些机制不仅使个体的学习体验更深化,还加强了个体与组织需求和目标之间的联系。它们促进人们更广泛地关注并理解通过艺术科学互动所引发的变化,并明确其影响。艺术科学项目和ABI经常被问到的一个问题是它们的"投资回报率(ROI)"。根据项目的性质和目标可以设定可能适用的定量回报,但除此之外,还应考虑和强调定性回报。随着企业界越来越重视其盈利之外的社会和环境责任,以及"三重底线"框架获得认可,在衡量一个企业除了利润之外对人类和地球的影响时,可以尽量将艺术科学项目和ABI的投资回报率与更广泛的底线评估结合起来。

在组织内部创造成功的艺术科学项目,并使其在组织内部被认可的过程,是一个与组织文化、目标、研究和结构(包括可用设施)密切相关的过程。因此,密集的规划、策划和促进对于项目的成功至关重要[9,37]。这包括明确

艺术科学项目的目标、设计其形式、在组织内部进行整合和反思、为员工提供参与的空间、采取沟通策略、选择艺术家以及仔细策划整个过程。资源和参与机会有限的项目既无法满足人们的期望，又无法为个人学习或参与个体对该倡议的认可作出太大贡献。因此，管理者必须理解他们组织的特殊性和背景，没有一种通用的最佳方式[63]，并理解合作的积极理念，即"合作"意味"一种共同决策的过程，所有各方自愿参与，建设性地探索差异，致力于这个过程，并共同制定行动策略"[64]。管理者还需要意识到组织内的责任和等级，并帮助合作者克服可能存在的结构性问题，因为信任和在主题上忠于个人观点的能力至关重要。

在组织中创建艺术科学互动可以采用多种不同的方法：艺术家驻留计划、艺术家作为项目团队或实验室的一部分、长期的一对一艺术科学合作关系、短期合作，甚至是作为快速交流和输入的单次会面。艺术家驻留计划可以面向对组织及其目标感兴趣的艺术家，针对特定的研发项目、组织的特定部门、团队、实验室或一对一的合作。除此之外，还可以提供奖学金或访问艺术家（类似于访问研究员）的职位等形式来促成合作。在创造合作机会之前，最重要的是思考艺术科学合作应该在哪个层面上作出贡献。在选择和组合人员、主题、项目和关系时要仔细考量。

由于组织中的艺术科学合作，甚至一般的艺术科学倡议仍然处于管理实践的边缘，这些项目通常处于不稳定的状态。有些项目依赖一个直觉上欣赏艺术价值的高管的支持，但在更加线性、分析导向的领导接手时可能会被取消。一些管理者可能会发现很难为这样的投资提供商业案例，即使他们个人喜欢这样的项目。当经济进入低谷时，这类项目往往首先会被削减。这并不是艺术科学或其他ABI项目所特有的情况，任何"非核心"活动，尤其是面向未来且没有即时成果的活动，都可能遭遇阻力并在经济出现下滑迹象时被砍掉。当采用比较新颖的方法时，支持者也要承担更多的职业风险。一个方法越为人所熟知并被广泛采纳，内部倡导者承担的风险就越小，同时也更容易将其作为组织的一项固有活动并将其制度化。根据我们的研究结果，重新定义此类投资的目标和"回报"的评估标准有助于实现这一点。

六、进一步研究和未来方向

进一步对拥有艺术科学项目的组织与这些计划相关的长期发展进行更有针对性的研究，将有助于更好地揭示艺术科学项目与组织的需求和目标之间的联系，并找到创造和展现这种联系的方法。通过这样的努力，艺术科学项目可以获得更高的认可度，后续的策略也可以制定出来。同时，通过研

究艺术科学项目对组织文化变革或发展的相关性,可以深入了解大家如何看待这些项目,以及它们如何营造开放的氛围或对员工留任产生影响,正如在访谈中研究人员和项目经理所描述的那样。此外,我们还认为,艺术科学项目有许多机会可以进一步发展其潜力,通过与学术、商业和社会领域的相关运动相连接和互动,实现协同增长。

1. 跨学科的纵向研究

通过初步研究艺术科学合作与创造力、个人学习、社交网络以及其他个体层面影响之间的联系发现,通过长期研究追踪艺术与科学倡议,从而更好地阐述其与创新和提高创造力之间的联系这一点很重要。这也将有助于设计更好的组织结构,以整合这些效应,并为未来的创造性过程提供支持。

长期的跨学科研究的历史案例有助于理解艺术、科学和技术领域中的新兴领域,或对混合领域的发展作出了重要贡献,即使这些成果不一定会立即被视为切实可行的创新。例如,文艺复兴时期绘画中线性透视法的发明从根本上改变了西方社会的观念,将其从以上帝为中心、存在二元对立和承袭中世纪世界观的观念转变为强调空间感的唯物现实主义,并对现代科学的兴起产生了影响[65];约瑟夫·鲍伊斯(Joseph Beuys)的社会雕塑和以艺术驱动的转型方法,预示了当今开放式社会创新的形式[66];旧金山湾区的反文化理念和波希米亚精神催生了硅谷的个人电脑革命[67];而凡·高电视台(Van Gogh TV)在 1992 年卡塞尔文献展上呈现的艺术项目"虚拟广场(Piazza Virtuale)"则是通过一个面向电视观众的互动平台,预示了社交媒体平台上的互动形式。当然,基于 20 世纪 60 年代的实验,计算机图形学的出现以及计算机在艺术、声音和表演制作中的应用也有所贡献[15,17]。这些交互作用所产生的思想通常需要进一步阐述和情境化,以证明其贡献。在这方面,艺术史学家、科学史学家和商业学者可以通过交流知识和研究打破学科间的壁垒。当只有艺术史学家研究某些艺术运动或现象对社会和商业的影响时,他们的影响范围可能仅仅局限于特定的社群。此外,他们持有的特定观点、知识库和数据会导致研究问题仅限于自身领域,无法推动他们去发现和表达超出其领域的隐藏联系和渐进效应。将艺术、科学和经济史的视角结合在一起,可能会产生有趣的发现,连点成线,可以揭示艺术影响科学、技术和商业进步的路径和模式,使得这些发现能够被不同的社群所听取。

自 20 世纪后半叶现代艺术科学运动出现以来,艺术科学组织已经积累了几十年的经验。现在我们可以有意识地回顾它们的发展历程,整理跨领域交流的故事,并评估和宣传它们对社会和商业的影响。如果由于档案不

足、员工之间缺乏持续性的知识传递或资金限制等原因难以进行此类研究，那么可以向如 STARTS 这样的新倡议借鉴经验，并且可以从一开始就建立相应的机制，制定一套适合其使命的准则和衡量标准，并定期进行审查和更新，以适应新的现实和追求目标。

2．探索"第三文化"

此外，还需要进一步研究，以便将艺术科学合作的混合结果与其背景相互关联，并提供呈现和讨论这些结果的空间。艺术科学合作可能会促进人际学习，克服认知偏见和社会动态（如上文所示），因为这个过程涉及来自不同背景、具有不同工作流程、技能和观点的个体的交流。这种交流产生了混合的结果。它还导致了"第三文化"的发展[93]，在这个文化中，自然科学和文学智慧相结合，科学学科与艺术之间的交流更加顺畅，并创造了两个群体都可以使用的新空间，艺术科学从业者可以在这些空间中开展工作。[68] 然而，这与具体学科及其在社会和组织中的特殊性有何关联呢？艺术家可以对虚构的事物进行试验并挑战现有的界限，而科学家则必须谈论事实和数据。[69] 这种第三文化的发展将如何渗透到组织中并影响其流程和结构？或者说，这种第三文化是否能够帮助组织更好地传播合成生物学等新领域的活动，或者使其在应对技术进步和数字化挑战时更具适应性？

3．"指数技术"的含义

此外，艺术科学合作与科学和技术的最新发展紧密相连，这对社会、经济和工业实践产生了影响，但也存在潜在的问题。因此，另一个重要的研究问题是探究艺术科学合作如何帮助组织应对这些发展所带来的变化和问题，例如自动化、数字化、传统产品和职业的替代以及新的工作方式。相反，物联网（IoT）、人工智能（AI）、机器/深度学习（ML/DL）、虚拟/增强/混合现实（VR/AR/XR）、3D 打印、区块链和加密货币等指数级技术，可能会对艺术科学合作本身产生影响：既可以作为反思的内容，又可以在其自身结构中进行采用。这些技术和数字化总体上缩短或扭曲了许多层面上的时间尺度，从产品生命周期到政治/社会运动的传播。指数级技术能否被利用，来为艺术科学项目和 ABI 创造新的运营模型？它们能否缩短艺术科学效应显现所需的长期时间跨度？它们能否被利用来开发和捕捉艺术价值的新型投资回报率（ROI）商业模型？

4．新的价值主张

新的社会和市场力量对艺术科学项目的新价值主张提出了要求，同时

也为其提供了机会。20世纪60年代的ABI已经具有特定的目标,如洞察过程、对产业的艺术探索、运用新媒体创作艺术作品以及跨学科探索新技术发展。然而,由于难以表达效果、确定影响或对结果进行分类,它们的价值没有得到充分体现。最近的艺术科学项目和ABI可以借鉴组织研究、媒体艺术社会学以及艺术史的进展,以增强影响力并更好地阐明其影响。通过比较研究以往的和近期的ABI,并探索相关学科和运动,可以揭示它们在未来如何得到改进,并扩大和深化其附加价值。以下是一些有前景的领域:

战略差异化。随着市场竞争日益激烈,许多行业供大于求,传统的基于竞争的战略已无法实现可持续增长。企业需要学会开拓未被开发的"无竞争的市场空间,使竞争变得无关紧要"[70]。从本质上讲,艺术寻找"相似事物之间的差异"[71]。如何将其创造独特、卓越和有意义的体验的力量纳入商业战略中,这是新的观点(如艺术观点)为促进更广泛的发展作出贡献的机会。

人际关系。艺术带来的一个重要区别是人与人之间的情感联系。如今,消费者对其购买产品的期望不仅仅是实用性。那些可以引发惊奇、喜悦、希望和幸福,或者帮助个人表达自我的产品和体验,可以与消费者在更深层次上建立连接并获得更高的价值。这在即将进入消费黄金期的千禧一代身上体现得尤为明显,他们更加看重体验而非物质财富。多姆纳尔·赫尔农在诺基亚贝尔实验室的E.A.T.计划所提到的"人的因素"对许多其他公司和行业都具有相关性。

更高层次的目标。许多消费者和年轻员工都清楚地意识到世界面临的挑战,部分原因是工业破坏和企业贪婪,他们都希望企业在所有影响利益相关方和地球的商业实践中承担责任。大企业也意识到"追求股东价值已经不再足够"[64]。虽然在测量和实施方面存在怀疑和挑战,但上文提到的三重底线(TBL)等框架正在组织中取得进展。越来越多的资产管理人在金融投资决策中使用环境、社会和治理(ESG)标准。[64]一个新的概念将TBL推向更深层次,即"四重底线",引入了第四个因素——人文价值,例如精神性、伦理、目标和文化[72,73],作为组织存在的理由。艺术在所有这些价值领域中都有着独特的作用,但可能在第四条底线上的作用最为突出。

创新范式。艺术家的参与带来了新的视角,增加了差异和发散思维,提高了思维的品质和解决问题的潜力,因此艺术科学项目可以嵌入到各种形式的企业创新项目中,而不必局限于传统的研发实验室。一个特别自然的契合点可能是开放型创新范式,即"一种基于有意管理的知识流在组织边界上的分布式创新过程"[74],它既可以涉及公司内部的想法,又可以包括来自

有创意的消费者[75]和用户创新社群[76]的外部观点。在这里,艺术科学合作的价值可能更容易被理解和证明。

5. 与神经领导力、神经美学和其他应用神经科学领域的合作

除了上述提到的神经领导力的发展外,神经美学作为经验美学的一个相对较新的子学科,正在吸引越来越多的国际关注,包括艺术科学界。神经美学研究"深思和创作艺术作品的神经基础"[77],利用神经科学来理解和解释美学体验和感官知识。虽然神经美学与组织美学这两个与神经相关的领域都是在一二十年前出现的,但彼此之间的互动并不多。将它们结合起来,为每个领域的发展提供了肥沃的土壤——艺术创造、培养或促进审美体验,而神经科学则分析和测量这种体验。尽管神经美学目前的研究方法十分有限,即将审美体验简化为一套物理或神经学规律[78],但神经美学可能有助于通过测量和数据来验证艺术科学合作和 ABI,并更加详细地解释它们与组织相关结果之间的联系。

6. STEAM 运动

最后,从 STEM 转向 STEAM 是教育界目前一个重要的讨论议题。这一运动与组织的研发部门、人力资源开发以及艺术科学项目的管理挑战和组织战略有何关联?它是否可能导致一种新型的孵化器,不论是由大学发起、独立运营还是企业附属,作为一个具有跨学科创造力的新型创新引擎,已经存在这样的平台吗?它是否可以与艺术科学项目相互整合和优化?教育机构如何主动帮助塑造未来的工作方式,而不仅仅是被动地对雇主当前的需求作出反应?当使用更适合解决组织面临的复杂问题的 STEAM 教育方式培养的新一代人才进入职场时,这对组织的学习和发展有何影响?从人力资源的角度来看,在招聘、培训和留用方面,将需要哪些新的思维方式?组织如何重新设计其结构,既能充分利用这些新型人才的全面技能,又能满足他们的发展需求?这些问题可能会带来有趣的发现,为艺术科学合作带来潜在的新机遇。

七、结论

组织中的艺术科学合作项目作为 ABI 的一种特定形式,在个体层面和人际层面展现出巨大的潜力。根据其设计,这些项目可以以各种方式进一步促进组织的目标和需求。然而,直接衡量结果很困难,长期效果也难以确定或预见。因此,艺术科学合作项目不是标准化的管理工具;它们需要根据组织文化、背景和需求进行仔细的开发和实施。此外,由于个人只有在对此

感兴趣的情况下才会参与艺术科学合作，因此艺术家和科学家需要受到激励并了解这个过程对他们个人发展的价值。通过融合不同的需求，艺术科学合作对所有参与方、作为主办方的组织、其环境和利益相关者群体，以及艺术和科学领域的发展都非常有价值，正如许多案例所展示的那样。更有针对性的研究和更广泛的价值主张将有助于更好地理解和展示这种价值。神经科学可以成为验证和衡量人类整体层面价值的新工具；开放创新和 STEAM 领域的相关运动可以帮助指导下一代艺术科学项目的设计，并进一步发挥其潜力。

参 考 文 献

[1] Taylor S S, Ladkin D. Understanding arts-based methods in managerial development [J]. Academy of Management Learning & Education, 2009, 8(1): 55-69.

[2] Darsø L. Artful creation: Learning tales of arts-in-business[M]. KøBENHAVN: Samfundslitteratur, 2004.

[3] Schnugg C. Kunst inorganisationen: Analyse und kritik des wissenschaftsdiskurses zu wirkung künstlerischer interventionen im organisationalen kontext[C]. 2010.

[4] Biehl-Missal B W. Wieunternehmen die kunst als inspiration und werkzeug nutzen[M]. Gabler: Wiesbaden, Germany, 2011.

[5] Antal A B, Strauß A. Artistic interventions in organisations: Finding evidence of values-added[C]. Creative clash report, 2013.

[6] Artistic interventions in organizations: Research, theory and practice[M]. London: Routledge, 2015.

[7] Barry D, Meisiek S. Seeing more and seeing differently: Sensemaking, mindfulness, and the workarts[J]. Organization Studies, 2010, 31(11): 1505-1530.

[8] Schnugg C. The organisation as artist's palette: Arts-based interventions[J]. Journal of Business Strategy, 2014, 35(5): 31-37.

[9] Antal A B. Artistic intervention residencies and their intermediaries: A comparative analysis[J]. Organizational Aesthetics, 2012, 1(1): 44-67.

[10] Scott J. Suggested transdisciplinary discourses for more art-sci collaborations[M]// Artists-in-labs processes of inquiry. Berlin: Springer, Vienna, 2006: 24-35.

[11] Klein J T. Interdisciplinarity: History, theory, and practice[M]. WAYN: Wayne State university press, 1990.

[12] Edwards D. Artscience: Creativity in the post-Google generation[M]. Cambridge: Harvard University Press, 2008.

[13] Styhre A, Eriksson M. Bring in the arts and get the creativity for free: A study of the artists in residence project[J]. Creativity and Innovation Management, 2008, 17(1): 47-57.

[14] Recomposing Art and Science: artists-in-labs[M]. BERLIN: Walter de Gruyter GmbH & Co KG,2016.

[15] Patterson Z. Peripheral vision: Bell Labs, the SC 4020, and the origins of computer art[M]. Cambridge: MIT Press,2015.

[16] Bijvoet M. Art as inquiry: Toward new collaborations between art, science, and technology [C].1997.

[17] Taylor G D. When the machine made art: the troubled history of computer art[M]. Bloomsbury Publishing USA,2014.

[18] Slater H, Latham J, Seveni B. The art of governance: the Artist Placement Group 1966-1989[C].(No Title),2001.

[19] Steveni B. The Repositioning of Art in the decision-making process of society[C]// Proceedings of the International Symposium on Public Art, Singapore.2002:1-5.

[20] Lindgren N. Art and technology Ⅰ. Steps toward a new synergism[J]. IEEE Spectrum, 1969,6(4):59-68.

[21] Lindgren N. Art and technology Ⅱ. A call for collaboration[J]. IEEE Spectrum,1969,6 (5):46-56.

[22] Shanken E A. Artists in industry and the academy: Collaborative research, interdisciplinary scholarship and the creation and interpretation of hybrid forms[J]. Leonardo,2005,38 (5):415-418.

[23] Shanken E A. Art in the information age: Technology and conceptual art[J]. Leonardo, 2002,35(4):433-438.

[24] Taylor S S, Hansen H. Finding form: Looking at the field of organizational aesthetics[J]. Journal of Management Studies,2005,42(6):1211-1231.

[25] Strati A. Aesthetic understanding of organizational life[J]. Academy of Management Review,1992,17(3):568-581.

[26] Strati A. Organizations and aesthetics[M]. Thousand Oaks: Sage Publications,1999.

[27] Kunstforum International. Das Brennende Bild [M]. Deisenhofen: Kunstforum International,1987.

[28] Art and innovation: the Xerox PARC Artist-in-Residence program[M]. Cambridge: MIT Press,1999.

[29] Osburn J, Stock R. Playing to the technical audience: evaluating the impact of arts - based training for engineers[J]. Journal of Business Strategy,2005,26(5):33-39.

[30] Root-Bernstein B, Siler T, Brown A, et al. ArtScience: integrative collaboration to create a sustainable future[J]. Leonardo,2011,44(3):192-192.

[31] Antal A B, Strauß A. Multistakeholder perspectives on searching for evidence of values-added in artistic interventions in organizations[M]. London: Routledge,2015.

[32] Belfiore E, Bennett O. Determinants of impact: Towards a better understanding of encounters with the arts[J]. Cultural Trends,2007,16(3):225-275.

[33] Root-Bernstein R S. Music, creativity and scientific thinking[J]. Leonardo, 2001, 34(1):63-68.

[34] Root-Bernstein R, Root-Bernstein M. Artistic Scientists and Scientific Artists: The Link Between Polymathy and Creativity[EB/OL]. https://psycnet.apa.org/record/2004-13113-008.

[35] Koek A. Invisible: the inside story of the making of Arts at CERN[J]. Interdisciplinary Science Reviews, 2017, 42(4):345-358.

[36] Strauß A. Value-creation processes in artistic interventions and beyond: Engaging conflicting orders of worth[J]. Journal of Business Research, 2018, 85:540-545.

[37] Schnugg C. Creating ArtScience collaboration: Bringing value to organizations[M]. Berlin: Springer, 2019.

[38] Woodman R W, Sawyer J E, Griffin R W. Toward a theory of organizational creativity[J]. Academy of management review, 1993, 18(2):293-321.

[39] Adler N J. Going beyond the dehydrated language of management: Leadership insight[J]. Journal of Business Strategy, 2010, 31(4):90-99.

[40] Barry D, Meisiek S. The art of leadership and its fine art shadow[J]. Leadership, 2010, 6(3):331-349.

[41] Antal A B, Debucquet G, Frémeaux S. Meaningful work and artistic interventions in organizations: Conceptual development and empirical exploration[J]. Journal of Business Research, 2018, 85:375-385.

[42] Schnugg C. Setting the Stage for Something New[J]. Journal of Cultural Management and Cultural Policy/Zeitschrift für Kulturmanagement und Kulturpolitik, 2018, 4(2):77-102.

[43] Taylor S S, Statler M. Material matters: Increasing emotional engagement in learning[J]. Journal of Management Education, 2014, 38(4):586-607.

[44] Taylor S S. Overcoming aesthetic muteness: Researching organizational members' aesthetic experience[J]. Human Relations, 2002, 55(7):821-840.

[45] Reinhold E, Schnugg C, Barthold C. Dancing in the office: A study of gestures as resistance[J]. Scandinavian Journal of Management, 2018, 34(2):162-169.

[46] Barnard P, Delahunta S. Mapping the audit traces of interdisciplinary collaboration: bridging and blending between choreography and cognitive science[J]. Interdisciplinary Science Reviews, 2017, 42(4):359-380.

[47] Springborg C, Ladkin D. Realising the potential of art-based interventions in managerial learning: Embodied cognition as an explanatory theory[J]. Journal of Business Research, 2018, 85:532-539.

[48] Schilling M A. Quirky: The remarkable story of the traits, foibles, and genius of breakthrough innovators who changed the world[M]. New York: Public Affairs, 2018.

[49] Schooler J W, Smallwood J, Christoff K, et al. Meta-awareness, perceptual decoupling and the wandering mind[J]. Trends in Cognitive Sciences, 2011, 15(7):319-326.

[50] Bowden E M, Jung-Beeman M. Aha! Insight experience correlates with solution activation in the right hemisphere[J]. Psychonomic Bulletin & Review, 2003, 10(3):730-737.

[51] Ohlsson S. The problems with problem solving: Reflections on the rise, current status, and possible future of a cognitive research paradigm[J]. The Journal of Problem Solving, 2012, 5(1):7.

[52] Kounios J, Beeman M. The Aha! moment: The cognitive neuroscience of insight[J]. Current Directions in Psychological Science, 2009, 18(4):210-216.

[53] North A C, Hargreaves D J, McKendrick J. In-store music affects product choice[J]. Nature, 1997, 390(6656):132-132.

[54] Zaltman G. How customers think: Essential insights into the mind of the market[M]. BOSTON: Harvard Business Press, 2003.

[55] Williams L E, Bargh J A. Experiencing physical warmth promotes interpersonal warmth[J]. Science, 2008, 322(5901):606-607.

[56] Sutton R I, Rao H, Rao H. Scaling up excellence: Getting to more without settling for less[M]. New York: Random House, 2016.

[57] Rock D. SCARF: A brain-based model for collaborating with and influencing others[J]. Neuro Leadership Journal, 2008, 1(1):44-52.

[58] Siegel D J. Mindfulness training and neural integration: Differentiation of distinct streams of awareness and the cultivation of well-being[J]. Social Cognitive and Affective Neuroscience, 2007, 2(4):259-263.

[59] Hofmann B. Linkingscience and technology with arts and the next generation: the STEAM imaging experimental artist residency, a case study[J]. Leonardo, 2021, 54(2):185-190.

[60] Hofmann B, Haase S, Black D. STEAM imaging: a Pupils' workshop experiment in computer science, physics, and sound art[C]. SciArt Mag, 2017:26.

[61] Raviola E, Schnugg C. Fostering creativity through artistic interventions: Two stories of failed attempts to commodify creativity[M]//Artistic Interventions in Organizations. London: Routledge, 2015:90-106.

[62] Jahnke M. A newspaper changes its identity through an artistic intervention[M]//Artistic Interventions in Organizations. London: Routledge, 2015:77-89.

[63] Mintzberg H. Managers not MBAs: a hard look at the soft practice of managing and management development[M]. San Francisco: Berrett-Koehler Publishers, 2014.

[64] Bengtsson M, Kock S. "Coopetition" in business Networks—to cooperate and compete simultaneously[J]. Industrial Marketing Management, 2000, 29(5):411-426.

[65] Coates G. Therebirth of sacred art: reflections on the aperspectival geometric art of Adi Da Samraj[M]. Lower Lake: Dawn Horse Press, 2013.

[66] Montagnino F M. Joseph Beuys' rediscovery of man – nature relationship: A pioneering experience of open social innovation[J]. Journal of Open Innovation: Technology, Market, and Complexity, 2018, 4(4): 50.

[67] Markoff J. What the dormouse said: How the sixties counterculture shaped the personal computer industry[M]. Penguin, 2005.

[68] Vesna V. Toward a third culture: Being in between[J]. Leonardo, 2001, 34(2): 121-125.

[69] Catts O, Zurr I. Artists working with life (sciences) in contestable settings[J]. Interdisciplinary Science Reviews, 2018, 43(1): 40-53.

[70] Azar O H. Blue ocean strategy: How to create uncontested market space and make the competition irrelevant by W. Chan Kim and Renee Mauborgne, Harvard Business School Press, 2005[J]. Long Range Planning, 2008, 41(2): 226-228.

[71] Cross N. Designerly ways of knowing[M]. London: Springer, 2006.

[72] Sawaf A, Gabrielle R. Sacred commerce: A blueprint for a new humanity[C]. Eq Enterprises, 2014.

[73] Taback H, Ramanan R. Environmental ethics and sustainability: A casebook for environmental professionals[M]. Boca Raton: CRC Press, 2013.

[74] Chesbrough H, Bogers M. Explicating open innovation: Clarifying an emerging paradigm for understanding innovation[M]//New Frontiers in Open Innovation. Oxford: Oxford University Press, 2014: 3-28.

[75] Berthon P R, Pitt L F, McCarthy I, et al. When customers get clever: Managerial approaches to dealing with creative consumers[J]. Business Horizons, 2007, 50(1): 39-47.

[76] West J, Lakhani K R. Getting clear about communities in open innovation[J]. Industry and Innovation, 2008, 15(2): 223-231.

[77] Nalbantian S. Neuroaesthetics: Neuroscientific theory and illustration from the arts[J]. Interdisciplinary Science Reviews, 2008, 33(4): 357-368.

[78] Gilmore J. Brain trust—Jonathan Gilmore on art and the new biology of mind[J]. Artforum Int, 2006, 44: 121-122.

（原文出自：Schnugg C, Song B B. An organizational perspective on ArtScience collaboration: Opportunities and challenges of platforms to collaborate with artists[J]. Journal of Open Innovation: Technology, Market, and Complexity, 2020, 6(1): 6.）

第五编

美育与科普

 本编的"美育与科普"版块有别于本书第二编"学校教育中的艺术与科学"的跨学科学校教育研究,主要探索的是社会公共教育层面的问题。艺术与科学的融合在科普传播和社会公共教育中具有创新价值和特殊的效应,且兼具美育与科普双重成效。选编的4篇论文从教育活动、展览、表演、科学可视化四个层面分别介绍了美育与科普融合的艺术与科学交叉学科项目具体实施形式、成效和启示。对读者来说,这部分论文提供了利用艺术与科学交叉学科来回馈社会、创新公共教育、强化科学传播的多元化案例,具有很强的实用性。

科学、艺术和写作计划(SAW)：
打破艺术与科学之间的壁垒

安妮·奥斯伯恩

知识专业化的进程很早就开始了。在孩子们离开小学时，他们已被教导将生物学、艺术和社会研究等科目视为互不相关的学科，而不是彼此联系、共同为更深刻地理解世界奠定基础的部分。中学阶段进一步强化了科学、艺术和人文学科之间的分隔，每个学科在"应试教育"的压力下由不同的老师讲授，这种做法进一步孤立了学科，抑制了求知欲和创造力。到我们成年后成为专家时，我们认知学科间联系的能力往往会进一步减弱——这通常会让我们付出代价。如果在这个进程中，我们失去了与其他专家群体（例如化学家、物理学家和数学建模者）或那些未接受过中学以上正式科学教育的群体（通常包括许多纳税人、政治家和决策者）交流的能力，如果我们变得对社会的需求不再敏感，我们对社会的价值就会受损。这就引出了一个问题：我们该如何打破这些壁垒，或是从一开始就防止它们形成，同时又不影响不同学科的标准？

虽然中学生和成年人常常感到被精神上的壁垒限制，但小学儿童尚未习得分割式的思维方式，受到的束缚较少。他们通过个人的探险、发现、提问、推理、探索、实验和冒险来探寻身边的世界。在成长的过程中，孩子们需要用这些技能来发掘自身的全部潜能和创造力；科学家则需要用这些技能来开创新的领域。作为成年人，如果没有冒险的能力和自信，无论我们选择专攻哪个领域，都不太可能作出重要的贡献。

我们都试图以自己的方式理解周围的世界，虽然科学家和艺术家在以不同的方式从事他们的职业，但两者都依赖定义问题，记录细节，探询和提取问题本质的能力，都需要结合创造力和技术力。科学过程的核心包括批

安妮·奥斯伯恩(Anne Osbourn)，约翰英纳斯中心生物学教授。
本文译者：徐若雅，中国科学技术大学艺术与科学研究中心研究生。

判性思维，假设的提出和验证以及对数据/观察结果的严谨解释，这又导向进一步的猜想、预测和验证。而艺术家的普遍看法似乎是，为了理解世界，要对自然观察进行更加不设限的解释——尽管我个人并不愿暗示艺术家不擅长批判性思考、实验设计、严谨的分析和渐进式发展。除此之外，这两个群体都把预先形成的想法、技能和观点带入了自己所处理的问题中。归根结底，他们的目标是在特定时间内找出他们所能确定的"最好的真相"，并将这种理解清晰简洁地传达给他人以做评价。随着更多的观点被吸纳进这些个人理解之中，我们就能建立起一个综合的、更精练且可靠的理解。

一种将科学融入学生日常生活的方式利用儿童天然的好奇心和视觉图像的强大力量，将这种好奇心引入了对科学和世界的探索。令人惊叹的科学图像——尤其是那些以不同寻常的方式展示事物的——凭借它们对自然现象引人入胜且温和的呈现，像磁铁一样吸引了来自所有年龄段和学科的人。它们唤醒了好奇心——一种想要学习更多的渴望。通过用科学图像作为科学实验、艺术和创意写作的起点，科学、艺术与写作计划（SAW）打破了科学和艺术之间的壁垒。每一个SAW项目都有一个科学主题，以一系列精心挑选的极具视觉冲击力的科学图像支撑。通过这一方式，孩子们意识到科学和艺术是互相关联的，并发现了一种看待世界的全新的、令人振奋的方式。

教师可以独立开展SAW项目，但迄今进行的许多项目都有科学家、艺术家和作家团队的参与，他们与教师合作设计和实施项目。教师可以与科学家一同工作，实现项目的艺术创意部分，学校也可以邀请当地的诗人和艺术家加入SAW团队。想参与SAW项目的科学家可以与教师交流，确定一个双方都想探索的主题——也许是科学课程中的话题，或更理想地，是科学家自己的研究领域。

例如，我自己的小组研究的是源于植物的天然产品，小组中的两位年轻科学家山姆·马克福德（Sam Mugford，博士后研究员）和梅丽莎·多卡瑞（Melissa Dokarry，博士研究生）为他们的SAW项目选择了这个主题。山姆和梅丽莎在诺福克郡的马瑟姆小学（Martham Primary School）为一个7～9岁学生的班级开展了为期一天的SAW项目，期间一直与希瑟·德尔福（Heather Delf）老师密切协商。他们选择了图1所示的图片作为探索这一主题的起点，向孩子们介绍了源于植物的天然产品这一主题，并鼓励他们思考植物为什么会制造出赋予它们不同气味、颜色和味道的化学物质。孩子们和科学家们带来了各种不同的植物材料以供研究，这些标本和图片一起

被用于激发讨论和猜想。

图1　用令人惊叹的科学图像激发孩子们的科学兴趣

奥斯伯恩小组的两位年轻科学家山姆·马克福德和梅丽莎·多卡瑞为一个关于源于植物的天然产品的SAW项目选择的科学图像。最上面一排,从左起:一片薄荷叶的表面显示出毛状体,这是一种专门的细胞,储存着赋予薄荷气味和味道的化学物质(图源:科学之眼/科学图片库);人类的舌头(图源:奥密克戎(Omikron)/科学图片库);薰衣草叶子的表面,显示了储存薰衣草油的南瓜状腺体(图源:科学之眼/科学图片库)。

中排,从左起:偏振光显微镜下的紫杉醇晶体,这是一种重要的抗癌药物,在紫杉树的树皮中发现(图源:迈克尔·W.戴维森(Michael W. Davidson)/科学图片库);一只正在吸血的蚊子(图源:辛克莱尔·斯塔默(Sinclair Stammers)/科学图片库);鼻子里的皮肤(图源:阿斯特丽德·凯奇(Astrid Kage)/科学图片库)。

下排,从左起:吸食树叶的蚜虫(图源:沃克尔·斯蒂格(Volker Steger)/科学图片库);多彩的叶子(图源:史蒂夫·泰勒(Steve Taylor)/科学图片库);青蒿素的分子模型,一种从蒿属植物(黄花蒿)中提取的抗疟疾药物(图源:山姆·马克福德)。

山姆和梅丽莎用显微镜下的薄荷和薰衣草叶图像来突出它们专门的腺体,这是让它们具有味道和气味的植物油储存的地方,同学们就这些腺体为什么必要展开了辩论。鼻腔和味蕾的显微照片提供了将这些化合物与感官联系在一起,并思考信号是怎样从这些感觉器官传递到大脑的途径。孩子们随后思考了植物的颜色、气味和味道可能会怎样吸引或威慑昆虫。这一对化学生态学的简短介绍由一张吸食叶片的蚜虫支撑。孩子们还讨论了作为药物来源的植物。在此环节中,山姆和梅丽莎向他们展示了偏振光显微

镜下的紫杉醇晶体(一种来自紫杉树皮的抗癌药物)图片以及疟疾药物青蒿素的分子模型。通过这次介绍性讨论,孩子们建立起了对植物产生的化学物质的多样性的认知。他们还更好地理解了这些化学物质的特性、生态意义以及在医疗和其他重要用途方面的价值。

随后,孩子们用学校和科学家提供的植物标本进行了一些实际的科学实验(图2)。实验的总体目标是提取和分析植物色素。孩子们被鼓励提出并验证他们自己的假设——例如,甜菜根和紫甘蓝(两者都是紫色)是否含有相同的色素?植物材料(叶子或花)被用杵和臼磨碎,过滤,然后用纸色谱法分析。酸(醋和柠檬汁)和碱(碳酸氢钠溶液)也被添加到植物提取物中,以检验颜色是否会随 pH 值变化。有的孩子通过往多种样品中加入不同用量的酸和碱,制造了一组具有色彩梯度的"彩虹管"。只要有可能,孩子们都会被鼓励通过自己设计调查来跟进他们的想法。提取物的分析常常呈现出混合的色彩——例如叶绿素 A 和 B 的分离。孩子们讨论了色素在植物中可能的作用。在实践课程接近尾声时,山姆和梅丽莎介绍了一些常见植物色素的结构和名称,并描述了这些化合物在他们先前进行的实验步骤中会如何反应。孩子们将这些性质与他们所提取的化合物性质进行比较,并正确地识别出了其中一些化合物。

图2 山姆·马克福德(左)和梅丽莎·多卡瑞(右)在教室里向马瑟姆小学的7~9岁学生展示如何从植物中提取和分析色素

休息过后,班级里的孩子们在诗人麦克·奥德里斯科尔(Mike O'Driscoll)和乔·马克福德(Joe Mugford,山姆的兄弟)的指导下进入到了诗歌部分。这一课程由对诗歌的简要介绍开始,着重鼓励个体的想象力和创造力,而非对形式的考虑。诗歌还与科学进行类比。科学家和艺术家都

密切观察和思考现有的证据,从中获得进展。在对科学图像的讨论中,诗人们鼓励孩子们将这些图像作为创作诗歌的创意跳板。孩子们可以自由选择他们喜欢的图片,通过诗歌进行探索和/或利用此科学课程激发其他的想法。下文展示了几个示例。孩子们在诗歌上的新意和想象力永远令人惊叹。从他们的诗歌中可以清晰地看出,科学对他们产生了影响。完成诗歌的写作和修订后,孩子们在课程结束时以朗诵的形式庆祝了他们的作品。所有孩子都为自己的作品自豪,并热衷与他人分享。

科学的鼻子

——劳埃德·塞耶(Lloyd Sayer),8岁

当我用手指碾碎分子,

细胞像炸弹一样爆炸。

化学物质向上飞速进入我的鼻孔。

奇怪的气味让我的大脑跳舞。

蚊子

——凯蒂·霍金斯(Kitty Hawkins),8岁

凸出的眼睛有无数景象,

形成一个复杂的复合万花筒。

胸部像足球一样圆,

眼睛像高尔夫球一样坑坑洼洼,

口器松松垂下,

像圣诞树上的装饰。

色彩蔓延

——奥利维亚·赫塞尔廷(Olivia Hesseltine),7岁

多彩的火焰,光线仿佛有生命,

在纸上慢慢蔓延。

多彩的分子,

化学物质混合在一起,

在光线中闪闪发光,

在酒精中舞蹈。

一群人仰望天空

——达西·莱恩斯(Darcie Lines),8 岁

餐厅里的一群人,

等待着他们的食物。

草莓、番茄、意大利肉酱面。

红色冰柱,像水果糖一样,

软绵绵,黏糊糊,像棉花糖和豌豆一样。

海底鲜艳的粉红色珊瑚。

人们伸出舌头,

美味的微观的分子,

沉溺在一片味道的漩涡中。

植物科学

——赛娜·戴博尔(Xena Dyball),9 岁

叶子上有数百万个分子,

在与吃草的虫子战斗。

多彩的花瓣,

在细长的茎尖上挥舞。

鲜黄色的花粉,

被嗡嗡忙碌的蜜蜂收集。

有斑点的红色瓢虫,

在空中飘荡。

明亮的花瓣蓬勃生长,

像盒子里的奇异小人。

美丽的紫色薰衣草,

用丰富多彩的香气装满了空气。

午饭后,最后的课程由艺术家克里斯·哈恩(Chris Hann)主讲。克里斯将重点放在疟疾药物青蒿素的分子模型上,因为他觉得这一图像很适合通过雕塑来理解。课程的目标是鼓励孩子们用自己的方式来理解这一图像,寻找结构、颜色和形状之间的关系,并以小组为单位,用彩色聚苯乙烯球和吸管制作三维模型(图 3)。

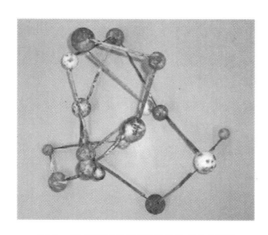

图3 对疟疾药物青蒿素结构的"建模"

围绕着一个中心科学焦点的科学、艺术和写作的结合呈现了将科学带入课堂的一种强有力的方式。它打破了科学和艺术之间的壁垒，同时对每个学科都提出了最高标准的要求。这些图像为孩子们从科学到其他学科的过渡提供了一个至关重要的锚点。孩子们完全沉浸在主题之中，并全情投入到这种专注的学习体验里。通过这种多学科方法，SAW不仅提升了孩子们的观察能力，还激发了他们的批判性思维，以及基于假设的科学调查和创造性探索。重要的是，通过用不同的方法探索主题，连同图像的核心作用，具有不同能力和学习风格的孩子得以找到属于自己的学习方式。

山姆和梅丽莎设计的项目是英国诺里奇的约翰·英纳斯中心（John Innes Centre）和食物研究所的科学家们实施的15个项目之一，由生物技术和生物科学研究委员会的外展基金资助。15个项目围绕这两所研究机构开展的科学研究的不同主题进行设计，如淀粉、分形、DNA、乳化剂、链霉菌、沙门氏菌和其他研究主题。科学家们得到了有关如何建立和运行项目的建议。只要他们找到合作的学校并确定主题和图像，他们就会被介绍给SAW团队中的诗人和艺术家。诗人和艺术家们简要了解主题并收到要使用的科学图像后，他们会决定如何最好地利用主题和图像来设计高质量的创意冒险。诗人和艺术家们不需要成为科学家，同样，科学家们也不需要成为诗人或艺术家。他们都必须忠于各自的学科，由此，各学科都保持了最高的水准。

在21世纪，学校日益被看作学习共同体——所有人在一起学习，无论是成年人还是儿童。优先事项包括个性化学习、社会性发展、创造性和批判

性思维、相关学习和与现实世界的联系、可迁移的跨学科技能、挑战以及创业精神。社区和专家的参与是这一方程式的重要组成部分。因此,艺术家和科学家聚集在一起,与教师和孩子们一起开展探索科学和世界的跨学科活动是非常适时的。以在校内和更广泛的社区分享的形式庆祝这些活动的成果为整个过程提供了一个额外的维度,并让科学向所有人开放。

参 考 文 献

[1] Osbourn A, Pirrie J, Nicholson J, Holbeck, K, Hogden S. See Saw. An anthology of poetry and artwork around science by children from Rockland St. Mary County Primary School and Framingham Earl High School, working with Matthew Sweeney and Jill Pirrie[M]. Norwich: The SAW Press, 2005.

(原文出自:Osbourn A. SAW: breaking down barriers between art and science[J]. PLoS Biology, 2008, 6(8): e211.)

科学艺术展览对公众兴趣和学生
理解疾病生态学研究的影响

凯拉·里奇 本杰明·麦克劳克林 杰西卡·华

 艺术是科学教育与传播的常用方法,但尚不清楚科学艺术能在多大程度上在不同语境下造福不同的观众。为了检验这一差距,我们根据两份疾病生态学出版物中发现的内容举办了一次艺术展览。在研究1中,我们要求具有不同正规科学、技术、工程和数学(STEM)教育背景的参观者在参观展览前后分别完成一份关于他们对科学研究兴趣的调查报告。在研究2中,我们招募了高级生态学本科学生,让他们接受三种实验选项中的一种:与艺术展品互动、阅读论文摘要或两者都不做。学生在进行上述处理后立即完成理解测试,两周后再次评估记忆情况。在展览结束后,上报的职业或专业不是STEM的参观者比上报的职业或专业是STEM的参观者表现出更大的研究兴趣。对生态学本科学生来说,摘要组的理解测验得分高于艺术展览组,而两组学生的得分都高于对照组。三组之间对信息的记忆力没有显著差异。总的来说,这些研究表明,科学艺术展览是一种提高科学可及性的有效方法,而且,观众的标识符(例如,接受正规STEM教育的水平)在科学传播和科学教育活动的观众体验中发挥着重要作用。

一、引言

 帮助观众培养科学素养(例如拥有对科学内容、程序和认知的知识[1])是科学传播和科学教育的一个关键目标。科学素养可以指一般的科学知识[2],也可以指特定科学领域的科学知识(如农业生物技术[3]、气候科学[4,5])。虽然全世界的数据表明,人们通常对科学持积极态度[6],但培养特定领域科学素养的一个独特挑战是,并非所有观众都对该领域感兴趣[7]。

凯拉·里奇(Kyra Ricci),威斯康星大学麦迪逊分校森林与野生动物生态学系学士。
本杰明·麦克劳克林(Benjamin McLauchlin),前沿科学与技术研究基金会成员。
杰西卡·华(Jessica Hua),威斯康星大学麦迪逊分校森林与野生动物生态学系学士。
本文译者:张薇,中国科学技术大学艺术与科学研究中心研究生。

培养兴趣的关键前提是习得科学素养和找到科学职业。[8,9]例如，米勒（Miller）在2010年发现，成年人对科学、技术和环境问题的兴趣是他们使用非正式科学资源的主要因素。[10]这表明，兴趣是影响决定寻找非正式科学教育的关键因素，是学习学科知识的重要前提。事实上，国际学生评估项目（PISA）将态度和兴趣作为"科学知识建设的一部分"。因此，不仅要研究正规和非正规教育的手段如何影响受众对内容、程序和认知知识（例如识字）的兴趣发展，而且还要研究它们是否以及如何影响之前不感兴趣的受众对当前主题的兴趣发展。

艺术是一种吸引公众和不同群体参与科学的流行方法[11-13]，特别是用于提高观众在特定科学领域的素养[7]。结合艺术、科学传播和科学教育的项目利用了从展览到表演到课堂等多种形式。[12]然而，即使这些活动都有相同的目标，即增加受众对某个主题的知识和认识，一些研究发现艺术科学合作是有效的[14]，另一些研究的报告结果则是否定的[15]，还有一些研究报告称产生了意想不到的结果和后果[16]。艺术在科学传播和教育中的影响是模棱两可的，这强调了需要更好地理解在什么机制和背景下，科学艺术活动能够有效提升观众对特定科学领域的兴趣和知识。

二、科学艺术兴趣和理解

受众标识符（例如，年龄、性别、教育程度）是可以影响科学传播有效性的公认因素。[17]具体来说，科学、技术、工程和数学（STEM）方面的教育背景可以在对科学的基本兴趣和知识方面发挥重要作用[18]，并且它可以在不同程度上影响发现、感知和理解科学资源的能力（例如，易懂性[19]）。例如，科学家与科学家之间交流的传统媒介（如学术出版物、海报、演讲）促进了与该领域专家的交流，但不利于与非专业观众的交流；因此，它们通常对科学家具有较高的可及性，但对非科学家（的人）具有较低的可及性。[13]相反，通过传统科学出版物以外的媒介（即艺术）增加公众获取科学发现的方法被假定为改善对于非科学家（的人）的可及性[13]，并有助于培养对特定科学主题的兴趣[7]。然而，对那些在STEM领域有很强教育背景的人来说，通过艺术进行传播，可能会也可能不会产生同样的有益影响，因为对他们来说，"传统的"科学媒介也很容易理解。因此，为了理解艺术在发展特定科学领域兴趣和素养方面发挥作用的机制，评估具有不同STEM背景的观众是否普遍将艺术作为科学传播工具是至关重要的。到目前为止，STEM中艺术和教育背景之间的这种关系还没有被直接研究过。

为了解决这些研究空缺,我们进行了两项研究。在研究 1 中,我们问,"与其 STEM 教育背景相比,与科学艺术展品的互动是否会影响公众在某一特定科学领域的研究兴趣?"接下来,在研究 2 中,我们问,"与阅读出版物摘要相比,与科学艺术展品的互动是否会影响科学类学生对特定领域知识的理解和记忆力(如内容读写能力)?"为了回答这些问题,我们根据两份科学出版物的发现研发了一个互动型艺术展品,并邀请公众(研究 1)和在校生态学学生(研究 2)与其互动。我们假设,与展品的互动将整体提高研究兴趣,STEM 背景教育较少的个体比 STEM 背景教育较多的个体提高更多(研究 1)。接下来,我们假设与艺术展品的互动在提高学生对科学知识的理解和记忆方面与阅读出版物摘要一样好或更好(研究 2)。

三、研究方法

1. 艺术展品研发

为了研究艺术对公众兴趣和学生对科学理解力的影响,我们选择研发一件艺术展品,因为科学艺术展品已被证明可以吸引更广泛的观众参与科学,并澄清公众对某些科学主题的误解[20,21],还可以促进课堂上批判性思维技能的发展[22]。

我们首先研发了一个互动展品,该展品包含 20 件用来传播交流疾病生态学和全球变化生物学领域两篇科学论文中的主要发现[23,24]的原创艺术品。这些艺术作品被设计成多媒体装置的形式来吸引游客,包含了雕塑、绘画、视频、数字媒体和实物标本。该展品在宾汉姆顿大学(Binghamton University)的社交媒体官方账号发布了广告,并在课堂上做了宣传。该展品于 2016 年 5 月 2 日在宾汉姆顿大学巴特尔图书馆展出,并向校园社区和广大公众开放。该研究获得了宾汉姆顿大学 IRB 的批准(2016 年 3 月 15 日批准)。

2. 研究 1:研究兴趣

为了调查艺术展品对参与者兴趣和参与这一科学主题研究的影响,我们要求成年观众($n = 90$)在与展品互动之前和之后完成关于他们研究兴趣的匿名调查。我们还收集了游客有关职业、教育水平、大学专业(如果适用)、性别和种族的人口统计信息。

3. 研究 2:学生的理解力和记忆力

为了研究艺术展品对学生对科学的理解力和记忆力的影响,我们招募

了宾汉姆顿大学高级生态学课程的大学生($n = 65$)。我们选择从这个人群中进行招募,是为了控制学生的背景教育是生态学。学生们被随机分配到三种学习模式中的一种:与艺术展品互动、阅读论文摘要、或者什么都不做(对照组)。与艺术装置一起展示的所有文本都与论文的摘要相同。在研究结束之前,参与者对研究目的一无所知。

为了评估理解力,学生们在 2016 年 5 月 2 日同时开始了他们指定模式的学习。为了解释学习速度的差异,学生们被要求在所有学习模式中尽可能多地使用所需的时间来充分处理信息。在学习结束后,学生完成了一个匿名的多项选择理解测试,以评估他们对艺术组和摘要组中提出的两篇论文的理解。为了评估记忆力,学生们被要求在 2016 年 5 月 9 日完成同样的多项选择理解测试,这是在他们完成学习一周后。我们还收集了有关学生教育水平、专业、性别、种族、总体平均绩点(GPA)、生态学课程预期成绩和研究经历的统计信息。

4. 统计学分析

我们首先进行了回归分析,以检验研究兴趣(研究 1)或理解力(研究 2)与人口特征变量之间的关系。我们发现任何人口特征变量(如性别、种族、教育水平、学生平均绩点)与任何结果变量(如研究兴趣或研究前或研究后的测验分数)之间没有相关性。因此,人口特征变量被排除在进一步的分析之外。

为了理解公众与艺术展品互动如何影响不同教育背景的参与者对科学研究的兴趣,我们使用正规的 STEM 教育背景作为受试者间因素,进行了重复测量方差分析法(rANOVA)来考察参与者在与艺术展品互动之前和之后的反应。参与者根据他们上报的大学专业被分为一般 STEM、非 STEM 或生态学 STEM。当前选了高级生态学课程(生态学 STEM)的学生被包括在分析中,但与普通 STEM 组的学生分开分组,为了控制本论题中(学生们的)教育背景,(普通 STEM 组的学生)是在实验同时就选修了生态学课程的。研究兴趣调查信息缺失或不完整的测试($n = 3$)被排除在分析之外。

为了理解我们的学习模式是如何影响学生的理解和记忆力(研究 2),我们进行了 rANOVA,以学习类型作为受试者之间的变量,在学生进行学习后立即比较理解测试分数(理解力),以及比较学习后一周(记忆力)的理解测试分数。

对于 rANOVAs 的所有显著主效应或相互作用,我们实施了

Bonferroni 校正法成对比较。所有分析均采用 SPSS 25 分析软件（IBM）。

四、结果

1. 研究 1：研究兴趣

我们发现 STEM 教育背景对研究兴趣没有显著影响（$F=0.971$；$P=0.383$）。相反，我们发现时间有显著影响（Wilks $\lambda=0.71$；$F=35.75$；$P<0.001$），时间和 STEM 教育背景对研究兴趣有显著影响（Wilks $\lambda=0.81$；$F=10.21$；$P<0.001$）（图 1）。

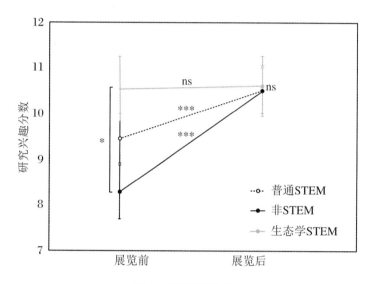

图 1 研究兴趣分数

研究兴趣得分以三个正字 5 分利克特量表项目的总分计算，其中最优得分为 15。ns，$P>0.05$；*，$P\leqslant 0.05$；**，$P\leqslant 0.01$；***，$P\leqslant 0.001$。

两两比较表明，非 STEM 参与者在观看艺术展览后，与观看展览前相比，他们研究兴趣显著增加了 26.66%（$P<0.001$）。同样，与观看展览前相比，普通 STEM 参与者在观看艺术展览后的兴趣显著增加了 11.15%（$P<0.001$）。相比之下，我们发现生态学 STEM 参与者在观看艺术展览后的兴趣相对于观看展览前的兴趣没有变化（图 1）。

在参观艺术展览之前，非 STEM 参与者的基线研究兴趣得分比生态学学生低 23.94%（$P=0.05$）。基线研究兴趣在普通 STEM 和非 STEM 参与者之间，或在普通 STEM 和生态学学生 STEM 参与者之间没有显著差异。此外，观看展品后的研究兴趣在任何 STEM 教育背景组之间没有差异。

2. 研究 2:学生的理解力与记忆力

我们发现学习模式对测验成绩有显著影响($F=17.2.1; P<0.001$)。此外,我们发现时间的显著整体效应(Wilks $\lambda=0.9; F=7.19; P=0.01$)以及时间和学习模式对测验成绩的显著交互作用(Wilks $\lambda=0.7; F=12.1; P<0.001$)(图2)。测验得分如图2所示。

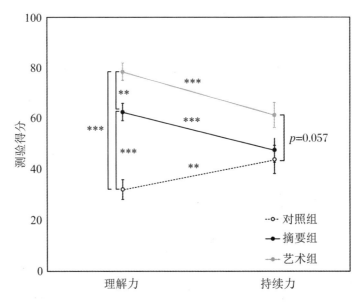

图 2 学生测验成绩

学生测验分数计算为第一次测验(测量理解)和后续测验(测量保留)的正确率。ns 时,$P>0.05$; *,$P\leqslant 0.05$; **,$P\leqslant 0.01$; ***,$P\leqslant 0.001$。

两两比较表明,艺术组学生的测验分数在初始理解力测验和后续记忆力测验之间下降了23.96%($P=0.001$)。同样,摘要组学生的分数在初始测试和后续测试之间下降了21.88%($P<0.001$)。相比之下,我们发现对照组学生的测试分数在初始测试和后续测试之间提高了36.45%($P=0.018$)。

在测试理解力的初始测验中,摘要组($P<0.001$)和艺术组($P<0.001$)的得分均显著高于对照组,分别相差84.01%和64.41%。此外,摘要组学生的理解力分数比艺术组学生的理解力分数高22.66%($P=0.005$)。

在测试记忆的后续测验中,摘要组的学生得分几乎都显著高于对照组的学生($P=0.057$),但与艺术组学生对比无统计学意义($P=0.14$)。艺术组学生的记忆力得分也与对照组学生没有显著差异。

五、讨论

1. 研究1：研究兴趣

我们调查了公众研究兴趣，以更好地理解培养特定科学领域科学素养这一关键阶段。我们发现，艺术展品有效地缩小了在STEM和非STEM观众之间对科学研究兴趣的"差距"。[25]有趣的是，各组测试后兴趣的相似性表明了研究兴趣分数的潜在"上限"。有人认为，通过观察（例如，学习二手信息）获得关于某个主题的知识，与通过积极创造（例如，通过参与研究过程创造的初级信息）获得知识所带来的好处是不同的。[26]也许学习二手科学研究的模式（与直接参与研究过程相比）限制了研究兴趣变化的最大潜力，这可能是造成明显上限的部分原因。总的来说，这些发现表明，与科学艺术展品互动可以积极培养观众对研究主题的兴趣；然而，我们和其他人一致认为，缺乏观众参与知识创造的传播和教育，可能最大限度限制观众态度转变的能力。

我们还发现，STEM教育背景影响了兴趣的变化。这一发现支持了以下假设：科学艺术展品可以通过增强科学内容对更广泛观众的可及性来发挥作用[13]，而观众接受STEM正规教育的水平调节了这种可及性的影响。其他研究表明，艺术可以在增强有赖于观众身份的可及性方面发挥作用（例如，克服各种语言[27,28]和文化[28,29]障碍）（参考文献13中综述）。这些发现强调了仔细考虑目标受众的重要性，包括受众所受正规STEM教育水平。这种对受众的考虑对于特定观众设定交流和教育目标，以及决定艺术是否是实现这些目标的最合适媒介至关重要。

初始的研究兴趣与参与者上报的接受正规STEM教育的程度直接相关。许多其他研究也发现了科学知识和对科学的态度之间的关系；然而，这种关系背后的机制仍然是一个需要研究的课题。[30]具体来说，这种关系的方向性仍然不清楚：是对科学的了解越多，态度就越积极，还是对科学的态度越积极，就越会寻求知识，从而获得更多的知识？前一种假设在各种研究中得到了广泛的检验[31,32]，但相互矛盾的发现又使其成为一个有争议的话题[30,31]。后一种假设得到以下研究结果的支持，即参与科学和对科学的态度已被证明是初高中学生STEM职业抱负的有力预测因素（例如，积极的态度导致知识寻求的增加）[33,34]。因此，在我们的研究人群中，初始研究兴趣的差异可能是由一个自我选择的群体造成的，他们对STEM研究感兴趣（态度），因此主动寻求相关教育的机会和职业（知识）。反过来说，这种差异可

能是由于较高水平的科学教育(知识)导致个人更热爱科学(态度)。然而,像其他已经确定了这种知识-态度关系的研究工作一样,区分这两种机制超出了本研究的范围。未来的工作应该包括确定这些研究兴趣何时开始形成,以进一步了解(知识-态度)关系背后的机制。

2. 研究 2:学生的理解力与记忆力

我们以科学知识理解力和记忆力两种形式考察了学生在特定领域科学素养的发展。与我们的预测一致,接受艺术和摘要学习两种模式的学生的理解分数均高于对照组,这表明学生能够通过这两种学习模式获得知识。同样,其他研究也发现,将艺术融入科学教育可以有效地强化本科生的科学知识。[20,35,36]然而,一些研究发现,艺术也可能阻碍教育——要么是过度简化复杂的问题[37],要么是知识交流的方式过于微妙与抽象[38,39]。尽管存在这些挑战,这项研究的结果与过去的工作相结合,加强了使用艺术展品提高兴趣,将其作为培养特定领域内容素养的重要先导的可行性,特别是在考虑适当的内容和背景时是这样。[7]

与我们的假设相反,我们发现尽管艺术组和摘要组都获得了知识,但摘要组在初始理解力方面得分明显更高。对这一发现的一种解释是,艺术关注的是学习的情感(即态度、情绪)领域,而不是认知(即理解力、认识)领域。[40,41]在成人教育文献中,劳伦斯讨论了艺术影响情感学习的方式(例如,通过变革性[42,43]和体验性[44,45]学习途径)。科学教育通常强调认知目标而不是情感目标[46];事实上,我们自己对学生理解能力的调查旨在衡量认知学习,而不是情感学习。虽然我们的研究结果表明,在实现学生的学习目标方面,传统的初级科学文献阅读比与艺术展品互动更有效,但我们对理解的测量并没有涉及两组学生在情感学习方面可能取得的潜在收获。事实上,一项微生物实验室课程的研究发现,"传统"组和"艺术"组的学生都有类似的知识收获,但"艺术"组的学生有更高的科学自我效能感,这支持了学生从艺术中受益可能较少的认知和更多的情感。[36]事实上,一项微生物实验室课程的研究发现,"传统"组和"艺术"组的学生都有区别不大的知识收获,但"艺术"组的学生有更高的科学自我效能感,这证明学生从艺术中的收获可能认知性较少但更感性。[36]未来的研究应评估多个学习领域,以进一步了解艺术学习对科学素养发展的全面影响。

与艺术组相比,摘要组的初始理解得分明显更高的另一个潜在因素可能是,我们的研究对象是本科阶段理科生,他们对如何阅读科学论文以及如

何报告以评估其内容都有先验知识。广泛的调查表明,先验知识是获得新知识的一个重要因素。[47,48]作为高水平的科学本科生,我们的研究人群很可能具有如何阅读和解释科学文献摘要的先验知识;事实上,二年级和三年级的本科生都提出,一篇科学论文中最重要以及最容易阅读的部分就是它的摘要。相反,他们不太可能具备如何从艺术展览中提取信息的先验知识以通过教育考核。这种差异可能使得摘要组对如何提取和再现知识有更"专业"的理解,而艺术组对如何提取和再现知识的理解更像是"新手"。面对新的信息时,专家能够利用他们的领域知识提取和综合更多的概念,而新手缺乏这种特质。[50,51]因此,在未来的研究中应当调查这种流程专家与流程新手间的不平衡,以确定其对科学素养发展的影响程度。

在第一次(理解力)和第二次(记忆力)评估之间,艺术组和摘要组的学生在测验分数上都有所下降,而摘要组最初获得的理解力优势在记忆力评估时被抵消了。一项研究表明,在生物学的背景下,在具体整合到课程和评估中时,学生与艺术展品的互动促进了对课程材料的更深层次的了解,它支持使用艺术展品作为长期的课堂整合策略,以促进对内容的记忆[22]。然而,在我们的研究中,每一次模式学习所获得的内容知识并没有直接融入学生的整体课程知识中,而是一种孤立的学习体验。后续评估的分数比初始评估的分数低是很常见的,特别是当学生在两次评估之间不被要求学习回顾时。[52]事实上,我们发现,没有课程整合或学习回顾,孤立的学习体验只有初步的学习效果,没有持久的影响。这表明,持续努力将艺术和其他非传统学习经验融入整个课程设计中,而不是孤立的附加活动或经验,对于传达它们的全部益处极为重要。

一个意想不到的发现是,对照组的学生在理解力和记忆力评估之间的测验成绩有了显著提高。对于这一发现,一个可能的解释是,没有接受任何一种学习模式的学生可能在测试后(主动)寻求了更多关于该课题的信息。希迪(Hidi)与雷宁格(Renninger)的兴趣发展模型表明,触发情境性兴趣(例如,通过测验遇到一个新话题)是发展新兴、随之成熟的个人兴趣的第一步。[53]因此,学生面对不熟悉的问题可能会激发他们的兴趣,促使他们独立研究这个主题,从而在后续测试中获得更高的分数。或者,这一发现本质上可能是统计性的,并且由于回归到平均值,其中一个非常大或非常小的测量值之后是一个更接近平均值的测量值。[54]虽然我们的设计没有考虑到这些解释之间的区别,但未来的研究应该考虑评估学生在面对不熟悉的测试问题时对某个课题进行独立研究的可能性。

3. 局限性

我们无法确定艺术是否是单独影响参与者结果的主要因素。艺术展品的设计主要是为了通过艺术的应用来传播科学，但其他至少能在一定程度上影响结果的潜在重要因素并没有受到实验的操纵。在其他关于科学传播和艺术教育的工作中，人们也注意到了这种局限性[55]，因为研究的构思通常不具备单独考察与艺术传播有关的不同基本构成的能力（例如，视觉[56]，隐喻[57]，或工作的本地性[58]）。因此，我们的设计并不控制"艺术"特意被当作结果驱动力的独有角色。未来的工作应该通过实验性地控制这些因素，来检验拓展性尝试中其他因素的有效性。

六、结论

我们发现，科学艺术展品在培养公众对特定科学研究领域的兴趣和态度方面是有效的。然而，对理科生来说，要达成发展理解力和掌握知识的内容获取目标，传统方法可能更高效，例如阅读原始文献。此外，我们发现受众标识符（例如，接受正规STEM教育的水平）在影响变化幅度中起着重要作用。我们得出的结论是，在提高科学对更广泛观众的可及性方面，科学艺术展品是一种有前景的、有效的方法，但在面向接受过正规STEM教育的观众时，它们可能不是理想的媒介。总的来说，通过以观众兴趣为目标，科学艺术展品体现出帮助观众培养特定专业科学知识素养的前景。

参 考 文 献

[1] PISA O. Assessment and Analytical Framework: Science[C]. Reading, Mathematic, Financial Literacy and Collaborative Problem Solving, 2015.

[2] Kawamoto S, Nakayama M, Saijo M. A survey of scientific literacy to provide a foundation for designing science communication in Japan[J]. Public Understanding of Science, 2013, 22(6):674-690.

[3] Brossard D, Nisbet M C. Deference to scientific authority among a low information public: Understanding US opinion on agricultural biotechnology[J]. International Journal of Public Opinion Research, 2007, 19(1):24-52.

[4] Arndt D S, LaDue D S. Applying concepts of adult education to improve weather and climate literacy[J]. Physical Geography, 2008, 29(6):487-499.

[5] Dupigny-Giroux L A L. Exploring the challenges of climate science literacy: Lessons from students, teachers and lifelong learners[J]. Geography Compass, 2010, 4(9):1203-1217.

[6] National Academies of Sciences, Engineering, and Medicine. Science literacy: Concepts,

contexts, and consequences[M]. Washington, D. C. : National Academies Press, 2016.

[7] Duncan K A, Johnson C, McElhinny K, et al. Art as an avenue to science literacy: Teaching nanotechnology through stained glass[J]. Journal of Chemical Education, 2010, 87(10) : 1031-1038.

[8] Chakraverty D, Newcomer S N, Puzio K, et al. It runs in the family: The role of family and extended social networks in developing early science interest[J]. Bulletin of Science, Technology & Society, 2018, 38(3-4) : 27-38.

[9] Tai R H, Qi Liu C, Maltese A V, et al. Planning early for careers in science[J]. Science, 2006, 312(5777) : 1143-1144.

[10] Miller J D. Adult science learning in the Internet era[J]. Curator: The Museum Journal, 2010, 53(2) : 191-208.

[11] Root-Bernstein B, Siler T, Brown A, et al. ArtScience: integrative collaboration to create a sustainable future[J]. Leonardo, 2011, 44(3) : 192-192.

[12] Lesen A E, Rogan A, Blum M J. Science communication through art: objectives, challenges, and outcomes[J]. Trends in Ecology & Evolution, 2016, 31(9) : 657-660.

[13] Ball S, Leach B, Bousfield J, et al. Arts-based approaches to public engagement with research: Lessons from a rapid review. Research Report. RR-A194-1[C]. RAND Europe, 2021.

[14] Drumm I A, Belantara A, Dorney S, et al. The Aeolus project: Science outreach through art[J]. Public Understanding of Science, 2015, 24(3) : 375-385.

[15] Lafrenière D, Hurlimann T, Menuz V, et al. Evaluation of a cartoon-based knowledge dissemination intervention on scientific and ethical challenges raised by nutrigenomics/nutrigenetics research[J]. Evaluation and Program Planning, 2014, 46 : 103-114.

[16] Hundt G L, Bryanston C, Lowe P, et al. Inside 'Inside View': reflections on stimulating debate and engagement through a multimedia live theatre production on the dilemmas and issues of pre-natal screening policy and practice [J]. Health Expectations, 2011, 14(1) : 1-9.

[17] Metag J, Schäfer M S. Audience segments in environmental and science communication: Recent findings and future perspectives[J]. Environmental Communication, 2018, 12 (8) : 995-1004.

[18] Huxster J K, Uribe-Zarain X, Kempton W. Undergraduate understanding of climate change: The influences of college major and environmental group membership on survey knowledge scores[J]. The Journal of Environmental Education, 2015, 46(3) : 149-165.

[19] MAAß C. Easy Language and beyond: How to maximize the accessibility of communication[C]. Klaara Conference on Easy-to-Read Language Research, 2019.

[20]　Arce-Nazario J A. Translating land-use science to a museum exhibit[J]. Journal of Land Use Science,2016,11(4):417-428.

[21]　Longhenry S C. Museums dissolving boundaries between science and art[J]. Journal of Geoscience Education,2000,48(3):288-348.

[22]　Milkova L,Crossman C,Wiles S,et al. Engagement and skill development in biology students through analysis of art[J]. CBE Life Sciences Education,2013,12(4):687-700.

[23]　Hua J,Buss N,Kim J,et al. Population-specific toxicity of six insecticides to the trematode Echinoparyphium sp[J]. Parasitology,2016,143(5):542-550.

[24]　Hua J,Jones D K,Mattes B M,et al. The contribution of phenotypic plasticity to the evolution of insecticide tolerance in amphibian populations[J]. Evolutionary Applications,2015,8(6):586-596.

[25]　McBride E,Oswald W W,Beck L A,et al. "I'm just not that great at science":Science self-efficacy in arts and communication students[J]. Journal of Research in Science Teaching,2020,57(4):597-622.

[26]　Evans E. How green is my valley? The art of getting people in Wales to care about climate change[J]. Journal of Critical Realism,2014,13(3):304-325.

[27]　Gameiro S,de Guevara B B,El Refaie E,et al. DrawingOut-An innovative drawing workshop method to support the generation and dissemination of research findings [J]. PloS One,2018,13(9):e0203197.

[28]　Lee J P,Kirkpatrick S,Rojas-Cheatham A,et al. Improving the health of Cambodian Americans:Grassroots approaches and root causes[J]. Progress in Community Health Partnerships:Research,Education,and Action,2016,10(1):113-121.

[29]　Patel M R,TerHaar L,Alattar Z,et al. Use of storytelling to increase navigation capacity around the Affordable Care Act in communities of color[J]. Progress in Community Health Partnerships: Research, Education, and Action, 2018, 12(3):307-319.

[30]　Allum N,Sturgis P,Tabourazi D,et al. Science knowledge and attitudes across cultures: A meta-analysis[J]. Public Understanding of Science,2008,17(1):35-54.

[31]　Bauer M W,Allum N,Miller S. What can we learn from 25 years of PUS survey research? Liberating and expanding the agenda[J]. Public Understanding of Science,2007,16(1):79-95.

[32]　Miller J D. Scientific literacy:A conceptual and empirical review[J]. Daedalus,1983(2):29-48.

[33]　Wang M T,Fredricks J A,Ye F,et al. The math and science engagement scales:Scale development,validation,and psychometric properties[J]. Learning and Instruction,2016,43:16-26.

[34] Wang M T, Degol J. Staying engaged: Knowledge and research needs in student engagement[J]. Child Development Perspectives, 2014, 8(3):137-143.

[35] Gurnon D, Voss-Andreae J, Stanley J. Integrating art and science in undergraduate education[J]. PLoS Biology, 2013, 11(2):e1001491.

[36] Adkins S J, Rock R K, Morris J J. Interdisciplinary STEM education reform: dishing out art in a microbiology laboratory[J]. FEMS Microbiology Letters, 2018, 365(1):fnx245.

[37] Anderson K. Ethics, ecology, and the future: Art and design face the Anthropocene[M]. ACM SIGGRAPH Art Papers, 2015:338-347.

[38] Davies S R. Knowing and loving: Public engagement beyond discourse[J]. Science & Technology Studies, 2014, 27(3):90-110.

[39] Kilker J. Annie and the shaman: exploring data via provocative artifacts[J]. Leonardo, 2017, 50(2):186-187.

[40] Christensen J F, Gomila A. Introduction: art and the brain: from pleasure to well-being[J]. Progress in Brain Research, 2018, 237:xxvii-xlvi.

[41] Lawrence R L. Powerful feelings: Exploring the affective domain of informal and arts-based learning[J]. New Directions for Adult and Continuing Education, 2008, 2008(120):65-77.

[42] Mezirow J. Perspective transformation[J]. Adult Education, 1978, 28(2):100-110.

[43] Dirkx J M. The power of feelings: Emotion, imagination, and the construction of meaning in adult learning[J]. New Directions for Adult and Continuing Education, 2001, 2001(89):63-72.

[44] Michelson E. Re-membering: The return of the body to experiential learning[J]. Studies in Continuing Education, 1998, 20(2):217-233.

[45] Burnard P. Experiential learning: Some theoretical considerations[J]. International Journal of Lifelong Education, 1988, 7(2):127-133.

[46] Friedman A J. Reflections on communicating science through art[J]. Curator: The Museum Journal, 2013, 56(1):3-9.

[47] Cook M P. Visual representations in science education: The influence of prior knowledge and cognitive load theory on instructional design principles[J]. Science Education, 2006, 90(6):1073-1091.

[48] Johnson M A, Lawson A E. What are the relative effects of reasoning ability and prior knowledge on biology achievement in expository and inquiry classes?[J]. Journal of Research in Science Teaching: The Official Journal of the National Association for Research in Science Teaching, 1998, 35(1):89-103.

[49] Hubbard K E, Dunbar S D. Perceptions of scientific research literature and strategies for reading papers depend on academic career stage[J]. PloS One, 2017, 12

(12):e0189753.

[50] Bransford J, Pellegrino J W, Donovan S. How people learn: Bridging research and practice[M]. Washington, D.C.: National Academy Press, 1999.

[51] Chi M T H, Feltovich P J, Glaser R. Categorization and representation of physics problems by experts and novices[J]. Cognitive Science, 1981, 5(2):121-152.

[52] Larsen D P. Planning education for long-term retention: the cognitive science and implementation of retrieval practice[J]. Seminars in Neurology, 2018, 38(4): 449-456.

[53] Hidi S, Renninger K A. The four-phase model of interest development[J]. Educational Psychologist, 2006, 41(2):111-127.

[54] Barnett A G, Van Der Pols J C, Dobson A J. Regression to the mean: what it is and how to deal with it[J]. International Journal of Epidemiology, 2005, 34(1):215-220.

[55] Farinella M. The potential of comics in science communication[J]. Journal of Science Communication, 2018, 17(1):Y01.

[56] Tversky B. The cognitive design of tools of thought[J]. Review of Philosophy and Psychology, 2015, 6(1):99-116.

[57] Baake K. Metaphor and knowledge: The challenges of writing science[M]. New York: State University of New York Press, 2012.

[58] Griffin R J, Dunwoody S. Community structure and science framing of news about local environmental risks[J]. Science Communication, 1997, 18(4):362-384.

（原文出自：Ricci K, McLauchlin B, Hua J. Impact of a science art exhibit on public interest and student comprehension of disease ecology research[J]. Journal of Microbiology & Biology Education, 2023, 24(1):e00162-22.）

PERFORM 项目:利用表演艺术来增加对科学的参与和理解

詹姆斯·琼

一、引言:STEM 的兴起

在过去的 20 年中,包括英国在内的许多西方国家都对 STEM(科学、技术、工程和数学)的概念进行了相当大的政治和财政投入。这些学科被以一种有助于年轻人综合考虑科学创新和技术发展的方式紧密结合在一起。[10] STEM 的引入似乎为跨学科合作提供了机会,鼓励教师摆脱狭隘的学科范畴,采用更具创新性和合作性的方法。然而,在现实中,STEM 议程却引发了争议,很少与上述教育目标联系在一起,许多人认为它限制了科学教育的目的,并加剧了该学科的排外性。[4,6]

各国政府希望 STEM 课程能够增加学生对 STEM 学科的兴趣,从而培养更多科学家,提升经济竞争力。然而,将学校科学教育与"STEM 管道"对齐可能会适得其反,因为有证据表明一些学生因为科学的门槛高、技术性强,与其职业愿景似乎不相关,而放弃选择科学。[7] 这与一些研究显示的情况相符,把 STEM 教育提上议事日程的国家往往看到选择 STEM 学科的人数下降,并在国际比较测试中表现下降。[3]

最近对国家科学课程的改革反映了 STEM 教育法的影响。[8] 过去的方法强调科学家的社会实践以及科学家在世界中的工作方式,因此为考虑科学创新的目的和价值提供了空间。然而,在当前的课程中,科学被描绘为更加抽象、数学化和客观的性质,据说这样做可以增强学术严谨性,并增加在"我们现代经济中取得成功"的可能性。[9] 这种科学课程的狭窄化与研究结果相吻合,即 STEM 学科很少以综合的方式教授,并且不鼓励采用将科学应

詹姆斯·琼(James Jon),布里斯托大学教育学院教学、学习和课程中心高级讲师。
本文译者:方颖,中国科学技术大学艺术与科学研究中心研究生。

用于现实问题的跨学科方法。[11]对于本期刊的读者来说,值得关注的是微生物学作为一门学科的重要性较低,例如在 KS3(英国教育 7~9 年级)阶段的国家课程中,唯一提及的是学生将学习"人类和微生物的无氧呼吸过程"[8],而微生物学是一个可以为探索科学应用和目的提供丰富背景的领域。因此,年轻人对科学的概念很狭隘,不希望在未来从事这一学科,尤其是女性和来自社会经济中低收入背景的人更容易受到这种缺乏愿景的影响。[7]

二、科学教育的重新调整

鉴于 STEM 教育在政治和教育目标方面的成效值得怀疑,人们有兴趣对科学教育进行重新概念化。尽管技术和数学可能似乎是科学的天然盟友,但在考虑如何鼓励年轻人积极参与科学教育时,将科学教育与艺术和人文学科相结合可能具有一定的价值。回顾历史,我们发现在历史上的某些时期,艺术和科学更加密切地联系在一起,人们对周围世界的观察、记录和实验有着共同的热情。如今,这两者都强调一种现象:科学旨在以经验和理性的方式理解这些现象,而艺术则力图描绘和表现它们。

事实证明,在科学教育中利用表演艺术也有一些益处。它可以让学生更容易理解各种观点和理论,尤其是抽象和复杂的观念,能够激发学生更积极地参与学习。在科学课堂上,教师常使用戏剧活动来帮助学生理解电力等内容,或对消化等过程进行模拟。日常经验与抽象科学解释之间的概念差距对许多学生来说似乎令人生畏,但表演艺术可以提供一个有用的桥梁,减轻学生的不适感。[12]

三、PERFORM 项目

科学与艺术项目越来越受欢迎,有时被视为吸引尚未接触科学的新观众的一种方式。然而,这些项目通常用于在非正式场合交流科学的主题和问题。PERFORM 是由欧盟主导的一个项目,旨在研究如何在正式学习环境中利用表演艺术促进和创新科学教育。项目以参与式方法为框架,采用基于表演的科学教育方法,促进学生、教师和初期科研人员之间的互动。

该项目在某种程度上是独特的,因为它推动初期研究人员超越了"STEM 大使"角色。这种大使角色传统上通常包含专业知识的传递,以及将他们的科学知识和价值观与学生体验以及科学人文化目标联系起来。我们希望对后者的重视能增强人们对该主题的参与度,尤其是上面提到的那些在文化层面上难以与这个主题产生共鸣的群体。同时,这也是帮助年轻人对科学实践有更加真实的了解,并打破有关科学职业的错误观念的手段。

PERFORM 项目采用行动研究方法,将学生置于研究的核心。研究假设学生在研究的设计、实施和评估过程中的积极参与将会改变他们的信念和态度[13],从而有可能导致他们未来参与科学的行为发生变化。该研究于 2015 年至 2018 年在法国、西班牙和英国的 12 所中学进行,每个国家都采用了不同的表演方式。法国采用小丑表演,西班牙采用单口相声,英国则采用街头剧场。专门从事这些表演的机构的表演者们正在与学生、教师和早期科研人员合作,设计能够传播科学的表演活动。虽然这些活动目前还处于早期阶段,但很明显的是,学生对选择各种科学现象和故事进行表演表现出了兴趣,而且这些学生,包括那些以沉默著称的学生,都愿意参与并积极作出贡献。举个例子:一位研究人员正在研究肠道细菌和肥胖之间的联系,学生们已经创作了一种名为"街头表演"的方式来传达研究过程和研究结果。

作为过程的一部分,教师和初期科研人员将接受培训,旨在培养他们的沟通和表演技巧;这将被进一步完善,以便能够制作培训资源和工具包。对该项目来说,一个需要考虑的关键领域是,作为 PERFORM 的一部分,正在使用的教学方法将如何被教师接受并融入课堂环境。

由于 PERFORM 是"欧盟 2020 年地平线"中的项目,它必须以负责任的研究与创新(RRI)价值为框架。这对于项目的工作具有重要意义,因为研究的目的不仅是增加学生的科学知识,而且是培养出更具反思性的科学认知,让年轻人可以思考科学的目的、价值以及科学如何转化为现实。RRI 价值涉及透明度、伦理和包容性,其中包容性关注性别平等和边缘化群体的参与。因此,除了表演维度外,还需要进行工作,让教师和学生参与到科学和科学研究的伦理与哲学层面。

一个有潜力演化为表演活动的有趣案例是爱德华·詹纳(Edward Jenner)和他在疫苗研发中被误信的"天才一跃"。这个故事鲜少突出一位女性——玛丽·沃特利·蒙塔古夫人(Lady Mary Wortley Montagu),或非西方科学家的实践。[2] 玛丽夫人在土耳其期间遇到了变异疗法,并意识到该疗法在治疗天花方面的潜力。1721 年从土耳其回到英国后,玛丽夫人开始宣传这种方法,但却成为了公众表达对女性厌恶偏见的目标。因此,很难想象詹纳在接受医学培训期间没有接受过这方面的教育,而且,先前对玛丽夫人工作的了解使他所采取的步骤看起来更微小,也更有科学依据。这个故事挑战了科学不属于女孩或来自亚洲、加勒比、非洲或阿拉伯血统的年轻人的观念;这些问题与 PERFORM 项目产生了强烈共鸣。

四、总结

希望 PERFORM 项目能帮助我们开始探索将科学教育与艺术相结合的价值,以激发年轻人积极参与科学教育。主要利益相关者认为该项目的方法创新对于提高科学在正式教育环境中的吸引力至关重要。然而,重要的是要认识到初期科研人员、教师和学生之间独特的合作方式,这能够丰富我们的科学教育,并使年轻人与这门学科建立新的关系。

参 考 文 献

[1] Archer A L, Moote J, Francis B, et al. Stratifying science: a Bourdieusian analysis of student views and experiences of school selective practices in relation to 'Triple Science' at KS4 in England[J]. Research PaPeRs in Education, 2017, 32(3): 296-315.

[2] Behbehani A M. The smallpox story: life and death of an old disease[J]. Microbiological Reviews, 1983, 47(4): 455-509.

[3] Blackley S, Howell J. A STEM narrative: 15 years in the making[J]. Australian Journal of Teacher Education, 2015, 40(7): 102-112.

[4] Blades D, Weinstein M, Gleason S. Alternative powers: De-framing the STEM discourse [C]//Invited paper and presentation to the STEM Education and our Planet Conference, July. 2014: 12-15.

[5] Braund M. Drama and learning science: an empty space? [J]. British Educational Research Journal, 2015, 41(1): 102-121.

[6] Carter L. Globalization and science education: The implications of science in the new economy[J]. Journal of Research in Science Teaching, 2008, 45(5): 617-633.

[7] DeWitt J, Osborne J, Archer L, et al. Young children's aspirations in science: The unequivocal, the uncertain and the unthinkable[J]. International Journal of Science Education, 2013, 35(6): 1037-1063.

[8] DfE. Science National Curriculum[EB/OL]. [2017-2-13]. http:// www. gov. uk/government/publications/national-curriculumin-england-science-programmes-of-study.

[9] Gibb N. The Social Justice Case for an Academic Curriculum, Speech Delivered at Policy Exchange[EB/OL]. [2017-2-13]. https://www. gov. uk/government/speeches/nick-gibb-the-social-justice-case-for-an-academic-curriculum.

[10] Pitt J. Blurring the Boundaries-STEM Education and Education for Sustainable Development [J]. Design and Technology Education, 2009, 14(1): 37-48.

[11] Reiss M, Holman J. STEM working together for schools and colleges[M]. London: The Royal Society, 2007.

[12] Tytler R. Re-Imagining Science Education: Engaging Students in Science for Australia's

Future. Australian Education Review 51[C]. Australian Council for Educational Research,2007.

[13] Webb G. Becoming critical of action research for development[M]//New directions in action research. London:Routledge,2003:124-145.

（原文出自:James J. The PERFORM project: using performing arts to increase engagement and understanding of science[J]. FEMS Microbiology Letters,2017,364(8):76.）

世界顶级科技期刊封面艺术学研究及对我国的启示

崔之进

对世界顶级科技期刊封面图片进行艺术学研究,提出建设我国科技期刊封面设计平台的策略。从色彩学、设计构成学等方面,对封面图片的艺术特征进行研究。提出世界顶级科技期刊封面设计对我国的几点启发,进而指出我国封面设计需要遵守的原则。中国科技期刊封面设计需借鉴世界顶级科技期刊的经验,选取具有审美意味的封面图片,准确传播中国的前沿科技成果。

封面是科技期刊展示科研成果的阵地,也是体现期刊品质的首要视觉传播途径。目前,世界顶级科技期刊编辑部在封面设计方面具有前沿意识,他们设计出来的封面具有科学美与艺术美相结合的特点。国际顶级的科技期刊,例如《Nature》《Science》都非常重视封面图片设计。中国学界将封面设计划定在艺术设计门类中。研究人员一般对人文期刊的封面设计较为关注,因为此类期刊的内容与封面图片设计的连接点较为突出,容易抓取特征;科技期刊的则是客观事实,需要对科学主题有深入的了解;同时,还要精通艺术设计,才能成功设计相应的封面图片。我国的科技期刊编辑部在封面设计方面,还处于比较被动的、简单的延续状态,未有新的突破。

中国学者对科技期刊封面的研究,呈现以下特点:① 研究某个具体门类科学的期刊封面特征,未出现艺术学研究方法。例如,论文《生物类顶级学术期刊的封面图片特征分析》[1]、论文《〈Nature〉及其子刊封面视觉艺术特征分析》[2]、〈Nature〉〈Science〉〈Cell〉封面故事的国际比较研究》[3]。② 以某个科技期刊作为个案研究对象。例如,论文《对科技期刊封面设计的基本规则和发展趋势的探讨:以〈核技术〉封面重新设计为例》[4]、论文《前沿化学期刊封面上的科学之美探析》[5]。③ 研究科技期刊封面的科学可视化特征。例如,论文《世

崔之进,东南大学副教授。

界顶级科技期刊封面科学可视化的三大特征》[6]以及《中外顶级科技期刊科学可视化的比较分析》。[7]

科技期刊封面的艺术化可以提升其相应科技成果的影响力。"科技期刊封面的艺术性应体现为庄重、雅致、朴素、大方、立意深邃。其设计应符合平面构图的基本规律,满足视觉美观的要求。"[8]我国的科技期刊在封面设计方面暂处于"盲点"位置,因此,罕有学者采用艺术学方法研究科技期刊封面。然而,"科技期刊的封面是展现期刊内容的窗口,优秀的期刊封面不仅能够引起作者与读者的共鸣,而且可以激发读者连续关注该期刊内容的兴趣"[9]。封面是期刊的"脸面",也是读者视觉活动的第一视点,科技期刊封面的图片应具有独立的艺术价值。笔者从2011—2015年出版的《Science》《Nature》期刊的封面中选取具有审美意味的封面图片,应用艺术学方法,进行特征研究,为我国的科技期刊封面设计提供建设性策略。这个研究方向在中国具有广阔的空间。

一、顶级科技期刊封面图像的艺术特征

1. 色彩对比之美

每幅图片都有一个视觉冲击中心,期刊封面也是如此。视觉冲击中心引导受众的视线,同时增强期刊封面的形象识别度。受众在观赏图片时,关注力通常只有极短的2秒钟。而对人体视觉冲击力影响最大的则是色彩。"色彩的主观特征能够创造失真视觉空间,与色彩主观感觉特征的生成机制密切相关。色彩的主观感觉起因于人们不同的感觉与联想。"[10]因此,色彩对比强烈、搭配较好的封面,能够引起受众的瞬间注目。

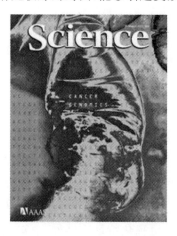

图1 2013年3月29日出版的《Science》封面

色彩对比越强,注视率越高,注目性就越强。例如,2013年3月29日出版的《Science》封面(图1),以纯度极高的3对补色:红色+绿色、黄色+紫色、橙色+蓝色,出现在画面中,揭示科学原理:人类结肠癌基因序列,由彩色钡餐X单晶衍射确定。在自然界或者图片设计中,一旦将对3对补色中的任何一对放在同一个空间,对比效果将会异常强烈,更何况3对补色同时出现。另外,在底色与图片的边缘结合处应用对比色,也会产生强烈的注目性效果,并且强化造型的象征意味,增强图像的表现力。设计者将抽象处理的结肠边缘左侧渲

染为黄色,与之紧密接触的背景色为与黄色相对应的互补紫色,右侧边缘接壤处则处理为:橙色与蓝色。这期封面图片应用色彩的对比,采用艺术手段形象表达最新的科学成果:人类肿瘤细胞的基因组序列,揭开驱使肿瘤细胞增长的基因变异的神秘面纱,令受众了解到:当今最前沿的科技成果可能产生有效的癌症治疗手段,并对未来的科技产生憧憬与希望。

补色也可以用于色彩比较,如黑色与白色可以产生色彩对比之美。2014 年 10 月 3 日出版的《Science》封面(图 2),显示的是:占据封面主体位置的一个人,他处于背光位置,色彩显示为黑灰色。张开的双手捧住一只小白鼠。图片反映亮点论文的科学主题:研究人员构建特定患者的癌症"化身",或者像人类一样自发形成肿瘤的工程小鼠。

图 2　2014 年 10 月 3 日出版的《Science》封面

封面人物的手心呈现肉粉色,与封面左上方淡粉色的"Science"字体遥相呼应,小白鼠、封面的亮点论文题目的色彩为白色。这样,黑灰色调与白色、淡粉色形成对比色调,在封面中形成黑色调、白色调、灰色调;同时,封面的图片由上而下:"Science 字体—男人体—论文题目—捧着小白鼠的双手"的色彩节奏分别为白—黑—白—黑—白。封面图片的色彩对比极具层次感,为受众带去视觉冲击力的同时,也精确传递了这项科技工作的最新研究成果,标志着癌症生物学的一个巨大革命以及新的小白鼠模型为更人性化的治疗铺平道路的科学主题。

2. 名画改编之美

2011 年 5 月出版的《Nature Chemical Biology》(《自然-化学生物学》)的封面(图 3),改编自后印象派画家凡·高(Van Gogh)的名作《Starry Night》(《星夜》)(图 4)描述核酸序列聚合的不稳定性以及无活性蛋白质的形成过程。此过程的分子表达,在封面中以卷曲的云彩显示出来。凡·高的《星夜》原作是横构图,此封面设计改为竖构图,凡·高以短而有力的小笔触,表现天空的云彩与月亮,给人以不稳定与飘动感。此幅封面图片则以短小的英文分子式,表现云彩与月亮,并适当降低明亮度。凡·高的作品除了擅用纯度较高的原色之外,笔触短小而成螺旋状,也是其作品一大特色。这幅《Nature》的图片设计者,在笔触再造方面,抓住了原作的笔触特征;同时,基本保持原作品的深蓝色

调。由此说明,此期封面设计者不仅深谙科学原理,还通过精妙的图片设计精确表达美国和比利时科学家弗雷德里克·卢梭(Frederic Rousseau)教授以及乔斯特·希姆科维茨(Joost Schymkowitz)教授合作的研究成果:如何在机理上研究P53的突变,在结构上使DNA(脱氧核糖核酸)的结合区域不稳定,从而增加核酸序列聚合的概率。同时,设计者也对后印象派画家凡·高的名作具比有较深刻的理解。

图3　2011年5月出版的《Nature Chemical Biology》的封面

图4　1889年,荷兰,文森特·威廉·凡·高,《星夜》(画布油画,73 cm×92 cm,纽约现代艺术馆藏)

2015年2月6日出版的《Science》期刊封面(图5),改编自印象派画家莫奈的油画作品:《干草垛》系列组画之一。莫奈创作的油画作品《干草垛》(图6),画面横构图、具有远近虚实感;图5是封面图片的摄影作品素材,反映了热点论文的相关科学主题:白蚁丘在澳大利亚塔纳米沙漠的热带草原和稀树草原中无处不在,它们能够帮助稳定生态系统,并为其应对气候变化提供缓冲的作用。所选取的摄影作品为竖构图,相比较莫奈的油画作品,色彩则更为鲜艳而富有视觉冲击力,物象的轮廓线也更明确。但是,封面的设计立意仍立足于《干草垛》:一大一小两堆草垛,伫立在旷野中。

图5　2015年2月6日出版的《Science》期刊封面

图 6　1890 年法国克劳德·莫奈的《干草垛》

借助名家之作表达对应的科研主题的创作理念,既提升期刊的品位,又拉近科学与读者的距离,彰显顶级科学期刊对科学与艺术融合的要求。

3."少即是多"

简约是客观物象在长期科学活动中形成的、表现规律的物象特征。同时,简约也具有审美意味。科技期刊封面设计,也追求简约之美。中国传统绘画的构图强调"留白",即以少许胜多许,留下相当多的空白,给受众品味有意味的形式,产生无限想象力。在封面设计中,应以最简约的构成形式,创造与科技期刊主题高度融合的封面图片,留出空白,让受众展开想象之翼。

例如,2014 年 1 月 17 日出版的《Science》期刊封面(图 7)为:虚拟粒子周围电子的电荷分布艺术图。封面图片设计简约但不失视觉冲击力。设计者将蓝绿色调的二氧化钍分子自旋运动,布置在黑色底调的中间,完全没有其他颜色或者构图修饰。简约的构图、少少的蓝绿与黑色,却形成夺人眼球的视觉效果。以此图片象征测量结果:完美的圆度误差必须小于万亿分之一,并提出强有力地制约扩展粒子物理的标准模型的建议,令受众欣赏美图的同时,主动接受世界前沿的科技成果。

2015 年 4 月 17 日出版的《Science》封面(图 8),设计者将一只抬头凝视的小狗相片,放在封面的中央位置,小狗的眼神执着而专注。此张封面图片简洁而接"地气"的方式表现当期亮点论文的主题:人与狗互动时,双方脑中同时剧增催产素;而相互注视则是催产素驱动的、亲密关系的机制。相互注视可以帮助狗与主人建立纽带关系,也能够强化人类母亲与动物婴儿之间的感情纽带。因此,这种特别的联谊结合机制是人在驯化狗的过程中,同时在人类和犬类中演化出来。当代的考古学家和基因学家合作,旨在研究什么时候、在哪里开始

形成这种特殊的关系。设计者仅将一只品种与外形都很普通的"田园犬"抬头凝神的相片,放在封面的主体位置,在面积上强化小狗的眼神与头部,弱化与科学主题关联度不大的身体部分,使得此期封面在设计理念上具有趣味的同时,图片形式也较有美学意味。

 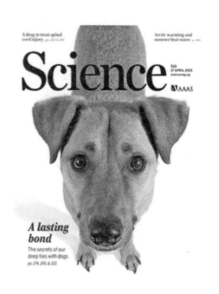

图7　2014年1月17日出版的　　　　图8　2015年4月17日出版的
　　　《Science》期刊封面　　　　　　　　　　《Science》封面

在科技期刊传递科学原理的同时,让受众感受到期刊封面的审美意味以及节奏的张力,是科技期刊封面设计的艺术魅力所在。目前很多国际顶级科技期刊已成功做到将艺术美与科技美有机融合,为受众带去一场视觉盛宴,也为国内的科技期刊封面设计者带去启发。

二、中国科技期刊封面视觉传播的启示

世界顶级科技期刊封面,通过较高的可视化比例、多变的封面图片特征、高端的艺术品质,诠释顶级期刊重视封面视觉艺术表达的理念,对于中国科技期刊的封面设计具有指导作用。目前,中国"期刊在品牌的塑造方面关注点大多在期刊定位、选题策划、文章质量以及栏目设置等内在方面,而对期刊的外在形象设计却关注不多"[11]。因此,中国科技期刊的封面设计应注意以下几点原则:

1. 建立封面图片与科学主题的紧密联系

"一幅优秀的科学图片除了需要具备美感,更重要的是传达一个科学概

念。"[12]科技期刊的封面设计担负着重要的传播使命：推荐期刊的重点论文。例如，世界顶级科技期刊《Nature》《Science》，每期都推荐一篇科学论文作为封面文章或者"亮点文章"。当期的封面图片的选取和设计是经过仔细推敲，反应封面论文主题思想的图片。

然而，中国的科技期刊在封面图片的选择上，较少关注封面图片与核心科技传播的关联并为此设计封面图片。例如，《中国科学：物理学、力学、天文学》2015年第45卷连续5期的封面都是吴作人的国画作品《无尽无极》，编辑部致谢吴作人将此作品送给李政道。此举具有人文情怀，但在那几期发表的科技论文中，并没有找到与《无尽无极》有任何联系的学术论文，另受众大惑不解。由此可见，科技期刊的封面并不是简单放置一幅绘画作品或者摄影作品即可，而是要将科学成果视觉化，传播核心科技成果。

2. 提高封面图片的变化性

国内科技期刊封面图片具有重复的现象。从视觉效果来看，受众观看这样的封面，容易产生乏味的感觉，在一定程度上降低了科技期刊的传播功能。例如，上文所述的《中国科学：物理学、力学、天文学》连续使用吴作人的国画作品《无尽无极》，使得封面设计缺乏变化性，降低受众对于科技期刊阅读的兴趣。国内的科技期刊可以学习一些顶级国际期刊设计团队，在每一期的期刊中选择一篇重要的研究论文作为封面论文，请论文作者邀请设计团队先行设计封面图片，交稿后，科技期刊的美编团队再进行修改与最终定稿。

3. 建设专业的设计团队

中国科技期刊封面设计亟须专业设计团队。封面图片是科技期刊传播科技成果的重要战略平台。中国的科技成果在全球范围内能否有效传播，科学美与艺术美的有机融合将成为关键。打造中国优秀的科技期刊封面设计团队，并与科研团队合作研究，实现科学原理与数字艺术的相互融合，更好地服务于中国顶级的科研成果的有效传播，是中国科技期刊封面设计的当务之急。

三、结论

厘清世界顶级科技期刊封面图片的艺术特征，在封面设计中将科学与艺术相结合，让受众在欣赏艺术美的同时，主动接近并理解科学原理与最新科研成果。同时，向国际顶级科技期刊学习，为我国科技期刊的封面设计找到建设方案，将我国的民族元素与国际化趋势结合，提高中国科技期刊封面的艺术审美功能，推动我国的科技成果在世界广泛传播，这是增强我国科技期刊的竞争力，并与国际接轨的重要环节。

参 考 文 献

[1] 王国燕.生物类顶级学术期刊的封面图片特征分析[J].科技传播,2014(2):252-254.
[2] 王国燕.Nature 及其子刊封面视觉艺术特征分析[J].科技与出版,2014(7):63-68.
[3] 王国燕,程曦,姚雨婷.*Nature*、*Science*、*Cell* 封面故事的国际比较研究[J].中国科技期刊研究,2014,25(9):1181-1185.
[4] 霍宏.对科技期刊封面设计的基本规则和发展趋势的探讨:以《核技术》封面重新设计为例[J].中国科技期刊研究,2013,24(4):818-821.
[5] 霍宏,王国燕.前沿化学期刊封面上的科学之美探析[J].科普研究,2014(9):59-65.
[6] 王国燕,姚雨婷,张致远.世界顶级科技期刊封面科学可视化的三大特征[J].出版发行研究,2013(11):86-89.
[7] 王国燕,程曦,潘云.中外顶级科技期刊科学可视化的比较分析[J].中国编辑,2014(4):41-46.
[8] 王国燕,姚雨婷.科技期刊封面图像及创作机构的案例研究[J].科技与出版,2014(10):68.
[9] 温文,倪天辰.《自然杂志》的封面设计及特色[J].学报编辑论丛,2013:339.
[10] 崔之进.梵高作品的色彩研究[J].东南大学学报(哲学社会科学版),2012,14(4):109.
[11] 谢晋业.中国科技期刊刊名字体设计研究[J].中国科技期刊研究,2015,26(4):341.
[12] Judith G,Appenzeller T.2013 International Science & Engineering Visualization Introduction[J].Science,2014:343-599.

(原文出自:崔之进.世界顶级科技期刊封面艺术学研究及对我国的启示[J].中国科技期刊研究,2016,27(2):136-141.)